편집자를
위한
북디자인

편집자를
위한
북디자인

디자이너와
소통하기 어려운
편집자에게

정민영 지음

아트북스

현장에서 본 상식적인 북디자인 이야기

책도 미술작품처럼 감상할 수는 없을까?

화가가 사인을 마친 그림은 완결된 형식으로 메시지를 전한다. 이때 사각의 캔버스에는 균형, 비례, 통일, 조화 같은 기본적인 조형 원리가 모두 녹여져 있다. 이런 요소와 함께, 그림과 어우러진 소재의 역할과 표정을 곱씹어보면 작품을 깊이 맛볼 수 있다. 책도 그림과 다를 바 없다. 디자이너가 치밀하게 디자인한 조형물이라는 점에서, 책의 외형도 얼마든지 감상의 대상이 될 수 있다. 북디자인에도 균형, 비례, 통일, 조화 같은 요소가 안받침되어 있다. 북디자인이 아름다운 책은 소장하고 싶게 만들고, 독서욕을 자극한다. 개인적으로, 애써 디자인한 책이 조형적으로도 감상되었으면 싶다. 그것이 모든 것이 데이터로 저장되는 디지털 시대에 물질로서 책을 즐기는 한 방법이기 때문이다.

―――

이 책의 내용은 애시당초 아트북스 편집자를 대상으로 이야기하고, 또 이야기하고 싶었던 것들이다. 그런 것을, 격주간지 『기획회의』에 「편집자가 알아야 할 북디자인」이라는 제목으로 총 24회 연재(2007. 5. 20~2008. 5. 5)하며 정리한 바 있다. 지금도 마찬가지지만 연재 당시에 무척이나 조심스러웠다. 내가 북디자이너도, 디자인 전공자도 아니기 때문이다. 단지 책에 미친, 회화繪畵 전공자로서 그림을 분석하듯이 책의 조형미를 분석하면서 감상하

다 보니, 북디자인 운운하게 되었다. 주제넘은 짓인 줄 안다. 연재 사실을 아트북스 편집자에게조차 알리지 않고 은밀히 진행한 것은 그 때문이었다. 그랬던 만큼, 책으로 묶을 생각은 애당초 없었다. 다만 그때의 바람은 연재 내용이 미흡하고 초점이 어긋났다면, 북디자인 전문가가 나서서 그것을 바로잡고 체계적으로 이야기해주었으면 하는 것이었다.

감감무소식인 채 6년 반이 흘렀다. 그 사이에 서울북인스티튜트(sbi)에서 매년 예술편집 강의를 하면서 이 책의 내용 일부를 소개했고, 한 출판사에서는 편집자를 위한 북디자인 특강을 하기도 했다. 출간 권유도 받았다. 매번 거절을 하다가 결국 다시 한 번 부끄러운 짓을 하기로 했다.

이 책은 북디자인에 관한 객관적인 이론을 설명하고자 한 것이 아니다. 따라서 타이포그래피(글자 다루기), 레이아웃(판면 다루기), 그리드(시각적 질서와 일관성을 유지시켜주는 도구) 같은 용어에 대한 구체적인 설명은 피했다. 그것은 내 능력 밖의 일이다. 다만 이 책은 책의 각 요소에 깃든 의미와 역할에 대한 이해를 바탕으로, 책에 구현된 디자인에 관해 '이렇게도 한번 생각해보자'는 일종의 제안이 되겠다. 그리하여 편집자도 디자인적 사고를 갖추자는 것이다. 편집자가 북디자인을 제대로 알면 디자이너와 의사소통 과정에서 빚어질 수 있는 착오를 줄일 수 있고 더불어 조형적으로 밀도 있는 책을 만들 수 있다. 그래서 표지와 내지에서 어떤 전투가 벌어지고 있는지,

권두의 존재 이유는 무엇인지, 편평한 지면은 과연 평등하기만 한 공간인지 등 편집자들이 무심히 지나쳤을 점들을 시시콜콜 의문에 부쳤다.

　대다수의 편집자가 책을 구성하는 각 면의 존재 이유를 생각해보지 않듯이 독자도 책이 어떤 과정을 거쳐 디자인되는지에 관심이 없다. 마치 영화 관객이 카메라 위치나 편집 등을 생각하면서 영화를 보지 않는 것과 같다. 독자에게 중요한 것은 북디자인된 책 그 자체다. 그저 좋아 보이면 좋은 디자인으로 여기고, 그렇지 않으면 무시하고 만다.

　편집도 그렇지만 북디자인도 결국은 책을 통해 독자의 마음을 편집하고 디자인하는 일이기에, 편집자에게도 북디자인을 보는 최소한의 안목이 필요하다. 하지만 좋은 안목은 하루아침에 만들어지지 않는다. 암기과목처럼 밤새 공부한다고 해서 생기는 것도 아니다. 지속적으로 책을 보다 보면 북디자인에서 어떤 일관성이나 보편성을 감지하게 되고, 그 과정이 거듭되면 자연스럽게 안목이 형성된다.

　내 제안은 또 책의 몸物性을 사랑하는 법에 관한 것이기도 하다. 독자는 디자이너와 편집자가 디자인하고 편집한 시각적인 동선을 따라, 책의 몸매 (조형미)를 접하며 내용을 흡수한다. 그 과정이 물 흐르듯이 자연스러워서 독자는 거의 의식하지 못한다. 나는 이 과정을 조금 낯설게 하여, 내가 본 책의 조형 원리(라고 생각한 것들)를 공유하고 싶었다. 그래서 이 책은 '읽다'

보다는 '보다'에 집중했다. 즉, 내용보다는 내용을 담는 그릇으로서, 주도면밀하게 설계된 책의 몸매에 관해 곰곰이 생각해볼 수 있는 장이 되었으면 한다. 간단명료한 서술보다 비유를 동원하고 다양한 도판을 예로 든 것도 그 때문이다.

이야기를 진행하기 위해서는 선결되어야 할 문제가 한둘이 아니다. 그중의 하나가 어떤 책의 형식을 이야기의 기준으로 삼을 것인가 하는 문제다. 이미 책으로 표현된 형식은 수천억 가지가 되겠지만 어느 하나를 기준으로 삼는 것은 쉬운 일이 아니다. 따라서 내가 기본적인 형식이라고 생각하는 바를 중심으로 얘기할 것이다(25쪽 「독자의 심리로 빚은 책의 형식」은 이 점부터 설명한다). 내가 보기에 수많은 책의 형식은 기본적인 형식의 다양한 변주로 존재한다. 가령 신발의 디자인은 수억 가지가 되지만 사람의 발이 담긴 형식만큼은 변하지 않는 것처럼, 책에서도 기본적인 형식은 계속 유지되고 있다고 본다.

이야기는 지극히 상식적인 선에서 전개하되, 편집자가 알아두면 좋다고 생각하는 북디자인에 관해 현장에서 보고 생각한 것을 비교적 가볍게 다룰 것이다. 때로는 편집자들이 익히 알고 있는 이야기를 할 수도 있다. 그렇더

라도 한 번쯤 생각하는 자리가 되었으면 한다. 편집자는 저자가 하고 싶어 하는 말을 독자가 듣고 싶어 하는 말로 풀어주는 사람이다. 이 어눌한 북디자인 이야기가 독자의 눈높이를 염두에 두고 책을 편집하는 데 조금이나마 도움이 되었으면 한다. 만약 내용에 무리가 있다면, 그것은 전적으로 내 책임이다.

끝으로, 연재를 이끌어준 『기획회의』 관계자와 연재에 관심을 가져준 독자들, sbi 수강생들, 담당 편집자 김소영 씨를 비롯한 아트북스 전·현직 팀원들에게 감사의 말을 전한다. 그리고 이 책이 내 인생의 디자이너 도하맘에게 누가 되지 않기를. 고맙다.

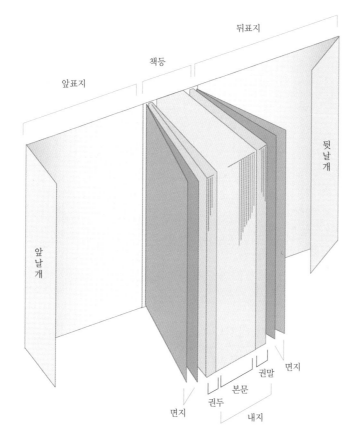

뒤표지

책등

앞표지

뒷날개

앞날개

면지

권말

본문

권두

면지

내지

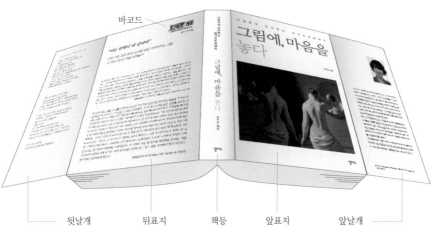

바코드

뒷날개

뒤표지

책등

앞표지

앞날개

차례

Ⅲ. 내지 디자인

1. 권두

2. 본문

일러두기

—— 여기서 다루는 책은 흔히 '책 중의 꽃'으로 통하는 단행본이고, 그중에서도 '대중
교양서' 혹은 '교양 대중서'라고 하는 대중서입니다.

—— 책의 각 부분의 명칭은 『열린책들 편집 매뉴얼』에 근거해서 사용했습니다. 이유는
이 책이 편집자들을 대상으로 한 만큼, 편집에 관한 기초 지식 확산을 위해 분투 중인
『열린책들 편집 매뉴얼』과 뜻을 같이한다는 의미에서입니다.

—— 본문에 쓰인 인용문은 후주(1, 2, 3)로 처리했습니다. 대부분 저작권자의 동의를
얻어 수록했으나 저작권자를 찾지 못한 경우는 확인되는 대로 정식 동의 절차를 밟겠습
니다. 수록을 허락해주신 모든 분들께 감사드립니다.

I 북디자인

왜
편집자가
북디자인을
알아야 할까?

"출판계 편집자들이 겪는 어려움 중의 하나로 디
자이너와의 갈등 문제가 있다. 이 점을 생각하면 나는 화성에서 온 디
자이너와 금성에서 온 편집자 같다는 생각이 저절로 든다. 편집자는
흔히 디자이너에게 '편집자 당신이 미에 대해서 아느냐'고 추궁당하
는 것 같고, 디자이너는 편집자에게서 '당신은 이 책에 대해서 아느냐,
읽어봤느냐'고 추궁 받는 것 같다. 그러다가 결국은 미가 승리하거나
주제가 승리함으로써 끝나는 것이 보통이다. 이럴 경우 실로 그 간극
은 메울 수 없을 정도로 크게 노정되고 그 균열이 결국 책으로 드러난
다."[1]

편집자라면 북디자인과 관련해서 난감했던 경험이 한두 번이 아니었을 것이다. 북디자인의 ABC에 어두워 벙어리 냉가슴이 되거나 표지 디자인에 왠지 그늘진 느낌이 들어도 그것을 요령 있게 설명할 길이 없어서 말문을 닫아버린 경우 말이다. 모르면 제대로 볼 수 없고, 제대로 볼 수 없으면 말을 할 수 없다. 또 말하지 못하면 그만큼의 북디자인이 될 수밖에 없다.

원고 마케터의 북디자인 사용법

해를 거듭할수록 책에서 이미지의 비중이 높아지고 있다. 문자 중심에서 이미지(사진, 그림, 일러스트레이션 등) 중심으로, 책의 체질이 빠르게 변하는 중이다. 이미지는 칼보다 강하고, 문자보다 힘이 세다. 편집자도 북디자인(표지+내지 디자인)을 알아야 한다. 예전에는 북디자인에 어두워도 책을 만드는 데 문제가 없었다. '약은 약사에게 병은 의사에게' 식으로 북디자인은 디자이너의 몫이었다. 하지만 지금은 다르다. 담당 편집자(책임편집자)는 영화로 치면 '감독'이고 텔레비전으로 치면 'PD'가 된다. 한 편의 원고가 한 권의 책으로 출간되기까지 전 과정을 관리하는 책임자가 담당 편집자다.

저자 중에도 이런 인식을 가진 이들이 있다. 『경향신문』 2014년 11월 22일자, 「사랑하는 이를 위한 요리」 코너에 실린 글은 편집자의 역할을 곱씹게 하기에 충분했다. 『외식의 품격』의 저자이기도 한 글쓴이는 먼저 우리나라에서 편집자는 "저자 시중이나 들거나 교정·교열 봐주는 존재"로 홀대받는 경우가 많다며 이렇게 말한다.

"내겐 당치도 않은 일이다. '글=책'이 아니므로 책은 필자 혼자 만드는 게 아니다. '좋은 글=좋은 책'도 아니니 글을 잘 썼다고 좋은 책이 나오는 것도 아니다. 필자의 의무가 좋은 글쓰기라면, 편집자의 의무는 과정 전체를 굽어봐 좋은 책을 완성하는 것이다. 음반 프로듀서와 마찬가지 역할이다. 글을 쓰는데 치우치거나 자아도취에 휘둘려 숲을 보지 못할 수 있는 필자에게 객관적 시각을 제공하고 균형을 잡아준다. 어원을 들춰 보면 영단어 'edit/editor'에는 출판을 감독^{supervise}한다는 의미가 배어 있다. 따라서 편집자는 감독관, 그에 맞는 권한과 존중을 인정해야 한다."[2]

그렇다. 편집자는 출판의 모든 과정을 감독하는 '감독관'이다. 따라서 편집자가 북디자인에도 밝으면 디자이너와 원활히 소통하며 책의 조형미를 더 높일 수 있다. 편집자에게도 시각자료를 해석하는 능력과 디자인을 보는 안목이 요구되는 이유다. 이 시대의 편집자는 원고의 건강 상태 진단과 처방(오·탈자나 비문 바로 잡기 등) 외에도 책의 체형 관리(표지와 내지 디자인)까지 신경 써야 한다.

"서점에서 책을 찾을 때 우리는 페이지를 훑어보면서 목차, 내용의 질, 그리고 전반적인 매력에 관해 직관적인 판단을 한다. 이때 공간, 색상, 그리고 배열 등이 첫인상에 영향을 미칠 수 있을 것이다. 이것들은 무의식적으로 페이지에 관해 가치를 느끼게 하고 본문에 대한 중요성과 작가와의 의사소통을 가능케 한다. 만약 레이아웃이 지저분하면 인쇄도 좋게 보이지 않으며, 공간은 갑갑해 보이게 된다. 본문이 아무리 감명 깊은 내용이라도 본질적으로 가치가 떨어지는 것이다."[3]

그렇다고 편집자가 북디자인까지 하라는 뜻은 아니다. 표지 디자인이나 본문 디자인이 된 교정지를 받았을 때, 디자인의 장단점을 파악해서 독자의 구매욕을 자극하는 책을 만들 수 있게 하자는 것이다. 담당 편집자가 책의 구조에 깃든 의미와 북디자인의 기초만 알아도 책의 외모는 달라진다. 얼마든지 '평범남'에서 '매력남'으로 거듭날 수 있다. 디자이너가 작업한 시각적인 견해(북디자인)를 껴안으면서 담당 편집자가 제안하는 의견이 때로는 책에 날개를 달아준다.

앞의 기사 인용문에도 씌어 있듯이 우리나라에서 '편집자'는 원고의 '교정쟁이' 정도로 여긴다. 인식이 많이 바뀌었다고는 하나 원고가 책으로 완성되기까지 편집자가 전체 과정을 관리 감독하더라도 주요 업무가 '교정'이다 보니 여전히 편집자는 교정쟁이로 통한다. 이는 이미지의 비중이 약하고 문자가 출판의 중심이던 시절의 잔재다. 이런 관례에 따르면 편집자는 원고를 만지는 사람에 불과하다. 그런데 이 말에는 은폐된 사실이 하나 있다.

편집자와 북디자인의 관련성이 그것이다. 시각적인 분야는 디자이너의 몫이므로, 편집자는 표지와 본문 디자인에 관해서 목소리를 낮추고 교정만 봐 넘기면 된다는 구시대적인 인식이 은폐되어 있다. 이런 인식에서 벗어나지 못하면 편집자는 디자인에 관한한 소극적인 자세를 취할 수밖에 없다.

변화만이 살길이다. 여행의 자유화와 인터넷의 확산, 소셜미디어의 활성화, 스마트폰의 일상화가 도래함에 따라 책 형식에도 변화의 바람이 불고 있다. 글 위주에서 도판 위주로. 책의 모양도 가파르게 변신

하는 중이다. 갈수록 책 속의 시각적인 요소가 강화되고 있다. 따라서 편집자도 원고만 만지는 것에 그치는 것이 아닌, 이미지까지 보고 다룰 줄 아는 적극적인 자세와 능력이 요구된다.

여기에는 이 같은 사회문화적인 요인뿐만 아니라 출판 내부적인 요인도 있다. 이미지를 다루는 능력은 판매 전략과도 깊은 연관이 있기 때문이다. 한번 생각해보자. 판매 전략은 어디서부터 시작되는 것일까? 책을 다 만든 뒤에? 광고를 하면서부터? 아니다. 그때는 이미 늦었다. 디자이너가 양질의 북디자인으로 쾌적한 독서 경험을 판매하는 사람이라면, 편집자는 독자라는 '갑'을 상대하는 훈련된 '원고 마케터'다. 원고를 판매하기 위해서는 원고에도 정통해야 하고, 구매자인 독자에 대해서도 알아야 한다. 판매 전략은 기획 단계에서 시작된다. 내용, 예상 독자층, 원고의 방향, 저자 섭외 등에는 이미 어떻게 판매할 것인가 하는 관점이 작동하고 있어야 한다. 이와 관련하여 한국출판마케팅연구소 한기호 소장이 제안한 '퍼블리터'라는 개념이 주목된다.

"이제 콘텐츠 제공자(편집자)는 퍼블리터publitor, 즉 에디터editor이면서 퍼블리셔publisher여야 합니다. 실력 있는 에디터는 콘텐츠 생산의 프로입니다. 달리 말하면 에디터는 상품(또는 기업)의 매력이 무엇인가를 발견하고 독자가 흥미를 느낄 만한 콘텐츠를 개발하여 전달할 수 있는 능력의 소유자입니다. 퍼블리셔는 정보를 많은 사람이 읽게 만드는 유통의 프로여야 합니다. 양질의 콘텐츠를 만들었더라도 읽히지 않으면 의미가 없습니다. 모든 상품은 기획 단계에서 읽히는 것부터 고려해야 합니다."[4]

판매 전략은 이처럼 변화된 시대의 요구에 걸맞게, 상품의 씨앗을 준비하는 시점인 기획 단계에서부터 출발해야 한다. 그리고 입고한 원고를 편집하는 단계에서 다시 한 번 판매율 향상을 위한 시각적인 장치를 치밀하게 안배할 필요가 있다. 책을 구매할 '갑'의 취향을 염두에 두고 표지와 본문을 디자인하는 것이다. 그러므로 편집자에게 편집 작업과 북디자인은 1)단순히 책을 만드는 과정이기보다 2)판매 전략이란 차원의 접근이 요구된다. 각각 '1)'의 차원과 '2)'의 차원에서 접근하는 방식은 결과물에서 완연한 차이를 부른다. 초보 편집자는 '1)'의 차원에서 작업하기 쉽다. 하지만 경력이 두툼한 편집자는 '2)'의 차원에서 원고를 요리한다.

책은 판매하기 위해 만든 상품이다. 그런 의미에서 제목도 상품이고, 도판과 문안, 디자인도 상품이기는 마찬가지다. 나아가 여백까지도 상품임은 물론이다. 모든 면에서 최고의 품질을 지향해야 하는 이유다. 팔리지 않은 책은 종이뭉치에 불과하다. 그런 만큼 편집자는 편집 단계에서부터 판매율을 높일 수 있는 품질 관리와 매혹적인 미끼를 다각도로 심어둬야 한다. 그러자면 표지와 본문 디자인 같은 이미지를 보는 눈이 필요하다.

그런데 이미지를 보는 눈은 배운다고 늘 수 있는 것일까? 디자인된 표지·본문 교정지를 보고 읽는 능력, 그러니까 북디자인의 조형미를 꼼꼼하게 보고 미적으로 조율할 수 있는 능력 말이다. 물론 타고난 감각이라는 선천적인 능력도 있기에, 이미지를 다루는 뛰어난 감각은 수학공식처럼 습득할 수 있는 것이 아닐지도 모른다. 하지만 기본 사항

을 배우는 것은 가능하다. 어느 분야나 기본을 확장 심화시키면 전문성을 갖추듯이 기본을 토대로 많은 경험을 한다면, 이미지를 다루는 감각은 얼마든지 향상될 수 있고, 자신이 책임진 책을 더 탐스럽게 만들 수 있다. 사실 기본 지식도 알고 보면 아주 상식적인 것들이다. 정체를 알기 전까지는 대단해 보일지 몰라도 막상 배우고 나면 별거 아니어서 싱거울 수도 있다. 그런데 이 상식적인, 별거 아닌 것들이 책의 운명을 좌우한다.

책의 형식=사람의 심리 구조

책은 사람이다. 책의 형식은 사람의 심리를 체계적으로 구조화한 것이다. 오랜 세월 수많은 형식 실험을 거치면서 가장 정제된 체형이 오늘날 일반화된 책의 형식이다.

이 말은 책이 처음 생겼을 때부터 지금과 같은 꼴이 아니었다는 뜻이다. 동양의 경우만 하더라도, 종이 이전의 점토판이나 가죽, 비단, 그리고 대나무를 엮어 만든 '죽간竹簡'을 떠올려 보면, 그것들이 오늘날 책의 선조라고는 생각지도 못할 꼴이다. 종이의 발명 후에도 지금과 같은 형식으로 정착되기까지 수많은 우여곡절을 겪었다. 앞으로도 책의 형식은 얼마든지 변할 수 있다. 중요한 것은 변화의 칼자루를 쥔 당사자가 책이 아니라는 사실이다. 그렇다면 누구일까? 바로 책을 읽는 사람, 독자다.

책과 사람은 쌍둥이처럼 닮은 존재다. 사람의 복잡 미묘한 심리를 가장 효과적으로 구조화한 매체인 책의 형식을 이해하는 지름길은 바

로 인간의 심리에 있다. 어렵게 말할 필요도 없다. 책을 읽기란 쉽지 않다. 사람은 한곳에 오래 집중하지 못한다. 내용이 재미없거나 편집에 변화가 없으면 집중력은 현저히 떨어진다. 변덕스런 심리상태에 제동을 걸면서 끝까지 책을 읽게 만들도록 설계된 것이 책의 형식이다. 표지(앞표지, 앞날개, 뒷날개, 뒤표지), 약표제지, 표제지, 내지(머리말, 차례, 본문(속표제, 소제목, 도판과 도판 설명 등)), 간기면刊記面 같은 순서와 도판의 삽입 유무, 서체의 크기와 색상의 차이 등으로 물샐틈없이 독자의 심리를 통제한다. 독자가 책을 읽는 데는 무엇보다도 자발적인 의지가 크게 작용하겠지만 그것만이 전부는 아니다. 계곡을 따라 물이 흐르듯이 자연스럽게 페이지를 넘기는 데는, 리드미컬하게 디자인된 책의 형식도 한몫하고 있다. 책은 과학이다. 책의 형식에는 어떻게든 독자가 완독하게 만들고자 한 인류의 지혜가 결집되어 있다.

024　　'책이란 이런 형식이다'라고 관례적인 사실을 수용하기 전에 '그런 형식이 왜 생겼는지'부터 따져본다면, 지금과는 다른 형식의 책을 만들 수도 있다. 다시 말해서 책은 현재 일반화된 형식을 답습하며 만들 수도 있지만, 그렇지 않고 사람의 심리 구조로 책의 형식을 이해한다면 시각적인 쾌감이 높은, 색다른 책을 만들 가능성도 그만큼 커진다.

　　명심하자.

　　책은 사람이다!

독자의
심리로
빚은
책의 형식

1) "안녕하세요. ○○○라고 합니다."

　"아, 예, □□□입니다."

　"오늘도 날씨가 상당히 덥습니다."

　"그러게 말입니다. 처서가 지났는데도 여전히 무덥군요."

2) "오늘 이렇게 뵙자고 한 것은 웰빙의 관점에서 본 감로탱화 기획 건 때문입니다. 일반인을 상대로 이 원고를 쓸 수 있는 분은 선생님뿐이어서 집필을 부탁드릴까 합니다."

　"흥미롭군요. 그런 기획이라면 제가 도와야지요."

3) "승낙해주셔서 감사합니다. (중략) 다음에 또 뵙겠습니다."

사례2 – 편지

1)K에게

 잘 지내냐?

 더위가 한풀 꺾이더니 바람이 선선한 가을이다.

2)다름이 아니라 이번에 이주헌의 『지식의 미술관』이 출간되었
 다. 예전에 이 책의 원본인 「이주헌의 알고 싶은 미술」이 『한
 겨레』에 연재될 때, 네가 재미있다며 보라고 했지. 나도 유익
 했다. 스탕달 신드롬, 클림트와 에로티시즘, CIA와 추상표현
 주의, 인상파와 미디어, 엘긴 마블스와 미술품 약탈 등 흥미
 롭게 풀어낸 서른 개의 키워드가 미술을 보는 눈을 한껏 밝
 혀주더구나. 오늘 싱싱한 단행본을 보니, 미술에 관심이 많은
 네 생각이 났다. 이 가을에 사과보다 더 탐스러운 선물이 될
 것 같다. 함께 『지식의 미술관』 개관을 축하하고 싶다.

3)남은 기간에도 네가 소망한 일이 알차게 열매 맺길 빈다.

 늘 건강해라.

 2009년 9월 10일

 ○○○ 보냄

 가만히 들여다보면 이 두 가지 사례는 유사하다. '사례1'의 사람을
만났을 때의 행동과 '사례2'의 메시지 전개방식은 서로 닮았다. 중요한
용건을 이야기하기 전에 안부의 인사(통성명)부터 하고, 계절 인사를
한 뒤, 본론으로 들어가서, 끝인사로 마무리한다. 이런 순서는 책의 형

식에서도 예외일 수 없다.

사례 3 – 책

1) 권두: 약표제+표제+머리말+차례

2) 본문: 속표제+텍스트

3) 권말: 부록+후주後註+참고자료+용어해설+찾아보기+간기면

역시나 '본문'이 중심이다. 본문은 '책의 몸통'이다. '권두'와 '권말'은 본문을 중심으로 앞뒤에 배치된 부분을 말한다. 책은 왜 이런 형식을 취하고 있을까? 아니, 질문을 바꿔보자. 앞의 미팅, 편지, 그리고 책은 왜 형식이 유사할까? '사례1'과 '사례2' 그리고 '사례3'은 모두 서로 대응한다. 형식의 유전자가 동일하다. 어디에 이유가 있는 것일까?

왜 책은 편지와 닮았을까

멀리서 찾을 것 없다. 답은 위의 사례에 들어 있다. 그중에서 비교적 이해하기 쉬운 구조인 편지에 주목해보자.

편지 작성 과정을 보면, 먼저 상대방을 호명하고, 안부를 묻고, 계절 인사를 한다.〔'1)'〕 그런 뒤에 '다름이 아니라'며 본론을 꺼낸다. 하고 싶은 이야기를 하는 것이다.〔'2)'〕 말단에는 간단히 인사를 하고, 날짜를 적고, 서명을 한다.〔'3)'〕 이런 식으로 중요한 '본론'을 중심에 두고, 앞뒤에 의례적인 인사말이 붙어 있는 형식이다.

이때 '1)'은 심리적인 완충작용을 한다. 본론을 읽기 전에 독자(수신

자)가 서서히 마음의 준비를 하게 만든다. 용건으로 뛰어들기 위한 워밍업을 하는 곳이다. '2)'는 편지에서 가장 중요한 메시지의 공간이다. 발신자가 독자에게 용건을 말한다. 위의 편지에서 발신자는 이주헌의 새 책이 나왔다는 정보를 상대방에게 알려주고 있다. 그리고 '3)'은 마무리다.

이 편지 형식은 책의 형식과 정확하게 일치한다. 그러니까 '1)'은 본문의 앞에 붙어 있는 권두 부분이 되겠다. 약표제, 표제, 머리말, 차례 등으로 구성된 권두가 여기에 해당한다. 이는 독자가 본문을 읽기 전에 마음의 준비를 하는 곳이다. '2)'는 말 그대로 책의 핵심 정보가 담긴 본문에 해당한다. '3)'은 책으로 치면 본문 뒤에 붙어 있는 권말 부분이 된다.

책의 형식이 편지 형식보다 세밀하다는 점 외에 기본 구조는 동일하다. 서로 이란성 쌍둥이처럼 닮았다. 그렇다면 왜 책과 편지의 구조가 동일할까?

한마디로 독자 때문이다. 편지나 책 자체에 구조를 동일하게 만드는 유전자가 들어 있는 것이 아니라 그것을 읽는 독자에게 원인이 있다.

읽는 주체는 당연히 독자다. 책이나 편지는 어디까지나 독자에게 봉사하는 매체다. 독자의 아낌없는 사랑을 받기 위해, 책과 편지는 자신의 몸을 철저하게 독자의 심리에 근거해서 만들었다. 그래서 책과 편지는 동일한 구조를 띠는 것이다.

본론을 중심으로 한 이들의 구조는 레스토랑의 식사 과정과도 유사하다. 우리는 레스토랑에서 본격적인 식사를 하기 전에 에피타이저

부터 먹는다. 그렇지 않고 처음부터 스테이크를 먹으면, 식욕을 제대로 돋우지 못한 채 체할 수도 있다. 독자의 정보 인지 과정도 이와 다를 바 없다. 한꺼번에 많은 정보를 접하면 급체하고 만다. 적은 정보에서 서서히 많은 정보로, 가볍고 단순한 이미지에서 점차 무겁고 복잡한 이미지로 이동하는 것이 자연스럽다.

이는 편지와 책뿐만 아니라 모든 읽을거리에 적용된다. 논문의 서론-본론-결론 형식이 그렇고, 점진적으로 내용을 전개하는 보고서의 형식이 그렇다. 독자가 메시지를 부담 없이 받아들이도록 서서히 내용을 전개한다.

오늘날 일반화된 편지 형식과 책의 형식이 처음부터 그랬던 것은 아니다. 독자가 심리적인 저항 없이 내용을 받아들일 수 있는 쪽으로 부단히 진화한 결과, 지금과 같이 가장 정제된 체형을 갖게 되었다. 진화론의 주장처럼, 인간이 물속에서 지상으로 나와 직립하기까지 억겁의 세월이 걸렸듯이 책도 이상적인 형식을 갖기까지 오랜 세월이 걸렸다. 인간의 심리를 바탕으로 자신의 체형을 다듬어온 것이다. 그러므로 책의 기본 구성은 우리 마음의 구조와 동일하다.

심리적인 너무나 심리적인 책의 구조

우리는 흔히 '책을 읽는다'라고 말한다. 그런데 과연 그럴까? 이 말은 절반만 맞다. 정확한 표현은 '책을 보고 읽는다'거나 '책을 보면서 읽는다'가 된다. 우리는 책을 먼저 보고, 읽는다. 절대로 표지나 권두를 보지 않고 본문의 첫 문장을 읽을 수는 없다. 책의 중심인 본문을

읽기 전에 '보는 행위'가 선행된다는 사실은, 그만큼 독서가 가시적인 조형미에 알게 모르게 영향을 받는다는 뜻이 된다. 독서는 '책을 경험하는 행위'라고 할 수 있다. 저자가 쓴 순수한 원고 상태로 읽기보다 편집 디자인으로 완성된 틀 속에서 책의 물질성을 오감으로 느낀다고 해야 한다. 인터넷, 스마트폰, 태블릿PC 같은 디지털 기기의 정보를 읽는다는 것과 독서는 근본적으로 다른 행위다.

"독서는 정보 입수만을 의미하지 않는다. 그것은 보다 확장된 경험이고, 고유한 경험이며, 따라서 무엇으로도 바꿀 수 없는 경험이다. 책의 물질성을 오감으로 느끼는 독서는 디지털 기술에 의해 대체할 수 없는 또 다른 즐거움을 준다. 서점을 찾고, 다양한 표정의 책들을 살피고, 시선을 사로잡는 책을 만나며, 그 책의 무게와 질감을 느끼고, 보다 깊은 만남에 대한 기대와 함께 책을 사서 나오는 길은 결코 무의미한 수고이거나 고통이 아니다. 지하철이나 카페에 앉아 책을 한 장 한 장 넘기는 일, 인상적인 글귀에 밑줄을 긋거나 페이지를 접는 행위, 다 읽은 책을 뿌듯함과 함께 책장에 꽂아 놓는 일, 그리고 꽂힌 책 등을 보며 간간이 내용을 떠올리는 일이 어떻게 무의미한 낭비일 수 있겠는가?"[5]

독자가 서점에서 만나는 것은 원고가 아니라 조형적으로 가공된 책(의 원고)이다. 독서는 책의 물질성을 체험하는 행위다. 책의 조형미가 기형奇形이면 독서에도 심리적인 불편이 생긴다. 그것이 아름다우면 독서도 편안해진다. 이런 책을 제대로 경험하기 위해, 또 제대로 만들기 위해 우선 책의 구조부터 알아둘 필요가 있다.

책＝표지＋내지 (정확하게는 '책＝표지＋면지＋내지'가 된다)

표지: 앞표지＋앞날개＋뒷날개＋뒤표지＋책등
내지: 권두—본문—권말

여기서 '권두—본문—권말'은 내지의 구성을 3등분한 것이다. 책에서 가장 중요한 부분이자 가장 영토가 넓은 '본문'을 중심에 두고 권두와 권말을 조금 확장하면 '약표제＋표제＋머리말＋차례—본문(속표제＋텍스트)—간기면'이 된다. 다시 더 확장하면 '약표제＋CIP＋표제＋헌사＋머리말＋차례—본문(속표제＋텍스트)—참고문헌＋찾아보기＋부록＋후주＋간기면' 등이 된다.

여기서 '약표제면half title page'은 책의 첫 페이지로서 제목만 표기하는 면이다. '표제면main title page'은 제목(＋부제), 저자명, 출판사명을 표기하는 면이고, '머리말'에는 집필 동기와 본문 내용, 감사 인사, 그리고 날짜와 저자의 이름 등을 적는다. '차례'는 부, 장, 절 등의 제목과 해당 페이지를 표기하여 전체 구성을 한눈에 보여준다. 본문의 '속표제면'에는 부나 장, 절 등의 제목을 적는다. '본문'은 저자의 메시지가 담긴 책의 몸통으로, 원고(부, 장, 절), 도판과 사진, 캡션 등으로 구성된다. '책의 호적戶籍'격인 간기면에는 책의 서지사항과 저작권, 출판권 등의 사항을 기재한다.

이를 도식화하면 이렇게 된다.

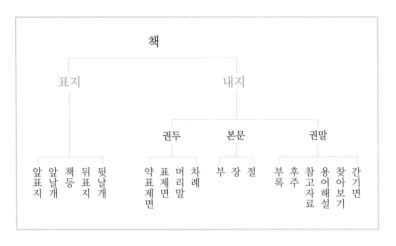

책은 텍스트에 '곁다리 텍스트'가 결합된 조형물이다. 곁다리 텍스트라 함은 책에서 본문 외의 요소들을 일컫는다. 불문학을 전공한 문학 평론가 김현이 '파라텍스트para-texte'를 한글로 옮긴 말이다.

이 파라텍스트는 제라르 주네트가 자신의 문학이론에서 제목, 표지, 차례, 헌사, 서문, 발문, 각주, 삽화처럼 주 텍스트(본문)를 보완하는 텍스트의 성격을 규정하면서 사용한 개념이다. 그 기원은 임마누엘 칸트가 『순수이성비판』에서 사용한 '파레르곤parergon'이라는 개념에서 찾을 수 있다. 칸트는 예술작품의 본질적인 것과 주변적인 것을 구분하기 위해 이 개념을 사용했다. 그는 파레르곤을 회화에서의 액자, 조각상에서의 옷 주름, 건축물에서의 기둥과 같이 한 작품의 본질에 속하지는 않지만 그것과 주변을 경계 짓는 그 무엇이라고 설명한 바 있다.

아무튼 곁다리 텍스트에는 크게 표지와 내지의 권두, 권말이 해당된다. 하나같이 본문에는 넣을 수 없는 텍스트다. 책은 저자가 쓴 텍스트

에 곁다리 텍스트를 더해서 완성된다. 북디자이너 정병규는 『북온북 book on book』(미디어버스)에서 곁다리 텍스트에 관해 이렇게 말한 바 있다.

"(책의 기본 구조는) 지난 500년 동안 인간이 합의한 것이다. 저자가 생산해 낸 텍스트 이외의 모든 것, 우리는 이 모든 것을 일컬어 파라텍스트라 부른다. 책이 존재하는 이유, 책을 다른 미디어와 구별해주는 장소가 바로 여기, 파라텍스트다. 우리가 하는 일은 다름 아닌 파라텍스트를 만드는 것이다."

디자이너처럼 편집자가 하는 일도 결국 곁다리 텍스트 만들기이며, 편집자의 미적 감각과 구성력을 확인할 수 있는 곳도 곁다리 텍스트이다. 알차고 보기 좋게 설계된 곁다리 텍스트는 독자에게 책에 대한 신뢰를 준다. 독자는 편집자의 사고나 가치관, 감각 따위를 곁다리 텍스트로 판단할 수 있다. 저자가 텍스트로 말한다면, 편집자는 곁다리 텍스트로 말한다. 텍스트가 '갑'이라면 곁다리 텍스트는 '을'이다. 독자는 '을'을 통해서 '갑'으로 들어간다.

책의 구성 요소는 원고의 성격, 분야, 독자층에 따라 차이가 있다. 따라서 앞서 언급한 바를 두고 '이것이 정답'이라고 하기에는 무리가 따른다. 그럼에도 여기서는 심리적인 관점에서, 그리고 이야기 전개의 편의상 '약표제+표제+머리말+차례―본문(속표제+텍스트)―간기면'을 책의 구성 요소로 삼았다. 실제 출판에서 이 순서대로 하지 않은 경우는 얼마든지 있다. 같은 음식도 지역마다 차이가 있듯이 책의 형식도 장르마다 차이가 있다. 그렇지만 가장 기본적인 형식을 다양하게 변주한 것이 오늘날 우리가 접하는 책이다. 앞서 언급한 '사례2'의 편지도 변

주된 형식으로는, 수신자가 아는 사이일 경우에 인사 부분을 생략하고 바로 본론을 꺼내는 경우도 있다. 책에서도 권말에 있던 간기면을 권두에 배치하기도 하고, 인쇄 대수를 맞추기 위해 약표제면을 생략하기도 한다.

본문에 담긴 독자의 심리 구조

사람의 심리 구조가 이식되어 있기는 본문 구성에서도 마찬가지다. 본문은 속표제part title, 제목, 소제목, 도판 등으로 구성되어 있는데, 이들의 기능에도 심리적인 요인이 개입돼 있다.

독서가 습관처럼 몸에 배기란 결코 쉽지 않다. 인간은 심리적으로 금방 지치고 싫증도 잘 낸다. 진득하게 독서에 집중하기란 생각보다 어렵다. 목이 뻐근하고 허리가 아프고 눈이 침침해지는 육체적인 고통 외에도 심리적인 장애가 따른다. 그런데 책에는 심리적인 장애를 덜어주는 예방 장치가 곳곳에 마련되어 있다. 표제, 머리말, 차례, 도판, 속표제, 소제목 등이 든든한 예방 장치다. 이런 장치는 속되게 말하면, "이렇게까지 친절을 베풀었으니, 제발 끝까지 읽어 달라"는 하소연인 것이다. 마치 엄마가 아이에게 밥을 먹이기 위해 사탕으로 유혹하는 전략을 쓰는 것처럼, 책은 읽혀야 하는 소임을 다하고자 각종 '사탕' 장치로 치장한 채 독자가 내용에 몰입하도록 이끈다. 이런 관점으로 각 예방 장치를 곱씹어 보면 책의 구성이 쉽게 이해된다.

서문이라고도 하는 머리말은 책의 집필 의도, 방향, 각 장의 내용을 대강 알 수 있는 곳이다. 등산을 할 때, 먼저 산의 입구에서 안내판을

통해 산의 전체 지형을 숙지하듯이 머리말은 독자에게 본문 내용을 안내한다. 심리적인 준비를 하게 만드는 것이다. (추천사는 머리말 앞에 위치한다.)

차례는 '메뉴판'이다. 책의 전체 내용을 한꺼번에 보여주고, 찾을 페이지를 표시해준다. 이를 숙지한 상태에서 본문에 진입하게 만들어 독서의 효율성을 높여준다.

속표제면은 '칸막이'다. 대나무가 마디로 연결되어 있듯이 본문은 속표제면으로 연결되어 있다. 해당 페이지의 내용을 암시하면서 휴식을 제공한다. 그리고 속표제를 중심으로 본문을 몇 덩어리로 나누는 것은 내용을 일목요연하게 이해시키기 위함이다. 가령 두부 한 모도 몇 개의 덩어리로 자르면 먹기에 편한 것과 같다.

소제목은 '박카스'다. 만약 원고 전체가 소제목 없이 통째로 연결되어 있다면 독자는 쉽게 피로감을 느끼고 지친다. 이런 점을 해소해주기 위해 적절한 위치마다 소제목을 치어리더처럼 내세운다. 해당 단락의 요약이 소제목의 가시적인 기능이지만 그 이면에는 피로회복과 기분전환 기능이 잠복해 있다.

도판은 본문의 '오아시스'다. 특히 여행서나 미술책에서 도판은 글 못지않게 중요한 원고. 그런데 컬러풀한 도판은 제작비 상승요인이 된다. 만약 제작비를 절감하고자 도판을 뺀다면, 책은 그만큼 허약해진다. 도판은 내용을 시각적으로 보완해주는 기능 외에 쉬어가는 휴게소의 역할도 한다. 글자만 따라 읽다가 적절한 위치에 도판이 있으면, 마치 사막에서 오아시스를 만난 것처럼 심리적인 휴식을 취할 수

있다. 그리고 잠시 피로감을 씻고 다시 내용에 몰입할 수 있다. 예컨대 도판을 많이 사용한 책 『김대식의 빅퀘스천』 기사에도 도판의 기능에 관한 인상적인 구절이 있다. "지루해질 만하면, 2장당 한 번 꼴로 전면을 쓴 큼직한 그림·사진이 등장해 잠을 쫓는다."[6]

본문은 이처럼 독자가 한 눈 팔지 못하게 각종 요소로 무장한 채, 독서에 몰입하게 한다. 속표제, 제목, 소제목, 도판 등 책에는 독자의 마음을 통제하고 자극하는 요소들이 치밀하게 작동하고 있다. '제발 읽어 달라'며 본문 곳곳에서 무언의 시위를 하고 있는 것이다. 그래도 사람들은 책을 안 읽는다. 설령 읽더라도 끝까지 읽지 못한다.

본문 다음에는 권말이 위치한다. 부록, 후주, 참고자료, 용어해설, 찾아보기(색인), 간기 등이 권말의 가족이다. 여기서 간기는 서양식으로 권두의 짝수 면에 두기도 한다.

책은 부단히 자신을 읽게 만드는 쪽으로 진화해왔다. 오늘날 책의 형태도 처음에는 두루마리volumen에서 진화한 것이다. 낱장을 길게 이어 붙여 양끝을 나무나 상아로 된 막대에 둘둘 말아서 만든 두루마리가 기독교의 전파와 더불어 낱장을 묶어 꿰맨 간편한 형태의 고자본古子本, codex으로 일반화되면서, 갖가지 편집과 북디자인의 기초가 마련되었다. 그것이 인쇄술의 발달과 함께 오랜 정제 과정을 거쳐 지금과 같은 꼴을 하게 된 것이다.

책의 진화는 계속되고 있다. 인터넷의 등장으로 출현한 '블로그형' 책도 그렇다. 많은 사진과 적은 글로 이뤄진 블로그형 책은 블로그에서 콘텐츠가 생산되었거나 블로그의 편집 구성을 흉내 낸 것으로, 그

독자의 생활양식과 취향을 고려한 작고 가벼운 책의 등장은 선택의 폭을 확장시킨다. 가장 작은 포켓 사이즈는 70g, 가장 큰 책은 130g에 불과하다.

형태가 닮아 있다. 또 스마트폰이나 태블릿PC 등의 일상화도 책의 체형에 변화를 주고 있다. 크기와 부피가 스마트폰과 태블릿PC만한 책들이 그것이다. 기존의 문고판과 같은 규모이기는 하되, 차이점이라면 가령 '스마트폰형' 책은 스마트폰의 크기와 사용자의 생리를 적극 반영하고 있다는 점이다. 예컨대 출판사 아티초크에서는 에드거 앨런 포의 시선집 『꿈속의 꿈』을 아예 전자기기 크기로 제작한 바 있다. 판형이 스마트폰 크기인 '포켓', DVD 케이스 크기인 '레귤러', 미니 태블릿PC 크기인 '라지'가 그것이다. 스몰(S), 미디엄(M), 라지(L) 같은 옷 사이즈처럼 선택의 폭을 다양화했다. 이를 소개한 기사에 따르면, 독자 중에는 이 세 가지 표지의 책을 모두 구입해서 옷이나 핸드백에 따라 골라서 든다는 여성도 있다고 한다.

젊은 감성을 위한 테이크아웃 소설 시리즈, 독자의 구미에 맞게 다양한 장르로 구성되었다.

또 소설의 길이도 미니스커트처럼 짧아지고 있다. 긴 소설을 부담스러워하는 독자들이 북카페 같은 곳에서 한두 시간 만에 읽을 수 있는 분량으로, 짧게 다이어트 중이다. "단편의 짜릿함과 장편의 여운"을 내세운 은행나무의 '노벨라' 시리즈처럼. 원고지 400~500매 분량의 중편소설은 긴 호흡의 작품이 부담스러운 독자들에게 가깝게 접근할 수 있다.

아무튼 책은 디지털 시대에 살아남기 위해 독자가 선호하는 매체의 모양과 분량으로 끊임없이 자기 체형을 성형하고 있다. 앞으로도 책은 매체의 발전과 더불어 변신을 거듭할 것이다. 어떤 변신이든 독자의 마음을 효과적으로 유도해서 독서의 효율성만 높일 수 있다면, 책의 변신은 영원한 무죄다.

II 표지 디자인

안 사고는
못 배길
표지의 가치

책에는 본문만 있으면 된다. 그럼 표지는? 사실
없어도 그만이다. 실용적인 면에서 보면 그렇다는 말이다. 내지에서
본문을 제외한 나머지를 통틀어 '부속물'(또는 '잡물')이라고 부르는 것
도 그만큼 본문이 중요한 탓이다. 저자가 전하려는 메시지는 본문에
다 있다. 한 가지 의문이 생길 법하다. 본문만 있으면 되는데 왜 굳이
표지를 더했을까? (다른 부속물에도 동일한 질문을 던질 수 있다.)

표지는 '유혹'이다
흔히 표지는 책의 얼굴로 통한다. 앞표지, 앞날개, 뒷날개, 뒤표지,
책등으로 구성된 표지는 독자가 책을 선택할 때 가장 먼저 보는 곳이

다. 그래서 서점의 매대(책을 진열해 놓은 탁자)에서 책이 '한 번쯤 주목받는 생'을 누리게 하기 위해 출판사에서는 표지 디자인에 최대한 공을 들인다. (잡지나 날개가 없는 책은 앞표지를 '표1', 앞표지의 뒷면을 '표2', 뒤표지의 앞면을 '표3', 뒤표지를 '표4'라고 부른다.) 그도 그럴 것이 독자가 책 한 권을 인식하는데 걸리는 시간은 띠지가 없을 경우, 5초도 채 걸리지 않기 때문이다. 한 기사에 따르면, "제목이 0.3초, 부제목이 3초, 띠지에 적혀 있는 문안이 30초라고 한다. 0.3초라고 하면 눈을 한 번 깜박거리는 시간에 불과하다. 그 짧은 순간에 강한 인상을 남겨야"[7]라고 한다. 우리가 일상에서 눈에 확 띄는 첫인상만으로 상대방을 판단하듯이 책에서도 첫인상이 중요하다. 일단 밖으로 드러나는 부분부터 독자의 시선을 붙잡을 수 있어야 한다. 내용이 아무리 좋아도 독자를 불러 세우지 못하는 표지는 결국 알맹이를 보여주지도 못한 채 다른 표지 속에 묻혀 사장되고 만다.

　사실 독자가 서점에서 책을 살 때, 다 읽어보고 구매하는 것은 아니다. 실제로 손에 쥔 책이 재미있을지 그렇지 않을지 구매 단계에서는 평가하기 어렵다. 그래서 책이 좋아보이도록 장치해둔 여러 가지 단서를 이용하게 된다. 온라인 서점이라면 편집자가 작성한 신간 안내문(출판사 서평)이나 독자 리뷰 등이 주요 단서가 되겠지만, 오프라인 서점에서는 표지 디자인이 그 역할을 맡는다. 편집자가 표지 디자인에 관심을 깊이 가져야 하는 이유다. 표지 디자인은 구매 독자에게 책에 대한 기대 심리를 자극할 뿐만 아니라 실제 독서 과정에도 알게 모르게 영향을 끼친다. 독자는 '좋은 책'을 구매하기보다 '좋아 보이는 책'을 구

매한다. 실제로 책을 읽어보기 전까지는 그것이 좋은 책인지 아닌지는 알 수 없다. 그래서 독자는 '좋아 보이는 책'을 통해 '좋은 책'으로 들어갈 수밖에 없다. '좋은 책'은 '좋아 보이는 책'에 있(을 가능성이 크)다. '좋아 보이는 책'이란 '이 책에는 이러저러한 정보가 담겨 있습니다'가 아니라 '이 책에는 진짜 맛있고 알찬 이러저러한 정보가 담겨 있습니다'라는 점을 화사한 문안과 세련된 디자인으로 암시하는 책을 말한다. 편집자와 디자이너는 더 많은 독자를 포섭하기 위해 매혹적인 구매 단서를 만드는 사람들이다.

편집자가 저자에게 건네받는 것은 책이 아니다. A4지에 동일한 크기와 모양의 서체로 타자된 원고뭉치다. 따라서 표지도, 약표제면도, 표제면도 없다. 즉, 원고만 있고 곁다리 텍스트 같은 형식은 구비되어 있지 않다. 이는 책에서 가장 중요한 것은 내용이라는 뜻이다. 책은 본문에 의한, 본문을 위한 매체다. 그렇다면 원고만 판매하면 되지 않을까? 재래시장에서 콩나물을 천 원어치, 2천 원어치씩 비닐봉지에 담아서 팔듯이, 원고도 그렇게 팔면 되지 않을까? 그런데 출판사에서는 원고를 비닐봉지나 각대봉투 따위에 넣어서 판매하지 않는다. 원고에 표지를 붙이고 표제면 따위의 곁다리 텍스트를 보충해서 한 권의 책으로 판매한다. 왜 그럴까?

바로 공짜가 아니기 때문이다. 책은 정가가 매겨진 상품이다. 팔려야 한다. 투자한 만큼 비용이 회수되지 않으면 다음 책을 만들 수 없다. 그래서 구매자인 독자를 고려한 갖가지 장치를 더해 사용가치를 높이는 것이다. 편집자가 상품으로서의 책을 편집하는 사람이라면, 독

자는 상품으로서의 책을 구매하는 사람이다.

"관심을 끌어서 그 상품을 안 사고는 못 배길 만큼 가치를 만들고 상점의 진열대에서 다른 제품을 쫓아버리는 것이 제품 디자인의 목표다. 책 한 권의 가치를 돋보이게 해서 판매하는 행위나 콘플레이크 한 봉지를 판매하는 행위나 다를 게 없다. 우리는 되도록 모든 기교와 판매에 관련된 통찰력을 동원해야 한다. 그 모든 것을 우리 쪽에 유리하게 사용해 독자의 구매 습관에 적절히 반응해야 한다."[8]

북디자인의 목표도 이와 다를 바 없다.

표지는 '보디가드'다

표지는 백화점의 '쇼핑백'과 닮았다. 쇼핑백은 물건을 담는 1차적 기능 외에 백화점을 홍보하는 2차적 기능까지 담당한다. 표지도 마찬가지다. 1차로 본문을 감싸는 보호 기능, 2차로는 본문을 알리고 상품의 가치를 높이는 홍보 기능을 동시에 수행한다(표지와 쇼핑백을 단순 비교하자면 그렇다는 뜻이다. 양자의 차이는 쇼핑백은 백화점을 홍보하는 반면 표지는 출판사보다 책 자체를 홍보한다는 점에 있다). 이때 편집자가 주목해야 할 요소는 '포장 기능'보다 '홍보 기능'이다.

해당 책을 홍보하고자 갖가지 요소로 치장한 것이 표지다. 알다시피 표지는 앞표지, 앞날개, 뒷날개, 뒤표지, 책등으로 구분된다. 앞표지는 제목, 저자명, 출판사명이 수록된 책의 얼굴 면이고, 앞날개는 저자에 관한 정보를 싣는 면, 그리고 뒷날개는 출판사의 도서를 소개하는 면이고, 뒤표지는 해당 책을 홍보하는 면이다.

표지는 철저하게 본문을 '보디가드'하면서 홍보에 헌신한다. 본문 내용이 매력적임을 점잖게(전문서) 혹은 섹시하게(대중서) 표현하면서, 끊임없이 구애에 나선다. 그런데 표지를 대하는 편집자의 입장과 독자의 입장은 정반대다. 이 점을 유념해야 한다. 편집자의 입장에서 보면, 표지는 본문의 보디가드일 뿐이다. 편집자는 작업을 할 때, 본문에서 표지로 나아간다. 하지만 독자는 책을 접할 때, 표지에서 본문으로 진입한다. 표지가 본문의 부차적 요소이긴 하지만, 독자는 부차적 요소인 표지를 '통해서' 본문으로 들어간다. 그런 만큼 독자가 가장 먼저 만나는 것은 포장지인 표지다. 표지가 중요한 이유다.

편집자 ⟶ 본문 → 표지 ⟵ 독자

여기서 편집자의 문제는 책이 출간된 후에 뒤바뀌는 책에 대한 접근 상황이다. 이 인식이 부족하기 때문에 표지에 쏟는 공력이 본문 편집보다 떨어지게 된다(게다가 표지 디자인의 작업 주체는 편집자 자신이 아니라 타인인 디자이너다. 그러니 상대적으로 신경을 덜 쓰게 된다). 독자는 책을 읽기 전까지, 즉 구매를 결정하기까지는 구매 단서가 되는 책의 외모에 크게 영향을 받는다. 표지의 미모는 구매 결정 과정에서 무시하지 못할 영향력을 발휘한다. 이 점을 명심하고, 부단히 입장 바뀌 독자의 입장에서 생각하는 습관을 들여야 한다.

표지는 책의 포장지가 아니라 뜨거운 광고판이다. '책의 얼굴'인 앞표지는 전체 이미지로 책을 알리고, 앞날개는 저자를, 뒷날개는 출판사의 도서목록을, 그리고 뒤표지는 책의 내용을 각각 광고한다. 표지는 광고 정신으로 똘똘 뭉친 공간이다. 편집자가 책의 광고판으로서 표지를 대하는 순간, 독자 지향적인 문안 작성과 이미지 결정에 더 신경을 쓰게 된다.

표지는 '광고판'이다

판매 전략 차원에서 볼 때, 표지는 머리부터 발끝까지 '광고판'이다. 광고는 소비자에게 상품을 구매하도록 적극적으로 알리는 행위다. 그렇다면 표지 문안의 작성과 디자인은 책 판매율을 높이기 위해 고도의 스킬을 구사하는 작업이라 하겠다.

이 광고판의 기능은 크게 3등분할 수 있다. 첫째는 책의 홍보면(앞표

지, 뒤표지, 책등), 둘째는 저자 홍보면(앞날개), 셋째는 출판사의 도서 홍보면(뒷날개)이 그것이다. 이 중에서 해당 책 정보의 '넘버1'은 앞표지가 차지하고, '넘버2'는 뒤표지에 돌아간다. 이들은 구체적인 문안으로 책을 광고한다. 반면에 책등은 비좁은 면에서 최소한의 정보와 디자인으로 책을 알린다. 날개(앞날개, 뒷날개)는 표지에서 부차적인 요소다. 날개 없는 책이 이를 증명한다. 표지도 내지의 부차적인 요소이긴 마찬가지다. 그런 사실을 입증이라도 하듯, 표지는 내지와 직접 연결되어 있지 않고 둘 사이에는 '면지end paper'가 끼어 있다. 면지는 표지와 본문을 튼튼하게 이어주는 접착제 역할을 한다.

한 권의 책은 일반적으로 세 종류의 종이로 구성된다. 표지와 면지, 그리고 본문 용지가 그것이다. 지질과 두께가 서로 다른 만큼 선정에

표지 면지 본문 용지

표지-면지-본문 용지는 지질과 두께가 다르다. 서로 어울리는 종이를 선택함은 물론 물질적인 차이를 시각적으로 조화롭게 묶어주고자 동일한 요소를 공유하도록 디자인한다.

신중을 기한다. 종이의 질감과 무게감까지도 북디자인의 대상이기 때문이다.

면지에는 앞면지와 뒷면지가 있다. 내지의 첫 페이지와 마지막 페이지가 손상되는 것을 방지하기 위해 끼워 넣은 면지는 표지와 내지를 연결해서 책의 내구성을 높여준다. 알다시피 표지 용지는 지질이 본문 용지보다 두껍고 딱딱하다. 그래서 본문 용지와 직접 접착시키기 어렵다. 이때 표지와 본문 용지의 중간쯤 되는 용지(면지)를 사용하면 제책이 가능하다. 면지의 색상은 표지와 본문 디자인의 눈치를 봐야 한다. 양쪽의 분위기를 봐가며 색상을 선택하는데 이는 서로 통하게, 조화되게 하려는 것이다.

면지는 침묵의 공간이다. 표지와 내지는 화려하지만 면지는 수수하다. 눈으로 보는 표지가 시각에 기반하고 있다면, 읽어야 하는 내지는 읽기에 기반한다. 면지는 그 사이에서, 즉 독자가 표지를 열고 내지로 진입할 때('시각 공간'에서 '읽기 공간'으로 모드가 전환될 때), 심호흡을 할 수 있는 적절한 완충지대가 되어준다.

두께와 지질이 서로 다른 용지를 한데 묶는다는 것은 한 권이라는 느낌을 주게 꿰어야 함을 뜻한다. 그래서 표지 이미지를 그대로 내지의 권두와 속표제면에 배치한다. 이는 종이가 서로 다르기는 하지만 유사한 이미지의 반복을 통해 하나로 꿰기 위한 전략, 즉 서로 체질은 다를지언정 '이미지라는 피'를 나눈 혈육임을 강조하기 위한 전략이다.

다시 표지 이야기로 돌아가면, 표지는 책의 광고 효과를 극대화시키는 공간이다. 따라서 1)책을 통해 뽑아낸 문안(뒤표지)이나 이미지도,

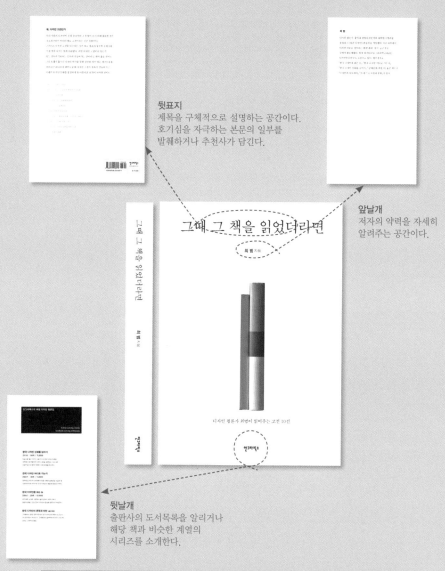

뒷표지
제목을 구체적으로 설명하는 공간이다.
호기심을 자극하는 본문의 일부를
발췌하거나 추천사가 담긴다.

앞날개
저자의 약력을 자세히
알려주는 공간이다.

뒷날개
출판사의 도서목록을 알리거나
해당 책과 비슷한 계열의
시리즈를 소개한다.

앞표지는 각 표지를 압축 저장한 공간이다. 바꿔 말하면 각 표지는 앞표지의 구성 요소를 분산 배치한 공간이 된다. 제목으로 압축된 내용은 뒤표지에 있고, 저자명에 관한 구체적인 내용은 앞날개에 숨겨두었다. 출판사와 관련된 내용은 뒷날개로 분산 배치했다. 그래서 모든 표지 면이 압축된 앞표지를 '표지의 얼굴'이라고 한다.

2)독자의 입장에서 가공·엄선하고, 3)관린 분야의 다른 책들을 살펴가며 차별화할 필요가 있다. 이때 표지 문안이나 표지 디자인을 본문 내용에 맞추면 홍보 효과가 떨어진다. 어떤 책이든 문안 작성이나 디자인은 단순한 내용 소개나 시각화 작업에 그치기보다 한걸음 더 나아가야 한다. 독자의 취향에 맞춰 문안을 작성하고, 디자인해야 하는 것이다. 표지는 책을 위한 공간이 아니라 철저하게 독자를 위한 공간인 탓이다. 편집자는 이를 명심해야 한다.

표지에서 가장 중요한 공간은, 당연히 앞표지다. 독자에게 첫인상을 심어주는 책의 중심인 까닭이다. 이유가 이 뿐일까? 아니다. 과학적인 이유도 있다. 앞표지에는 표지의 모든 요소가 압축되어 있다. 무슨 말인가?

앞표지는 포털사이트로 치면 일종의 '검색창'이다. 검색 내용은 표지의 다른 면(뒤표지—앞날개—뒷날개)에 분산 배치되어 있다. 일반적으로 앞표지는 '제목(+부제)'과 '저자명' '출판사명'으로 구성된다. 이 제목(+부제)을 구체적으로 설명하는 공간이 뒤표지(제목→뒤표지 : 문안)이고, 저자에 관한 정보를 자세히 알려주는 공간이 앞날개(저자명→앞날개 : 저자약력)다. 출판사명과 관련된 공간은 해당 출판사의 도서목록을 소개하는 뒷날개(출판사명→뒷날개 : 출판사 도서목록)가 된다. 이처럼 뒤표지와 앞뒤날개는 앞표지의 확장 공간으로, 앞표지의 정보를 구체적으로 알려준다. 그리고 책등은 책이 서가에 꽂혀 있을 때, 앞표지의 기능을 권한 대행한다. (책등에 관한 자세한 설명은 뒤에 다시 한다.)

앞표지가 표지의 '넘버1'으로서 분위기를 잡는다면, 뒤표지는 '넘버

2'답게 구체적인 내용으로 본격적인 바람을 잡는다. 넘버1이 대놓고 호객행위를 하면, 넘버2는 넘버1에게 낚인 독자를 '뒷골목(뒤표지)'으로 유인해서 책 내용이나 유명인의 추천사를 조곤조곤 들려주며 구매욕을 자극한다.

심리적으로도 그렇다. 독자가 앞표지를 보고 호기심이 발동하면, 어떤 내용인지 보려고 뒤표지를 펼친다. 이때 독자를 확실히 사로잡아야 한다. 그리고 앞날개에서 저자약력을 확인한다. 신뢰감과 호감이 생긴다. 요컨대 독자는 대개 앞표지→뒤표지→앞날개→뒷날개 순서로 표지를 본다. 독서의 일반적인 심리적 동선이 그렇다는 얘기다.

이런 동선의 기능을 생각해보고 표지를 철저히 숙성시켜야 한다. 표지는 책에 대한 편집자의 애정도를 보여주는 일종의 리트머스 시험지다. 편집자는 디자이너와 함께 문안과 디자인을 통해 조형적으로 독자를 유혹해야 한다. 책을 한번 펼쳐본 독자가 기필코 마음의 지갑을 열게 해야 한다.

표지 디자인은 '균형'이다

표지 디자인에 투입되는 조형 원리(균형, 강조, 리듬, 통일 등) 중에서 완성도를 파악할 수 있는 방법으로, 먼저 균형balance을 꼽을 수 있다. 균형이란 좌우대칭에서 빚어지는 형태상의 시각적·심리적 안정감을 말한다.

일반적으로 균형에는 대칭적 균형과 비대칭적 균형이 있다. 먼저 대칭적 균형은 중앙의 수직축을 중심으로 좌우가 동일한 위치와 형태로

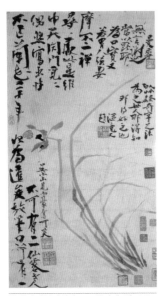

김정희, 「불이선란도」, 종이에 먹, 55×
31.1cm, 1853~55, 개인 소장

시각적 영향력이 배분된 상태다. 규칙성과 안정성, 평온감과 정지감 등의 특징이 있다. 따라서 한 면은 다른 면의 거울 같은 이미지가 된다. 이것은 인간의 신체가 대칭이라는 사실에 기인하는 것으로, 우리는 직관적으로 디자인할 때나 볼 때 이를 토대로 한다.

비대칭적 균형은 주목성의 비중은 같지만 서로 비슷하지 않은 것들로 이뤄진다. 예컨대 명암, 크기, 형태, 질감 등의 시각적 요소를 이용하여 균형을 잡는 것이다. 서로 비슷하지 않는 요소들로 균형을 이뤄야 하는 비대칭적 균형은 대칭적 균형보다 작업이 복잡하고 까다롭다. 대신 동적이고 활동적이며 긴장감이 있다.

균형을 이루는 가장 쉬운 방법은 시소 원리를 이용하는 것이다. 큰 덩어리는 중앙에 가까울수록, 작은 덩어리는 가장자리에 가까울수록 균형 있는 지면을 구성할 수 있다. 또 명암에 의한 균형도 있다. 예컨대 회색과 검정색 면이 있다고 치자. 이때 회색 면이 검은 면보다 넓어야 시각적 균형을 이룬다. 이는 어두운 구역이 밝은 구역에 비해 무거워 보이는 원리와 같다.[9]

그런데 "현대적 레이아웃에서 균형이라는 것은 마치 시소나 저울추

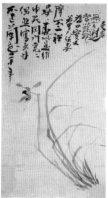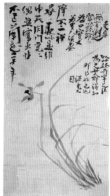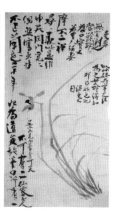

추사 김정희의 「불이선란도」는 '제발'로 작품의 균형을 어떻게 잡았는지 흥미롭게 보여준다. 마찬가지로 디자이너도 표지 디자인을 할 때, 각 요소가 자연스럽게 어우러지도록 전체적인 균형을 잡는데 최선을 다한다. 만약 추사가 북디자이너였다면, '서권기書券氣' 충만한 표지 디자인을 선보였을 것이다.

의 균형이라기보다는 양산을 들고 밧줄 위를 타는 곡예사의 균형과 비슷하다고 할 수 있다."[10] 이 말은 대칭형의 무난한 균형보다 지속적으로 균형을 잡아가며 밧줄을 타는 듯한 비대칭형이 더 짜릿한 감동과 흥미를 자아낸다는 뜻이다.

　균형은 다시 '정적 균형'과 '동적 균형'으로 나눌 수 있다. 정적인 균형은 대칭적인 균형과 통하고, 동적인 균형은 비대칭적인 균형과 통한다. 정적인 균형은 가장 무난한 조형 방식으로 안정감을 주지만 변화가 적거나 없어서 자칫 지루할 수 있는 반면, 조형적인 변화를 꾀하는 동적인 균형은 지루하지 않다는 장점이 있다. 동적인 균형의 이해를 위해 잠시 에돌아가보자.

옛 그림에 선비들이 취미로 그리던 '문인화'가 있다. 문인화는 조형적인 면보다 선비의 고고한 정신이 강조된 회화 양식으로, 사군자 같은 '그림'과 '제발題跋' '낙관落款'으로 구성되어 있다. 문인화는 표지 디자인에서 균형의 원리를 이해하는 데 적절한 참고자료가 된다.

조선시대 문인화의 명품으로 꼽히는 추사 김정희^{1786~1856}의 「불이선란도不二禪蘭圖」(「부작란도不作蘭圖」라고도 한다)는 추사가 함경도 북청에서 귀양살이할 때, 시중을 든 달준이라는 떠꺼머리 총각에게 그려준 그림이다. 후대에 찍은 무수한 인장과 제발이 빼곡한 가운데 마른 붓질의 난초가 깡마른 잡풀처럼 서 있다. 추사가 난초를 안 그린 지 20년 만에 우연히 그렸는데, 하늘의 본성이 드러났다며 스스로 흥분한 걸작이다. 내가 주목하는 것은 난 주위에 배치된 4개의 제발이다. 제발은 그림의 여백에 제작 배경이나 감상 등을 기록한 글을 말한다.

그림은 정해진 화면에, 소재를 어떻게 배치하여 전체적인 균형을 잡는가가 중요하다. 「불이선란도」는 제발로 균형을 잡았다.

제발이 위쪽에만 있었다면 어땠을까? 그때는 화면이 왼쪽으로 기우뚱했을 것이다. 그래서 오른쪽에 두 번째 제발을 썼다. 균형이 잡힌 듯한데, 왠지 허전하다. 세 번째로 왼쪽 하단에 제발을 넣었다(그 곁에, 나중에 네 번째로 사족처럼 몇 자 덧붙였다). 비로소 그림이 평온해진다. 난과 제발이 연출하는 '동적 균형'이 절묘하다.

"화면을 구성하는 조형 요소들의 짜임새 있는 구조는 하나의 완벽한 조형을 이루기 위해서 작가가 얼마나 많은 부분들을 세밀하게 계산해야 하는지를 보여준다. 겉으로 아무리 자연스러워 보이는 형태일

지라도 그것은 작가가 화면 전체를 장악하여 건축물을 세우듯이 조형 요소들을 구축한 결과라는 것, 그래서 하나의 조형을 만든다는 것은 기분만 가지고 되지 않는다는 것을 일깨워준다. 이러한 (중략) 원리는 다른 여러 스타일에도 그대로 적용되는 근본 원리이므로 순수미술이나 디자인 또는 어떠한 장르라도 뛰어넘는 중요성을 가진다."[11]

그림의 균형 잡기는 표지 디자인에서도 벌어진다. 디자이너는 문안이나 이미지 등이 주어진 공간(표지)에서 짜임새 있게 놓이도록 전체적인 균형 잡기에 최선을 다한다.

그렇다면 왜 균형이 중요한가? 감상자의 시각적·심리적인 안정과 관련되기 때문이다. 한쪽으로 기우뚱하게 기울어진 '피사의 사탑'을 떠올려보라. 균형이 결여되면 우리는 시각적·심리적으로 불안하고 초조하게 된다. 그래서 저울추로 균형을 잡듯이 부분과 부분, 부분과 전체 사이를 조율하며 시각상의 균형을 이룬다. 이때 심리적인 안정감과 심미적인 쾌감이 발생한다. 균형은 질서와 안정, 통일감을 갖게 한다. 균형이 잡혀 있다는 것은 자연스럽다는 것을 의미한다. 표지에서도 균형은 기본이다. 내지에서도 안정을 추구하기는 마찬가지다. 균형 잡힌 디자인은 독자에게 심리적인 편안함은 물론 긍정적인 효과를 내게 한다.

표지는 '판매의 최전선'이다

편집자가 여러 장의 표지 디자인 시안(샘플) 중에서 하나를 낙점할 때, 반드시 명심할 것이 있다. 디자인 시안을 보는 순간 필이 팍 꽂히는 표지이더라도 그 자체만 보고 결정하지 말 일이다. 그보다 같은 성

격의 다른 책 표지를 떠올려 비교해보거나 실재 책들 사이에 넣어보고 판단하는 식으로, 비교 과정을 거치는 것이 좋다. 왜? 사무실에서 본 표지는 그 자체로는 좋은데, 막상 서점 매대에 깔리면 빛을 잃는 경우가 있기 때문이다.

편집자에게 자신이 편집한 책은 절대적인 존재이지만 서점에서는 상대적인 경쟁의 대상일 뿐이다. 그러니까 독자가 책을 사면 표지는 절대적인 가치를 띠지만, 판매가 될 때까지는 다른 책들과 상대적인 경쟁 상태에 놓이게 된다. 자기 책이 이미지 경쟁에서 돋보이게 하기 위해서라도, 또 책이 서점에 깔린 후 후회하지 않기 위해서라도 편집자는 표지 디자인 시안을 부단히 다른 표지들 속에서 판단하는 눈을 길러야 한다. 귀찮더라도 상대적으로 비교 평가하는 자세가 필요하다.

판매 전략의 관점에서, 광고판으로서 표지 디자인을 보자. 표지는 내용의 쇼윈도요, 총성 없는 전쟁터다. 독자를 '구매자'로 바꾸는 표지 디자인은 독자에 의한, 독자를 위한 시각적인 마케팅 작업이요, 판매의 최전선이다.

편집자와
디자이너의
차이

　　표지 디자인은 평면 작업인가, 입체 작업인가?

　편집자에게 이렇게 물어보면, 대부분 표지 디자인을 평면 작업이라고 답한다. 틀린 말은 아니다. 디자이너가 작업한 결과물(표지 대지)을 평면 상태로 보기 때문이다. 그런데 편집자는 여기에 머물면 안 된다. 표지 디자인을 입체 작업이라고 생각해야 한다.

표지 대지의 그늘

　1) 책은 입체다.

　2) 표지 대지는 평면이다.

1) 책은 입체다

입체로 접은 표지 대지에서 각 면은 독립된 공간이 된다. 따라서 표지는 다섯 개 면으로 구성된 연방공화국이다. 표지 대지는 입체의 꿈이 담긴 평면이다.

2) 표지 대지는 평면이다

표지 대지에는 뒷날개, 뒤표지, 책등, 앞표지, 앞날개가 하나로 연결되어 있다. 편집자의 문제는 표지 대지를 평면으로만 보고 판단하는 데 있다.

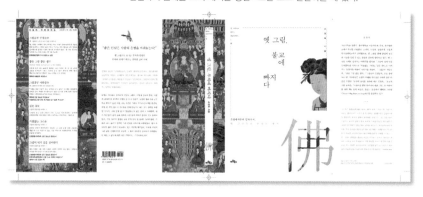

여기서, '2)'를 접지 한 상태가 '1)'이지만 '1)'과 '2)'가 주는 착각의 함정은 의외로 크다. 편집자는 디자이너가 작업한 표지 대지를 보고 디자인을 결정한다. 이때 대지 작업은 어디까지나 평면이다. 만약 접지된 표지 디자인에 하자가 발견된다면, 그것은 대지 작업을 평면으로

대해서 그랬을 가능성이 크다.

표지는 가로로 긴 지면이 전체 다섯 개의 면으로 구획된다. 왼쪽부터 뒷날개, 뒤표지, 책등, 앞표지, 앞날개 순서로 펼쳐진다. 이렇게 구성된 표지 대지를 접으면 독자가 접하는, 접지된 책의 표지가 된다.

표지 대지의 평면 전개도는 편집자를 당달봉사로 만든다. 눈 뜬 장님, 즉 눈 뜨고도 디자인 세부를 제대로 보지 못하게 한다. 이유는 두 가지다. 첫째는 다섯 개의 면이 가로로 연결되어 있어서, 전체 조화가 '그럴 듯'해 보이기 때문이다. 더욱이 대지에는 표지 면과 표지 면을 액자처럼 둘러싼 자투리 면이 공존한다. 이 상태에서는 어떤 표지 디자인이든 좋아 보인다. 그래서 제본된 책에서, 각각의 면이 가져야 할 이미지의 완성도를 제대로 파악하지 못하게 된다. 둘째는 평면인 대지 작업을, 제본되었을 때의 입체로 보기란 쉽지 않기 때문이다. 대다수의 편집자는 평면 상태를 입체로 '번역'해서 보는 눈이 부족하다. 평면 작업은 입체가 되기 위한 사전 작업이라는 생각에, 평면만 보면 되지 않느냐고 하겠지만 실상은 그렇지 않다. 평면으로 보는 것과 입체로 보는 것은 완전히 다르다. 평면과 입체는 비록 같은 내용이더라도 완전히 다른 세계라고 인식해야만 완성도 높은 표지를 얻을 수 있다.

표지 대지는 반드시 오려서 입체로 접어봐야 한다. 그러면 표지에 구현된 조형적인 완성도 여부가 확실해지고, 대지 상태에서 발견되지 않았던 문제점을 잡아낼 수 있다. 이 점을 잊어서는 안 된다. 따라서 부단히 평면을 입체로 보는 눈을 키우든지, 아니면 잘라서 접어보든지, 평면이 연출하는 그럴듯한 착시현상에 빠지지 않도록 주의해야 한다.

문안을 보는 디자이너의 생리

1)편집자는 문안을 글로 본다.

2)디자이너는 문안을 이미지로 본다.

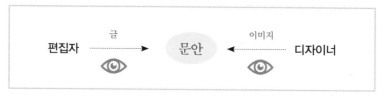

편집자와 디자이너의 차이다. 편집자는 디자이너와 이런 시각차가 있음을 알아야 한다. 디자이너는 앞표지의 시리즈명, 제목명과 저자명, 출판사명과 앞날개의 저자약력, 뒷날개의 출판사 도서목록, 뒤표지의 문안(헤드라인headline+서브헤드라인sub headline+바디카피body copy, 그리고 추천사) 등의 문안을 하나의 시각 이미지로 보고 디자인한다. 즉 문안이 표지에 들어가는 일러스트레이션이나 도판, 사진 등과 동일한 이미지로 취급받는다(반면에 편집자는 문안과 시각자료는 전혀 별개라 여긴다). 세분화하면, 낱자와 단어는 점點으로, 행行은 선線으로, 단락은 면面으로, 판면은 양量으로 각각 지각한다.

예컨대 장편소설 『아무도 편지하지 않다』의 표지를 보면, 제목이 3행으로 나누어진 채 오른끝 맞추기로 되어 있다. '아무도/편지하지/않다'. 이 경우, 제목을 '◁' 같은 배불뚝이 삼각형의 틀로 디자인했음을 알 수 있다. 편집자에겐 분명 의미를 지닌 제목이지만 디자이너에겐 '◁' 식으로 구성되는 이미지 자료일 뿐이다. 그래서 때로는 제목이나 뒤표지 문안을 의미에 따라 행갈이하기보다 단어 수의 조합에서 발생

하는 미적 조형에 따라 행갈이하는 현상이 나타난다.

　이런 사례가 『내가 못 본 지리산』이다. 곰삭은 단상과 사진의 조화가 아름다운 이 에세이집은 제목을 3행으로 행갈이했다. '내가 못/본/지리산'. 그러니까 디자이너는 '지리산'의 글자 수를 기준(세 자씩)으로, '내가 못'을 한 덩어리로 정한 뒤, 그 두 행 사이에 '본'을 배치하여, 전체가 직사각형의 틀 속에 담기게 작업했다. 눈으로 보기에는 안정감 있지만, 입으로 읽어보면 매끄럽지 않다. 왜냐하면 '내가 못 본'으로 처리해야 할 것이, 디자이너의 시각 중심적인 사고 때문에 '내가 못'과 '본'이 이산가족이 되었기 때문이다.

　『빈센트가 사랑한 밀레』의 경우는 어떤가? 제목과 부제('반 고흐 삶과 예술의 위대한 스승'), 저자명('박홍규 지음')이 한 덩어리로 모여 있다. 그래서 이들 문안은 'ㄱ'자 형으로, 도판과 도판 사이에 양끝 맞추기로 둥지를 틀고 있다.

제목을 조형적으로 표현한 표지들. 디자이너는 문안도 이미지의 일종으로 본다.

디자이너는 이처럼 문안을 대할 때, 배치에 따른 전체적인 디자인을 중요시한다. 그들에게 문안은 디자인을 구성하는 이미지의 일종이다.

보이지 않은 그리드의 힘

표지 디자인은 표지라는 '사각의 링'에서 벌이는 독자와의 심리 게임이다. 새삼스럽지만 책이 사각형이란 사실을 분명히 인지할 필요가 있다. 왜냐하면 모든 표지 디자인은 사각형의 무대에서 균형, 리듬, 비례, 동세, 변화, 통일 등의 조형 기술을 발휘하기 때문이다. 따라서 표지의 각 면은 디자인이 허용되는 최적의 영토가 된다. 어항 속에서 금붕어가 자유롭게 놀듯이, 문안과 이미지도 사각의 판형 내부에서 쾌적하게 놀아야 한다.

잠시 학창 시절의 미술수업을 떠올려보자. 꽃이 꽂혀 있는 화병과 과일 정물화를 그릴 때, 무작정 그리기보다 구도를 사용해서 그린 기억이 있을 것이다. 삼각형구도, 대각선구도, S자형구도, 수직선구도 등의 구도 말이다. 물론 구도 없이 그려도 되지만 자칫 조화롭지 않은 소재 배치 때문에, 그림의 전체적인 분위기가 일그러질 가능성이 크다. 반면에 각 소재를 가상의 구도에 따라 배치하면, 안정감과 통일감을 얻을 수 있다. 만약 삼각형구도를 사용한다면, 도화지를 앞, 중간, 뒤로 3등분하여 삼각형을 따라 소재를 배치하면 된다. 그러니까 화병 같은 무겁고 큰 소재는 중간에 두고, 과일 같은 작고 가벼운 소재는 앞쪽에, 뒤쪽에는 비중이 낮은 소재를 각각 배치하여 조화와 깊이감을 부여하는 식이다. 그러면 감상자는 삼각형구도가 연출하는 편안한

느낌을 바탕으로 정물화를 부담 없이 감상할 수 있다.

북디자인에서 이런 구도 역할을 하는 것이 '그리드grid'이고, 그 안에 소재를 배치하는 일이 '레이아웃layout'이다. 먼저 레이아웃이란 "타이포그래피, 사진, 일러스트, 여백, 색상 등의 구성 요소들을 제한된 지면 안에 배열하는 작업"[12]이다. 책을 구성하는 글과 사진과 일러스트 등이 정해진 구도에 따라 체계적으로 배치되면, 독자는 내용을 쉽게 파악할 수 있다. 레이아웃을 하는 이유는 간단하다. 보기 쉽게 하기 위해서다. 일관성 있는 레이아웃을 따라 각 구성 요소가 보기 좋고 읽기 좋게 배열되었을 때, 내용은 쉽고 빠르게 전달된다. 만약 지면에 일관성이 없다면, 독자는 페이지를 넘길 때마다 레이아웃의 변화를 인식해야 하기 때문에 독서의 피로감이 가중된다.

이 레이아웃을 구현하는 수단이 바로 '그리드'다. 격자 또는 바둑판의 눈금을 의미하는 그리드는 가로세로의 분할을 표시하는 일련의 안내선으로, 인쇄물의 시각적 질서와 일관성을 유지시켜주는 도구를 말한다. 표지에서는 제목, 저자명, 출판사 로고타이프logo-type(이하 '로고'), 이미지 등의 디자인 요소를 질서 있게 잡아주고, 내지에서는 소제목, 쪽번호, 사진 설명, 일러스트 등의 배정을 위한 가이드로 사용된다. 이를테면 혼잡한 도로에서 교통을 정리해주는 신호등이나 표지판 역할을 하는 것이 그리드다. 그리고 그리드를 바탕으로 편집 디자인의 기준과 틀을 제공하는 것이 '그리드 시스템'이다.

"그리드 시스템은 시각적 요소를 단순화하고 통일시켜 이해하기 쉽고 명확한 느낌을 만든다. 이러한 질서는 정보를 진실되게 보이도록 하

일관성 있는 레이아웃과 그리드는 표지와 내지에 질서를 부여함으로써 정보의 위계와 내용의 강약을 효과적으로 표현한다.

여 신뢰성을 높인다. 명확하고 논리적으로 놓인 제목, 부제, 본문, 일러스트레이션, 사진 설명들은 더욱 빠르고 쉽게 읽을 수 있다."13

이 본문 디자인의 그리드 시스템처럼 표지의 제목(+부제)과 저자명과 로고도 그리드 시스템에 따라 배치된다. 아무 책이나 표지를 확

인해보면 된다. 표지 디자인의 기준이 되는 그리드는 앞의 세 요소를 직·간접으로 구성하는 선으로 이뤄진다. 비교적 가시적인 상단의 선은 표지 위쪽에 배치되는 제목(+부제)이나 저자명으로, 이들과 뚝 떨어져 아래쪽에 배치되는 로고까지는 보이지 않는 선이 그리드를 형성한다. 따라서 편집자는 표지 디자인을 볼 때 디자이너가 어떤 그리드를 표지에 적용했는지 살펴볼 필요가 있다. 일반적으로 그리드는 텍스트와 여백, 이미지의 양, 전체 쪽수 등의 요소를 고려하여 단段을 결정하게 된다. 잡지는 주로 2단 이상이지만 단행본은 긴 텍스트를 다루는 만큼 1단 그리드로 편집한다. 비록 보이지는 않지만 표지 디자인(본문 디자인도 마찬가지)의 내부에는 그리드가 존재한다. 그리드는 질서를 부여하기 위한 것으로, 마치 인체가 보이지 않는 골격에 의해 형상을 드러내고 유지하는 것처럼 북디자인은 이 그리드라는 골격을 바탕으로 이루어진다. 그리드가 이유 없이 흐트러져 있으면 디자인 꼴이 이상해지고, 그리드 시스템을 바탕으로 레이아웃을 하면 지면은 시각적인 통일성을 꾀할 수 있다. 문안이나 이미지는 반드시 그리드 시스템을 따라 자리를 잡는다. 비가시적인 그리드 시스템의 존재는 감상과 독서를 같은 틀 속에서 편안하게 해준다.

　이때 독자의 마음에서는 '완결성의 원리law of closure'가 작동한다. 게슈탈트 심리학에서 말하는 완결성의 원리란 불완전한 정보를 완전한 정보로 만들려는 심리를 일컫는다. 예컨대 '카니자kanizsa 삼각형'을 보면 게의 집게발처럼 생긴 세 개의 팩맨pac-man이 일정한 간격으로 배치되어 있을 뿐인데, 실제로는 있지도 않는 윤곽선이 보이고 가상의 삼각

독자의 마음에서는 불완전한 정보를 완전한 정보로 만들려는 '완결성의 원리'가 작동한다. 카니자 삼각형에서 불완전한 형태지만 존재하는 삼각형을 분명히 확인할 수 있는 것도 완결성의 원리 때문이다. 독자에게 호기심을 자극하는 디자인은 독자를 완성된 디자인으로 이끈다.

형이 나타난다. 동양화에서 사용하는 홍운탁월烘雲托月, 직접 달을 그리지 않고 주변에 구름을 그려서 달을 드러냄의 기법처럼 구름(팩맨)을 그려서 달(삼각형)을 보여주는 식이다. 안쪽에 직접 그린 삼각형이 없지만 사람들은 연상의 힘에 의해 삼각형을 인지하게 된다. 보는 사람의 시각(마음) 속에서만 나타나는 삼각형인 셈이다. 디자이너는 이런 착시현상을 작업에 적절히 활용한다. 그러니까 마치 팩맨과 팩맨을 적당한 위치에 배치해두어 보는 이의 시각에서 삼각형의 윤곽선이 그려지듯이, 디자이너가 전체 조형미를 고려하며 디자인 요소들(문안, 이미지, 로고)을 툭툭 끊어서 적재적소에 배치하면, 독자는 디자이너가 배치해둔 불완전한 디자인 요소들의 틈새를 메워서 완전한 상태의 디자인으로 인지하는 것이다.

진중권의 『현대미학 강의』의 표지에 깃든 완결성의 원리를 예로 들어보자. 판형을 따라 설계된 사각의 그리드 속에 제목 중 '현대미학'

이 위쪽에 좌우로 큼직하게 배치되어 있고, '강의'는 그 밑에 왼끝 맞추기로 배치되어 있다. 그리고 '탈근대의 관점으로 읽는 근대미학 이론'(부제)과 '진중권 지음'(저자명)이 나란히 오른끝 맞추기로 위아래에 작게 배치되어 있고, 등장인물의 이미지가 깔려 있는 아래쪽에 로고가 오른끝 맞추기로 놓여 있다. 여기서 제목과 부제, 저자명, 로고의 가장자리를 연결

하면 가상의 사각형이 된다. 카니자 삼각형에서 팩맨을 통해 안쪽에 가상의 삼각형이 존재하는 것처럼 가상의 사각형이 만들어지는 것이다. 결국 문안이 아무렇게나 배치된 것이 아니라 사각의 그리드 속에 치밀하게 분산 배치되어 있음을 알 수 있다. 독자는 그것을 완결성의 원리에 따라 무의식적으로 수용하게 된다.

완결성의 원리는 북디자인 전체에 작용한다.

로고, 표지의 고환

출판사 로고는 사족일까? 아니면 중요한 디자인 요소일까?

표지에 '반드시' 들어가는 것 중 하나가 로고다. 당연히 들어가는 것이므로, 편집자는 이것의 기능을 눈여겨보지 않는다. 그런데 표지에서

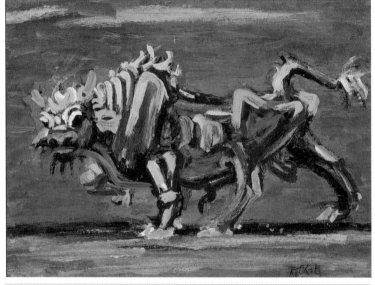

이중섭, 「흰 소」, 합판에 유채, 30×41.7cm, 1954년경, 홍익대학교박물관 소장
이중섭의 소 그림에서 중요한 요소 중 하나가 고환이다. 이 고환이 없으면 소 그림의 조형미는 긴장감을
잃게 된다. 책에서 로고의 기능이 이와 같다. 뒤표지의 바코드도 앞표지의 로고처럼 표지 디자인의 균형
을 잡아준다.

로고의 역할은 단순하지 않다. 본분인 출판사 홍보에 주력하면서, 동
시에 중요한 디자인 요소로 기능한다. 그런 만큼 표지에서 로고는 그
기능이 무엇인가를 물어야 한다. 그래야만 디자인 요소로서 로고의
파워를 제대로 인식할 수 있다. 디자이너에게는 디자인의 균형을 잡아
주는 중요한 역할을 하는 것이 로고다. 표지 상단에 제목과 저자명을
적절히 배치했다 하더라도 아래쪽 로고의 위치에 따라 표지는 울상이
되기도 하고 활짝 웃기도 한다.

로고는 이를테면 '표지의 고환'이다. 화가 이중섭1916~56의 소 그림들을 보면, 뒷다리 사이에서 유난히 돋보이는 것이 고환이다. 저울의 추처럼 고환이 포즈의 균형을 잡아준다. 아무렇지 않게 매달려 있는 듯 보이지만 실은 그렇지 않다. 이 고환이 없다면 황소 그림의 조형미는 무기력해진다. 로고도 마찬가지다. 황소의 고환처럼 없어서는 안 될 디자인 요소다. 소리 없이 강한 존재, 그것이 로고다.

로고는 '작은 거인'이다. 로고는 가장 먼저 독자의 눈에 띄는 제목과 저자명의 눈치를 보는 존재가 아니다. 오히려 제목과 저자명이 로고의 눈치를 본다. 왜냐하면 로고의 위치에 따라 자신들의 위치가 어정쩡하거나 적절할 수도 있어서다. 역설적이지만 표지에서 디자인의 열쇠는 로고가 쥐고 있다고 해야 할 만큼 그 역할이 중대하다. 마치 문인화에서 붉은 '낙관'을 어디에 찍느냐에 따라 그림의 완성도 여부가 달라지

표지 디자인의 운명을 로고가 좌우한다고 해도 과언이 아니다. 로고의 위치에 따라 표지 디자인의 표정이 평화롭거나 불안해진다.

는 것과 같다.

　편집자는 제목과 저자명만 챙길 것이 아니라 로고의 위치도 눈여겨
봐야 한다. 표지를 살리고 죽이고는 로고에 달려 있다. 로고는 디자인
의 무게중심을 잡아주는 저울추다.

앞날개와 책등
디자인을
보는 법

책에는 날개가 있다. 앞뒤표지에서 안쪽으로 꺾어서 접어 넣은 면이 날개다. 새의 날개가 두 개이듯 책의 날개도 두 장이다. 앞표지와 연결된 것을 '앞날개front flap', 뒤표지와 연결된 것을 '뒷날개back flap'라 한다. 앞뒤표지의 끝부분이 닳지 않게 보호하면서, 저자약력과 출판사의 도서 소개를 각각 담당한다. 외국의 페이퍼백에는 날개가 없지만 우리의 단행본은 앞뒤의 날개로 난다.

일반적으로 앞날개는 저자의 공간이다. 세로로 긴 면에 저자의 인물 사진과 약력 문안(혹은 약력만)이 배치되고 나면 아래쪽은 빈 공간이 된다. 문제는 여기서 발생한다. 이 빈 공간을 어떻게 요리하는가에 따라 앞날개의 표정이 달라진다. 만약 아래쪽 빈 공간에 디자이너의 카

정인엽

계명대학교 미술대학에서 서양화를 전공했다. 정신세계
사와 문화동네, 세계사에서 편집 일을 했고, 월간 「미술세
계」 편집장과 계간 「이모션」 편집인을 지냈다. 시즌 책으
로는 「정면영의 미술책 기획노트」(2010)가 있고, 함께 지은
책으로 「잊그러진 우리들의 영웅 — 한국 현대미술 자성록」
(2001), 「기전미술」(2005, 2007), 「편집자로 산다는 것」(2012),
「29개의 키워드로 읽는 한국문화의 지형도」「21세기 한국
인 무슨 책을 읽었나」 등이 있다.

디자인: 홍길동

정인엽

계명대학교 미술대학에서 서양화를 전공했다. 정신세계
사와 문화동네, 세계사에서 편집 일을 했고, 월간 「미술세
계」 편집장과 계간 「이모션」 편집인을 지냈다. 시즌 책으
로는 「정면영의 미술책 기획노트」(2010)가 있고, 함께 지은
책으로 「잊그러진 우리들의 영웅 — 한국 현대미술 자성록」
(2001), 「기전미술」(2005, 2007), 「편집자로 산다는 것」(2012),
「29개의 키워드로 읽는 한국문화의 지형도」「21세기 한국
인 무슨 책을 읽었나」 등이 있다.

디자이너 카피라이트가 앞날개에 있을 경우. 아래 공간은 '살아 있는 공간'으로 변한다. 저자약력과 디자이너 카피라이트 사이에 조형적 긴장감이 조성된다. 반면에 앞날개에서 디자이너 카피라이트가 없을 경우에 아래 공간은 텅 빈. 조형적 긴장감이 없는 '죽은 공간'이 된다.

피라이트라도 없다면, 어떻게 될까?

앞날개를 눈여겨보면, 아래쪽에 '표지 디자인 홍길동' 혹은 '표지 디자인 홍길동, 본문 디자인 홍길자'(앞표지에 그림을 사용한 경우는 도판 설명이 붙는다)라고, 작게 카피라이트가 표기된 것을 볼 수 있다. 편집자는 다른 출판사 책의 표지와 본문을 디자인한 디자이너가 궁금하면

이곳을 확인한다. 그런데 이 작은 표기가 실은 디자인의 중요한 요소라고 생각하는 편집자는 없다.

약력＝정보＋홍보

앞날개 디자인에 관해 이야기하기 전에, 잠시 약력을 맛있게 요리하기 위한 처방 세 가지만 언급해본다. 독자는 책을 쓴 저자가 궁금하면, 앞날개에 위치한 저자 사진과 약력을 찾아보게 된다. 독자가 약력을 본다는 것은 관심이 있다는 뜻이다. 독자를 잡을 수 있는 또 한 번의 기회다. 이런 기회를 놓치면 안 된다.

첫째, 약력은 정보라는 인식이 요구된다. 약력을 앞날개에 들어가는 문안 정도로 여기고 가볍게 대하기보다 독자에게 정보를 제공한다는 시각에서 접근할 필요가 있다.

개인적으로, '약력＝정보'라는 관점을 재인식시켜준 두 종의 책이 있다. 하나는 진중권의 『이미지 인문학』(전2권)으로 이 책의 약력에는 먼저 출간된 『현대미학 강의』와 『앙겔루스 노부스』가 누락되어 있다. 『이미지 인문학』을 재미있게 읽고 난 뒤, 그의 다른 책이 궁금한 독자가 있다면, 앞의 책 두 권은 없는 셈이 된다. 이런 약력을 보면서, 떠오른 저자가 있다. 『사상의 번역』『사상의 원점』『사상을 잇다』『상황적 사고』 등의 책을 지속적으로 내고 있는 윤여일이 그인데, 한동안 관심 밖의 저자였으나 『여행의 사고』(전3권)를 통해 나는 비로소 그의 독자가 되었다. 그래서 이 책의 약력에서 그의 저서와 번역서를 확인하고는 모든 저서와 번역서 두 권을 구했다. 약력이 정보라는 사실을 실감

하기는 실로 오랜만이었다. 분명 어딘가에 나처럼 약력을 살펴보고, 같은 저자의 다른 책을 사 보는 독자가 있을 것이다. 약력이 독자를 위한 '저자 내비게이션'인 만큼 편집자는 제대로 약력을 챙겨야 한다.

둘째, 약력은 홍보라고 생각해야 한다. 약력 서술에서도 사실 위주의 나열에서 탈피할 필요가 있다. 저자에 관한 객관적인 신상정보는 인터넷에서 비교적 쉽게 접할 수 있다. 책에서마저 판에 박힌 정보를 반복한다면 식상해지기 쉽다. 저자에 대한 호기심이 책으로 연결될 수 있도록 책의 성격을 고려하여 재미있는 약력, 읽히는 서술이 필요하다.

셋째, 분위기 있는 저자 사진을 싣자. 읽는 재미를 주는 약력에는 기왕이면 느낌 있는 사진이 요구된다. 주민등록증 사진 같은 무표정한 인물 사진 말고, 독자에게 어필하는 사진은 책을 더 윤기 있게 만들고, 평생 잊히지 않는 결정적인 초상이 된다. 마음산책 정은숙 대표는 "독자들은 책을 통해 저자와 대화를 한다고 생각하는데, 프로필 사진을 보면 소통이 더 잘 된다"며 "헤밍웨이 하면 두꺼운 스웨터, 하루키 하면 후드티를 떠올리듯 프로필 사진은 작가의 이미지를 각인시키는 데 중요한 역할을 한다"[14]라고 지적한다. 영상 시대에는 저자를 살리는 적극적인 이미지 메이킹이 필요하다. 편집자는 약력이 책에서 가장 직접적인 저자 홍보임을 명심하고, 저자를 괴롭혀서라도 독자의 마음을 사는 약력과 사진을 받아내는 것이 좋다. 그것이 곧 책을 살리고 저자를 알리는 길이다.

다시 앞날개 디자인으로 돌아와서, 앞날개에서도 사각의 그리드를

그리드는 앞날개에도 작동한다. 저자의 인물 사진과 약력은 보이지 않는 그리드를 따라 질서정연하게 배치된다. 또한 앞날개의 읽히는 서술, 분위기 있는 사진은 앞날개에 보는 맛을 더한다.

살펴야 한다. 여기서 위쪽은 시선이 많이 가는 '양지陽地'이고, 아래쪽은 관심을 끌지 못하는 '음지陰地'이다.(이 양지와 음지에 관해서는 207쪽 「지면의 양지와 음지」참조) 저자의 인물 사진이나 약력은 그리드 안에 배치되는데, 위쪽의 그리드(인물 사진과 약력이 배치된 곳)를 아래쪽(빈 공간으로 남은 곳)으로 연장해보면, 그리드의 왼쪽이나 오른쪽에 모서

과연 그것이

신시아 프리랜드 Cynthia Freeland 지음
전승보 옮김

B u t
is it
art?

미술일까?

■■ 신시아 프리랜드 Cynthia Freeland

텍사스주 휴스턴 대학의 철학교수이다. 미술과 영화, 고대 그리스
철학, 페미니스트 이론을 다룬 책을 출간해왔다. 지은 책으로
『발가벗은 것과 죽지 않는 것 - 악과 공포의 매력The Naked and the
Undead: Evil and Appeal of Horror』(1999)이 있고, 함께 지은 책으로
『철학과 영화Philosophy and film』(1995)가 있다.

오늘날 예술계에서는 생소하고 심지어 충격적인 수많은 것이 예술로 대접받고
있다. 이 책에서 지은이는 철학과 예술이론을 담은 매력적인 실례를 통해
설명하면서 왜 예술에서 혁신과 논쟁이 가치 있는지를 알려준다.
지은이는 예술의 본질, 기능, 해석에 관한 현대적이고 역사적인 의미를
이해하기 쉽게 설명하면서 피, 미, 문화, 돈, 박물관, 성, 정치에 관해 논의한다.
또한 예술을 인지하는 뇌의 역할에 관한 최신의 연구와 더불어 최첨단
웹사이트들을 개관함으로써 우리를 미래로 데려간다.
명쾌하고 도발적인 이 책은 예술에 대한 중요한 논쟁들을 다루고 있어서
예술에 관심 있는 사람들에게 매우 귀중한 입문서가 될 것이다.

표지작용 윌리엄 콩거William Conger, 『크로스페이더 카우(Crossfire Cow)』, 1999
사진 크리스트 벤더(Krist Bender)
디자인 안지미

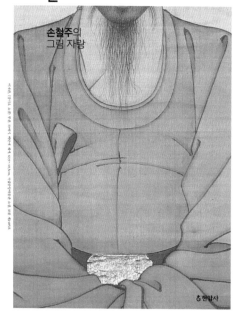

사람 보는
눈

손철주의
그림 자랑

ㅎ한알사

▲앞표지에 작가의 그림이나 사진을 쓸 경우, 앞날개 하
단에 관련 정보를 명기해줘야 한다. 그것도 가능하면, 작
가명+작품명+재료+크기+제작연도+소장처 식으로 적어
주는 것이 좋다. 그림이나 사진을 자세히 감상할 수 있도
록 돕는 것이 작가와 작품 그리고 독자에 대한 예의다.

◀이 책의 표지는 특이하게도 도판 설명을 앞표지에 그
대로 명기했다. 일반적으로 도판 설명은 앞날개 하단으
로 숨기는 것이 북디자인 관행인데, 이 책은 예외다. 그
런데 앞표지에 노출된 도판 설명이 눈에 거슬리지 않는
다. 새롭고 신선하다.

리가 생긴다. 디자이너는 자신의 카피라이트를 이곳에 앉힌다. 이로써 상단의 저자약력과 하단의 카피라이트 사이에 생긴 '빈 공간'이 '살아 있는 공간'으로 거듭난다. 그래서 안목 있는 편집자는 일부러라도, 디자인적인 조형미를 고려하여 카피라이트를 넣어달라고 한다.

또한 편집자는 카피라이트가 왼끝 맞추기로 되어 있는지, 아니면 오른끝 맞추기로 되어 있는지 그것의 위치와 기능을 유심히 봐야 한다. 디자이너의 카피라이트 위치가 오른끝 맞추기이냐 왼끝 맞추기냐에 따라서도 공간의 밀도에 변화가 생기기 때문이다. 디자이너에겐 자신의 카피라이트마저도 중요한 디자인 요소인 셈이다. 이렇게 보면 로고, ISBN과 바코드, 그리고 디자이너 카피라이트는 같은 기능을 담당한다 하겠다.

만약 앞표지에 화가의 그림이나 사진을 사용했다면, 도판 설명을 어디에 표기해야 할까? 앞날개 아래쪽에 정확한 그림·사진 설명을 표기해주면 된다. 이 역시 독자에게는 중요한 정보다. 편집자는 이것까지 챙겨야 한다. 구석구석 세심하게 공을 들인 책이라는 인상을 덤으로 줄 수 있다.

미술작품이나 사진의 경우, 표기는 이렇게 한다. 작가명+작품명+재료+크기+제작연도+소장처, 혹은 작가명+작품명+제작연도+재료+크기+소장처, 또는 작가명+작품명+재료+크기+제작연도 식으로 하면 된다. 이때 '크기'는 '세로×가로'로 표기하는 것이 일반적이며 간송미술관 소장 작품의 경우에는 오랜 관행에 따라 여전히 '가로×세로'로 표기하고 있다.

그런데 이런 표기가 왜 중요할까? 앞표지에 수록된 그림의 신상정보를 알 수 있기 때문이다. 즉 작가는 누구이고, 제목은 무엇이며, 크기는 어느 정도이고, 또 어떤 재료를 사용했으며, 제작한 연도는 어느 때이고, 현재 소장처는 어디인지 등의 정보를 통해 그림을 깊이 감상할 수 있다.

특이한 표기 사례로는 앞뒤표지 그림에 나란히 도판 설명을 표기한 경우다. 손철주의 『사람 보는 눈』의 앞뒤표지에는 우리 옛 그림 곁에 배치된 도판 설명이 당당하다. 일반적으로, 도판 설명은 앞날개에 감추는 법인데, 과감하게 노출한 것이다. 그런데 그것이 전혀 어색하지 않다. '파격破格'으로 새로운 '격格'을 세웠다.

책등, 앞표지의 권한 대행

그렇다면 앞표지와 뒤표지 사이에 긴 책등은 어떻게 봐야 할까?

책은 제본이 되면 면지와 본문 용지의 두께만큼 옆면이 생기는데, 이곳을 '책등spine'(흔히 '세네카'라고 하는)이라고 한다. 책등은 책의 척추다. 사람의 척추에 갈비뼈가 붙어 있듯이 책등에는 면지와 본문 용지가 붙어 있다. 책등의 폭은 본문의 분량에 따라 좁거나 넓어진다.

표지 디자인을 할 때, 앞표지부터 결정한다는 점에 비춰보면 책등은 앞표지의 기능을 대행하는 면이라 하겠다. 이를테면 대통령 유고시에 국무총리가 대통령의 권한을 대행하는 것처럼. 그런데 앞표지가 책의 얼굴로 인식되기 이전에는 책등이 곧 책의 얼굴이었다. 요즘과 달리 견장정이 주류였을 때 책등은 문안과 이미지가 만나는 중요한 공간이

었다. 지금도 견장정이나 견장정의 변형태인 덧싸개를 씌운 연장정에서 그 사실을 쉽게 확인할 수 있다. 이들 책의 앞표지는 단순한데, 책등에는 제목, 부제, 저자명, 로고나 이미지 등이 배치된다. 하지만 연장정이 주류가 되면서 책등의 존재감은 앞표지에 묻혔고, 책등과 앞표지의 관계는 역전되었다. 아무튼 앞표지의 권한 대행자인 책등은 서가에 꽂혔을 때 가장 빛난다. 서가에서 책을 찾을 때, 책등은 아주 중요한 역할을 한다.

참고로, 대중서는 연장정(소프트커버)으로 분류된다. 단행본은 제본 방식에 따라 견장정(하드커버)과 연장정으로 나뉘는데, 대중서는 후자에 속한다. 견장정은 접지된 내지를 실로 꿰맨(사철제본) 다음 두꺼운 종이로 표지를 만든 후 천이나 가죽 등으로 감싼다. 여기에 다시 종이로 커버를 씌워 표지가 손상되지 않게 한다. 연장정은 내지를 철사나 실로 꿰매지 않고 접착제로 붙인(무선제본) 후 별도의 종이에 디자인하여 내지를 감싸듯 붙인 제본 형태다.

우리의 대중서는 혼합형이다. 즉, 연장정처럼 접착제를 사용하되 견장정 커버처럼 표지 날개를 안쪽으로 접어 넣는 형태가 애용된다. 연장정은 오래 보관할 수 있는 견고한 견장정에 비해 제작비가 적게 들고, 제작기간이 짧고, 무게도 가벼워서 휴대하기에 편리하다. 책값도 싼 편이다. 편집자는 이런 점을 고려하여 책의 형태를 결정하게 된다.

다시 책등 이야기를 계속해보자. 앞표지의 제목, 부제, 저자명, 로고의 체형과 표정을 그대로 물려받은 책등은 앞표지의 압축이다. 꼭 필요한 정보와 최소한의 이미지로 디자인돼 유사시에 대비한다. 신간 매

대에서 서가로 물러날 때, 앞표지를 대신해 홍보의 최전선에 선다. 그런 만큼 책등은 책이 누워 있느냐 세워져 있느냐에 따라 위상이 달라진다. 누워 있을 때 책등은 주목받지 못한다. 그런데 서가에 꽂히는 순간, 표지의 중심은 책등이 되고, 앞표지는 책등의 부속물로 전락한다. 독자는 책등을 통해 앞표지로 나아간다. 책이 서가로 이동하는 것은 직급 상승이기보다 직접적인 마케팅에서 밀려났다는 뜻이자 장기전에 돌입한다는 뜻이다. (책의 수명은 사실상 서가에서 끝난다. 그래서 매대에서 밀려난 책이 서가에 꽂힐 때, '장사 지낸다'라고 하기도 한다.)

편집자는 표지 대지 상태에서 책등의 존재에 무관심할 수 있다. 표지를 구성하는 다섯 개의 면(뒷날개—뒤표지—책등—앞표지—앞날개) 중에 소홀하기 쉬운 면이 책등이다. 편집자는 책이 직립했을 때를 고려하여 책등의 표정에 신경 써야 한다. 역시나 표지 대지를 잘라서 접지 한 상태에서 검토해야, 10분의 1로 줄어드는 불리한 노출 면적과 조형미 따위를 제대로 확인하고 대책을 강구할 수 있다. 또 번거로운 일이지만 다른 책들 사이에 꽂아두고 보면 책등의 장단점이 더 잘 보인다. (대다수의 편집자가 앞표지는 다른 책들 사이에 두고 검토하는데 책등은 그렇게 하지 않는다. 그만큼 책등의 비중에 무심하다는 뜻이다.)

알다시피 책등은 폭이 좁은 직사각형 꼴이고, 앞표지는 폭이 넓은 직사각형 꼴이다. 따라서 앞표지가 세로로 긴 직사각형(책등)으로 압축되면서 군더더기는 모두 제거되고 필요한 요소(제목, 부제, 저자명, 로고, 혹은 시리즈명)만 남는다. 책등과 앞표지의 디자인 원리는 같다. 문안과 로고는 앞표지 디자인의 원리대로 배치된다. 맨 위쪽에 약간의

여유를 두고 제목의 첫 글자의 위치가 정해지면, 부제와 저자명이 그 아래에 자리를 잡고, 맨 밑에 로고가 배치된다. 즉, 제목과 로고 사이에 문안과 이미지 등이 거주하는 꼴이 된다(상하에서 위치만 잡아주면, 그 사이에 문안과 이미지가 자리 잡는 식이다). 이 경우에도 제목을 비롯한 문안은 위쪽을 기준으로 아래로 배치되고, 문안이 미치지 않는 아래쪽 공간은 빈 상태(여백)로, 맨 밑에는 로고가 둥지를 튼다. 사람의 시선이 먼저 가는 양지는 위쪽이어서, 여백은 시선의 음지인 아래쪽에 조성된다. 이 여백은 좁고 긴 책등에서 시각적·심리적 여유를 주는 숨통 역할을 한다. 제목의 표기 방식은 전형적인 세로쓰기나 영문자 구성 방식인 가로쓰기로 하는데, 책이 서가에 꽂혀 있는 상태를 고려하면 세로쓰기가 자연스럽다. 그러나 어느 쪽이든 결정하기 나름이다.

효과적인
뒤표지와
뒷날개 사용법

뒤표지는 책의 홍보면이다. 표지의 각 면 중에서 내용에 관한 가장 많은 정보를 제공한다. 헤드라인+서브헤드라인+바디카피 같은 문안, ISBN과 바코드, 정가가 배치된다.

앞에서 표지 대지는 각 면이 독립된 완결체이면서도 서로 유기적인 관계에 있다고 했다. 그런데 간혹 앞표지만 신경 쓰고 뒤표지는 홀대하는 경우가 있다. 변변한 이미지가 없거나 앞표지와 이미지의 차이가 너무 큰데도 문안으로만 채우는 것이다. 보통 뒤표지는 앞표지 이미지의 연장선에서 디자인되는데, 이런 극과 극의 관계를 어떻게 봐야 할까?

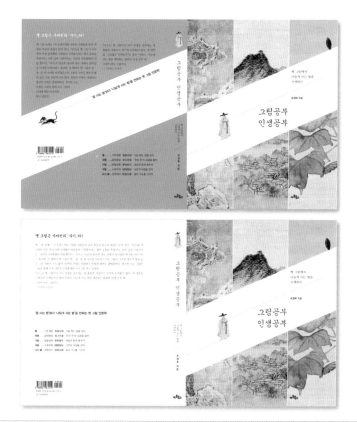

위 표지는 앞표지 이미지와 뒤표지 이미지가 통일감을 이룬 경우이고, 아래 표지는 앞표지 이미지와 뒤표지 이미지의 통일감이 없는 경우다. 기왕이면 뒤태까지 아름다운 표지가 좋은 인상을 준다. 앞표지와 뒤표지는 독립성을 갖춘 유기적 관계다.

뒤태까지도 아름다운 표지

사실 표지의 왕은 앞표지여서, 뒤표지는 매혹적인 카피만 가독성 있게 처리하면 문제될 게 없다. 그럼에도 표지의 기능적인 면에 조형적

가) 『우리 품에 돌아온 문화재』

나) 『놀이로 본 조선』

다) 『장하준의 경제학강의』

라) 『조선과 만나는 법』

뒤표지 문안은 인용문만으로 구성(가)하거나 문안 일부를 작성하고 나머지를 인용문으로 채우거나 (나) 문안 작성+인용문+추천사로 구성(다)한다. 그리고 편집자가 모든 문안을 작성(라)하거나 아예 추천사로만 구성(마)하기도 한다. 뒤표지 문안은 편집자가 책에 직간접적으로 개입할 수 있는 절호의 기회다. 어느 쪽을 선택하든 편집자의 역량을 문안으로 나타낼 수 있다.

마) 『한국문화재 수난사』

인 아름다움까지 더해졌으면 하는 입장에선 뒤표지를 홀대한 듯한(그렇게 작심하고 디자인하는 디자이너는 없겠지만) 디자인이 안타깝다. 분명 뒤표지는 앞표지보다 가독성이 우위여야 하지만, 최소한의 시각적인 자료라도 배치하여 앞표지와 분위기가 자연스레 연결되는 가운데 보

는 즐거움까지 주었으면 한다. 편집자는 이 점을 간과해서는 안 된다. 뒤표지에서도 조형적인 아름다움으로 책의 이미지를 적극 업그레이드시킬 필요가 있다. 앞 다르고, 뒤 다른 표지(물론 의도적으로 앞뒤의 이미지를 다르게 연출하여 잘 어울리는 표지도 있다)가 아니라 앞표지는 앞표지대로, 뒤표지는 뒤표지대로 아름답고 서로 긴밀히 연결되어 독자를 기분 좋게 만드는 표지로 말이다.

뒤태가 허술하면, 앞태가 아무리 빼어나도 왠지 '눈맛'이 헛헛해진다. 앞태는 뒤태로 완성된다. 영화제나 시상식에서 여배우들의 뒤태가 화제에 오르듯이 책의 표지도 뒤태까지 아름다워야 한다. 명심할 일이다.

그리고 뒤표지에서 헤드+서브헤드+바디카피 같은 문안은 동일한 목표 아래 일사불란하게 한 목소리를 낼 때 효과가 극대화된다. 카피의 몸통이 되는 바디카피는 대개 머리말이나 역자의 말 등에서 독자를 유혹할 만한 문장을 인용하여 처리한다. 이른바 '발견'이 되겠다. 때로는 교정 과정에서 눈여겨본 본문 문장들 가운데 뽑기도 한다. 그렇지 않고 창작하는 경우도 있다. 문장력 있는 편집자라면 바디카피를 직접 작성하는 것이 좋다. 바디카피는 헤드카피를 읽은(헤드카피에 낚인) 독자가 더 구체적인 정보를 필요로 할 때, 비로소 읽는 곳이다. 이때 매력적인 세일즈 메시지로 구매욕을 자극하여, 독자를 구매자로 바꿀 수 있도록 해야 한다.(독자→구매자!) 으레 지면을 채우는 바디카피가 아니라 구매 행동을 불러일으킬 수 있는 카피가 필요한 것이다. 때로는 원고 청탁에 의존하기도 한다. 외부인의 힘을 빌리는 '추천사'가 그것이다. 추천사의 필자는 저자의 지인 중에서 유명인이나 해당 도

서 분야의 권위자 등이 된다. 추천사에서 중요한 것은 어쩌면 내용보다 필자의 지명도다. 명성이 있을수록 효과적이고, 책에 날개를 달아준다.

결국 뒤표지 문안의 최대 임무는 그것이 발견이든 창작이든 원고 청탁이든 간에 독자를 구매자로 확실히 바꾸는 일이다. 명심하자. 독자는 아무 책이나 읽어주는 마음씨 좋은 자원봉사자가 아니다. 건질 만한 게 있어야 한다. 뒤표지 문안은 표지에서 그것을 확인하는 결정적인 자리다.

ISBN과 바코드의 존재감

뒤표지에도 균형을 잡아주는 저울추가 있다. 바로 한 덩어리로 편집되는 국제표준도서번호(ISBN)와 바코드가 그것이다. 책의 가격도 이들 근처에 함께 배치한다. 이 ISBN과 바코드가 뒤표지의 조형적인 완성도에 적잖이 영향력을 행사한다. 그 존재감을 확인하고 싶다면, 상상으로 ISBN과 바코드를 빼거나 움직여보면 된다. 절대로 생략할 수 없는 아이콘이 ISBN과 바코드인 탓에, 디자이너는 이를 북디자인 요소로 적극 활용한다. 표지에서 ISBN과 바코드, 출판사 로고는 어쩔 수 없이 덧붙여야 하는 무익無益한 존재가 아니다. 표지의 완성도에 결정적인 영향을 끼치는 '주연급 조연'이다.

ISBN과 바코드의 위치가 반드시 뒤표지일 필요는 없다. 앞표지에 바코드를 배치한 책들도 심심찮게 눈에 띈다. 『한국의 출판기획자』의 경우, ISBN과 바코드가 앞표지의 좌측 하단에 있다. 뒤표지의 광고를 원형대로 살리기 위한 조치라 하겠다. ISBN과 바코드의 뒤표지 거주

다양한 표정의 ISBN과 바코드는 뒤표지를 구경하는 재미를 더한다. 이런 소소한 재미 역시 독자의 소유욕을 자극하는 요소다.

는 표지의 얼굴로 통용되는 앞표지의 깔끔한 미모를 위해 편의상 뒤쪽으로 이동시킨 탓이다. 『20세기 건축의 모험』에는 바코드가 책등에 있다.(272쪽 도판 참조) 그것도 일반적으로 로고를 배치하는 자리에 바코드를 앉혔다. 덕분에 서가에 꽂혀서도 바코드가 눈길을 사로잡는다. 이런 책들은 '바코드=뒤표지'라는 관습적인 인식을 흔들면서 바코드에 관해 생각해보게 만든다.

ISBN과 바코드의 변신은 뒤표지에 활력을 더해주기도 한다. 으레 하는 ISBN과 바코드 부착이 아니라, 기본형은 존중하되 테두리 등에 일정한 모양을 만들어서 ISBN과 바코드가 표정을 짓게 하는 것이다. 『한 덩이의 고기도 루이비통처럼 팔아라』는 바코드를 상품의 태그 모

양으로 디자인하고, 만약 집에 불이 난다면 무엇을 구하겠느냐는 질문이 장착된 『지금 나에게 가장 소중한 것』에서는 바코드를 불꽃 모양으로, 『장서의 괴로움』은 책 모양, 『매일 먹는 식빵, 어떻게 먹어야 맛있지?』는 식빵 모양 등으로 독자의 시선을 사로잡는다. 이른바 연기하는 바코드가 되겠다. 내용에 부합하는 코믹한 분위기는 책 홍보에 일조한다. 보통 바코드는 디자이너가 알아서 만들지만, 때로는 쇼핑백 모양의 바코드가 눈에 띄는 『아트마켓 홍콩』처럼 편집자가 형태를 제안할 수도 있다.(이 바코드는, "나는 홍콩에 미술쇼핑 하러 간다"라는 헤드카피와 조화를 이룬다!) 재미있는 바코드는 독자를 잠시라도 더 책에 머물게 한다. 그 과정에서 독자는 구매자로 전환될 가능성이 높아진다.

ISBN은 책의 주민등록번호다. 각 나라의 고유번호와 출판사의 정보, 해당 도서의 고유번호 등이 부여되어 전 세계 어디서나 확인, 주문할 수 있다. 바코드는 ISBN을 컴퓨터로 인식할 수 있게 시각화한 부호다. 바코드에서 중요한 부분은 검은 선 사이의 간격이다. 빛의 반사에 따른 원리를 이용한 것으로, 흰색 부분은 많은 양의 빛을 반사하기 때문에 인식되는 반면, 검은 선은 적은 양의 빛을 반사하기 때문에 인식되지 않는다.

앞표지의 로고가 그렇듯이 ISBN과 바코드는 뒤표지의 고환이다!

뒷날개=출판사의 광고판

뒷날개는 출판사의 공간이다. 표지의 다른 면들(앞표지, 뒤표지, 앞날개, 책등)이 해당 책을 위해 존재한다면, 뒷날개는 출판사를 위해 존재

뒷날개는 표지에서 유일하게 출판사 홍보에 할애된 면이다. 뒷날개에 소개된 책의 목록으로 해당 책의
성격을 유추해볼 수 있다.

한다. 뒷날개에 소개하는 책은 대개 두 가지로 나뉜다. 첫째는 해당
출판사에서 나온 저자의 책들, 둘째는 해당 도서와 성격이 유사한 책
들이 그것이다. 예컨대 조정육의 『그림공부 인생공부』 뒷날개에는 저
자의 책들 다섯 권(『좋은 그림 좋은 생각』『그림공부 사람공부』『깊은 위로』
『거침없는 그리움』『그림이 내게 말을 걸어왔다』)이 수록되어 있다. 그리고
여행서인 『꽃보다 타이베이』의 뒷날개에는 저자는 모두 다르지만 같
은 여행서인 『자전거 건축 여행』『프로방스에서, 느릿 느릿』『Leaving,
Living, Loving』이 실려 있다. 전자는 책을 읽고 저자의 다른 책이 궁

저자 소개를 앞날개에 배치하고, 카피를 뒷날개에 배치한 이 책에서 뒷날개의 카피는 부가적인 정보로 전락하고 만다. 왜냐하면 독자의 표지 읽기는 저자 소개가 실린 면에서 끝나기 때문이다. 따라서 뒷날개에 카피를 배치하면 그것은 읽어도 그만이고 안 읽어도 그만인 꼴이 된다.

금하면 즉석에서 확인할 수 있다는 장점이 있고, 후자는 덤으로 해당 출판사의 다른 여행서를 눈여겨볼 수 있게 한 것이다. '같은 상품끼리 묶어라'라는 마케팅 기법의 활용인 셈이다.

뒷날개의 디자인에서는 책 제목과 부제, 카피로 구성한 문안 위주가 있는가 하면, 책 사진을 수록하는 경우도 있다. 여기서도 기본적인 그리드는 앞날개의 그리드와 동일한 형태로 작업된다. 앞날개와 뒷날개에서 같은 그리드 시스템으로 표지 전체의 균형을 잡아주는 것이다.

주의할 점이 있다. 뒷날개가 해당 도서와는 직접적인 연관성이 적은, 출판사를 위한 공간이라고 해도 뒷날개의 전체적인 디자인은 해당도서의 디자인이 허용하는 범위 안에서 행해져야 한다는 점이다. 그렇지

이 책은 앞날개에 카피를 배치하고 뒷날개에 저자 소개를 배치했다. 독자는 앞날개를 거쳐 뒷날개까지 읽게 된다. 저자 소개를 앞날개에 배치하느냐, 아니면 뒷날개에 배치하느냐는 문제는 별 차이가 없을 것 같지만 심리적으로는 무시하지 못할 차이가 존재한다.

않고 뒷날개의 디자인이 화려하면, 자칫 주객이 전도될 수 있으므로 편집자는 이 점을 확인해야 한다. 뒷날개 디자인의 표정은 해당 도서와의 관계에서 적절히 조율된다.

약력이 뒷날개를 점령한 이유

뒷날개와 관련하여 하나만 짚고 넘어가기로 한다.

국내 단행본 중에도 뒷날개에 저자약력을 배치한 스타일이 있다. 해외 도서의 표지 디자인처럼. 저자약력이 뒷날개에 가 있는 '쌤앤파커스'의 책이나 일부 유명 저자들의 책이 그렇다. 이를 어떻게 이해해야 할까?

결론부터 말하면, '뒷날개=저자약력'인 표지는 해당 책의 마케팅에

'올인all in'하는 형식이라고 보면 된다. 해당 도시의 판매시수를 높이기 위해 표지에서 사용 가능한 모든 면, 즉 출판사의 공간까지 할애하여 광고에 주력하는 것이다.

이때 반드시 고민할 사항이 있다. 일반적인 경우의 표지는 1)앞날개 : 저자 소개, 뒷날개 : 출판사의 책 소개인데, 올인하는 스타일의 표지에는 두 종류가 있다. 2)앞날개 : 저자 소개, 뒷날개 : 해당 도서의 광고 카피, 3)앞날개 : 해당 도서의 광고 카피, 뒷날개 : 저자 소개 식이 그것이다. 여기서 어느 경우에 조형적인 파워가 있을까? 답은 '3)'이다. 왜 그럴까?

이미 밝혔듯이 일반적으로 표지를 보는 순서는 앞표지→뒤표지→앞날개→본문→뒷날개다. 독자들은 무의식중에 이런 순서로 표지를 본다. '1)'에서 해당 책 관련 정보는 앞날개에서 끝난다. 앞표지, 뒤표지, 앞날개(책등도 포함)까지가 책과 관련된 면이고, 뒷날개는 출판사의 공간으로 해당 도서와는 직접적인 관련성이 없다. 그래서 뒷날개는 봐도 그만 안 봐도 그만이다. 반면에 '2)'와 '3)'에서는 뒷날개까지 책 정보로 채워져 있어서 다 보게 된다. 문제는 '2)'처럼 뒷날개에 광고 카피를 두는 경우, 그 효과가 '3)'보다 약해진다는 점이다. 편집자는(물론 디자이너도) 이 점을 곰곰이 생각해볼 필요가 있다. 관습상, 앞표지→뒤표지→앞날개(저자 소개)까지 읽고 나면 뒷날개(앞표지, 앞날개, 뒤표지, 책등과 달리 해당 책과 직접적인 관련성이 없는 출판사 도서 소개)는 봐도 되고 안 봐도 되는 공간으로 여긴다. 그래서 뒷날개에 출판사 도서 소개 대신 해당 책 관련 카피를 수록하더라도 면의 위치상 독서욕을 자극

하지 못하고, 크게 주목을 받지도 못한다. 예컨대 『김난도의 내일』은 올인하는 스타일이되, 앞날개에 저자 소개, 뒷날개에 광고 카피를 배치하여, 표지 면을 비경제적으로 활용한 사례가 된다.

반대로 '3')처럼 카피를 앞날개에 배치하고, 저자 소개를 뒷날개로 가져가면 이야기는 달라진다. 독자는 뒷날개까지 완독하게 된다. 『아프니까 청춘이다』의 경우 뒤표지를 인용문으로 장식하고, 앞날개에 광고 카피를 배치했다. 올인 스타일의 책에서는 뒤표지와 앞날개가 같은 역할을 담당한다. '2인 1조'식으로 두 개 면이 일심동체가 되어서 독자의 잠재된 구매욕을 일깨운다. 해당 책 관련 정보가 저자 소개에서 끝나는 일반적인 표지와 달리 저자 소개가 뒷날개로 이동하면 앞날개는 여전히 살아 있는 공간이 된다. 따라서 이곳에 홍보 카피를 배치하면 효과는 극대화된다. 즉, 앞표지로 관심을 모으고 뒤표지로 유혹해도 독자가 설득되지 않을 경우에 대비해서 앞날개에도 매혹적인 문안을 배치하여, 독자를 확실하게 공략하는 것이다. 뒷날개에 출판사의 도서를 소개하는 책이 독자를 두 번 공략하는 구조(앞표지→뒤표지)라면, 올인 스타일의 도서는 독자를 세 번 공략하는 구조(앞표지→뒤표지→앞날개)다. 일단 해당 도서를 집어든 독자가 딴 마음을 먹지 못하게 세 번에 걸쳐서 집중적으로 공략해 기필코 주권(구매력)을 행사하게 만든다. (본문의 '발문跋文'까지 하면 총 4회 공략하는 셈이 되는데, 이 발문에 관해서는 뒤에 자세히 언급한다.) 이때 뒤표지에 책과 관련된 강렬한 카피와 유명인의 추천사를 배치한다면, 앞날개에서는 책의 내용에 더욱 밀착된 카피를 배치하여 독자의 마음을 확실히 사로잡는다.

표지의
조형미에
숨겨진 심리

"책은 사람이다!"

「왜 편집자가 북디자인을 알아야 할까?」에서 한 가지만 명심하자며
한 말이다. 이 말에는 책은 사람의 심리를 철저하게 구조화한 매체이
므로, 책의 몸매를 알려면 사람의 심리를 알아야 한다는 뜻이 함축되
어 있다. 이번에는 이와 관련된 두 가지 사실을 살펴보겠다.

하나는 표지가 선호하는 문안(제목, 부제, 저자명) 배치 스타일에 관
한 것이고, 다른 하나는 디자인의 정확성에 관한 것이다. 전자는 문안
배치에서 왜 '중앙 맞추기'와 '오른끝 맞추기' '왼끝 맞추기' 한 표지가
선호될까? 하는 문제가 되겠고, 후자는 기계적인 정확성을 따를 것인
가, 아니면 시각적인 정확성을 따를 것인가? 하는 문제가 되겠다.

표지가 사랑하는 문안 배치 스타일

문안과 로고의 배치 스타일에 따라 표지 디자인을 보면, 크게 중앙 맞추기, 오른끝 맞추기, 왼끝 맞추기, 아래쪽 모으기와 위쪽 모으기, 그리고 분산하기로 각각 나눠볼 수 있다. 디자이너는 대부분 이 여섯 가지 중에서 한 가지 스타일로(혹은 그와 가깝게) 작업을 한다.

이미 언급했듯이 표지 디자인의 기본은 균형이다. 상하좌우 어느 쪽

표지의 문안 배치 스타일로 보면 위의 왼쪽에서부터 시계방향으로 중앙 맞추기, 오른끝 맞추기, 왼끝 맞추기, 아래쪽 모으기와 위쪽 모으기, 그리고 분산하기로 크게 분류해 볼 수 있다. 이때 제목, 문안, 로고, 이미지 등은 표지의 균형을 잡는 요소이다.

으로든 치우침 없이 문안과 이미지가 적재적소에 배치되는데, 이때 문안이 왼쪽에 있으면(왼끝 맞추기), 균형을 잡아주기 위해 오른쪽에 이미지나 그 아래쪽에 로고가 배치된다. 그리고 중앙 맞추기는 표지의 좌우 중앙에 문안과 로고를 배치하는 것이고, 오른쪽 가장자리의 세로축 그리드에 맞물리게 문안과 로고를 배치하는 것이 오른끝 맞추기다. 이와 달리 표지 아래쪽과 위쪽에 문안을 배치하는 경우가 있다. 제임스 엘킨스의 『과연 그것이 미술사일까?』처럼 그림이나 사진, 인물 등을 큼지막하게 사용할 때, 가급적 도판을 훼손하지 않기 위해 아래쪽에 문안을 배치한다. 이런 '아래쪽 모으기' 표지는 표지 면적의 3분의 2나 4분의 3 상단에 그림이나 사진 같은 이미지를 배치하고, 그 밑에 문안을 표기한 것을 말한다. 이와 반대되는 경우로, 이진숙의 『위대한 미술책』처럼 아래쪽에는 그림을, 위쪽에는 문안을 배치한 '위쪽 모으기'가 있다. 이때 로고는 그림 아래쪽 적당한 위치에 배치하게 된다.

　표지는 '한방'에 승부를 거는 지면이다. 한 공간에 모든 것이 표현되고 감지되는 그림처럼, 표지는 갖가지 디자인 요소가 보이는 순간 인지되고 읽혀야 한다. 이런 표지는 이중적인 공간이다. 공간적이면서 시간적이다. 공간적이라 함은 '보기'와 관련되고, 시간적이라 함은 '읽기'와 관련된다. 표지는 보면서 읽는 기능이 극대화된 공간이다.

　독자는 전체적인 이미지를 파악하면서 세부를 읽는다. 이런 과정의 선후에 따라 중앙 맞추기와 오른끝 맞추기를 살펴보면 어떻게 될까? 중앙 맞추기는 세부 읽기보다 전체적인 이미지를 파악하는 성향이 강한 스타일이고 오른끝 맞추기는 전체 이미지를 파악하는 것보다 세부

읽기 성향이 앞서는 스타일이다. 이와 다른 경우가 조형적인 측면에 비중을 둔 문안 작업인데, 『20대, 컨셉력에 목숨 걸어라』처럼 제목과 부제와 저자명을 적절히 분산 배치하여 짜임새를 꾀하는 방식이 그것이다. 왼끝 맞추기도 표지의 이중성(보고 읽는) 때문에 어색하지 않다. 제목을 왼끝 맞추기로 하더라도 이미지나 부제, 저자명, 혹은 로고를 중앙이나 오른쪽 공간에 분산 배치하면 얼마든지 안정감을 줄 수 있다.

그렇다면 중앙 맞추기와 오른끝 맞추기, 왼끝 맞추기가 대체로 선호되는 이유를 어디서 찾을 수 있을까? 그것은 인간의 심리와 시선의 방향에 답이 있다. 문안을 중앙에 맞춤으로써 대칭을 이루는 형식인 중앙 맞추기와 문안을 오른쪽 끝에 맞추고 왼쪽을 자유롭게 하는 오른끝 맞추기는 심리적으로나 시각적으로 편안한 상태를 연출한다.

중앙 맞추기의 경우, 좌우 중앙에 문안이 배치돼 있으면 표지는 좌

중앙 맞추기를 한 표지는 좌우대칭이 주는 안정감이 특징이고, 문안을 '아래쪽 모으기'(혹은 '위쪽 모으기') 한 표지는 도판을 훼손하지 않고 그대로 보여주는 장점이 있다. 그리고 문안과 로고를 오른끝 맞추기 한 표지는 시선의 방향에 순응하는 배치 형식이다.

우대칭이 된다. 인간은 좌우대칭에서 편안함과 안정감을 느낀다. 그림의 구도 중에서 '삼각형구도'가 안정감을 상징하는 것도 이 때문이다. 세상 만물은 좌우대칭이 기본이다. 좌우대칭은 균형 잡힌 상태, 고요하고 정적인, 안정된 분위기와 통한다. 고풍스럽거나 질서정연하고 세련된 우아함을 연상시킨다.

상품광고에서도 이런 인상을 주고자 중앙 맞추기 스타일을 많이 사용한다. '피게티 돌풍'의 주역인 『21세기 자본』의 표지가 바로 중앙 맞추기한 예이다. 이 책처럼 양장본으로 전체 쪽수가 많다면, 중앙 맞추기 표지가 안정감과 듬직한 신뢰감을 준다. 독자의 심리를 공략하는 표지에서도 가장 무난한 디자인이 중앙 맞추기다. 대신 중앙 맞추기는 규격 제품처럼 형식적이고 변화가 적어서, 역동성이 부족하고 단조로운 인상을 줄 수 있다.

반면에 오른끝 맞추기는 중앙 맞추기와 달리 변화를 주면서 안정된 표정을 만든다. 이는 시선이 움직이는 방향을 보면, 쉽게 이해할 수 있다. 인간의 시선은 왼쪽에서 오른쪽으로, 위에서 아래로 움직인다. 독자가 문장을 왼쪽에서 오른쪽으로, 그리고 위에서 아래로 읽듯이. 그래서 오른쪽 끝에 맞물리게 문안을 배치하면, 변화 속에서 안정감을 꾀할 수 있다. 문안은 왼쪽부터 읽기 시작하므로, 표지의 왼쪽에 여백을 확보하면서 제목을 시작하여 오른쪽 끝에 마지막 글자가 배치되게 하는 것이다. 부제, 저자명, 로고는 그리드의 세로축 아래쪽에 적절히

분산 배치하여 전체적인 통일감을 부여하면 된다. 『마시멜로 이야기』가 그렇다. 이렇듯 오른끝 맞추기가 선호되는 것은 시선의 방향 때문이기도 하지만 인간의 좌뇌와 우뇌의 정보처리 특성이 작동한 결과이기도 하다.

"일반적으로 중요한 대상이 오른쪽에 그려진 그림들에서 더 편안함을 느낀다. 이는 우리 대뇌의 좌반구와 우반구의 시각 정보처리 특성과 관련이 있다. 좌뇌는 세밀한 정보를 처리하는 데 우세하고, 우뇌는 전체적인 정보를 처리하는데 우세하다고 알려져 있다. 그래서 좌뇌, 즉 오른쪽 시야에 그림의 전경前景에 해당하는 대상이 있는 그림들을 더 좋아하게 된다."15

표지도 마찬가지다. 독자는 오른쪽에 문안이 배치돼 있는 경우를 더 선호한다. 다시 말해서 시각적인 무게중심을 형성하는 요소들이 표지의 오른쪽에 있을 때 편안함을 느낀다.

그렇다면 왼끝 맞추기는 어떻게 이해해야 할까. 시선의 흐름이라는 측면에서 보면 왼끝 맞추기는 그것에 위배된다. 그럼에도 왼끝 맞추기한 표지가 적지 않다.

게슈탈트 심리학에 따르면, 사람들은 여러 사물을 따로따로 구분 짓기보다 그룹 지어 지각함으로써 정보를 단순화시키려는 경향이 있다고 한다. 이를 통합의 원리라고 하는데, 여러 가지 사물을 별개의 것이 아닌 조직된 덩어리로 지각한다는 것이다. 독자가 표지를 볼 때도 통합의 원리가 작동한다. 한 면에 배치된 문안, 로고, 이미지 등을 구분 지어 보기보다 무리 지어 봄으로써, 전체적인 조형미를 먼저 감지

한 후 각 문안을 읽게 된다. 왼끝 맞추기 한 표지가 이상하지 않은 것은 이 때문이다. 이때 전체적인 조형미란 문안, 로고, 이미지가 사각의 면에서 한데 어우러져 연출하는 균형과 짜임새를 말한다.

시선의 방향과 균형

시선의 흐름에 따라 표지의 각 요소를 구분해보자. 독자의 시선이 가장 먼저 머무는 이미지를 '제1 포인트'라고 하면, 그 다음에 시선이 가는 문안과 이미지들을 순차적으로 '제2 포인트', '제3 포인트'라고 할 수 있다. 디자이너는 이런 식으로 문안과 이미지에 위계구조를 부여하여 '방향감'을 주면서 리드미컬하게 배치한다.

광고에서도 "가장 중요한 특정 정보(문자, 그림)에 주의를 집중시키기 위해 종종 방향감을 사용한다. 우리의 눈은 먼저 광고 문구에 '끌리고' 그 후에 이미지로 간다."[16]

표지에서 제1 포인트가 문안이라면, 제2 포인트는 이미지가 된다. 그리고 제3 포인트는 로고라고 할 수 있다. 독자는 먼저 제목에 끌리고, 그 후에 이미지로 시선을 옮겨간다.

문안만 세분화해보면 제목이 제1 포인트, 부제나 시리즈명이 제2 포인트, 저자명이 제3 포인트가 된다. 이는 시선이 움직이는 방향을 말하는 동시에, 표지를 균형 있게 연출하는 과정을 의미한다. 앞서 언급한 『20대, 컨셉력에 목숨 걸어라』를 보면, 표지가 분산 배치형이다. 즉, 제목과 부제와 저자명, 로고를 같은 위치에 묶어두지 않고 곳곳에 분산시켰다. 여기서 제1 포인트는 인물(거꾸로 선 요가 자세를 취한 사람)을

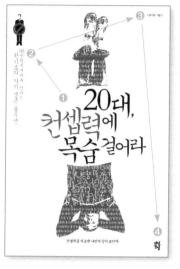

제목과 부제, 저자명, 로고 등을 분산 배치한 표지. 시선의 흐름이 화살표 방향으로 진행되는 탓에, 독자는 표지를 구석구석 감상하게 된다.

이미지 삼아 표지 중앙에 배치한 제목이 되겠고, 왼쪽에 세로쓰기한 부제('88만원 세대에게 전하는 한기호의 자기 생존 솔루션')가 제2 포인트, 오른쪽 위의 저자명('한기호 지음')이 제3 포인트, 로고('다산초당')가 제4 포인트가 되겠다. 이때 시선이 중앙→왼쪽 위→오른쪽 위→오른쪽 아래로 움직이는 가운데 표지 전체를 구석구석 감상하게 된다. 서체의 크기도 시선의 이동방향(큰 것에서 작은 것으로!)과 관련이 깊다. 독자의 시선을 순차적으로 유도하기 위해서 제목은 크게, 부제는 그보다 작게 처리한다.

표지는 내용을 함축적으로 암시하면서 안정감을 줘야 한다. 설령

'손글씨'를 사용하여 파격적이고도 역동적인 표정의 제목을 연출하더라도 다른 문안과 이미지로 균형을 잡아줄 필요가 있다. 균형과 안정감은 표지 디자인의 기본이다. 파격적인 시도도 균형과 안정감이 밑받침되지 않으면 쾌감과는 거리가 먼 표지가 된다. 독자가 표지라는 시각정보를 처리할 때, 전체적인 구조부터 파악한 뒤 세부적인 대상 이해로 나아간다는 사실에 비춰보면 더 그렇다.

때로는 기계보다 믿음직한 눈

디자이너는 인디자인으로 작업할 때, 당연히 한 치의 오차도 없는 선과 이미지를 구사하고 문안의 위치를 잡는다. 그러면 수작업 할 때와는 다른 세련된 이미지의 표지가 나온다. 문제는 프로그램의 기계적인 정확성이 인간의 시각적인 정확성과 차이가 날 경우다.

가)수학적 중심　　나)시각적 중심

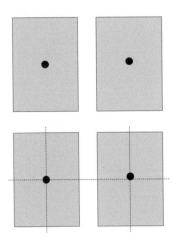

그림에서 '가)'의 점은 정확하게 상하좌우의 중심에 있다. 인디자인이라는 프로그램으로 중심점을 잡았기 때문이다. 그런데 이상하다. 점의 위치가 약간 아래로 쳐져 보인다. 자로 재면 정확하게 중심인데도 말이다. 반면 '나)'는 중심을 약간 올려 잡은 경우다. '가)'보다 안정감을 준다. 그림 '가)'의 점

은 왜 쳐져 보이는 걸까? 사각형의 테두리와 중심점이 빚는 착시 탓이
다. 착시는 인간이 사물을 지각하는 과정에서 빚어지는 시각적 오해를
말한다. 사람들이 심리적으로 중심이라 느끼는 지점은 기계적인 중심
보다 약간 위쪽에 있다. 그래서 여백은 위쪽보다 아래쪽에 더 많은 것
이 좋다.

인간의 착시와 관련해 참조할 자료가 있다. 독일 수학자 프란츠 뮐
러리어가 1889년에 고안한 뮐러리어 도형이 그것으로, 디자인이나 심
리학에서 애용하는 선 그림들이다. 이들은 시각적인 착시를 효과적으
로 보여준다. 두 직선이 동일한 길이임에도 불구하고, 화살표 표시가
안쪽이냐 바깥쪽이냐에 따라 차이가 나 보인다. '다)'는 길어 보이는데
비해, '라)'는 짧아 보인다. 또 '마)'는 수평인 두 선의 간격이 일정하지
만, '바)'는 수평선임에도 빗금 때문에 사선으로 보인다.

이런 착시가 표지에서도 발생한다. 예를 들면 『그림에, 마음을 놓다』

와 『이주헌의 서양미술 특강』의 제목과 위쪽에 올려둔 두 책의 부제
('다정하게 안아주는 심리치유에세이'
'우리 시각으로 다시 보는 서양미술')
가 그렇다. 나란히 양끝 맞추기를
한 제목과 부제는 시각적으로 아
무런 이상이 없어 뵈지만 실상은
그렇지 않다. 현재 이들의 길이를
자로 재보면 부제의 간격이 제목
보다 약간 짧다는 사실을 알 수

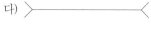

제목과 부제를 좌우 양끝 맞추기로 디자인했지만, 눈으로 보기에 부제가 제목보다 조금 길어 보인다. 부제의 길이 차이를 미묘하게 줄여서 시각적으로 밉지 않게 만들었다. 때로는 기계적인 정확성보다 눈을 따라야 할 때가 있다.

있다. 왜 그랬을까? 시각적인 착시 때문에 부제의 길이를 조금 줄였다. 같은 길이로 놔두면, 부제가 제목보다 튀어나와 보여서 표지가 밉상이 된다. 이는 기계적인 정확성보다 시각적인 정확성을 따른 결과다. 이 제목의 착시현상은 한글의 특성 때문이기도 하다. 한글은 체형이 고르지 않아서, '네모꼴'로 글자의 크기를 일률적으로 맞추면 어떤 글자는 커 보이고 어떤 글자는 작아 보이는 울퉁불퉁한 현상이 빚어진다. 그 때문에 아래위로 병기하는 문안은 길이를 적절히 조절해줘야 한다.

착시는 문안에서뿐만 아니라 문안과 이미지, 이미지와 다른 이미지의 관계 등에서 심심찮게 벌어진다. 인간의 눈은 정확한 사실을 그대로 지각하지 않고, 어긋난 거짓 정보를 지각한다. 그러므로 편집자는

북디자인 전문가가 작업한 표지라는 이유로 그대로 믿고 넘길 것이 아니라 이상한 점이 있으면 일단 왜 그런지를 생각해보고 의견을 제시할 필요가 있다. 디자이너는 작업하는 입장('우물 안')이지만, 편집자는 '우물 밖'에 있는 입장이기에 디자이너가 미처 인지하지 못한 것을 볼 수도 있다. 게다가 편집자는 편집으로 판매 전략을 짜는 책임자이고, 표지는 판매 전략의 최전선이 아닌가.

그렇다면 기계적인 중심과 시각적인 중심 중 어느 쪽을 따라야 할까? 지면에 균형감과 안정감을 주려면, 기계적인 안정보다 시각적인 안정을 따르는 것이 좋다. 앞에서 언급한 균형이라는 것도 "물리적 치수의 정확함이 아니고 보고 느낀 인상, 즉 지각적·심리적 조화를 의미한다."[17] 편집자는 디자이너가 한 표지 작업에서 상하좌우의 중앙을 가상으로 그려보며, 문안과 이미지 배치 사이 간격의 적절성 여부를 따져봐야 한다. 그러면 쾌감지수가 더 높은 표지를 얻을 수 있다.

구조로 본
표지 디자인의
생리

"작품을 보는 사람의 시선은 시각적으로 만들어진 길을 따라 여행한다."—파울 클레

어떻게 하면 표지를 제대로 볼 수 있을까? 아니, 표지 디자인의 건강 상태를 알 수 있는 방법은 없을까?

'사각의 링'에서 벌어지는 조형 게임으로서, 표지 디자인은 기본적인 조형 원리를 변주하면서 수많은 표정을 연출한다. 이 말은 곧 몇몇 원리만 숙지하면 어느 정도 자가진단이 가능하다는 뜻으로 열려 있다. 정말 그럴 수 있을까?

앞에서 문안(제목, 부제, 저자명·역자명)을 배치하는 스타일로 크게 다

섯 가지를 꼽았다. '중앙 배치형(중앙 맞추기)' '왼쪽 배치형(왼끝 맞추기)', '오른쪽 배치형(오른끝 맞추기)' '아래쪽 배치형(아래쪽 모으기)' '위쪽 배치형(위쪽 모으기)'이 그것이다. 여기에 '분산 배치형(분산하기)'을 추가하면 총 여섯 가지 스타일로 정리할 수 있다. 그렇다고 모든 표지가 이여섯 가지 범주에 드는 것은 아니다. 편의상 두드러진 표지 스타일을 그렇게 정리해본 것이다.

이번에는 이들 문안 배치 스타일을 바탕으로 표지를 지배하는 조형 게임의 원리를 몇 가지 정리해보겠다.

나누면 보이는 표지 디자인의 미모

앞표지는 원래 불온하다. 순수하게 책 내용을 알려주는 듯한데, 그 이면에는 출판사의 판매 전략이 압축 저장되어 있기 때문이다. 기능성과 심미성으로 조형된 앞표지는 순진무구한 공간이 아니라 독자와 심리전을 벌이는 '달콤살벌한' 전투 공간이다.

게임의 원리를 체크하는 법은 간단하다. (여기서 판형은 '국민 판형'인 신국판이다.) 사각의 표지를 위에서 아래로 4등분해보는 것이다. 그러면 디자인의 원리가 훤하게 보인다. 제목을 배치할 경우, '1)'의 하단에 제목(제목＋부제, 혹은 제목＋부제＋저자명)이 있으면, 전체적인 비례가 안정적이 된다. 이는 사람의 시선이 지면의 양지인 위쪽에 머문다는 사실과

가)신국판의 표지를 4등분한 경우

도 관련이 깊다. 이럴 경우에 로고는 '4)' 지점 어딘가(왼쪽, 중앙, 오른쪽)에 위치하게 된다. 이때 표지에는 위쪽의 제목과 아래쪽의 로고 사이에 생긴 공간 때문에 팽팽한 긴장감이 조성된다. 제목과 로고가 위아래에서 표지의 기본 골격을 만들면, 그 가운데 각종 이미지를 배치하게 된다. 두 장의 식빵 사이에 채소와 햄 등을 넣어서 샌드위치를 만들듯이.

나)신국판의 표지를 좌우로 2등분한 경우

다시, 상하로 4등분한 표지를 좌우로 2등분해보자. 이때 상하로 생긴 세로 선을 '5)'라고 하면, '중앙 배치형' 문안은 당연히 이 선을 중심으로 자리를 잡아주고, '왼쪽 배치형' 문안은 ①이거나 ①과 ③에 걸쳐서 배치한다. 그리고 '오른쪽 배치형' 문안이라면 으레 ②이거나 ②와 ④ 사이에 걸쳐서 배치한다. 이때 로고는 대개 '중앙 배치형' 문안에서는 중심선의 아래쪽 하단(⑦과 ⑧사이)에, '왼쪽 배치형' 문안에서는 대각선 방향인 ⑧에, '오른쪽 배치형' 문안에서는 역시나 대각선 방향인 ⑦에 배치하게 된다(물론 문안의 아래쪽 하단에 로고를 배치하기도 한다. 단지 조형 원리상으로 대각선 방향이 보다 안정적이라는

108

다)상하좌우로 각각 4등분과 2등분한 신국판 표지에서 문안과 로고의 위치를 대각선 방향으로 표시한 경우

뜻이다). 왜 그럴까?

문안과 로고의 관계는 곧 시선의 방향과 균형에 있다(문안의 아래쪽 하단 혹은 대각선 쪽 하단). 그래서 디자이너 대부분은 시선의 방향을 선택하거나 문안, 로고, 이미지 간의 균형 중에서 한쪽을 선택한다. 시선의 방향을 선택하면 문안, 로고, 이미지가 같은 선상에 위치하게 되고, 전체 균형을 선택하면 문안과 로고가 거의 대각선 방향에 위치하게 된다. 즉, 대각선

라) 상하좌우로 각각 4등분과 2등분한 신국판 표지에서 문안과 로고의 위치를 왼쪽과 오른쪽의 상하로 표시한 경우

방향인 오른쪽 아래에 배치된다('오른쪽 배치형'에서는 왼쪽 아래가 되겠다). 가장 이상적인 경우는 시선의 방향과 균형이 적절히 조화를 이룬 상태다.

끝으로, 문안과 로고가 세트로 '왼쪽 배치형'인 경우와 '오른쪽 배치형'인 경우, 문안과 로고의 위치는 각각 왼쪽과 오른쪽 상하가 된다. 이때 텅 비는 오른쪽의 공간('왼쪽 배치형'인 경우)과 왼쪽의 공간('오른쪽 배치형'인 경우)에는 이미지를 배치하여 좌우의 균형을 잡아준다. 예컨대, 『차폰 잔폰 짬뽕』의 경우 문안과 로고를 세트로 왼쪽에 배치하면서 오른쪽에 젓가락을 꽂은 붉은색의 짬뽕

그릇을 배치하고 있다. 문안+로고와 이미지 간의 균형을 꾀한 것이다.

문안, 모으거나 분산시키거나

문안의 스타일을 크게 나눠보면, 먼저 '모으기(집중형)'가 있다. 같은 성격의 문안을 같은 위치에 모아서 보여주는 방식으로, 이 역시 두 가지 방법이 있을 수 있다. 하나는 제목+부제+저자명(+역자명)이고, 다른 하나는 제목+부제, 혹은 제목+저자명이다. 이렇게 모아두면 독자의 입장에서는 한꺼번에 인지할 수 있고, 디자인적으로도 깔끔하게 정리돼 보인다.

예를 들면, 오른쪽 배치형으로 문안을 앉힌 『한국의 책쟁이들』은 제목과 부제('대한민국 책 고수들의 비범한 독서 편력'), 저자명('임종업 지음')이 같은 위치에 배치된 경우이고, 김훈의 장편소설 『남한산성』은 심플한 표지답게 제목과 저자명이 같은 위치 있다. 반면에, 『중세의 가을에서 거닐다』는 제목과 부제('보스에서 렘브란트까지 그림 속 중세 이야기')는 같은 위치에, 저자명('이택광 지음')은 오른쪽 상단에 떨어져 있다. 그럼에도 한결 같이 집중의 전략을 구사한다.

다음으로 '흩어놓기(분산형)'다. 문안을 표지 곳곳에 분산시켜서 배치하는 방식이다. 여기에도 두 가지 방식이 있다. 먼저 '모두 흩어놓기'(제목, 부제, 저자명)와 '부분 흩어놓기'(제목+부제, 저자명)가 그것이다. 분산형의 특징은 표지에 동적인 변화가 부여된다는 점이다. 독자는 시선을 옮겨가며 표지 구석구석을 감상하게 한다. 모두 흩어놓기의 사례는 『20대, 컨셉력에 목숨을 걸어라』의 표지가 대표적이다. 중앙의 제

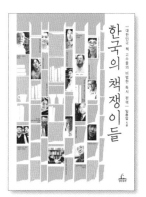

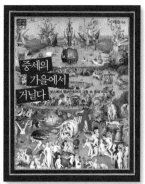

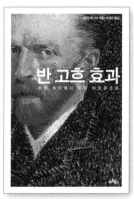

문안 배치에는 '제목+부제'처럼 같은 성
격끼리 모아서 보여주는 '모으기' 스타
일이 있고, 문안을 곳곳에 분산시켜서
배치하는 '흩어놓기' 스타일이 있다.

목→왼쪽 위의 부제→오른쪽 위의 저자명→오른쪽 아래의 로고→
아래 중앙의 카피 식으로 보게 된다. 부분 흩어놓기는 『반 고흐 효과』
를 예로 들 수 있다. 중앙 조금 위쪽에 제목('반 고흐 효과')과 부제('무명
화가에서 문화 아이콘으로')를 함께 붙여두고, 저자명('나탈리 에니히 지음')
과 역자명('이세진 옮김')은 오른쪽 위에 배치해두었다.

디자이너는 문안과 이미지를 배치할 때, 정보에 위계구조를 부여하여 독자의 시선이 자연스럽게 흐르게 디자인한다. 왼쪽은 같은 서체에 같은 크기로 배치한 표지이고, 오른쪽은 문안에 위계구조를 부여한 표지이다.

그런데 왜 문안을 모으고 분산시키는 것일까? 사람들이 길을 따라 목적지를 찾아가듯이 표지에 '시선의 길'을 내기 위해서다. 독자는 부지런하지 않다. 가독성에 조금이라도 문제가 있으면 애써 읽으려 하지 않는다. 시선의 길은 정보를 효과적으로 인지하도록 도와준다. 여기에는 집중과 분산, 위계구조(지배와 종속) 등의 원리가 작동한다.

독자를 편하게 하는 시선의 길

상품 진열 방식에 '연관진열'이라는 것이 있다. 상품의 종류는 서로 다르지만 관계있는 상품끼리 같은 곳에 진열하는 방식을 일컫는다. 예컨대, 라면 옆에 양은냄비를 진열하거나 감자 옆에 카레, 생선 매장에 화

이트와인을 진열하면, 양은냄비와 카레의 판매가 덩달아 증가하게 된다.

집중은 연관진열처럼 유사한 특성을 가진 정보를 같은 위치에 모으는 것을 말한다. 위의 사례에서 '제목＋부제＋저자명'이나 '제목＋부제', '제목＋저자명' 식으로 문안을 묶는 것이 여기에 해당한다. 식당에서 손님이 먹기 좋게 유사한 반찬을 같은 그릇에 담아주는 것과 같다.

분산은 관계가 없는 정보를 서로 떼어놓는 것을 말한다. 저자명이나 로고를 문안과 분리시키는 것이 대표적이다. 사실 같은 혈통이지만 제목＋부제는 '혈육간'이고, 제목＋부제와 저자명은 '친척간'이다. 로고는 '남'이되 이웃이다. 그 까닭은 이렇다. 제목과 부제, 저자명, 카피는 원고와 직접 관련된 요소인 반면, 로고는 원고와 무관한 요소다(이는 표지에서 앞표지, 뒤표지, 앞날개, 책등이 해당 도서와 직접 관련된 면인 반면, 뒷날개는 출판사의 도서 소개면인 것과 같다). 그래서 필요에 따라 혈육끼리, 혹은 혈육과 친척끼리 뭉치고, 혈통이 다른 로고를 분리시켜 정보에 대한 집중력을 높인다.

표지 문안은 근본적으로 평등하지 않다. 디자인을 할 때 제목과 부제, 저자명의 크기가 다르게, 대 - 중 - 소 식으로 시각적 위계를 부여하는 것도 그 때문이다. 즉 지배와 종속의 원리가 적용된다. 지면에 여러 개의 요소가 어우러질 경우, 시각적으로 월등한 요소와 그것에 종속된 요소, 다시 그것에 종속된 요소 등으로 순서를 정한다. 왜 표지 문안에 계층적인 순서를 부여할까? 시각적인 차이를 통해 내용을 빠르게 파악할 수 있게 하기 위함이다. 가장 중요한 제목은 크게, 부제는 중간 크기로, 저자명은 작게 표기하면, 독자는 제목→부제→저자명

순으로 물 흐르듯이 보게 된다.

"인간의 지각 과정은 순차적이기 때문에 너무 많은 정보가 한꺼번에 주어지면 판단력이 정지되거나 그 상황을 기피해버린다. 따라서 지면 디자인은 피라미드처럼 관리되고 조절된 하나의 큰 계급구조 속에서 각각의 요소들은 다른 요소들을 지배하거나 다른 요소들에 종속되면서 서로간의 위계적 관계가 아무 갈등 없이 차등적으로 설정되어야 한다."[18]

그리고 문안과 로고, 이미지는 서로서로 눈치를 보면서 자리를 잡는다. 표지라는 '사각의 링'에 입장하는 순간 이들은 상대방의 위치와 포즈에 따라 자신의 위치와 포즈를 결정하게 된다. 가령 하나의 단어가 문장 속에 들어가서, 다른 단어와 관계를 맺으며 활동을 개시하듯이 문안과 로고, 이미지도 어디까지나 표지(앞표지)라는 맥락 속에서 맡은 바 소임을 다한다.

이런 집중과 분산, 지배와 종속 같은 위계구조 원리를 구사하면 무미건조한 표지에 일정한 '시선의 통로'가 마련된다. 마치 소비자의 심리와 행동 유형 등을 철저히 분석하여 디스플레이해둔 상품 진열과 매장의 동선을 따라 소비자가 움직이는 것처럼, 책에서도 독자는 스스로 의식하지 못하는 가운데 디자이너가 치밀하게 차등화한 경로를 따라 시선을 옮기게 된다.

디자이너는 생리적으로 한곳에 머무는 존재가 못된다. 늘 기존의 스타일과는 차별화된 표지 디자인을 찾아 헤맨다. 자신이 했던 이전의 표지와 다른 디자인을 하고 싶은 것이다. 그래서 조금씩, 혹은 크게 변

화를 준 표지로 색다른 시각 체험을 하게 해준다. 문제는 새로운 표지 디자인이 시각적으로나 심리적으로 불편할 때다. 디자인의 생명은 기능성과 심미성의 균형인데, 여기에 저촉되는 시도나 결과물은 한 번쯤 고려해볼 필요가 있다. 디자이너나 편집자는 어떤 경우에도 독자를 기분 좋게 접대할 의무가 있는 사람들이다. 어떻게 해야 할까? 그럴 때, 위와 같은 원리들을 적용해보면서 균형을 저해하는 요소를 찾아서 보다 안정된 길로 인도하면 된다. 책에서만큼은 독자의 시선이 철저하게 관리된다.

"올바른 편집 디자인은 보는 사람에게 적절한 '시각적 통로'를 마련해주고, 그 통로를 따라 움직이도록 유도한다."[19]

보고 읽는, 표지의 이중성

표지는 선형적인 공간이자 비선형적인 공간이기도 하다. 선형적이란 독자가 글을 읽을 때처럼 순서대로 읽는 것을 말하고, 비선형적이란 공간예술인 그림처럼 이미지가 한꺼번에 인지되는 것을 뜻한다. 표지는 전체가 한꺼번에 인지(비선형적 요소)되는 가운데, 문안을 읽게(선형적 요소) 만든다. 앞서 「표지의 조형미에 숨겨진 심리」 편에서 표지는 '이중성의 공간'이라고 한 것도 그러한 이유에서다. 반면에 본문은 철저히 선형적인 공간이다. 물론 이미지 위주의 본문이 있기는 하지만, 그래도 본문의 기본 성격은 선형적이다.

표지 디자인의 어려움은 이런 이중성에 있다. 그러나 디자이너는 선형적인 문안마저도 이미지(비선형적 이미지)로 봄으로써, 선형과 비선형

의 괴리에서 비롯되는 문제를 말끔히 해결한다. 즉, 문안이든 이미지든 모두 비선형으로 통일해서 디자인을 하는데, 독자는 그런 표지를 다시 비선형과 선형으로 분리해서 보고, 읽는다. 재미있는 현상이 아닐 수 없다.

표지의 제목
서체와
일러스트

선홍빛 바탕에 하얗게 꽃을 피운 초록색의 냉이, 그리고 하체가 짧고 상체가 긴 제목 서체……. 김훈의 『남한산성』을 처음 봤을 때, 무엇보다도 마음을 움직인 것은 표지 그림과 서체(글꼴)였다. 미술동네에 한쪽 발을 걸치고 살아온 처지에서 그것은 익숙한 그림 스타일이었다.

"이 그림은 한국화가 김선두1958~ 화백의 작품이다. 김 화백은 영화 「취화선」의 주인공 장승업의 그림을 대필한 화가이자 이청준의 소설 그림을 전문으로 그리다시피 하는 화가다. 그는 남도의 정서를 회화적으로 승화시켰다는 평을 받고 있다. 이런 화풍이, 표지 그림에 그대로 이어져 있다. 뿐만 아니라 제목 글씨도 회화성이 강한 김 화백 특유의

서체다. 오른쪽으로 약간 기울어진 듯한 폼(아, 그 절묘한 각도!)과 위쪽이 길고 아래쪽 받침이 '숏다리'인 묘한 체구의 서체는 독자를 한없이 유정有情하게 만든다."(이 글의 전문은 165쪽 「표지 그림으로 본 김훈의 『남한산성』」참조.)

짐작했던 대로였다. 표지 그림과 서체는 편집자로서 손철주 주간이 기획 연출한 김 화백의 스타일이었다.

"원고를 받자마자 김선두 화백이 떠올랐어요. (중략) 김 화백의 화필이 기한에 시달리는 민초의 어려움, 그런 와중에도 삶의 영원성을 믿고 살아가는 존재와 잘 어울릴 거라 생각했습니다. 표지에 그려진 것은 냉이입니다. (중략) 그 강인한 생명력을 표현하고 싶었습니다. 처음 김 화백에게는 산성의 벽을 간소화하고 밖에 냉이가 핀 것을 그려달라고 했습니다."[20]

편집자의 의도가 십분 살아 있는 표지는 서체와 그림, 그리고 편집자의 표지 디자인 의뢰 과정을 다시 한 번 생각해보는 계기가 되었다.

내용을 담은, 인간의 얼굴을 한 서체

서체는 일종의 씨앗이다. 세상에 수만 종류의 씨앗이 있듯이 서체도 다양하다. 신품종 서체도 계속 개발되고 있다. 표지는 어떤 종류의 씨앗을, 어떻게 심는가에 따라 결과가 달라진다. '타이포그래피typography'

도 이를테면 서체라는 씨앗을 시각적인 형태로 지면에 심는 방법을 말한다. 타이포그래피는 원래 활자를 의미하는 '타입type'과 그래픽적 형태로 무엇인가를 표현하거나 기록하는 방법을 의미하는 '그래피graphy'의 합성어다.

표지의 실세는 서체다. 표지는 서체로 시작해서 서체로 끝난다고 해도 과언이 아니다. 내용을 서체로 이미지화 한 타이포그래피의 무대가 표지다. 이미지는 생략할 수 있지만 서체는 생략할 수 없다. 이미지 하나 없이 서체만으로 구성된 논문 표지를 떠올려보자. 논문 표지에는 제목과 부제, 저자명 등 필요한 문안만 기재되어 있으면 된다. 하지만 논문을 단행본으로 출판할 경우에는 그래서는 곤란하다. 표지에 이미지를 추가해서 '보는 맛'을 높여야 한다. 독자에게 서비스하는 차원에서 최소한의 이미지를 부가하는 것이다. 이미지의 본분은 어디까지나 도우미다. 서체를 보조하면서 내용을 시각화하는 것이다. 서로 불가분의 관계에 있지만 중요도로 봐서 그렇다는 말이다.

서체에는 두 가지 기능이 있다. 읽는 것과 보는 것, 즉 정보성과 장식성이다. 정보성은 내용을 전하는, 읽는 대상으로서의 서체를 말하고, 장식성은 보는 대상으로서의 서체를 말한다. 일반적으로 표지의 제목 서체에는 이 두 기능이 적절히 균형을 취하고 있다. 하지만 점차 서체 자체를 하나의 표현 요소로 삼는 경우가 늘어나는 추세. 그러니까 '손글씨'(캘리그래피)처럼 서체를 읽는 대상으로만 놔두기보다 시각적인 쾌감을 주는 보는 대상으로 개발하려는 추세가 힘을 얻고 있다. 이렇게 '보는 맛'을 강화시킨 이미지형 서체의 약진은 형식적이고

SM세명조
편집자를 위한 북디자인

SM신신명조
편집자를 위한 북디자인

Yoon가변 윤명조100
편집자를 위한 북디자인

Yoon가변 윤명조200
편집자를 위한 북디자인

Yoon가변 윤신문
편집자를 위한 북디자인

Yoon가변 윤명조200
편집자를 위한 북디자인

SM세고딕
편집자를 위한 북디자인

SM신중고딕
편집자를 위한 북디자인

Yoon가변 윤고딕100
편집자를 위한 북디자인

Yoon가변 윤고딕105
편집자를 위한 북디자인

Asia센스고딕M
편집자를 위한 북디자인

HY궁서
편집자를 위한 북디자인

Asia해서체
편집자를 위한 북디자인

Asia붓체
편집자를 위한 북디자인

Asia편봉체
편집자를 위한 북디자인

Asia비상B
편집자를 위한 북디자인

Asia유성M
편집자를 위한 북디자인

Asia조합L
편집자를 위한 북디자인

Asia향수M
편집자를 위한 북디자인

Yoon가변 고딩
편집자를 위한 북디자인

Yoon가변 곰팡이
편집자를 위한 북디자인

Yoon가변 더티폰트
편집자를 위한 북디자인

Yoon가변 불탄고딕
편집자를 위한 북디자인

Yoon가변 아스팔트
편집자를 위한 북디자인

Yoon가변 매트릭스
편집자를 위한 북디자인

Yoon가변 펀치
편집자를 위한 북디자인

기계적인 서체로 조성된 책에 활력을 준다는 점에서 긍정적이다. 하지만 의욕이 지나쳐서, 내용 전달과 가독성에 장애를 일으킨다면 그것은 문제가 될 수 있다.

서체는 수많은 종류만큼이나 표정이 다채롭다. 울고 웃고 화가 난 표정의 '못난이 삼형제' 인형처럼 저마다 미묘한 감정을 시각화한다. 어떤 서체는 고풍스럽고 우아하고, 어떤 것은 현대적이고 초라하다. 어떤 서체는 형식적인 느낌을 주고, 어떤 서체는 자유분방하다. 울고, 웃고, 소리치고, 노래하고, 소곤거린다. 또 사랑스럽고, 귀엽고, 아름답고, 발칙하고, 미끈하고, 늘씬하고, 날씬하고, 둔하고, 뚱뚱하고, 새침하고, 가볍고, 경쾌하고, 뜨겁고, 차갑다. 목소리를 통해서 말하는 사람의 성격이나 외모를 상상해볼 수 있듯이, 언어적 표현을 시각화한 서체도 생김새로 내용을 감 잡을 수 있다. 미디어 이론가 마셜 매클루

언의 말처럼 서체는 그 자체로 미디어다. 형태 외에도 크기, 색상 따위로 발언한다. 디자이너는 수많은 서체 중에서 원고와 궁합이 맞는 것을 선택한다. 텍스트가 우리 역사를 다룬다면 제목에 전통적인 맛을 주는 궁서체로, 반대로 현대적인 내용이라면 고딕체 계열로 각각 작업하는 식이다. 서체의 형태가 특정 분위기를 표출하는 까닭에, 일단 표지에 둥지를 튼 서체는 독자의 눈

길을 사로잡거나 내용 파악에 알게 모르게 영향을 끼친다. 예컨대 '한국의 기독교 영성가들'이라는 부제가 붙은 『울림』의 울리는 듯한 손글씨 제목처럼 원고의 성격에 따라 적절한 타이포그래피를 구사하는 것은 순전히 디자이너의 감각과 판단에 달려 있다. 그리고 담당 편집자는 원고의 분위기에 정통한 만큼 표지 디자인 시안에서 서체가 내용의 온도에 부합하는지 여부를 체크해야 한다.

인스턴트 서체와 핸드메이드 서체

흔히 커피를 '인스턴트 커피'와 '핸드메이드 커피'로 구분한다. 물에 타면 곧장 먹을 수 있게 가공한 커피가 인스턴트 커피라면, 직접 로스팅한 커피가 핸드메이드 커피다. 서체에도 '인스턴트 서체'와 '핸드메이드 서체'가 있다. 무슨 말인가? 비유하자면 그렇다는 얘기다. 전자가 규격화된 서체라면, 후자는 손글씨로 대표되는 비규격화된 서체가 되겠다.

첫째, 규격화된 서체란 우리가 책에서 접하는 서체들이다. 디자이너가 사용하기 편하게 개발된 서체 견본집에 있는 서체를 떠올리면 된다. 사람들이 마트에서 판매대에 비치된 수많은 상품 중에서 필요한 물건을 고르듯이 디자이너는 작업을 할 때, 이미 제작된 서체 중에서 본문의 결에 맞추어 고르게 된다. 작업의 효율성이 높고, 크기, 색상, 변형 정도에 따라 얼마든지 차별화된 분위기를 연출할 수 있다. 대부분 규격화된 서체를 사용하지만, 때로는 주어진 재료를 섞어서 색다른 요리를 만들 듯이 기존의 서체끼리 섞어서 변화를 주기도 한다.

'핸드메이드 서체'는 온몸으로 내용을 연기한다. 덕분에 독자의 시선을 사로잡으며 ·내용과 더불어 마음 깊숙이 정박한다.

예컨대 서로 다른 서체의 자음과 모음끼리 조합하거나 서로 다른 서 체를 조합하는 방식이다. 『침대와 책』처럼 명조체 계열과 고딕체 계열 로 이종교배시키거나 자모의 크기와 위치를 어긋나게 해서 강한 인상 을 준다. 때로는 디자이너가 생각하는 이미지를 살리고자 기존의 서 체를 부분적으로 미세하게 가공하기도 한다. 그런데 적극적으로 가공 한 결과 장식적이 된 제목의 서체도 있다. 가수 이적의 『지문 사냥꾼』

이나『차라리 죽지 그래』같은 책들은 정형화된 서체를 기본으로 각종 액세서리를 더해서 제목을 추상적으로 시각화한 점이 돋보인다.

둘째, 비규격화된 손글씨다. 컴퓨터로 만든 서체가 정형화된 체형으로 쿨한 느낌을 주는 반면, 손글씨는 자유분방한 체형으로 조형적인 쾌감은 물론 감성, 이야기까지도 전달한다. 이런 손글씨는 붓이나 먹, 종이 같은 재료와 필력의 강약에 따라 표정이 수만 가지다. 정해지거나 규격화된 모양이 없다. 그때그때 다르다. 서체의 조형미로 표지를 장악하는 힘이 있다. 만약 책의 제목이 '달'이라면, 규격화된 서체로는 직선의 딱딱한 이미지를 주지만 손글씨로는 얼마든지 달이 가진 곡선의 둥근 이미지를 표현할 수 있다. 경쾌한 터치, 빠르고 느린 속도감, 정서적인 미감 등으로 손글씨는 독자에게 낯선 미적 경험을 하게 해준다.

손글씨 제목에는 '순종형'과 '잡종형'이 있다. 손글씨가 '발칙한' 느낌을 주는『더 발칙한 한국학』은 제목으로 표지를 '도배'한 경우다. 앞서 언급한『남한산성』은 손글씨 제목을 오른쪽 상단에 적당한 크기로 배치하고 있다. 손글씨만으로 제목을 편집한 이들은 순종형이다.

반면에『산촌 여행의 황홀』은 잡종형이다. 명조체 계열('산촌 여행의')과 손글씨('황홀')를 결합시켜 변화를 주었다. 그리고『청춘을 읽는다』는 특이하게도 먹으로 쓴 손글씨 제목 안에 다시 명조체 계열로 제목을 배치한 경우다. 이중으로 표기한 제목에서 명조체 계열을 둘러싸고 있는 손글씨는 이미지로도 기능한다.

서체는 다양한 표정으로 독자의 감정에 봉사한다. 화가 난 서체, 눈웃음치는 서체, 우는 서체, 쓸쓸한 서체, 중얼거리는 서체 등 서체는

내용과 일체가 되어 독자의 가슴에 투신한다. 왜장을 껴안고 진주 남강에 투신한 논개처럼.

표지에 날개를 달아주는 편집자

제목 서체는 이미지와 만나야 소통에 날개를 단다. 사진, 일러스트, 그림 등의 이미지는 표지에 강한 인상을 부여한다. 영상문화에 길든 독자층의 증가로, 표지에서 이미지에 대한 의존이 늘고 있다.

이미지에는 무엇보다도 정해진 형상이 있다. 가령 그 형상이 풍경화나 풍경 사진이라면 풍경이, 인물화나 인물 사진이라면 인물이 될 것이다. 디자이너는 이미지의 형상을 존중하며 표지를 만든다. 하나의 이미지를 선택하는 순간, 표지 분위기는 정해진 것과 다를 바 없다. 따라서 주어진 형상에 맞춰 디자인하면 되는 작업상의 이점도 있지만, 이미지의 선택이 성공 여부에 직결되는 탓에 그릇된 이미지를 선택하면 효과를 못 볼 수도 있다. 낙장불입. 신중해야 한다. 사진가나 화가의 작품과 달리 일러스트의 경우는 미리 그림의 스타일과 제목이 앉혀질 여백 등을 고려해서 그려달라고 주문할 필요가 있다. 일러스트가 입고된 후 원활한 디자인 작업을 위해서라도.

이제 편집자도 이미지에 적극 관심을 가져야 한다. 표지에 일러스트나 사진, 그림 사용이 일반화된 추세여서 이미지 선택을 디자이너에게만 맡겨둘 수 없게 되었다. 원고를 검토하면서 떠오른 표지 이미지나 아이디어를 메모해두었다가 '표지 디자인 의뢰서'에 구체적으로 적어보자. 평소 이미지 관련 사이트나 블로그, 전시회, 표지 등에서 눈여겨

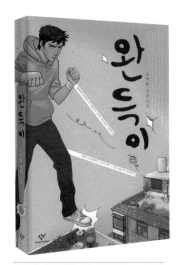

이 책은 담당 편집자의 적극적인 표지 아이디어 제안으로, 독자의 관심을 받으며 '행복한 여행길'에 올랐다.

봐둔 이미지의 양이 다양하고 많을수록 유익하다. 디자이너는 편집자의 제안을 숙성시켜 일러스트레이터에게 의뢰하고, 나중에 입고된 일러스트로 색다른 표지 디자인을 하게 된다.

"장정은 그 단적인 예로 좀 더 많은 독자들이 읽어주었으면, 손에 들고 봐주었으면 하는 저자와 편집자의 바람이 집약되는 마지막 공정이다. '옷이 날개다'라면 어폐가 있지만 장정에는 한 권의 책이 행복한 여행길에 오르길 바라는 마음이 담겨 있다. 그래서 편집자는 보기 좋고 서점에서도 한눈에 띄며 나아가 예술성 높은 장정이라는 2중, 3중의 모순된 기대를 디자이너에게 걸고는 한다."[21]

청소년 소설『완득이』의 표지 그림 탄생 과정이 좋은 사례다. 만화 스타일로 그린 주인공 소년을 사용한 표지는 표지 작업과 관련하여 시사하는 바가 적지 않다.

이 표지는 담당 편집자의 제안으로 탄생한 작품이다. 편집자가 디자이너에게 표지에 '만화'를 사용하자는 의견과 함께 두 명의 만화가를 추천했다고 한다. 그 과정을 정리하면 이렇게 된다. 때마침 소설을 읽은 디자이너도 비슷한 생각을 하던 참이어서 서로 의기투합한다. 일러

스트레이터에게 의뢰하기까지, 디자이너는 편집자가 낸 아이디어를 바탕으로 인터넷 서핑을 통해 킥복싱 사진을 찾아가며 편집자의 아이디어에 구체적인 형상을 부여한다. 그리고 완성된 표지 디자인을 생각하며 인물의 동작과 만화 컷 수 등을 일러스트레이터에게 주문한다.

결국 이 책은 '표지 이미지를 만화로 하면 어떨까?' '이런 만화가에게 작업을 의뢰하면 어떨까?' 하는 편집자의 적극적인 아이디어가 표지 작업의 도화선이 된 셈이다.

이처럼 편집자가 평소 다양한 일러스트 작업을 눈에 익혀둔다면, 시간과 노력을 절약해서 색다른 표지 작업을 할 수 있다. 나아가 편집자도 아이디어 제공 차원을 넘어, 원고 내용에 밝은 담당자로서 적당한 스타일의 일러스트나 그림의 포즈를 디자이너에게 추천하고 제안하는 적극적인 자세가 요구된다. 하나의 표지는 담당 편집자의 의견→적합한 화가 물색→표지 그림 생산→표지 디자인 작업 등의 과정을 통해 인상적으로 거듭날 수 있다.

이때 명심할 사항이 있다. 일러스트는 어디까지나 디자인의 재료라는 점이다. 그것을 서체와 섞어서 요리하는 것은 디자이너의 몫이다. 그러므로 편집자는 자신이 생각하는 일러스트를 디자이너에게 제안하고 상의하되, 자기주장만 고집하는 것은 피해야 한다. 왜냐하면 표지 디자인의 최종 요리사가 디자이너라는 점 외에도, 자칫 편집자의 고집이 디자이너의 창의성을 억압할 수도 있는 탓이다. 또 일러스트레이터에게 표지 작업의 공정과 주의사항을 미리 알려줄 수 있는 전문가도 디자이너인 까닭이다.

'변형 덧싸개',
띠지와
덧싸개
사이

『그림과 눈물』『소설의 숲에서 길을 묻다』『센세이션展: 세상을 뒤흔든 천재들』『고뇌의 원근법』『제7의 감각』『부자들의 자녀교육』『영혼의 순례자 반 고흐』『최강희, 사소한 아이의 소소한 행복』『클래식 리더십』『신화의 섬, 시칠리아』『세계의 끝 여자친구』『그림에, 마음을 놓다』……

이들 책은 분야가 제각각이지만 한 가지 공통점이 있다. 회색 장삼 위에 적갈색의 가사를 걸쳐 입은 스님처럼 표지에 '변형 덧싸개jacket'를 두르고 있다는 점이다.

'변형 덧싸개'? 편의상 붙인 조어造語로, 연장정에 두르는 '띠지'보다 폭이 넓고, 견장정을 싼 '덧싸개'보다 폭을 좁게 만든 외피를 지칭한다.

'변형 덧싸개'는 책의 겉옷이다. 변형 덧싸개를 벗긴 표지는 민낯을 보는 것처럼 밋밋하다. 『공무도하』의 변형 덧싸개는 광고 카피 없이 꽃 그림만 들어가 있다. 이때 변형 덧싸개를 벗기면 하얀 바탕 일색이어서 특별히 눈길을 끌지 않는다. 변형 덧싸개는 안표지와 다른 모습으로 작품을 감상할 수 있게 한다. 띠지는 표지의 조형미와 직접적인 연관성이 없어서, 있어도 되고 없어도 그만이다. 그래서 중쇄 때에는 제작비 절감을 위해 간혹 빼기도 한다.

일반적으로, 접지한 본문 용지에 제본한 겉 부분을 '표지'라 하고, 그 위에 덧씌운, 보호 기능과 홍보 기능을 겸한 외피를 '덧싸개'라고 한다. 그래서 띠지도 아니고 덧싸개도 아닌 외피를, 생각할 거리로 삼기 위해 편의상 '변형 덧싸개'라 명명했다. '표지+변형 덧싸개'는 비교적 2000년대 들어서 눈에 띄게 늘어난 표지 장정이다.

대다수의 편집자가 변형 덧싸개의 기능을 깊이 생각해본 적이 없을 것이다. '덧싸개'와 '띠지' 사이에 변형 덧싸개가 있다. 덧싸개와 띠지 사이! 그렇다. 이번에는 변형 덧싸개의 성격과 스타일, 그리고 표지+변형 덧싸개(이하 '표지'는 변형 덧싸개의 안쪽에 있는 커버를 지칭하되, 주로 앞표지를 의미한다) 형식에서 편집자가 챙겨야 할 것에 관해 살펴본다.

띠지인 듯 띠지 아닌 덧싸개인 듯 덧싸개 아닌

여성들의 옷 중에서 '오프 숄더'라는 게 있다. 입으면 어깨와 쇄골이 노출되는 이 옷은, 옷으로 감춰진 신체의 일부를 드러내어 여성미를 한껏 돋보이게 한다. 이처럼 안쪽의 표지를 한 번 더 감싸면서 표지 상단의 일부를 노출하여 책을 고급스럽게 만드는 것이 바로 '변형 덧싸개'다. 변형 덧싸개는 '책의 오프 숄더'인 셈이다.

띠지와 변형 덧싸개는 어떤 차이가 있을까? 알다시피 띠지는 책이 서점 매대에 진열되었을 때, 독자의 시선을 조금이라도 더 끌기 위해 책의 아래쪽에 4분의 1을 가로로 두른 종이 띠를 말한다. 띠지는 순수한 광고판이다(띠지=광고). 책의 표지도 광고판이기는 마찬가지지만 그것만으로 홍보 효과가 미흡할 때, 더 적극적으로 외치는 공간이 띠

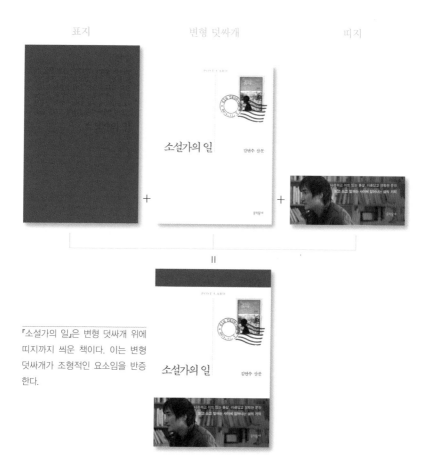

표지　　　　　　변형 덧싸개　　　　　　띠지

소설가의 일

김연수 산문

『소설가의 일』은 변형 덧싸개 위에
띠지까지 씌운 책이다. 이는 변형
덧싸개가 조형적인 요소임을 반증
한다.

지다. 눈에 띄는 바탕색과 자극적인 카피로, 마치 노조원들이 요구 조
건을 관철하기 위해 머리띠를 두르고 목청을 높이는 것처럼, 띠지는
대놓고 자기 책을 광고한다. 직접적이다. 그런데 띠지는 책을 탐스럽게
꾸미는 조형적인 기능과는 거리가 있다.

　반면에 변형 덧싸개는 표지의 조형적인 측면에 관계한다(변형 덧싸개

=조형미). 띠지보다 면적이 넓어서, 그 면적만큼 표지를 가리게 된다. 이는 곧 가려버리는 만큼 변형 덧싸개가 표지의 조형적인 기능을 대신해야 한다는 뜻이다. 아니다, 대신하되 조형적으로 더 숙성된 아름다움을 보여줘야 한다. 그래야 표지에 변형 덧싸개를 한 의미가 있다. 만약 더 빛나는 요소가 없다면, 변형 덧싸개를 겹쳐 입힐 까닭이 없다. 변형 덧싸개의 순수한 기능은 표지를 감싸면서 책의 아름다움에 헌신하는 것이다. 그런데 출판사에서는 이 면을 가만 놔두지 않는다. 또 하나의 광고 면으로 보고, 약간의 카피를 더하여 홍보 효과를 노린다(변형 덧싸개=조형미+광고). 물론 변형 덧싸개가 조형적인 면과 관계하다 보니 상대적으로 띠지보다 광고성이 약하다. 따라서 띠지와 변형 덧싸개의 구분은 광고판 기능이냐, 아니면 조형적인 기능이냐 여부로 판단할 수도 있다. 물론 크기로도 구분한다. 대개 띠지는 폭이 좁고, 변형 덧싸개는 폭이 넓다. 여기에도 흔치 않지만 예외는 있다. 띠지처럼 폭이 좁은 데도 변형 덧싸개 기능(조형미)을 하는가 하면, 폭이 넓은 데도 띠지 기능(광고판)을 하는 것이 있다.

요컨대 띠지는 적극적인 광고판으로서 기운 센 카피로 독자의 마음을 자극하고, 변형 덧싸개는 소극적인 광고판으로서 우회적으로, 즉 조형적인 효과의 극대화를 통해 독자의 소유욕과 구매욕을 자극한다.

그런데 간혹 한 권에 변형 덧싸개와 띠지가 공존하는 책들이 있다. 소설가 김연수의 산문집 『소설가의 일』도 그중의 하나다. 이 책은 표지가 세 가지 버전으로 출간되었다. 군청색으로 된 표지에는 이미지가 없는 대신 저자명은 크게, 인용문은 조금 작게 표지 위쪽에 형압으로

처리했다. 그 위에 변형 덧싸개를 씌웠다. 이때, 마치 담장 너머로 안쪽의 지붕이 조금 보이는 것처럼 변형 덧싸개 위쪽으로 표지에 형압된 저자명이 드러난다. 이 변형 덧싸개는 저자의 전작(『세계의 끝 여자 친구』) 표지를 우표처럼 활용한 '엽서' 형식이되, 중앙에 '소설가의 일'과 '김연수 산문'을 좌우로 나란히 배치했다. 텅 빈 아래쪽에는 로고만 박혀 있다. 여기에, 다시 아래쪽의 빈 공간을 가릴 만한 폭의 띠지를 둘렀다. 띠지 이미지로는 서가를 배경으로 촬영한 저자의 옆모습 사진을 싣고, 홍보 카피를 더했다. 다소 심심한 표지+변형 덧싸개에 인물 사진을 사용한 띠지가 더해지면서 표지+변형 덧싸개가 싱그럽게 살아났다.

이 표지는 변형 덧싸개에 띠지를 씌우는 바람에, '변형 덧싸개≠띠지'임을 증언하는 꼴이 되었다. 여기서도 띠지는 없어도 되지만 변형 덧싸개는 없어서는 안 된다. 군청색의 커버 만으로는 누구의, 어떤 책인지 정체가 직관적으로 파악이 되지 않기 때문이다.

덧싸개, 띠지, 그리고 '변형 덧싸개'

변형 덧싸개를 들여다보기 위해서는 선배격인 견장정의 덧싸개부터 살펴봐야 한다. 견장정은 표지에 덧싸개를 덧씌운 책이다(견장정=표지+덧싸개). 견장정에서 표지와 덧싸개는 디자인부터 차이가 있다. 대부분 표지에는 제목, 혹은 제목+저자명 정도만 표기하거나 이미지만 깔아둔다. 대신 책등에 제목+저자명+출판사명을 표기하는 방식이 일반적이다. 그리고 뒤표지에는 간단한 문안을 싣거나 비워둔다. 이처럼

견장정의 표지 디자인은 전체적으로 '미니멀'한데, 덧싸개가 있어야 비로소 온전해진다.

반면에 덧싸개는 연장정의 표지처럼 비교적 화려하게 디자인한다. 그러니까 사람들이 입는 속옷과 겉옷의 디자인이 다르듯이 견장정의 표지와 덧싸개의 디자인은 다르다. 간혹 표지와 덧싸개를 동일하게 디자인한 책이 있는데, 그것은 책에 대한 예의, 나아가 독자에 대한 예의가 아니다. 옷 입는 과정을 생각해보면 된다. 슈트 위에 코트를 걸치는 것이지, 슈트 위에 동일한 슈트를 다시 걸칠 필요는 없다. 동일한 디자인은 책과 독자에 대한 시각적인 폭력이다. 동어반복은 표지 디자인에서도 금기사항이다.(물론 이는 안타까운 현실 때문이기도 하다. 도서관 같은 곳에서는 띠지나 변형 덧싸개, 덧싸개 등을 관리하기 불편하다는 이유로 이들을 벗겨버리고 보관한다. 그래서 출간되는 책의 일부는 어쩔 수 없이 슈트 위에 동일한 슈트를 입힌다.)

변형 덧싸개는 이런 견장정에서 덧싸개의 상단 일부를 절단하여 표지를 노출한 것이다(『인도의 사랑 이야기』는 특이하게도 변형 덧싸개가 책의 상단에 자리하고 있다). 견장정의 덧싸개와 같은 점은 '변형 덧싸개' 책도 '표지+변형 덧싸개'로 구성되어 있다는 점이다. 다만 차이점은 상단부의 노출이다. 이때 표지의 주요 노출 부위에는 대부분 제목과 저자명을 표기한다. 앞표지를 비워두거나 제목만 적는 견장정과 다른 점이다.

그렇다면 '변형 덧싸개'는 띠지와 어떻게 다른가? 변형 덧싸개로 디자인된 책은 '표지+변형 덧싸개'의 구조일 때 비로소 완결성을 띤다. 하지만 표지 그 자체로 완결성을 띠는 연장정의 경우, 띠지는 서점 매

대에서 책을 부각시키기 위한 한시적인 장치일 뿐 띠지를 없애도 조형적인 변화가 없다. 연장정에서 띠지는 없어도 그만이고, 있으면 좋은 '들러리'지만 '변형 덧싸개' 책에서 변형 덧싸개는 필수품이다. 표지는 변형 덧싸개를 염두에 두고, 변형 덧싸개는 표지를 염두에 두고 각각 디자인의 세부를 조율한다.

견장정의 덧싸개와 연장정의 띠지가 지닌 장점을 살린 색다른 형식의 표지 장정인 '변형 덧싸개'는 띠지의 확장이라기보다는 견장정 덧싸개의 변형에 가깝다고해야 할 것이다.

'변형 덧싸개'의 특징과 형식

변형 덧싸개의 특징을 몇 가지 꼽아보자. 첫째, 변형 덧싸개는 띠지보다 고급스럽다. 표지에 사용하는 종이보다 고급스러운 질감의 종이를 사용한다. 띠지는 '광고판'이기에 상대적으로 가격대가 높지 않은 종이를 쓰게 된다. 하지만 변형 덧싸개는 그렇지 않다. 부가가치를 높이기 위해 고급 종이를 사용한다.

둘째, 변형 덧싸개를 하면 표지에 입체감이 생긴다. 한 겹의 표지 위에 덧싸개를 겹친 것이므로, 이중의 표지 때문에 입체감이 도는 것은 당연하다. 변형 덧싸개는 책을 품위 있게 만들면서 소유욕을 자극한다.

셋째, 띠지는 쉽게 버리지만 변형 덧싸개는 버리지 않는다. 사실 책 하단에 걸려 있는 띠지는 독서를 할 때, 거치적거려서 벗겨버리는 경우가 많다. 일단 독자가 구매하고 나면, 없어도 그만이다. 하지만 변형 덧싸개는 표지와 함께 있어야 온전해진다. 표지와 변형 덧싸개는 미학

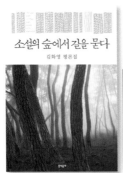
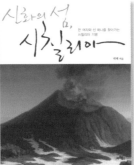
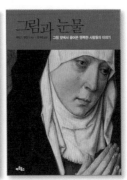

'변형 덧싸개'에 제목과 어울리는 사진과 그림을 사용한 표지들. 제목도 음미하고 사진과 그림도 감상하는 일석이조의 효과가 있다.

적으로 서로 보완관계에 있다. 또 넓은 면적이 표지의 일부 같아서 페이지를 넘길 때도 거치적거리지 않는다. 없으면 외려 허전한 감이 있다.

넷째, 변형 덧싸개의 단점은 제작 비용의 상승이다. 따라서 판매가 기대되는 책을 중심으로 '변형 덧싸개' 작업을 한다. 간혹 변형 덧싸개의 효과를 내고자 표지를 변형 덧싸개처럼 디자인하기도 하는데 제작비 절감 차원의 조치임을 알면서도 거품 빠진 맥주처럼 표지가 풍기는 싱거운 맛은 떨쳐버릴 수가 없다.

책을 럭셔리하게 만드는 변형 덧싸개에는 다양한 이미지가 사용된다. 크게 나눠보면, 예술작품을 이미지로 사용한 경우, 작품 이미지에 카피를 넣은 경우, 그리고 인물 사진을 내세운 경우 등이 있다.

먼저, 작품(그림, 사진)을 사용한 경우다. 김훈의 장편소설 『공무도

136

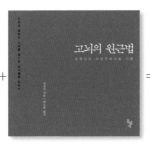

표지 변형 덧싸개

『고뇌의 원근법』은 표지의 앞뒤에 그림을 통으로 깔고, 그 위에 청색의 변형 덧싸개를 씌웠다. '변형 덧싸개'의 성격에 가장 부합하는 사례가 되겠다.

하』(이 책의 변형 덧싸개는 띠지처럼 폭이 좁은 데도, 카피 한 줄 없이 그림뿐이다. 그런데 벗겨버리면 흰색 계열의 표지가 허전하기만 하다)에는 장경연의 「푸른 꽃」이라는 제목의 그림이, 김화영의 문학평론집『소설의 숲에서 길을 묻다』에는 사진작가 배병우의 소나무 사진 「SNM1A-157H」가 인쇄되어 있다. 제목의 '숲' 이미지로, 소나무를 선택한 것으로 보인다. 본문에는 배병우의 소나무 사진 이야기가 없다. 그리고 박제의 『신화의 섬, 시칠리아』와 번역서 『그림과 눈물』에는 그림이 각각 실려 있다. 특히 한 점의 그림과 하나의 산을 찾아가는 기행인 『신화의 섬, 시칠리아』의 변형 덧싸개에는 산 그림(「에트나 산의 폭발」)이, 『그림과 눈물』 표지에는 한 점의 그림(「성모영보의 마돈나」)이 실려 있다. 이들 그림과 사진에는 공통적으로 홍보용 카피가 기재돼 있지 않다. 이색적인 경우는

『고뇌의 원근법』이다. 변형 덧싸개는 온통 청색인데, 표지는 그림을 앞뒤로 크게 깔아두었다. 특히 이 책은 변형 덧싸개를 벗겨버리면, 표지가 어색하기 그지없다. 양자가 합쳐져야 북디자인이 온전해진다.

이들 책은 변형 덧싸개나 표지에서 그림과 사진을 감상할 수 있게 한다. 그리고 디자이너가 생각하는 변형 덧싸개의 기본도 광고성 카피가 없는, 이런 유일 것이다.

다음으로, 작품 이미지에 광고 카피를 곁들인 경우다. 이주은의 미술 심리치유 에세이 『그림에, 마음을 놓다』처럼 그림(「거울 앞에 선 여자 모델」) 위에 "백 마디 말보다 따뜻한 그림 한 점의 위로"같은 카피를 더하는 식이다. 디자이너의 시각에서 보면 변형 덧싸개는 덧싸개의 변형이지만, 편집자의 시각에서 변형 덧싸개는 폭이 좁은 띠지의 확장이다. 예컨대 이주헌의 『지식의 미술관』이 그렇다. 이 책의 경우, 커버는 덧싸개의 변형이 아니라 띠지의 확장이다. 왜냐하면 표지를 절반 넘게 감싼 면적으로 봐선 '변형 덧싸개' 같은데, 앞뒤로 박혀 있는 광고성 카피는 이것이 띠지 계열임을 알려준다.

그밖에 인물을 사용한 경우가 있다. 『마더 테레사 평전』처럼 주인공이 유명인이거나 아르헨티나 여행기인 『다시 가슴이 뜨거워져라』처럼 저자의 인지도가 높을 때, 인물 사진이나 인물 사진+카피 식으로 구성해서 주목도를 높인다.

'변형 덧싸개'에서 챙겨야 할 것들

그렇다면 편집자가 변형 덧싸개에서 눈여겨봐야 할 것에는 어떤 것들이 있을까? 변형 덧싸개는 언제든지 벗길 수 있다. 따라서 벗겼을 때 표지의 디자인 꼴을 고려해야 한다. 물론 디자이너가 알아서 작업하지만, 그래도 간혹 표지 디자인이 변형 덧싸개와 조화롭지 못한 경우가 있다. 이를테면 실내에서 겉옷을 벗었는데, 속옷이 노숙자의 그것처럼 남루하다면 눈살을 찌푸릴 수밖에 없다. 반면에 겉옷뿐만 아니라 속옷마저 단정하게 차려 입었다면, 인상은 긍정적이 된다. 후자는 문제될 게 없지만, 전자가 문제다. 편집자는 눈을 치켜뜨고 책의 차림새에서 '싼티'가 날 때는 의견을 적극 피력해야 한다. 디자이너가 자기 작업을 객관적으로 볼 수 있게 말이다.

아무튼 변형 덧싸개는 표지에 변형 덧싸개가 겹쳐진 상태로 보지 말고, 상태가 괜찮아 보여도 표지와 변형 덧싸개를 분리해서 볼 필요가 있다. 표지 디자인에 흠은 없는지 여부를 세심하게 살펴야 한다.

또 주의해야 할 점은 표지와 겹치는 변형 덧싸개의 문안이다. 앞뒤의 날개가 있는 경우, 변형 덧싸개뿐만 아니라 표지가 겹쳐질 때, 변형 덧싸개에도 문안(약력과 출판사 도서 소개)을 같은 위치에 넣어야 한다. 벗겨버렸을 때, 안쪽의 표지 문안에 이상이 없게 말이다. 만약 변형 덧싸개 날개에만 문안을 인쇄하면 문제가 된다. 표지의 텅 빈 날개를 보는 순간, 미적 쾌감지수며 책의 이미지가 반감된다. 편집자는 사소해 보이는 것 하나까지도 꼼꼼히 챙겨야 한다. 디테일이 힘이다.

표지,
그림에
미치다

"열다섯 살, 하면 금세 떠오르는 삼중당 문고/ 150원 했던 삼중당 문고/ 수업시간에 선생님 몰래, 두터운 교과서 사이에 끼워 읽었던 삼중당 문고/ 특히 수학시간마다 꺼내 읽은 아슬한 삼중당 문고/ 위장병에 걸려 1년간 휴학할 때 암포젤 엠을 먹으며 읽은 삼중당 문고/ (중략) / 표지에 현대미술 작품을 많이 사용한 삼중당 문고/ 깨알같이 작은 활자의 삼중당 문고/ (하략)"—장정일, 「삼중당 문고」에서

70, 80년대를 풍미한 '삼중당 문고'는 표지에 서양의 명화와 국내 작가들의 그림을 실었다. 미술 교과서 외에는 그림을 접할 기회가 없었

던 그 시절의 독자에게 "표지에 현대미술 작품을 많이 사용한" 삼중당 문고의 표지 그림은 작은 축복이었다. 그림을 발표할 공간이나 홍보할 지면이 부족했던 작가에게도 손바닥만한 크기의 표지가 축복이기는 마찬가지였을 터. 그래서 작가들 중에는 삼중당 문고 ○○번 표지에 자기 그림이 실렸다는 사실을 약력에 기재하기도 했다.

"시인들은 그저 시 한 편 실어주는 것만으로, 화가들은 잡지 표지에 자기 그림 한 편 실어주는 것만으로 고마워하던 시절이었죠. 김환기, 박노수, 이상범 화백 등 누구나 할 것 없이⋯⋯. 세상에 이름이 알려지니까요."[22] 월간 『현대문학』 편집장을 지낸, 시인 김수영의 여동생 김수명이 밝힌 이 『현대문학』 표지 일화도 삼중당 문고의 표지 역할과 같은 맥락에 있다.

도올 김용옥의 책을 전문으로 내는 통나무 출판사에서도 1990년대 말 화가들의 그림을 '의도적'으로 사용해서 눈길을 끌었다. 화가 장혜용의 채색화를 사용한 『독기학설』처럼 표지를 화가들이 그림을 발표하는 '지상 갤러리'로 활용한 것이다. 표지에는 국내 작가의 그림이 실렸고, 앞날개에는 표지 그림에 대한 짧은 글을 수록하여 독자의 이해를 도왔다.

사실 주변을 살펴보면 표지에 그림을 사용한 책은 차고 넘친다. 신

표지에 화가의 그림을 사용한 책은 미술작품의 아우라를 입은 채 독자에게 어필한다.

경숙의 『엄마를 부탁해』에는 밀레의 「만종」에서 영감을 받은 살바도
르 달리의 「새벽, 한낮, 해넘이, 해질녘」이 실렸고, 박민규의 『죽은 왕
녀를 위한 파반느』에는 벨라스케스의 「시녀들」이, 김영하의 『빛의 제
국』에는 초현실주의 화가 마그리트의 「빛의 제국」이 각각 실렸다. 황석
영의 『바리데기』 표지에는 신선미의 인물화가, 김훈의 『남한산성』에는
김선두의 그림이, 김혜남의 『심리학이 서른 살에게 답하다』에는 마그
리트의 「향수」가, 김형경의 심리 에세이 『좋은 이별』에는 우창헌의 그
림 「에메랄드의 저녁」, 정호승 시집 『외로우니까 사람이다』에는 박항률
의 그림이, 이용범의 『인간 딜레마』에는 황주리의 그림이 실려 있다.

　그림은 전집의 표지에서도 만날 수 있다. 강 출판사의 김원일 소설
전집은 화가 최석운의 해학적인 그림을 표지에 사용했고, 동화작가 정
채봉 전집 중에서 에세이집 다섯 권은 화가 이수동의 담백한 그림을

생전에 꽃과 나무를 즐겼던 함석헌 선생의 저작집. 서거 20주기를 맞아 사진가 김중만의 작품으로 새 옷을 입었다.

사용했다. 또한 민음사는 세계문학전집에 세계적인 명화를 심심찮게 사용하고 있다. 한길사의 함석헌 저작집 표지에는 사진작가 김중만의 꽃 사진을, 열린책들의 프로이트 전집 표지에는 고낙범이 그린 프로이트 초상 연작을, 도스토옙스키 전집 표지에는 뭉크의 그림을 사용했다.

표지와 그림의 동행은 어제 오늘의 일이 아니다. 표지는 부단히 유명 화가들의 그림에 의지해왔다. 그렇다면 표지에 그림을 사용하는 것은 무엇 때문일까? 또 표지 그림에는 어떤 유형이 있고, 그림 선정은 어떻게 할까? 표지에 그림을 사용할 때 주의할 사항에는 어떤 것들이 있을까?

표지 그림의 유형, 선택형이거나 맞춤형이거나

일반적으로 표지 그림은 책 제목과 궁합이 맞거나 내용과 합이 맞

는 이미지, 그리고 저자가 요청한 이미지를 사용하는 편이다. 표지 그림의 유형은 크게 선택형과 맞춤형으로 정리해볼 수 있다.

첫째, 독자 지향적인 표지 그림이다. 이는 내용과 거리를 둔 채, 독자의 시각적인 쾌감에 헌신하는 그림과 사진들로 장식성이 강하다. 과거 삼중당 문고의 표지 그림이 그러했고, 비교적 최근의 사례로는 김원일 소설 전집을 장식한 최석운의 그림, 함석헌 저작집을 꾸민 김중만의 사진 등이 대표적이다. 특히 전집의 경우, 한 작가의 그림이나 사진을 표지에 사용하면 전체적인 통일감을 줄 수 있다. 이런 표지 그림의 성공은 좋은 이미지의 선별이 좌우한다.

둘째, 내용 지향적인 표지 그림이다. 가장 많은 경우가 내용에 직접 언급되거나 내용을 암시하는 그림들이다.

2013년에 정식으로 출간된 무라카미 하루키의 『노르웨이의 숲』 표지는 푸르스름한 세로 선이 빼곡한 이우환의 「선으로부터」가 차지했다. 담당 편집자는 이 작품을 선택한 이유에 대해 "동양화 같은 느낌이면서도 유럽 감성이 느껴지는 표지를 고민했다. 북유럽의 침엽수림 같은 느낌이 제목 및 내용과 맞아떨어진다고 생각했다"[23]고 밝혔다. 이우환 작품의 세로선에서 침엽수림을 떠올렸다는 사실이 재미있다. 때로는 내용과 흡사한 느낌의 작품이 표지 그림으로 캐스팅되기도 한다.

담당 편집자가 그림을 선정하는 경우와 달리 저자가 원하는 그림을

사용하는 경우도 있다. 『엄마를 부탁해』는 저자가 직접 고른 달리의 그림을 사용했고, 『빛의 제국』도 소설과 같은 제목의 르네 마그리트 그림을 저자가 골라 사용했다. 이들 경우는 저자가 그림에 밝거나 그림에서 소설의 영감을 받은 경우가 되겠다.

셋째, 내용을 바탕으로 제작된 표지 그림이다. 기존의 작품을 사용하는 것이 아니라 편집자가 화가에게 직접 의뢰하여 그린 경우가 되겠다. 황석영의 『바리데기』의 인물화, 그리고 프로이트 전집의 프로이트 초상화 등은 오직 이들 책을 위해 그려진 그림이다. 가장 이상적인 표지 그림이 되겠다. 특히 여자 주인공의 표정이 일품인 『바리데기』는 주인공 캐릭터를 만들고자 하는 편집자의 의견을 바탕으로 디자이너가 화가에게 의뢰한 것으로 알려졌다. 그 결과, '바리데기'라는 가상의 이미지는 육신을 가진 인물로 구체화되어 독자에게 소설을 선명하게 각인시킨다.

프로이트 전집의 경우도 화가에게 프로이트의 초상 작업을 주문하여, 젊은 시절부터 노년까지 프로이트의 모습을 단색화로 그린 것이다. 이들 프로이트의 초상은 비록 주문 제작이기는 하지만 작가의 해석이 가미된 어엿한 작품이다. 여기서 첫째와 둘째가 선택형 표지 그림이라면, 셋째는 맞춤형 표지 그림이 되겠다.

그렇다면 표지 그림은 어떻게 선정할까? 제목이나 내용과의 연관성을 고려해서 엄선한다.

제목과 관련된 그림을 선정하는 이유는, 제목이 책의 내용을 압축하거나 상징하기 때문이다. 그러므로 표지 그림도 제목과 연관지어서

고르면 독자에게 책을 인지시키는 효과가 크다. 문학 평론가 김화영의 평론집『소설의 숲에서 길을 묻다』는 제목 속의 '숲'이라는 단어에 초점을 맞춰 사진가 배병우의 소나무 숲 사진을 사용한 것처럼 말이다. 이는 이미지와 더불어 제목을 각인시키는 방법이다.

이들 그림과 사진이 배치되는 장소는 당연히 '표지'다. 표지에 제목이 함께 디자인됨에도 불구하고, 내용을 암시하는 그림을 사용하는 경우가 있다.『좋은 이별』의 표지를 보면 남녀가 포옹하고 있는 그림으로, 제목과 그림의 상호작용에서 생기는 울림이 서늘하다.

그림은 그 자체로 하나의 완결된 세계다. 그런 만큼 때로는 그림이 책 내용과 충돌하기도 한다. 이때 편집자는 책 내용과 그림 내용의 상관성에서 그림의 조형적인 면을 살핀다면, 디자이너는 그림 내용보다 조형적인 표정에 더 끌린다. 그래서 디자이너는 표지 그림을 사용했을 때, 제목을 배치할 만한 여백이 있는지, 그림의 이미지가 어떤 방향을 취하고 있는지 여부를 판단하게 된다. 만약 제목을 배치할 여백이 없다면, 어떻게 그림의 이미지를 비집고 들어가서 서체를 배치할 것인가를 고민해야 한다. 그림은 이미 구현된 이미지인 만큼 디자인할 때 운신의 폭이 좁다는 단점이 있다.

한편 표지 그림에는 부차적인 순기능도 있다. 독자에게 그림 감상의 기회를 제공하면서, 미술 인구의 저변 확대에 기여하는 것이다.

도판 저작권, 이것만은 알아두자

표지에 그림을 사용할 때, 편집자가 알아두어야 할 주의사항이 있다. 먼저 예술 저작권(이하 '저작권'으로 표기) 문제다. 만약 저작권이 살아 있는 작가라면, 해당 화가의 저작권을 관리하는 곳이나 저작권을 가진 작가에게 연락하여 일정액의 사용료를 지불한 후 사용해야 한다.

해외 작가는 주로 국내외 미술작가의 저작권을 관리하는 '한국미술저작권관리협회'(SACK: http://www.sack.or.kr)에 연락하면 된다. 우리 화가의 경우는 국내 유명 갤러리나 사립미술관, 혹은 유족 등으로 저작권 관리가 분산되어 있는 편이다. 번거롭지만 편집자가 수소문하는 수밖에 없다.

표지에 사용하는 그림 중 해외 작가의 저작권 사용료는 내지보다 몇 배 비싸다. 그렇다면 저작권 사용료는 어느 정도일까? 일률적으로 말하기는 무리가 있지만 국내 작가나 해외 작가의 저작권 사용료는 대개 한 컷 당 평균 50~70만 원 선(기존 작품을 사용할 경우)이다. 예컨대 『서른 살이 심리학에게 묻다』는 예술 저작권 사용료로 60만 원, 『노르웨이의 숲』은 기본 수준으로 50만 원을 각각 지불한 것으로 알려졌다. 반면에 작가에게 표지 그림을 의뢰해서 제작할 경우에는 약 100~150만 원 정도 지불한다고 한다. 물론 이런 비용은 각 출판사의 사정에 따라 얼마든지 차이가 날 수 있다.

저작권 사용료는 기본적으로 한 건을 사용할 때마다 지불하게 되어 있다. 다만 사용처와 크기 등에 따라 가격차는 있다. 표지에 사용하느냐 내지에 사용하느냐, 그림의 크기가 한 페이지 전체냐 절반이냐, 또 색상이 컬러냐 흑백이냐에 따라 사용료가 각기 다르다. 그리고 조각이나 설치미술 같은 입체 작품은 작가의 저작권과 그 작품을 촬영한 사진 저작권을 함께 지불해야 하는 경우도 있다. 저작권 사용료가 이중으로 드는 셈이다. 설령 작가에 대한 저작권이 소멸되었더라도 사진 저작권이 살아 있는 경우가 있을 수 있으니 주의해야 한다.

그렇다면 저작권이 살아 있는지, '퍼블릭 도메인'인지 여부를 확인할 수 있는 방법은 없을까? 쉬운 방법이 있다. 베른 협약에 따른 퍼블릭 도메인 여부를 살펴보는 것이다. 협약에 의하면 1996년 1월 1일 기준으로 저작권이 살아 있는 작품의 경우 저작자 사후 50년까지 보호받을 수 있었으나, 2013년 7월 1일부터 시행된 개정 저작권법에 따라 저작권 존속 기간이 50년에서 70년으로 연장되었다. 그리고 작가가 1956년 12월 31일 이전에 사망한 경우에는 회복 저작물에 의해 작가의 저작물을 퍼블릭 도메인으로 간주한다. 여기에 해당하는 그 작가의 그림은 마음껏 사용해도 된다. 다만 개정 저작권법 발효 시점(2013

년 7월 1일) 이전에 사후 50년이 된 저작물은 소급 적용하지 않는다. 즉, 1962년 12월 31일 이전에 사망했다면 저작권은 50년까지만 보호받고, 1963년 1월 1일 이후에 사망한 저작자의 저작물은 개정된 법에 의해 사망 후 70년간 보호받는다.

예컨대 가장 한국적인 그림을 그린 화가로 평가받는 박수근이 사망한 것은 1965년 5월 6일이다. 그러므로 저작권 존속 기간은 1966년 1월 1일 0시부터 시작되어, 2035년 12월 31일 자정까지가 된다. 반면에 '한국 근대 미술의 천재화가' 이인성은 2000년에 사후 50년(개정 저작권법이 시행되기 전)이 지나서 도판을 자유롭게 사용할 수 있다.

반드시 지켜야 할 사항은 앞날개에 표지 그림의 도판 설명과 저작권이 살아 있는 화가라면 저작권 카피라이트를 표기하는 일이다. 특히 캡션은 '화가명, 작품명, 재료명, 크기, 제작연도'가 기본 정보로 들어가야 한다. 예를 들면, 『죽은 왕녀를 위한 파반느』는 '디에고 벨라스케스, 「시녀들」, 캔버스에 유채, 318×276cm, 1656~57'(이 책에는 "디에고 벨라스케스, 「시녀(侍女)들」, 1656~1657년, 프라도 미술관, 마드리드"로 표기되어 있다)을 앞날개 하단에 표기하면 된다. 이때 그림의 '소장처'까지 밝혀주면 금상첨화다. 지면 위의 그림은 도판 설명에 따라 느낌의 질과

이해도가 달라진다.

카피라이트의 위치는 어디가 좋을까? 대개 도판 옆에 세로로 표기한다. 하지만 시각적으로 거슬리는 탓에 요즘은 간기면이나 권두에 일괄해서 표기하는 추세다.

주의할 사항이 더 있다. 그림은 화가가 사인을 마치는 순간 완결된 조형물이다. 그런 만큼 그림의 어느 한 부분을 트리밍trimming해서도, 그 위에 서체를 인쇄해서도 안 된다. 트리밍하는 것은 마치 사람의 신체 중 일부를 잘라내는 것과 같고, 그림에 서체를 인쇄하는 행위는 사람의 몸에 낙서를 하는 것과 같다. 검은색 표지 상단에 민중미술가 이종구의 그림을 통째로 배치한 임철규의 『귀환』『우리시대의 리얼리즘』『왜 유토피아인가』처럼, 또 표지의 3분의 2 크기로 그림을 배치한 김원일 소설 전집처럼 그림은 그림으로서 온전히 감상될 수 있게 해야 한다. 그런데 표지 디자인의 특성상 이런 원칙을 무시할 수밖에 없는 경우도 생긴다. 설령 그림을 트리밍하거나 배경으로 사용하더라도 위와 같은 원칙은 편집의 기본으로 명심하고 있어야 한다.

이와 관련된 또 하나의 정보는 화가들 중에서, 혹은 유족이나 저작권 관리 대행사 측에서 해당 화가의 그림을 훼손하지 못하게 요청하는 경우가 있다. 도판에 대한 입장차 때문이다. 예컨대 미국의 현대미술가 조지아 오키프1887~1986는 오키프 재단에서 그녀의 그림을 일절 훼손하지 않는 조건으로 사용을 허가한다. 그리고 표지 디자인을 검사 받으라고 요구하기까지 한다. 만약 제작 일정 때문에 까다로운 조건에 응하지 못한다면, 그림을 교체할 수밖에 없다. 이런 경우는 극히

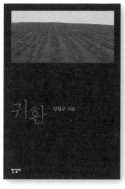

작품을 온전히 담은 표지는 그림으로서 감상할 수 있을 뿐만 아니라, 책의 성격을 상징적으로 보여준다.

드물지만 유념할 필요가 있다.

도판의 해상도는 어느 정도여야 할까? 흔히 출력물에 대한 해상도 단위로는 DPI^{dot per inch}를 사용하며, 이는 1인치당 점이 몇 개가 들어갔는지를 말한다. 디스플레이상에서의 해상도 밀도 단위는 PPI^{pixel per inch}로 1인치당 몇 개의 픽셀로 이루어졌는지를 나타낸다. 가령 72ppi라면 모니터에서만 좋게 보일 뿐 인쇄용으로 부적합하다. 인쇄용으로는 최소 300dpi는 넘는 게 안전하다. 그 미만이면 인쇄했을 때 그림이나 사진이 깨질 수 있다. 대다수의 저자가 이런 사정을 몰라서 인터넷으로 찾아낸 도판을 보내오는데, 여기에 속으면 안 된다. 외형은 멀쩡한데 실속은 부실하기만 한 인터넷상의 도판이 비일비재하기 때문이다. 이런 부분까지 잘 살펴야 출간 일정을 맞추는 데 지장이 없다.

그리고 보통 저자들에게 원고라 함은 '글 원고'를 의미하지 그림이나

사진 등의 '도판 원고'는 부차적인 것으로 간주하는 경향이 짙다. 따라서 도판을 챙겨주기는 하되, 도판의 질에 무관심한 편이다. 편집자는 해당 도판의 질에 민감해야 하고, 질적으로 최고의 도판을 챙길 의무가 있다. 혹시라도 저자가 건네주는 도판에서 질적으로 문제가 있으면 다시 고해상도의 도판을 달라고 요청하고, 그게 안 되면 편집자가 발품을 팔 수밖에 없다. 만약 책이 출간된 후 '저자가 흐린 도판을 줘서 본문의 도판들이 흐리다' 운운하는 식의 말은 담당 편집자가 직무유기했음을 자백하는 짓일 뿐이다. 편집자는 독자로 하여금 최고 품질의 도판을 즐기게 해줘야 한다.

만약, 표지에 쓸 적당한 그림과 사진을 주변에서 못 구했다면 해외 이미지 뱅크 업체를 활용하면 된다. 한 기사에 따르면 "게티이미지, 드림스타임, 셔터스톡, 토픽이미지 등 이미지 뱅크 업체는 그림, 사진을 판매하고 수익을 작가와 반반씩 나누는 회사다. 국내 출판사도 이들 업체와 계약을 하고 단행본 표지에 쓸 이미지를 사용 기간 7년에 건당 20만원가량 주고 구매한다." 그리고 "이미지 뱅크 업체에서 그림을 구입할 때 다른 출판사가 사용하지 못하도록 '국내 독점 사용'을 신청할 수도 있으나 이 경우 3~4.5배 더 지불해야"[24] 한다.

책에는 책의 건강한 신체를 위해 지켜줘야 할 조형적인 예의가 있듯이, 그림에도 그림으로서 지켜줘야 할 예의가 있다. 이런 예의는 궁극적으로 독자에 대한 예의의 실천이다.

감동의 압축파일, 표지 그림

모든 표지 그림에는 독자를 유혹하는 기능과 내용을 암시하는 기능이 공존한다. 표지 그림마다 어느 기능이 두드러지고 그렇지 않고의 차이가 있을 뿐, 유혹과 암시는 표지 그림의 존재 이유다. 일러스트와 달리 작가의 그림에는 형형한 아우라가 있다. 일러스트가 책을 위한 일종의 '기능성 그림'이라면, 화가의 그림은 자신을 위한 정신활동의 결실이다. 일러스트는 내용이 일러스트 자체에 있지 않고 책에 있다. 책과의 관계 속에서만 유의미해지는 부속물(종속 관계)로 존재한다. 반면에 그림은 그 자체로 살아 있는 생명체다. 일방적으로 책에 헌신하는 일러스트와 달리 그림은 자체의 생명력으로 또 다른 생명체인 책과 대등한 관계를 형성하며 감동을 숙성시킨다.

"읽는 내내 엄마를 찾기를 바라고 또 바랐다. 그리고 지금은 나도 표지의 그림처럼 그렇게 고개를 숙이며 여인상에게 하듯 '엄마를, 엄마를 부탁해'(282쪽)라고 기도드리고 싶다."—블로거 '연향'의 『엄마를 부탁해』 서평에서

"얼굴을 묻고 서로를 감싸 안은 남녀가 눈에 들어오면서, 그림 속으로 빠져들어 가고픈 욕망에 사로잡혔다. 애잔함, 슬픔이 깊이 배어 있지만, 왠지 모르게 따스함이 묻어나는 독특한 그림!"—블로거 '햇살찬란'의 『좋은 이별』 서평에서

"『인간실격』의 표지는 시슬레의 「루브시엔느의 설경」이었다. 온통 설경으로 채색된 캔버스 위 한 끝에 소실점으로 향해가는 사람의 뒷모습이 그렇게 눈물 날 수가 없었다."—블로거 '일디타'의 『인간실격』 서평에서

표지 그림은 이처럼 독자의 시선을 끌면서 내용과 감동을 두고두고 기억하게 만든다. 동일한 표지 그림이라도 독서 전후의 느낌이 다르다. 독서 후의 표지 그림은 순수한 작품에 독서의 감동이 도금된 '나만의 특별한 이미지'로, 삶의 동반자가 된다.

출판 평론가 한기호 소장은 "명화 표지는 독자들에게 고급스러움과 신뢰감을 준다. '품격 있는 독자'가 되고픈 소비자들의 욕망을 건드리기 위해 출판사들이 명화의 아우라를 차용한다"[25]라고 했다.

명품에 대한 선호 심리는 책에서도 작동한다. 위의 지적처럼 명화는 물론 일반 작가의 작품들은 형형한 아우라로 책에 격을 더해주고, 비가시적인 감동에 여운까지 안겨준다.

책 표지는 작품을 알리는 대중적인 플랫폼이자 미술의 영원한 친구다. 백 마디 말보다 뛰어난 한 컷의 '홍보대사', 그것이 표지 그림인 만큼 책과 그림의 동행은 앞으로도 쉽게 그치지 않을 것이다.

독자의
입장에서
표지 보기

　　가수 김건모의 노래「핑계」가사에 "입장 바꿔 생각을 해봐"라는 구절이 있다. 편집자로서 잊기 쉬운 것이, 이 입장 바꿔 생각해보기다. 편집자가 자신의 입장에서 책을 만들듯이 독자도 자신의 입장에서 책을 산다. 문제는 여기서 발생한다. 서로 입장이 다르기에, 양질의 책을 만들고 싶은 편집자의 욕망이 승하면 책이 구매를 자극하지 못하게 된다. 해결책은 간단하다. 편집자가 독자의 입장에 서서 책을 만들면 된다. 그런데 이를 실천하기란 말처럼 쉽지 않다. 편집자는 매순간 습관적으로, 자신이 해온 대로 표지 디자인을 보고 결정을 내린다. 이런 자세에 제동을 걸기 위해서는 이미 몸에 밴 편집이지만 부단히 독자의 입장에 자신을 가져다 놓을 필요가 있다.

표지의 양지와 음지

독자와 편집자의 입장차를 구체적으로 살펴보자. 먼저 독자의 심리에 작용하는 표지 면의 순서는 앞표지, 뒤표지, 앞날개, 뒷날개가 된다(서가에 꽂혔을 경우는 책등, 앞표지, 뒤표지, 앞날개, 뒷날개 순이 된다). 반면에 편집자에게 중요한 순서는 앞표지, 앞날개, 뒤표지, 뒷날개, 책등 순이다. 왜 이런 차이가 생기는 것일까?

독자	앞표지 ⇨ 뒤표지 ⇨ 앞날개 ⇨ 뒷날개
편집자	앞표지 ⇨ 앞날개 ⇨ 뒤표지 ⇨ 뒷날개 ⇨ 책등

첫 번째는 독자가 책을 접하는 서점 매대에 책이 진열되는 방식 때문이다. 서점에서는 신간이 입고되면 신간 매대에 눕혀서 진열한다. 당연히 앞표지가 중요해진다. 그런데 신간 진열 기간이 끝나면, 중요한 면이 바뀐다. 책이 서가에 꽂힐 경우다. 서가에서는 책등만 노출된다. 앞표지보다 책등의 디자인이 중요해진다. 그리고 독자는 책에 관한 홍보성 정보가 담긴 뒤표지를 살펴보고, 다시 앞날개에서 저자를 확인하게 된다.

두 번째 편집자의 입장은 표지 디자인 의뢰용 문안 작성 과정과 관련이 있다. 대개 표지 디자인 의뢰서 문안에는 앞표지, 앞날개, 뒤표지, 뒷날개 문안 순서로 기재된다. 즉 앞표지에 들어갈 제목이며 부제 등을 작성하고, 저자의 약력을 간단히 정리한 뒤, 뒤표지 문안을 작성한다. 그리고 뒷날개에 수록될 도서목록을 정리한다. 이때 앞표지와 뒤표지 문안은 직접 공들여 작성하지만, 앞날개와 뒷날개의 문안

은 기존의 정보를 정리하거나 재수록하게 된다. 그렇다면 책등의 문안은 어떻게 할까? 사실 거의 신경을 쓰지 않는다. 굳이 명기하지 않아도 디자이너가 알아서 만들어주기 때문이다.

서점에서 책이 배치되는 곳이 평대냐, 서가냐에 따른 표지의 중요한 면은 어디서 결정될까? 접지가 답이다. 디자인을 할 때는 앞표지부터 뒤표지까지 평면으로 연결된 상태에서 작업을 하지만, 내지와 결합되어 접지되면서부터 표지의 운명이 엇갈린다. 무슨 말인가? 제본이 될 경우, 표지가 입체적으로 접지되면서 각 면의 중요도가 결정된다는 뜻이다. 가장 공을 들이는 곳은 책이 수평인 상태에서 드러나는 앞표지다. 이에 비해 소홀하기 쉬운 곳은 앞표지를 중심으로 해서 꺾이는 면들이다. 앞표지와 연결된 책등과 앞날개가 제본이 되면서 앞표지 뒤쪽으로 사라진다. 책등과 연결된 뒤표지를 중심으로 보면, 뒤표지와 연결된 뒷날개가 접혀서 안쪽으로 사라진다. 그래서 면적이 넓은 앞표지와 뒤표지를 가장 중요하게 디자인하고 챙기지만, 책등과 앞뒤날개의 디자인은 상대적으로 소홀히 취급하게 된다. 비유하자면, 외부로 노출된 앞뒤표지는 햇살이 비치는 양지이지만 접지된 앞뒤날개와 책등은 음지인 셈이다. 책에서도 음지는 상대적으로 소외된다.

명품은 사소해 보이는 단추 하나, 실밥의 간격 하나에도 신경을 쓴다고 한다. 설령 명품의 구매자가 세세한 제작 사항에 무신경하더라도 완성도 높이기에 최선을 다하는 것이다. 책을 만드는 편집자의 자세도 그래야 한다. 접지되어 안 보이는 부분까지 완벽하게 책임을 지어 책과 독자가 만나게 해야 한다. 교정·교열은 내지에서만 필요한 것이 아니

다. 디자인에서도 교정·교열이 필요하다.

앞뒤날개 디자인의 조화

사소하기 쉬운 점은 이런 데도 있다. 앞뒤날개의 디자인이다. 일반적으로 표지 디자인을 할 때는 앞뒤날개에 문안이 들어가는 면적과 그 면적을 둘러싸고 있는 상하좌우의 여백을 서로 동일하게 만든다. 그래서 약력과 출판사의 도서목록이 배치되는, 앞뒤날개의 그리드는 쌍둥이처럼 닮는다.

문제는 그렇지 않을 때다. 앞뒤날개의 조화와 관련해서 두 가지 경우를 생각해볼 수 있다. 하나는 앞뒤날개의 문안 면적과 가장자리의 여백을 서로 다르게 하는 경우, 다른 하나는 앞뒤날개의 문안 면적과 여백의 크기를 같게 통일하는 경우다. 어느 방식으로 하든 그것은 디자이너의 마음에 달려 있다.

재미있는 사실은, 평면일 때 앞뒤날개의 면은 같은 평면 위의 양끝에 펼쳐져 있지만 제본이 되면 동시에 볼 수 없게 분리된다. 즉 표지가 내지와 합체되면서 앞뒤날개는 내지를 사이에 두고 이산가족이 되는 것이다(앞날개+내지+뒷날개). 따라서 굳이 앞뒤날개에서 문안 면의 크기를 맞추지 않아도 된다. 동일한 그리드 안에서 얼마든지 디자인을 변주할 수 있다. 독자는 제본된 책에서 앞뒤날개를 따로 보지 동시에 보는 경우는 없기 때문이다. 그럼에도 한 번쯤 앞뒤날개의 문안 면적과 여백의 폭이 타당한지를 살펴볼 필요가 있다. 앞뒤날개의 디자인 차이가 표지의 전체적인 조형미를 훼손할 수도 있으므로. 책 만드는

앞뒤날개 안과 이미지가 들어가는 면적의 그리드는 크기가 동일하다. 표지 디자인의 기존 원리 중의 하나는 좌우대칭이자 균형이기 때문이다.

사람은 보이지 않는 곳까지 챙겨야 한다.

특히 뒷날개는 기능상 해당 도서와는 무관한 공간이다. 앞뒤표지와 책등, 앞날개가 해당 도서와 관련된 면이라면, 뒷날개는 출판사의 책을 소개하는 면이기 때문이다. 이를테면 표지 속의 '자유지대' 같은 곳이 뒷날개다. 이런 지면에 주의할 점이 있다. 도서 소개 방식과 뒷날개의 조형미가 그것이다.

도서목록을 배치할 때는 조형미를 고려해야 한다. 간혹 소개할 도서

가 부족해서 아래쪽을 비워둘 때도 뒷날개 상하좌우의 조형미를 고려하여 비워둘 것인지, 아니면 채울 것인지를 판단해서 디자인할 필요가 있다. 왜 그래야 할까? 독자는 책을 읽을 때 문장만 보지 않는다. 무의식중에 '편집 디자인된 문장'을 읽는다. 마찬가지로 뒷날개의 도서목록도 미끈하게 디자인된 형태로 접하게 된다. 이런 디자인도 넓게 보면, 책 전체의 인상에 영향을 끼친다. 이 점을 놓쳐서는 안 된다.

책의 척추, 책등

책등의 디자인도 눈여겨보자. 표지가 책등을 기준으로 좌우로 구분됨에도 불구하고, 세로로 긴데다 면적이 좁아서 자칫 소홀하기 쉽다. 표지 작업을 할 때는 책등의 중요성을 각별히 인지하지 못한다. 넓은 면(앞뒤표지와 앞뒤날개)만 신경 쓰게 되고, 제본된 책이 서가에 꽂히고 나서야 비로소 책등에서 아쉬운 점을 발견하게 된다. 사실 책의 운명은 서점 평대에 누웠을 때 최고로 때깔 나고, 서가에 꽂히는 순간 기약 없는 기다림의 시간을 보내게 된다. 이때를 대비해서 디자이너나 편집자는 책등의 미모로 독자를 유혹해야 한다. 수많은 책이 비치된 오밀조밀한 상황 속에서도 주목받을 수 있게 제목과 부제로, 나아가 이미지와 디자인으로 차별화를 꾀해야 한다. 작업은 디자이너의 몫이지만 편집자의 건설적인 의견에 힘입어 차별화와 주목성을 한 뼘 더 높일 수도 있다.

책등에 신경을 쓰자. 표지 디자인 시안을 검토할 때, 서가에 다른 책들과 함께 비치되는 상황을 고려하여 책등의 디자인을 꼼꼼히 살펴

앞표지의 압축 공간인 책등은 앞표지의 권한을 대행하는 '표지의 국무총리'다. 앞표지 디자인만큼이나 책등 디자인도 신경 써야 한다. 책이 서가에 꽂히는 순간, 책등이 주연이 되고 나머지 면들이 조연이 되는 까닭이다.

보자. 책등은 1차적으로는 책의 몸을 감싸는 척추 기능을 하지만, 2차적인 기능은 적극적인 홍보다. 편집자는 이 2차적인 기능을 극대화할 수 있게 도와야 한다. 평면인 상태에서 판단이 서지 않으면 입체로 접어서 다른 책들 사이에 꽂아보면 된다. 그러면 장단점을 투명하게 인지할 수 있다.

　책이 서가에 비치되는 순간, 앞표지는 책등에 자신의 권한을 넘겨준

다. 주종主從의 관계가 역전되는 것이다. 이제 책등이 홍보의 최전선에서 '삐끼' 노릇을 한다. 책은 누우면 앞표지가, 서면 책등이 '얼굴마담'이다. 지금 당장 서가의 책등을 살펴보라. "저요, 저 여기 있어요!" 하는 책등의 다채로운 '보디랭귀지'를 확인할 수 있다. 책등은 다양한 서체와 바탕색, 이미지, 로고 등으로 꾸준히 독자에게 추파를 던진다. 이런 기능과 역할에 주목한다면, 책등을 함부로 대할 수는 없을 것이다.

표지가 제공하는 조형적인 서비스

표지에는 두 가지 욕망이 교차한다. 하나는 출판사의 욕망이다. 출판사의 입장에서 책은 상품이다. 표지는 상품에 관한 개략적인 정보를 담은 포장지에 가깝다. 소비자의 시선을 사로잡고, 구매욕을 높이기 위한 갖가지 디자인 전략이 관통하는 곳이 표지다. 따라서 제목이 쉽게 인지되어야 하고, 일러스트 같은 이미지는 책을 눈에 띄게 해야 한다.

반면에 표지에 대한 독자의 욕망은 심리적·정서적이다. 표지는 내용을 바탕으로 디자인한 지면이다. 책에 관한 기본적인 정보를 노출하되, 심미적으로 디자인하여 독자의 미적 쾌감을 높여준다. 때로는 표지 이미지와 더불어 독서가 시작된다.

"영화 「아이다호」를 난 이렇게 기억한다. 한 남자가 하늘과 땅의 경계가 모호한 먼 허공에 시선을 주고 있는 장면으로. 혹은 그러한 길을 걷고 있는 모습으로. 그래서였는지 먼 곳 바라기를 하는 한 여자의 뒷모습(혹은 옆모습)이 담긴 표지 그림이 낯설지 않았다. 왠지 『세계의 끝 여자친구』는 돌이킬 수 없는 기억에 대해 담고 있을 것 같았다. 아이다

호가 돌아오지 않는 청춘의 모습을 그
려냈듯이."—블로거 '1중대장성규여친'의
『세계의 끝 여자친구』 서평에서

표지는 잊히지 않는 감동의 증거물이
된다. 표지는 책의 입구이자 감동의 조
형적 압축파일이다.

출판사와 독자의 욕망이 서로 다른
까닭에, 디자이너나 편집자는 책에 관
한 정보 습득이 심미적인 디자인 속에
서 기분 좋게 이뤄지게 해야 한다. 책은 분명 상품이지만 읽기를 통해
마음을 밝혀주고 정신을 자극하는 무형의 양식이기도 하다.

표지는 무한 서비스 공간이다. 그것은 책에 대한 서비스이자 독자
에 대한 서비스이다. 표지는 독자를 위해 최고의 서비스를 제공해야
할 '역사적 사명'을 띠고 있다. 표지는 책의 얼굴이기도 하지만 출판
사의 얼굴이기도 하다. 작게는 기획자와 담당 편집자, 디자이너 등 책
제작에 관련된 모든 이들의 얼굴이기도 하다. 얼굴은 곧 마음이다.

표지는 기분 좋은 서비스와 기분 나쁜 서비스가 적나라하게 드러나
는 공간이다. 기분 좋은 서비스란 '굿 디자인good design'을 말하고 기분
나쁜 서비스란 '배드 디자인bad design'을 말한다. 쉽게 말해서 독자와 책
을 모두 만족시키는 디자인이 굿 디자인이라면, 배드 디자인은 그 반
대가 되겠다. 조형적인 디자인에서부터 지질의 선택에 이르기까지, 책
에는 디자이너와 편집자의 서비스 정신이 속속들이 드러난다. 그러므

로 편집자는 표지 디자인의 미세한 표정을 놓쳐서는 안 된다. 정리가 덜 되거나 모자란 곳은 없는지, 또 과하게 넘치는 곳은 없는지 샅샅이 챙길 필요가 있다. 기획사가 한 명의 연예인을 무대에 세우기 위해 메이크업부터 의상까지 모든 과정을 컨트롤하듯이 편집자는 독자에게 좋은 이미지의 구매 단서를 제공하기 위해 책 뒤에서 최대한 지원을 아끼지 않아야 한다.

"독자는 서점에 서서 한 권의 책을 볼 때 표1, 표4, 표2, 표3 순으로 본다는 통계가 있다. 다시 말하지만 독자들은 책을 다 읽어보고 구매하는 것이 아니다. 하지만 표지는 그렇지 않다. 표지에 나온 내용을 다 보고 구매한다고 보아야 한다. 그러므로 표지에서는 약간의 실수가 있어서도 안 된다."[26]

독자는 표지에서 유쾌한 조형 서비스를 받을 권리가 있다. 표지 디자인은 내용과 더불어 한 영혼의 이미지가 된다. 떠올리는 것만으로도 기분 좋은 표지가 있다면 그것은 독자로서의 복이 아닐 수 없다. 표지는 책의 영혼이다.

표지 그림으로 본 김훈의 『남한산성』

일반적으로 책의 표지(특히 앞표지)는 '얼굴마담'으로 통한다. 이 얼굴마담은 책의 전면에서 내용을 암시하며 미끈한 포즈로 독자를 유혹한다. 때로는 특별한 표정 없이 저자의 유명세만으로 주목받기도 한다. 설령 몇몇 예외적인 경우가 있더라도 표지의 기본적인 기능은 '내용 암시'+'독자 유혹'이다. 여기서 '내용 암시'는 책의 내부에서 비롯된 것인 반면 '독자 유혹'은 책의 바깥에서 비롯된 것이다. 그러므로 세상의 모든 표지 디자인은 세 가지 성향을 띠게 된다. '독자 유혹' 기능보다 '내용 암시' 쪽으로 많이 기울어진 표지와 '내용 암시'가 약한 반면 '독자 유혹' 쪽이 강화된 표지, 그리고 이 두 가지가 조화를 이룬 표지가 그것이다. 독자가 표지를 통해 내용을 감 잡을 수 있는 것은 표지 디자인의 이 같은 기능 때문이다. 그런데 어떤 표지는, 표지 자체가 '작품'이어서 명화처럼 감상하게 만든다.

그림 같은 표지 그림의 비밀

김훈의 소설 『남한산성』의 표지가 그렇다. 물론 이 책을 읽은 독자 중에서 표지 이미지에 주목한 이들은 드물 수도 있다. 그저 분홍빛으로 기분 좋게 포장한 '포장지'쯤으로 여기고 지나칠 수 있다. 하지만 이 소설의 표지 이미지는 내용과의 관계 속에서 진한 독후감을 남긴다. 『남한산성』의 표지는 내용과 더불어 감상해야 제격이다. 무슨 말인가?

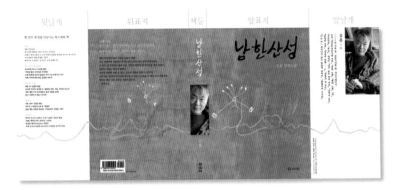

　　먼저 소설은 병자호란 때, 청나라의 15만 대군에 쫓겨서 남한산성에 들어간 인조가 그 안에서 47일 동안 고립무원의 상태에서 '농성'을 하다가 항복하는 과정을 생생하게 보여준다. 그런 가운데 항복과 결사항전의 기로에 선 인조를 앞에 두고, 최후의 일각까지 싸우자는 주전파(김상헌)와 청의 대군과 화해하자는 주화파(최명길)가 치열한 말싸움으로 대립각을 세운다.

　　표지 그림은 단순하다. 분홍색 바탕에 앞뒤로 냉이꽃이 하나씩 그려져 있다. "민촌의 아이들과 성첩의 군병들이 호미로 언 땅을 뒤져 냉이를 캤다. 뿌리가 깊어야 싹을 밀어 올린다. 봄은 지심地心에서 온다고, 냉이를 캐던 새남터 무당이 말했다. 임금과 신료들, 백성과 군병과 노복들이 냉이국에 밥을 말아 먹었다. 냉이국을 넘기면서 임금은 중얼거렸다. 백성들의 국물에서는 흙냄새가 나는 구나…."(265~266쪽) 추운 겨울이 끝나고 봄이 온 남한산성에서 냉이를 캐고, 인조를 비롯한 백성들이 냉이국을 먹는 장면이다. 이 냉이가 남한산성 대신 표지 그림의 주연 자리를 꿰찼다. 제목

의 직접성(남한산성) 대신 내용의 상징성(냉이)을 택한 셈이다. 그리고 냉이꽃 뒤에는 굴곡진 선 한 가닥이 가로로 길게 그어져 있다(남한산성을 상징하는 것이 아닐까!). 전체적으로 간명하면서도 분홍(분홍은 봄이다!)과 초록, 그리고 노랑이 어우러져서 화사한 분위기를 연출한다. 게다가 책의 무게도 가벼워서 표지는 마치 진달래꽃처럼 밝고 삽상한 맛을 준다.

이 그림은 한국화가 김선두 화백의 작품이다. 김 화백은 영화 「취화선」(2002)의 주인공 장승업의 그림을 대필한 화가이자 이청준의 소설 그림을 전문으로 그리다시피 한 화가다. 그는 남도의 정서를 회화적으로 승화시켰다는 평을 받고 있다. 이런 화풍이, 표지 그림에 그대로 이어져 있다. 뿐만 아니라 제목 글씨도 회화성이 강한 김 화백 특유의 서체다. 오른쪽으로 약간 기울어진 듯한 폼(아. 그 절묘한 각도라니!)과 위쪽이 길고 아래쪽 받침이 '숏다리'인 묘한 체구의 서체는 독자를 한없이 유정有情하게 만든다.

이 표지의 색다른 점은 화가의 그림을 사용한 것이다. 대부분의 표지 디자인이 추상적인 이미지와 서체의 조합으로 꾸며지는 데 비해, 『남한산성』은 유명 화가의 그림을 십분 활용한 셈이다. 이런 경우 디자인은 화가의 그림이 가진 아우라에서 자유로울 수가 없다. 그래서 그림을 최대한 존중하는 선에서 디자인을 결정하게 된다. 표지의 주도권을 쥔 것은 디자이너가 아니라 화가의 그림이다. 아무튼 내가 표지 그림에서 주목한 것은 바탕색이 아니다. '앞표지'와 '뒤표지'에 그려진 냉이꽃이다.

'시들다' '마르다'로 본 소설과 표지 그림

냉이꽃의 포즈를 자세히 보면 앞표지와 뒤표지 간에 약간의 차이가 있

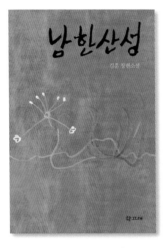

다. 이 차이가 중요하다. 앞표지에는 냉이꽃의 자세가 기울어져 있다. 꽃대가 바닥에 넘어져 있는 셈이다. 반면에 뒤표지에는 꽃대가 꼿꼿하다. 원형 그대로다. 이에 비하면 앞표지의 냉이꽃은 정상이 아닌 꼴임을 알 수 있다. 왜 그럴까?

이런 그림이 단순한 표지 장식용이기만 할까? 아닐 것이다. 김 화백이 이 책을 위해 그림을 그렸다면, 아무렇게나 그리지 않았을 것이다. 더욱이 그가 책의 삽화 작업 경험자라는 사실을 염두에 두면, 표지 그림을 함부로 봐 넘길 수가 없다.

나는 『남한산성』을 읽다가 '불현듯' 책을 덮었다. 벼락 치듯 스치는 것이 있었다. 그리고 미술품을 대하듯이 표지 그림을 찬찬히 감상하기 시작했다. 앞표지와 뒤표지를 번갈아가며 봤다. 틀림없었다. 무심히 서술되는 듯한 특정 문장이 표지 그림과 묘한 내연의 관계였다. 저자는 의도하지 않았겠지만, 내게는 그렇게 보였다. '시들다' '마르다' 운운하는 문장들이 바로 그것이다. 책을 읽는 내내 그런 문장이 눈에 띄었다.

다시 보니, 앞표지의 냉이꽃은 시들어서 고꾸라진 모양새였다. 내용을 상징하는 포즈 같았다. 그러니까 1636년 12월 14일부터 1637년 1월 30일까지, 47일 동안 남한산성에 갇혀 있는 인조를 비롯한 백성들의 모습은 바로 풀이 시들어가는 모습과 다를 바 없었다. 청의 대군은 인조가 피란 간 남한산성을 포위하고, '마르고 시들기'를 기다린다. 즉각 공격하여 초전

에 박살내는 것이 아니라 상대편이 스스로 체력이 떨어져서 무릎을 꿇게 만드는 것이다. 몇 날 며칠 동안 물 한 방울 먹지 못한 풀이 시들어 말라죽게 하듯이 말이다. 김 화백은 이런 점에 주목한 것이 아닐까? 시들게 해서 무릎을 꿇게 만드는 전략에 말이다. 그래서 앞표지의 냉이꽃을 시든 모습으로 그린 것이 아닐까?

나는 『남한산성』은 '시들다' '마르다'라는 단어로 전체를 꿸 수 있다고 생각한다. 앞표지의 시든 냉이꽃과 뒤표지의 직립한 냉이꽃 사이에, 『남한산성』이 놓여 있었다.

"사공은 풀이 시들듯 천천히 쓰러졌다."(46쪽)

"임금은 성 안으로 들어왔으므로, 곧 청병이 들이닥쳐 성을 에워싸리라는 것을 누구나 알 수 있었다. 갇혀서 마르고 시드는 날들이 얼마나 길어질 것인지 아무도 알 수 없었고, 갇혀서 마르는 날들 끝에 청병이 성벽을 넘어와서 세상을 다 없애버릴지, 아니면 그 전에 성 안이 먼저 말라서 스러질 것인지 아무도 알 수 없었다."(49~50쪽)

"봉우리들 틈새로 햇볕이 닿는 비탈에 마른 겨울 풀이 시들어 있었다."(83쪽)

"김상헌의 눈앞이 흐려지면서 풀잎이 시들듯 천천히 얼음 위에 쓰러지던 사공의 모습이 떠올랐다."(109쪽)

"예편의 말은 말로써 옳으나 그 헤아림은 얕사옵니다. 화친을 형식으로 내세우면서 적이 성을 서둘러 취하지 않음은 성을 말려서 뿌리 뽑으려는 뜻이온데, 앉아서 말라죽을 날을 기다릴 수는 없사옵니다."(141쪽)

"칸이 오면 성은 밟혀 죽고, 칸이 오지 않으면 성은 말라죽는다는 말이 부딪쳤는데, 성이 열리는 날이 곧 끝나는 날이고, 밟혀서 끝나는 마지막과 말라서 끝나는 마지막이 다르지 않고, 열려서 끝나나 깨져서 끝나나, 말라서 열리나 깨져서 열리나 다르지 않으므로 칸이 오거나 안 오거나 마찬가지라는 말도 있었다."(181~182쪽)

"칸은 오직 조선의 왕이 자진하는 사태를 염려하였다. (중략) 성안이 바싹 말라버린 뒤에 조선 왕과 그 무리들이 굶어죽지 않을 만큼의 양식을 하루에 하루치씩 성 안으로 넣어주어야 할 건지를 칸은 생각하고 있었다."(278쪽)

이런, 시들거나 마르다는 분위기는 김수영의 시 「풀」을 떠올리게 한다.

"풀이 눕는다/비를 몰아오는 동풍에 나부껴/풀은 눕고/드디어 울었다/날이 흐려서 더 울다가/다시 누웠다//풀이 눕는다/바람보다도 더 빨리 눕는다/바람보다도 더 빨리 울고/바람보다 먼저 일어난다//날이 흐리고 풀이 눕는다/발목까지/발밑까지 눕는다/바람보다 늦게 누워도/바람보다 먼저 일어나고/바람보다 늦게 울어도/바람보다 먼저 웃는다/날이 흐리고 풀뿌리가 눕는다"

김수영은 이 시에서 "비를 몰아오는 동풍"에 "풀이 눕는다"고 했다. 그러면서 또 "바람보다 먼저 일어난다"고도 했다. 흔히 이 시는 민중으로 상징되는 풀과 권력을 상징하는 바람 간의 역학관계를 통해, 풀의 끈질긴 생명력을 노래한 것으로 풀이한다. 그렇듯이 남한산성을 중심에 두고 적과의 대치 상황이 벌어졌지만, 그 속에서 가슴 졸였던 백성들의 짓밟힌 삶은 전쟁이 끝나고도 변함없이 이어진다. 온갖 치욕과 굴욕에도 불구하고 서날쇠로 대표되는 백성들의 끈질긴 생명력과 삶의 영원성을 "비를 몰아오는 동풍"에도 변치 않는, 풀의 눕고(앞표지) 일어 섬(뒤표지)으로 형상화한 것이, 이 표지 그림이 아닐까 싶다.

시각 이미지에 압축된 『남한산성』

만약, 이 소설을 다른 출판사에서 냈다면 어떤 표지 디자인이 나왔을까? 이런 그림을 표지에 사용할 생각조차 해보지 못하지 않았을까? 끼적거린 듯한 초록의 이미지에 연분홍의 바탕색 그림을 표지에는 절대로 사용하지 않았을 것 같다. 소설의 내용만큼이나 비장한 분위기의 표지 디자인으로 가지 않았을까. 짐작컨대, 이 그림은 미술에 밝은 학고재의 손철주 주간이 간택했을 것이다. 원고를 읽고 그에 걸맞은 그림으로 김 화백의 스타일을 염두에 뒀을 것이라고 말이다. 그런데 손 주간은 어떤 감상을 받았기에, 김 화백의 그림을 표지로 사용하려고 했을까, 궁금해진다.

사실 이 표지 그림의 분위기는, 내용의 비장함과는 반대편에 있다. 즉 소설의 무채색의 비장감에 비해서 표지 그림은 너무 밝고 화사하다. 그래서 거꾸로, 표지의 분위기가 더 서럽고 서글퍼 보이는 게 아닐까? 마치 속

절없이 울고 난 뒤 눈물 마른 얼굴로 양지쪽에 앉아서 본 환한 풍경처럼. 아마 밝고 화사한 분위기는 비장감 이전의 빛깔이 아닐 것이다. 그것은 비장감이 극에 달한 후의 빛깔, 그러니까 비장감이 푹 삭아서 우러난 빛깔일 것이다. 이 분홍빛에는 김소월의 시 「진달래」가 풍기는 서러운 정서마저 얼비친다.

소설의 감동과 표지 그림

인조는 결국 항복을 한다. 치욕과 굴욕을 온몸으로 감수함으로써 만신창이가 된 이 땅을 보존한다. 책의 뒤표지 그림처럼, 앞표지에서 시든 냉이꽃을 싱싱하게 일으켜 세운 것이다. 대의명분보다 중요한 것은 수많은 목숨이었다.

『남한산성』은 읽고 나서 표지 그림을 다시 봐야 한다. 탕약을 짜듯이 소설을 눌러 짜면 아마 이런 빛깔이 우러나지 않을까. 겨울의 끝에서 만나는 진달래꽃 빛 같은. 그런 가운데 김수영의 「풀」을 떠올려도 좋고, 김소월의 「진달래」를 읊조려도 좋다. 때때로 소설의 감동은 표지 그림과 더불어 영생한다. 내게 『남한산성』이 그렇다.

● 이 글은 지금은 없어진 문화예술 웹진 『ABC페이퍼』 vol. 61에 실렸던 것이다.

III 내지 디자인

1. 권두

약표제면과
표제면이
사는 법

진중권의 『이미지 인문학』은 내용도 흥미롭지만

내지 구성도 눈에 띈다. 본문을 사이에 두고, 권두(약표제, 표제, 헌사, 서문, 차례)와 권말(주, 찾아보기, 도판, 카피라이트)을 노란색으로 인쇄한 것이다. 그래서 내지가 정확하게 3등분된다. 내지 구조를 참조하기에 좋은 책이다.

앞에서 언급했다시피 책은 크게 표지와 내지로 2등분되고, 몸통에 해당하는 내지는 다시 권두—본문—권말로 3등분된다. 권말은 뒤에서 살펴보기로 하고 우선 권두부터 보자. 표지와 본문 사이에 낀 권두는 약표제—표제—머리말—차례 등으로 구성된 본문의 부속물이자 '전위부대'다. 그런데 책은 왜 본문을 바로 보여주지 않고, 그 앞에 권

권두(약표제, 표제, 머리말, 차례)

본문

권말
(주, 찾아보기, 도판, 카피라이트)

책은 크게 표지와 내지로 2등분 되고, 내지는 다시 권두, 본문, 권말로 3등분 된다.

두를 배치했을까?

권두는 마음을 준비하는 대기실

「왜 편집자가 북디자인을 알아야 할까?」에서 사람의 심리를 구조화
한 물건을 책이라고 했다. 따라서 사람의 심리를 파악하면 책의 구조
를 알 수 있다고도 했다. 책은 심리공학적이다. 심리공학이란 인간의
행동을 외적 조건으로 통제할 수 있다는 가정 아래, 가장 적합한 강화
방안을 마련하려는 사고방식을 일컫는다. 그러니까 책은 독자의 행동
을 통제하기 위해 심리적으로 가장 적합하게 설계된 물건이다.

사람들이 밝은 곳에서 어두운 곳으로 들어갈 때 적응시간이 필요한
것처럼 독자는 본문에 진입하기 전에 마음의 준비를 한다. 내지의 첫
페이지부터 본문 전까지의 요소를 일컫는 권두는 본격적인 독서에 들
어가기 전에 마음의 준비를 하는 곳이다. 그래서 앞 면지와 본문 사이
에 위치한다.

그렇다면 책은 어떤 식으로 마음의 준비를 하게 짜여 있을까? 하나
만 기억하면 된다. 적은 정보에서 많은 정보로! 왜? 만약 표지를 열자
마자 기다렸다는 듯이 본문이 펼쳐진다면 독자는 시각적인 부담감과
심리적인 부담감에 빠지게 된다. 텔레비전을 시청하기 위해서도 일정
한 거리가 필요하듯 책도 본문 진입 전에 완충장치가 필요하다. 기본
정보로 구성된 약표제와 표제로 부담감을 덜어주고, 차례와 머리말
로 본문의 전체 지형을 알려주는 것이다. 「독자의 심리로 빚은 책의 형
식」에서 예로 들었듯이 대인관계에서도 상대방을 만나자마자 용건부

177

내지디자인 권두

터 얘기하면 부담스러워 한다. 안부를 묻거나 계절 인사부터 나눈 뒤에 용건을 이야기하는 것이 자연스럽다. 마찬가지로 책에서도 많은 정보(본문)를 갑자기 전하기보다 권두를 통해 독자가 부드럽게 받아들일 수 있도록 예열 과정을 거쳐야 한다.

적은 정보에서 많은 정보로

'내지의 표지'로서, 약표제면과 표제면은 독자의 시각적·심리적 완충지대로 기능한다. 비非가시적인 독자의 마음에 영향을 끼친다는 점에서, 이들의 존재는 심리적인 관점에서 이해할 필요가 있다.

흔히 '도비라'라고 하는 약표제면은 내지의 맨 앞에 있는 면이다(도비라는 '문'을 의미하는 '비扉'의 일본어 발음이다). 여기에는 제목만 기재하고 기타 정보는 생략한다. 약표제면의 탄생설이 흥미롭다. 한 타이포그래피 교양지에 따르면, 약표제면은 제본을 하기 전에 제목을 내지의 첫 페이지에 기재해서 해당 책을 식별하고, 뒤쪽의 표제면을 먼지와 손상으로부터 보호하기 위한 것이었다고 한다. 또 내지의 첫 페이지와 면지를 접착체로 붙이면 첫 페이지가 온전히 펼쳐지지 않게 되어 그 다음 장을 정식 표제면으로 사용하기 위한 것이었다고도 한다.[27] 요컨대 표제면을 보호하기 위해 태어난 것이 약표제면임을 알 수 있다. 세월이 흐르면서 이런 유래는 잊히고, 자연스럽게 책의 주요 형식으로 자리 잡았다.

연장정에서는 약표제면의 유래를 확인하기가 쉽지 않다. 반면에 견장정에서는 면지와 접착된 탓에 약표제면이 완전히 펴지지 않고, 면지

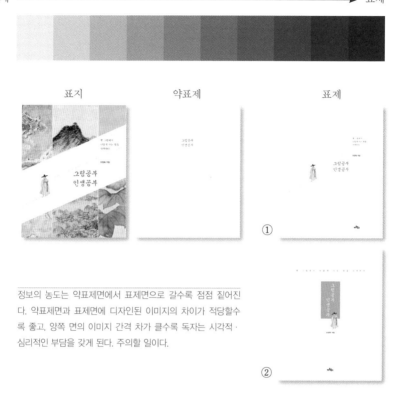

약표제 ──────────────────────────➤ 표제

표지 약표제 표제

①

②

정보의 농도는 약표제면에서 표제면으로 갈수록 점점 짙어진다. 약표제면과 표제면에 디자인된 이미지의 차이가 적당할수록 좋고, 양쪽 면의 이미지 간격 차가 클수록 독자는 시각적·심리적인 부담을 갖게 된다. 주의할 일이다.

에 붙어 있어서 유래를 확인할 수 있다. 연장정에서는 면지와 약표제면이 잘 펴진다. 이때 약표제면은 표제면의 보디가드로 기능하기보다 그 자체로 존재한다. 그렇다면 약표제면을 유래에만 입각해서 소홀히 볼 것이 아니라 독자적인 조형 공간으로 대접할 필요가 있다. 그래서 나는 한 일화를 통해 앞표제면의 역할에 나름의 상상력을 더해본다.

2012년, 일본 고베에서 〈네덜란드 마우리츠하위스 미술관 소장품〉 전

시가 열렸다. 고베 시립미술관에서는 2층 전체에 '북유럽의 모나리자'로 불리는, 요하네스 페르메이르의 「진주 귀걸이를 한 소녀」를 한 점만 전시해 놓았다고 한다. 관람객이 그림에만 집중해서 천천히 감상할 수 있게 배려한 것이다. 같은 맥락에서, 드넓은 약표제면에 제목만 달랑 얹어둔 것도 제목을 천천히 곱씹어보라는 배려로 해석해 볼 수 있지 않을까. 물론 앞표지에 제목이 있기는 하지만 그것은 이미지와 다른 문안 속에 섞여 있는 상태여서 제목에만 집중하기란 쉽지 않다. 그래서 도심에서 벗어나 한적한 공원으로 찾아들듯이 표지를 열면 면지가 나오고, 면지를 지나면 약표제면에 전시된 제목과 더불어 독서가 시작되게끔 장치를 해둔 것이다.

'속도비라'로 통하는 표제면은 약표제면 다음에 위치하는 면으로, 제목＋저자명＋출판사명을 넣는다. 이때 제목은 약표제면보다 약간 크게 한다. 때로는 이미지를 함께 넣기도 한다.

내지 디자인에서 약표제면과 표제면의 구성은 대개 이와 같다. 그래서 보통 편집자나 디자이너는 이들을 기계적으로 처리한다. 1)왜 그런 형식인지, 2)다르게 하면 안 되는 것인지 등에 관해서는 전혀 의문을 갖지 않는다. 반드시 지켜야 할 불문율처럼 받아들인다.

그런데 의심스럽다. 꼭 그렇게 해야만 하는 것일까, 다른 방식으로 하면 안 되는 것일까? 첫 번째 답은 이미 앞에서 한 셈이다. 권두는 독서를 위한 준비 공간이고, 정보는 적은 쪽(약표제)에서 많은 쪽(표제)으로 구성되어 있다고 말이다. 두 번째 답은? 기본 조건을 지키는 선에서 얼마든지 변형 가능하다. 약표제면과 표제면이 심리적인 완충지대라

제목만 배치하는 관습적인 약표제면과 문안 위주로 조형하는 표제면의 관계는 시각적 농도를 적절히 조율하여 다양하게 변주할 수 있다. 약표제면과 표제면에도 주연과 조연이 있다. 약표제면이 앞에 있다고 해서 주연이 아니라 진짜 주연은 표제면이다. 약표제면은 표제면을 보디가드하는 면이다. 따라서 약표제면의 농도는 표제면의 농도를 보고 표현 수위를 결정하게 된다.

는 인식하에 '적은 정보에서 많은 정보로' '작은 상태에서 큰 상태로' 라는 권두 디자인의 기본 조건만 지키면 마음대로 디자인해도 된다.

181

『유혹하는 그림, 우키요에』의 약표제면에는 제목이 컬러 박스에 들어 있다. 일반적인 경우라면 박스 없이 제목만 달랑 박아야 한다. 그런데 왜 박스에 넣었을까? 이유는 표제면에 있다. 이 책의 표제면에는 기본 문안(제목―부제―저자명―로고) 외에 우키요에 인물화가 배치되어 있다. 이렇게 문안과 이미지를 사용할 경우, 제목만 있는 약표제면과 표제면 간에는 시각적인 격차가 심하게 벌어진다. 너무 커진 시각차에 독자는 무의식적으로 당황하게 된다. 어떻게 해야 할까?

두 가지 안이 있다. 하나는 표제면의 이미지를 제거하고 문안만 사용하는 것이다. 그러면 시각적인 쾌감은 줄어드는 대신 약표제면과 균

형이 맞는다. 다른 하나는 표제면의 문안+이미지 구성은 그대로 두고 약표제면을 손질하는 것이다. 약표제면에 컬러 박스를 사용한 이유는 여기에 있다. 뒤쪽의 표제면을 기준으로 약표제면의 시각적인 농도(시각적인 격차)를 조율한 셈이다. 앞서 언급한 약표제면의 탄생설에서 알 수 있듯이 약표제면과 표제면 중에서 중요한 지면은 표제면 쪽이다. 이를테면 표제면이 주연이고, 앞표제면은 위치상 앞에 있지만 표제면을 보디가드해주는 조연이다('표제면'의 영어 표기가 'main title page'인 것도 이런 논리를 뒷받침해주고, '약표제면略標題面'의 '略'자도 이를 뒷받침해준다). 간혹 전체 대수가 맞지 않아서 페이지를 줄여야 할 경우, 약표제면을 빼는 것도 표제면이 더 중요하기 때문이다. 따라서 약표제면의 형태는 표제면의 형태에 비춰가며 그 표현의 수위를 알맞게 조율하면 된다. 그렇지 않고 약표제면에 글자만 배치했다면 표제면과의 심한 시각적인 차이 때문에 독자의 심기가 불편해질 수 있다.

182

이처럼 약표제면과 표제면의 농도 차이는 서로 조절하면 된다. 달랑 제목만 배치하는 천편일률적인 약표제면과 문안 위주로 조형하는 표제면의 관습화된 형식에 변화를 주고 싶다면 말이다. 색다른 변화는 특히 도판이 들어가는 책이 유리하다. 명심할 사항은 약표제면과 표제면에서 정보의 양은 서로의 관계 속에서 적절히 조정해야 한다는 점이다. 약표제면은 약표제면대로 표제면은 표제면대로, 서로 남남인 것처럼 꾸며서는 곤란하다. 서로의 관계를 고려하여 디자인하는 것은 독자의 정보 수용 방식을 배려한 조형적인 디자인이 된다. 이는 약표제면을 독립된 조형공간으로 대접하는 일이다. 그 유래가 어찌되었건,

동일한 이미지를 반복해서 사용함으로써 표지에서 내지로의 진입을 편하게 한다. 표지에서 제목이 위쪽 중앙이면 약표제지와 표제지에서도 위쪽 중앙을 지키는 것이 좋고, 오른끝 맞추기면 약표제지와 표제지에서도 오른끝 맞추기로 하는 것이 좋다. 즉 '위치의 자기동일성'이라는 측면에서, 표지에서 인지된 제목의 위치가 약표제지와 표제지에도 수평이동하는 것이 자연스럽고 안정감을 준다.

약표제면이 이미 책의 한 형식으로 굳어졌다면, 표제면과의 관계를 재정립하고 조형적인 관점에서 약표제면에 접근할 필요가 있다.

『정재승+진중권 크로스』는 표지—약표제면—표제면에 같은 이미지를 사용하여, 표지와 내지의 자기동일성이 유지된 경우다. 제목은 표지에 배치된 원형의 이미지(이 책에서 '시각적 키포인트'가 된다!) 안에 들어 있다. 이것이 약표제면에서는 회색 계열의 원형 속에 제목은 먹자墨字로, '+'는 붉은색으로 처리되어 있다. 반면에 표제면에서는 동일한 원형 이미지를 표지의 색상과 같게 처리했다. 붉은 테두리와 검은색 바탕에 백자白字로 말이다. 이렇게 색상이 연하고(약표제면), 진하게(표제면) 변화를 주었다. 권두의 작업 관행대로 했다면 약표제면에는 "정재승+진중권 크로스"만 박혀 있을 것이다.

이 책의 풍선처럼 특정 요소의 연속성을 통해 얻는 자연스러운 흐름은 시각적인 통일성을 살린다.

　요컨대 이 책은 약표제면과 표제면에서 일관되게 사용한 표지의 디자인 요소로, 약표제면과 표제면이 통일된 전체의 한 부분임을 시각적으로 표현하고 있다. 독자는 동일한 시각적 연결고리(같은 서체의 반복 사용 등)를 통해, 서로 질이 다른 종이로 된 표지와 내지(약표제면, 표제면, 속표제면)를 하나로 인식하게 된다. 이런 식의 동일한 이미지 배치는 연속성이나 통일감 외에도 독자가 표지에서 내지로 진입할 때 심리적인 부담을 덜어주는 안전장치 역할도 한다(표지에서 본 이미지가 내

지에 있을 때 독자는 심리적인 편안함을 갖게 된다. 마치 우리가 낯선 공간에서 안면이 있는 지인이라도 만나면 마음의 긴장이 풀리는 것과 같다).

약표제면에 제목만 박아야 하는 법은 없다. 위 책들의 약표제면처럼 제목 외에 이미지를 곁들여도 된다. 단, 조건이 있다. 이미지의 첨가는 표제면과의 관계에서, 약표제면과 표제면이 서로 얼마나 조화로운가 하는 선에서만 허용된다.

『서늘한 미인』의 약표제면에는 글자 외에 날아가는 인간 모양의 그림(강영민, 「다다다다」)이 하나 추가되어 있다. 이 이미지가 표제면에서는 위치를 바꿔서 부제 앞쪽에 배치되었다. 그래서 마치 그림이 약표제면에서 표제면으로 날아서 이동한 것 같은 효과를 준다.

『꼬마 니콜라의 빨간 풍선』의 약표제면에도 빨간색의 제목 뒤에, 실에 묶인 풍선 그림이 배치되어 있다. 깜찍하다. 이로써 표지에 있는 풍선과 약표제면의 풍선이 시각적인 연속성을 갖는다.

디자인의 기본 원리에 '통일성unity'이라는 요소가 있다. "통일성이란 디자인이 갖고 있는 요소들 속에 어떤 조화나 일치가 존재하고 있음을 의미"28한다. 위의 세 가지 사례는 앞표지―약표제면―표제면(나아가 속표제면)이 동일한 이미지를 사용함으로써 시각적인 통일감을 살렸다. 이런 시각적인 통일성은 근접에 의한 방법, 반복에 의한 방법, 연속에 의한 방법 중 반복과 연속의 원리가 적용된 경우다. 즉 서로 다른 부분을 연결시키기 위해 동일한 이미지를 반복 적용했는가 하면, 동일한 이미지를 연속 사용했다. 그래서 독자의 시선이 표지에서 약표제면―표제면―속표제면까지 자연스럽게 이동하게 된다. 디자이너는

어떤 경우에든 각기 다른 면이지만 공통된 요소들을 통해 시각적으로 통일성을 꾀한다.

약표제면과 표제면은 내지의 첫인상이 형성되는 곳이다. 기존의 무뚝뚝한 방식에서 탈피하여 약표제면과 표제면에도 시각적인 재미를 부여할 필요가 있다. 편집자나 디자이너가 약표제면과 표제면의 기능을 제대로 파악하고 지켜야 할 디자인 조건만 준수한다면, 어떤 식의 변형도 가능하다. 약표제면도 제목만 배치하는 데서 벗어나 세련된 이미지나 컬러를 도입하는 등 적극적인 '이미지 메이킹'이 요구된다.

주먹을 부르는 표지 디자인 재탕

한 소비자 고발 프로그램에서 손님이 남기고 간 반찬을 재활용하는 음식점의 추태를 방송한 적이 있다. 사회적인 파장이 컸던 이 방송을 시청하면서, 나는 표지의 재탕 사례를 떠올렸다.

일부 책을 보면, 표제면에 앞표지 이미지를 그대로 사용하는 경우가 있다. 과연 그래도 되는 것인지 깊이 생각해볼 문제다. 이는 기본적으로 책에 대한 예의, 나아가 독자에 대한 예의가 아니다. 독자는 내지에서까지 동일한 앞표지 이미지를 접해야 할 이유가 없다. 같은 음식을 다시 먹는 것처럼, 또 같은 말을 반복해서 듣는 것처럼 독자의 심기는 불편해진다. 만약 『유혹하는 그림, 우키요에』에서 표제면에 표지 디자인을 그대로 사용했다면, 아마 독자는 시각적인 피로감에 짜증이 났을 것이다. 그런데 디자이너는 다행스럽게도 앞표지 디자인을 재탕하는 대신 표지에 배치한 우키요에의 인물화 세 컷과 제목 박스를 가져

와서 표제면에 맞게 가공 처리했다.

사실 디자이너로서는 가장 간편한 표제면 처리 방법이 표지 이미지의 재탕이다. 크게 고민할 필요 없이 이미 완성된 표지를 사용하면 되기 때문이다. 그런데 이런 행위는 독자에게 앞표지에서 한 번 '식식視食'한 이미지를 내지에서 다시 떠먹이는 격이 된다. 음식점에서 반찬을 재탕하지 않아야 하듯이 표제면에서도 이미지 재탕은 피해야 한다. 만약 앞표지 이미지를 표제면에 사용하고 싶다면 어떻게 해야 할까? 앞표지와 흡사할 정도가 아니게 변형해서 사용하면 된다. 일부 시각요소를 삭제하되, 전체 크기를 축소하는 식으로 변형하면 그나마 재탕이 주는 그릇된 인상에서 벗어날 수 있다. 앞서 예로 든 『서늘한 미인』의 표제면은 앞표지 이미지를 변형한 것이다. 푸른색 바탕의 얼굴 그림을 사용하되, 크기를 축소하고 부제의 위치를 바꿔서 실었다. 얼핏 보면 앞표지를 축소했다는 느낌이 안 든다.

앞표지 이미지의 재탕은 독자의 주먹을 부른다. 편집자는 간혹 앞표지 이미지를 재활용한 편집 디자인이 있다면, 제동을 걸어야 한다. 그러자면 편집자부터 재탕한 앞표지 이미지가 명백한 '시각적 폭력'임을 알고 있어야 한다. 재탕은 독자를 피로하게 만들고, 무의식중에 독서 의욕과 구매욕을 떨어뜨린다.

표지—약표제면—표제면, 이미지 삼국통일

북디자인을 할 때, 일반적으로 먼저 작업하는 지면이 내지다. 편집자가 본문이 편집 디자인된 교정지부터 교정·교열을 본 다음(혹은 보

는 중에), 디자이너가 앞표지 디자인에 들어간다. 그리고 앞표지 디자인 시안들 중에 하나가 선택되면, 그것을 바탕으로 권두 부분을 디자인한다. 왜 그럴까? 왜 앞표지를 완성한 뒤에 권두의 약표제와 표제, 차례 등을 디자인하는 것일까?

지극히 당연한 말이지만 표지와 내지는 제본되기 전까지는 철저하게 분리되어 있다. 서로 지질도, 디자인도, 색상도 다르다. 이렇게 분리된 세계를 하나로 맺어주기 위해, 시각적인 연관성이 있는 서체와 이미지가 중매에 나선다. 그러니까 내지의 약표제면과 표제면에, 표지의 제목 서체나 이미지의 일부를 활용하면 두 지면이 자연스럽게 연결되는 효과를 낼 수 있다. 만약 표지의 제목 서체가 손글씨였다면, 약표제면에는 제목을 작게 표기하고, 표제면에서는 크게 표기하여 전체적인 통일감을 준다.

약표제면과 표제면은 실과 바늘의 관계다. 서로가 서로를 필요로 하는 '절친'이자 혈연관계인 셈이다. 따라서 서체나 위치 혹은 문안을 동일하게 구성하거나 공유하는 방식 등으로 약표제면과 표제면에는 공통된 시각적 유전자가 드러나 있어야 한다.

표제면보다 튀는 약표제면이나 약표제면보다 지나치게 화려한 표제면은 무례해 보이고, 약표제면 없는 표제면은 허전하고 건방져 보인다. 이들은 자기동일성을 유지한 채 적당한 거리를 두고 공존한다. 약표제면에는 약표제면만의 성격이 있고, 표제면에는 표제면만의 성격이 있지만 서로 상대방의 존재와 역할을 의식하며 자기 체형을 조율한다. 어떤 경우든 약표제면과 표제면은 시각적인 복잡도가 지나쳐서는 안

된다. 독자가 '자연스럽게' 본문으로 들어갈 수 있는 편안한 디자인이어야 한다.

　참고로, '출판예정도서목록(CIP)'은 표제면 뒤쪽에 배치한다. 국립중앙도서관에 따르면, CIP(Cataloging In Publication)란 "출판사에서 신간도서를 출판할 때, 국립중앙도서관 CIP센터에서 제공받은 CIP데이터(표준목록)를 해당 도서의 일정한 위치에 인쇄하는 것"을 말한다. 이는 "신간도서의 사전 홍보 및 판매 촉진 효과, 도서의 목록 데이터 작성에 소요되는 시간과 비용 절약, 출판예정도서에 대한 신속한 정보 활용 등으로 출판계, 도서관계, 이용자 모두에게 도움을 주는 제도"로 알려져 있다. CIP 위치로 표제면의 뒤쪽 면이 적절하지 않을 경우에는 안내문 형식의 CIP를 간기면에 배치할 수 있다.

약표제면과
표제면의
심리전

　　　　　권두는 책이라는 구조물을 답사하기 위한 입구에 해당한다. 약표제면과 표제면은 입구의 입구가 된다. 표지를 열면 면지가 나오고, 내지의 시작 지점인 약표제면이 펼쳐진다. 고요한 눈밭에 벤치처럼 놓여 있는 제목이 소슬하다. 페이지를 넘기면 제목과 저자명, 출판사 로고가 박힌 표제면이 나타난다. 이때 우리의 시선은 지면의 어느 쪽으로 이동했을까?

'잔상 효과'에 어떻게 대응할 것인가?
지면의 양지와 음지라는 관점에서 하나의 지면을 상중하로 나누었을 때, 독자의 시선이 가장 먼저 향하는 곳은 양지인 위쪽이다. 그 다

음이 반#양지인 중앙이고, 마지막이 음지인 아래쪽이 된다.

지면의 양지와 음지를 염두에 두고, 약표제면과 표제면을 보자. 만약 약표제면에서 제목을 상단에 배치했으면, 표제면에서 제목의 위치는 어디여야 할까? 당연히 제목은 위쪽에 있어야 한다. 왜 그럴까?

'잔상殘像 효과' 때문이다. '잔상'이란 시각적 자극이 제거된 후에도 이전의 인식 상태가 잠시 남아 있는 현상을 뜻한다. 그리고 잔상 효과란 우리가 어떤 물체를 유심히 보고 나서 눈을 감으면 그 물체의 모습이 시신경 속에 남아 있는 현상을 말한다(독자는 방금 본 것을 기억하고, 앞으로 볼 것에 호기심을 갖는다!). 표지→약표제면→표제면으로 이어지는 시선의 흐름에는 잔상 효과가 무의식적으로 작동한다.

디자이너는 잔상 효과에 기초해서 같은 이미지를, 약표제면과 표제면의 같은 위치에 각각 배치한다. 가령 건축가들을 다룬『안도 다다오』『칸』『게리』등 '미메시스 아티스트' 시리즈는 특이하게도 약표제면 아래쪽에 배치한 문안을 표제면의 아래쪽에도 같은 스타일로 배치했다. 왜? 연속성을 주기 위해서다. 같은 서체의 제목이나 같은 모양의 디자인을 약표제면과 표제면에 배치하면, 잔상 효과로 인해 앞뒤로 연속성이 생긴다. 이 연속성 때문에 독자는 편안하게 약표제면에서 표제면으로 나아간다.

앞장에서 언급한『정재승+진중권 크로스』의 (제목이 들어 있는)원형 이미지도 잔상 효과의 좋은 사례다. 표지에 있는 원형의 이미지를 약간 가공해서 약표제면과 표제면에 사용한 데서 독자는 별다른 거부감 없이 본문으로 진입할 수 있다. 잔상 효과로 인한 기대 심리가 약표제

면과 표제면에서 충족되는 까닭이다.

그런데 잔상 효과에 상처를 내는 경우가 있다. 약표제면과 표제면의 서체나 디자인이 서로 다른 경우다. 표지를 넘기고 안으로 들어간 독자는 약표제면과 표제면에서 순간적으로 마음에 상처를 입는다. 약표제면에서 본 서체의 잔상을 가지고 페이지를 넘겼는데, 표제면에 낯선 제목 서체와 디자인이 있으면, 당황하게 된다. 잔상 효과가 훼손된 까닭이다. 왜 이런 기대에 대한 배반이 생겼을까?

첫째는 디자이너가 의도적으로 그랬을 수 있다. 디자이너가 약표제면과 표제면을 서로 다르게 꾸며서, 파격이 주는 시각적인 쾌감을 노렸을 수 있다. 긍정적으로 보자면 그렇다는 뜻이다. 그런데 순차적인 지면 이동에 비춰봤을 때, 의도적인 디자인이라는 말은 설득력이 떨어진다. 둘째는 디자이너가 몰라서 그랬을 수 있다. 가장 가능성이 큰 것은 이 경우가 되겠다. 약표제면과 표제면에서 벌어지는, 만만찮은 시각적·심리적 변화에 대한 인식이 철저하지 못한 결과일 수 있다. 단순히 두 장의 지면이 앞뒤로 붙어 있는 꼴이지만, 약표제면과 표제면은 앞뒤라는 물리적인 공간을 넘어 심리적인 변화가 따르는 공간이다(물리적 변화=심리적 변화). 여기까지 생각이 미친다면 두 지면을 대하는 자세가 달라질 것이다.

물론 어느 쪽이든 간에, 디자인은 양쪽 모두 가능하다. 다만 원리상 잔상 효과의 동일시 현상에 위배되지 않게 디자인하면, 독자의 심리적 불편을 덜어줄 수 있다. 지면의 역할과 기능에 대한 생각이 깊어지면, 지면의 표정도 달라진다.

192

표지→약표제면→표제면으로 이어지는 시선의 흐름에는 '잔상 효과'와 '자기동일성'이 무의식적으로 작동한다.

왜 '잘못된 만남'이 생길까?

현재 출간된 책들은 대개 약표제면과 표제면의 문안 위치가 제각각이다. 예컨대 제목을 약표제면에서 중앙 맞추기로 앉혔는데, 표제면에서는 오른끝 맞추기로 앉히는 식으로, 서로 어긋나게 배치한다. 그렇다면 자연스러운 형태는 어떤 식일까? 약표제면에서 중앙 맞추기를 했으면 표제면에서도 중앙 맞추기를 하고, 약표제면에서 오른끝 맞추

기를 했으면 표제면에서도 오른끝 맞추기를 하는 것이 자연스럽다. 잔상 효과의 원리로 봐서도 그렇다.

이 문제는 잔상 효과 외에 '자기동일성'의 시각에서도 볼 수 있다. 지면에서 자기동일성이란, 말하자면 뒤쪽 지면은 앞쪽 지면과 서로 연결되는 속성을 가지고 있어야 한다는 뜻이다. 같은 책에서 표제면을 보필하는 약표제면이 주군인 표제면과 뗄 수 없는 관계라면, 서로 동일한 꼴을 부여하는 것이 바람직하다. 이때 제목의 자기동일성은 두 가지, 즉 서체의 모양과 위치로 각각 확보된다.

신영복의 서화書畵에세이 『처음처럼』은 저자 특유의 서체로 자기동일성을 구현한 경우다. 붓글씨로 쓴 제목의 서체와 빨간 낙관이 한 덩어리가 되어 약표제면에는 작게, 표제면에는 크게 배치돼 있다. 같은 서체로 동일성의 효과를 십분 살렸다.

이런 서체의 자기동일성에서도 장점만 있는 것은 아니다. 약표제면과 표제면에서 제목 서체의 위치가 서로 다르거나 서체의 배열이 다르면(제목을 약표제면에서는 한 줄로, 표제면에서는 두 줄로 배치하는 식으로) 독자는 심리적인 불편을 겪게 된다. 이런 경우 어떻게 배치할 것인가에 신중할 필요가 있다. 『오주석의 한국의 美 특강』은 동일한 서체와 위치로 자기동일성을 구현한 경우가 되겠다. 오른쪽에 세로쓰기로 배치된 표지의 제목이 약표제면과 표제면에도 오른쪽 세로쓰기로 되어 있다. 연이어진 세로쓰기 제목을 지나서 독자는 자연스레 본문으로 진입하게 된다.

이 같은 동일한 위치는 약표제면과 표제면의 제목 서체가 표지와 다

르더라도 서체의 차이가 빚는 단점을 어느 정도 커버할 수 있다. 예컨대 약표제면에서 제목 서체로 명조체를 사용하고 표제면에서 궁서체를 사용했을 경우, 비록 서체가 다르긴 하지만 이들을 오른끝 맞추기로 배치하면 그것만으로도 조금이나마 동일한 이미지를 주게 된다.

그런데 왜 약표제면과 표제면에서 제목의 위치가 서로 어긋나는 현상이 빚어지는 것일까? 의도적인 경우보다 작업 과정상의 실수일 가능성이 크다. 무슨 말인가? 약간의 설명이 필요하다.

작업 과정을 되짚어 보면, 디자이너는 약표제면과 표제면 등을 평면 상태에서 디자인한다. 즉 펼침면 상태에서 약표제면용 한 장(왼쪽 면은 여백 혹은 간기면+오른쪽 면은 약표제면), 그리고 표제면용 한 장(왼쪽 면은 여백+오른쪽 면은 표제면)으로 작업한다. 그런데 제본이 된 책은 입체다. 문제는 이 평면과 입체의 차이에서 발생한다. 서로 위치하는 지면이 다르다 보니 평면에 문안 작업을 할 때는 각각 다른 지면인 약표제면과 표제면의 문안 위치가 보기엔 괜찮았는데, 제본(입체화)을 하고 보면 앞뒤 문안의 위치가 서로 맞지 않는 것이다.

편집자의 역할이 중요하다. 디자이너가 디자인을 하다가 자기동일성의 문제를 간과했다면, 편집자가 교정지를 검토할 때 지적하면 된다. 일부러 그랬는지, 아니면 그냥 했는지 여부를 확인하고 수정 제의를 하는 것이다. 이때 두 장의 교정지를 앞뒤로 겹쳐서, 약표제면과 표제면의 제목 위치를 서로 맞춰보는 것이 좋다. 그러면 제목의 크기, 위치, 저자명과의 간격 등을 쉽게 파악할 수 있다. 여기서 서로의 위치를 파악할 때도 눈으로만 볼 것이 아니라 접어보거나 겹쳐보는 것이 중요

하다. 눈으로 보고 판단하는 것과 겹쳐보는 것 간에는 큰 차이가 있다. 속담에 돌다리도 두들겨보고 건너라고 했다. 어떤 경우에도 약표제면과 표제면의 제목 위치는 앞뒤로 겹쳐서 확인해 볼 일이다.

문안 배치의 명당은 어디일까?

사람의 심리를 구조화한 것이 책인 만큼, 각 지면에도 '명당'이 있다. '그곳'에 문안이 배치되면 독자의 마음이 편안해진다. 그렇다면 약표제면과 표제면에서 문안 배치의 명당은 어느 곳일까? 중앙과 오른쪽, 즉 중앙 맞추기와 오른끝 맞추기가 되겠다.

표지에서는 중앙 맞추기와 오른끝 맞추기 외에도 왼끝 맞추기가 있으나, 내지에서는 웬만해서 왼끝 맞추기가 없다. 왜 그럴까? 제본이 될 때, 각 낱장의 왼쪽이 책등에 물리기 때문이다. 그래서 책을 펼쳤을 경우, 책등에 가까운 지면은 잘 펴지지도 않고 시선도 미치지 않는다. 이 시선의 사각지대에 제목 등의 문안을 배치하는 것은 자살행위나 다름없다.

그렇다면 왜 중앙 맞추기와 오른끝 맞추기가 선호될까? 이에 관해서는 「표지의 조형미에 숨겨진 심리」에서 자세히 설명한 바 있다. 따라서 같은 말을 반복할 수밖에 없다. 표지에서처럼 약표제면과 표제면에서도 중앙 맞추기와 오른끝 맞추기가 심리적으로나 시각적으로 편안한 상태를 연출하기 때문이다. 앞에 든 사례로 보면, 『처음처럼』의 약표제면과 표제면은 중앙 맞추기로, 『오주석의 한국의 美 특강』은 오른끝 맞추기로 각각 편집되어 있다.

편집자는 책의 조형미를 관장하는 책임자로서 기본적인 조형 원리를 알아야 균형 잡힌 몸매의 책을 생산할 수 있다. 모든 책은 그 자체로 독립된 조형물이다. 잘생기면 잘생긴 대로 못생기면 못생긴 대로. 서점에 나와 있는 책들은 다 존재 이유가 있다. 다만 스마트폰처럼 감각적인 상품 디자인에 노출된 독자의 세련된 디자인 안목을 고려한다면 책에 작동하고 있는 조형 원리를 반드시 염두에 둘 필요가 있다.

'관계'에서
결정되는
편집 디자인

책은 읽는 매체라기보다 경험하는 매체다. 독자는 저자가 완성한 원고를 내용에 맞게 편집 디자인한 책을 만지고, 보고, 느끼면서 읽는다. 그런데 '읽기'만 강조되다 보니 독서 과정에 동원되는 다른 감각은 무시된다. 읽기를 통한 내용 전달은 책의 중요한 기능이지만 내용 전달이 책의 전부는 아니다. 의식적으로든 무의식적으로든 책은 보고 만지면서 느끼게 된다. 모든 감각이 동원되는 것이다. 그런 의미에서 북디자인은 원고를 미적으로 체험하게 만드는 조형 활동이기도 하다. 페이지를 넘길 때마다, 독자는 조형적으로 '보디빌딩'된 지면의 표정을 체감하게 된다. 물론 독자는 내용을 중심으로 읽지만, 독서의 쾌감에는 지면의 조형미도 한몫한다는 사실이다. 단지 독

자는 그 점을 의식하지 못할 뿐이다. 각자 읽기에 불편했던 본문 디자인과 읽기 편했던 본문 디자인을 떠올려보면, 지면의 조형미가 독서에 행사하는 영향력이 어느 정도인지 짐작할 수 있다.

디자이너는 책마다 편집 디자인을 다르게 한다. 왜 그럴까? 원고의 성격이 서로 다르기 때문이다. 다른 이유도 있다. 독자가 책을 볼 때, 책마다 서로 다른 경험을 갖도록 하기 위해서다. 따라서 디자이너의 작업은 원고를 편집 디자인하는 차원을 넘어, 독자의 미적 체험을 편집 디자인하는 차원이 된다.

세 명의 집짓는 벽돌공이 있었다. 모두에게 무엇 때문에 일하냐고 물었다. 첫 번째 사람은 돈을 벌기 위해서 일한다고 했다. 두 번째 사람은 가족을 위해서, 세 번째는 이 집에 사는 사람들의 행복을 위해서 일한다고 했다. 모두 같은 일을 하고 있지만 일을 대하는 시각은 전혀 다르다. 생각이 결과를 낳는다. 어떤 마음가짐으로 작업하는가에 따라 결과는 달라진다.

북디자인은 단순히 원고에 몸을 만들어주는 작업이 아니라 독자의 심미적인 체험을 디자인하는 작업이다. 그러므로 독자는 책에 담긴 내용이 아니라 디자인된 내용을 사 보는 존재라 하겠다. 편집자도 책이라는 물건의 생산자라는 생각보다 심미적인 체험 공간의 연출자라는 생각으로 북디자인을 대할 필요가 있다.

약표제와 표제를 지나면 머리말과 차례가 나온다. 머리말은 저자가 책을 쓰게 된 동기와 책의 얼개를 밝히고 감사를 표하는 곳이다. 차례는 본문의 전체 구조를 간략하면서도 질서 있게 보여준다. 이들은 독

자의 경험을 어떻게 디자인할까?

'머리말' 디자인 노하우

산에 오르기 전에 입구에 배치된 안내판에서 등산로와 산의 내력 등을 먼저 숙지하는 것처럼 머리말과 차례는 독자가 본격적인 읽기에 들어가기 전에, 기본사항과 전체 짜임새를 숙지하게 만들어서 효율적인 독서를 가능하게 해준다. 이는 책의 지도를 마음에 담고 본문으로 진입하는 것과 같다.

사실 '머리말'에 해당하는 명칭은 다양하다. '저자의 말' '시작하며' '책머리에' '들어가는 말' 등 책마다 다르게 표기한다. 그럼에도 이들 명칭에는 저자가 비교적 사적인 이야기를 하는 지면이라는 공통점이 있다.

일반적으로 머리말은 두 가지 스타일로 입고된다. 본문 원고와 함께 건네지거나 편집 디자인된 본문을 교정 보는 중에 편집자의 요청으로 작성되는 식이다. 어느 쪽이든 편집자의 적극적인 방향 제시가 요청된다. 왜냐하면 머리말은 저자의 사적인 공간이긴 하지만 한편으로는 독자가 책을 읽고 싶게 만드는 유혹의 공간이기 때문이다. 그런 만큼 저자가 단순히 하고 싶은 말만 하고 마는 '의무 방어전'식 머리말에서 한 걸음 더 나아갈 필요가 있다. 독자의 관심을 끌 만한 내용으로 독립된 읽을거리가 될 수 있게 청탁할 필요가 있다. 번역가 김석희의 『번역가의 서재』나 문학 평론가 김윤식의 『김윤식 서문집』처럼 옮긴이의 말이나 머리말만으로도 한 권의 단행본이 되게 말이다.

때로는 머리말이 책에 날개를 달아주기도 한다. 조정육의 동양미술 에세이 『깊은 위로』가 그렇다. 이 책의 원고는 한 여성 미술사가의 소소한 일상과 답사 여행에서 건진 에피소드를 담고 있다. 문제는 제목 짓기였다. 다양한 색깔의 원고를 하나로 묶을 만한 제목이 쉽게 떠오르지 않았다. 해결책은 저자와 나눈 대화에서 나왔다. 저자는 이 글을 쓰면서 가슴에 응어리진 것들이 스스로 치유되는 경험을 했다며, 자신이 글쓰기로 위로를 받았듯 자기 글을 통해 타인이 위로받았으면 한다고 했다. 이런 내용이 곧 머리말이 되었고, 이 머리말에서 '깊은 위로'라는 제목을 뽑았다. 이처럼 머리말 하나로 제각각인 원고에 통일된 기운을 불어넣고, '위로'라는 효모를 넣어 더욱 의미 있는 책으로 발효시켰다.

머리말이 비록 본문에 기생하는 것이기는 하되, 책의 이미지는 머리말에 의해 거듭난다. 본문도 머리말의 내용에서 새로운 의미를 부여받는다. 그러므로 본문 앞쪽에 으레 붙이는 수동적인 머리말이 아니라 제목과 책을 껴안을 수 있는 생산적인 머리말을 전략적으로 고민할 필요가 있다.

또한 본문이 진지하면 머리말은 조금 가볍게, 본문이 가벼우면 머리말은 조금 진지하게 균형을 잡아주는 식으로, 머리말의 무게는 어디까지나 본문 무게와의 상관관계에서 결정하는 것이 좋다. 기왕이면 저자가 하고 싶은 말 외에 본문에 활기도 불어넣고, 독자를 유혹하는 바람잡이 역할도 할 수 있는 내용이라면 금상첨화가 따로 없다.

머리말의 무게뿐만 아니라 차례에 이미지를 삽입할지 말지도 '관계'

에서 결정된다. 책에서 약표제—표제—머리말— 차례 등의 순서와 관계를 파악하는 일은 그것들이 각각 어느 위치에서 어떤 표정으로 디자인되어야 하는지를 결정하는 데 대단히 중요하다. 머리말의 경우 앞엔 표제면이 있고, 뒤에는 차례가 있다. 다시 차례는 머리말과 본문 사이에 끼어 있다. 그런가 하면 머리말은 약표제—표제와 차례 사이에 있고, 차례는 약표제—표제—머리말과 본문 사이에 배치되어 있다.

이 관계가 디자인의 경중輕重을 결정한다. 머리말 자체로, 혹은 차례 자체만으로 디자인의 경중이 결정되지 않는다. 예컨대 약표제면에서 이미지를 과하게 사용했다면, 머리말이나 차례에서는 가볍게 하는 것이 좋다. 그렇지 않고 서로 동일한 규모의 이미지를 사용하면 독자는 금방 시각적인 피로감에 젖는다. 한쪽이 무거우면 한쪽은 가볍게, 한쪽이 가벼우면 다른 한쪽은 무겁게 하는 것이 바람직하다. 편집 디자인으로 지면에 일정한 리듬을 부여하는 것이다. 강-중-약 혹은 강-약-중 식으로 디자인하면 독자들이 부담 없이 따라 읽을 수 있다. 편집 디자인이 미끈하게 빠진 책에는 이런 시각적인 리듬이 살아 있다. 이 시각적인 리듬의 근원은 어디까지나 독자의 심리에 있다. 독자가 심리적으로 피로하지 않게 활성 산소를 공급하는 조형 서비스가 시각적인 리듬이다.

'차례'에서 이미지를 처리하는 법

차례는 지도다. 내용의 지형지세를 알려주는 최고의 노선도다. 차례를 확장하면 본문이 되고, 본문을 압축하면 차례가 된다. 그만큼 차

례가 중요하다. 차례는 첫째, 일목요연해야 한다. '일목요연하다'의 사전적인 의미처럼 한 번 보고 대번에 알 수 있을 만큼 분명하고 뚜렷하게 파악할 수 있어야 한다. 둘째, 검색 기능을 해야 한다. 차례는 독자가 원하는 정보를 쉽게 찾아갈 수 있도록 가이드 역할을 하는 곳이다. 본문의 정보를 한눈에 보여주는 체계적인 편집은 차례 디자인의 기본이다(차례 다음에는 도판목록, 도표목록을 배치한다. 대중서에서는 이들을 생략하거나 최소화한다).

가장 일반적인 차례 디자인은 서체에 변화(종류, 크기 등)를 주는 것이다. 대체로 인문서나 이론서가 이런 스타일이다. 문제는 이미지가 들어가는 책의 차례 디자인이다. 요즘은 컬러풀한 대중서에서 차례에 이미지를 넣는 것이 자연스런 추세로 자리 잡고 있다. 그래서 차례 디자인에 더욱 주의를 요한다.

컬러풀한 책에서는 약표제면—표제면에 컬러 서체나 이미지(특히 표제면에)를 넣는다. 그리고 글 위주의 머리말에는 컬러 이미지가 배제되고, 이어지는 차례에서 이미지가 사용된다. 물론, 머리말도 제목이나 시작하는 부분에 이미지를 사용하기도 하지만 본문은 대부분 단색조의 서체로 처리한다. 따라서 약표제—표제(컬러 이미지)—머리말—차례(컬러 이미지) 식의 디자인에서 머리말은 표제와 차례 사이에서, 이미지가 부재하는 공간으로 기능하게 된다. 그런데 차례에서 이미지가 과하면, 이미지가 없는 머리말에서 차례로 이어지는 연결이 자연스럽지 않게 된다. 차례의 이미지 사용은 좁게는 머리말과의 맥락을 고려하고, 넓게는 표제면(나아가 속표제면)과의 맥락을 고려하여 결정해야 한

불필요한 장식물은 정보의 위계질서를 흐린다.

다. 그렇게 적절히 이미지의 양적인 균형을 잡아줘야만 독자는 시각적인 충격이나 피로감 없이 본문으로 진입할 수 있다. 중요한 것은 맥락을 고려하여 이미지의 양을 결정하는 일이다.

차례에 이미지를 사용할 때는 어디까지나 내용을 살리는 쪽이어야한다. 그렇지 않고 이미지가 과해서 내용 식별이 불편하다면, 그것은 문제가 있는 디자인이 된다. 내용이 우선이고, 이미지는 부차적이다.

또 차례가 네 페이지나 될 경우, '차례'라는 단어를 표기하는 것은 한 번이면 족하다. 시작하는 펼침면에서 한 번 표기했는데 다음 페이지의 펼침면에 또 '차례'를 박는 것은 '뱀의 다리' 그리기가 아닐 수 없

다. 간혹 이런 '뱀의 다리형' 차례가 있다. 이해 못할 것도 없다. '차례'라는 단어를 디자인 요소로 사용했다고 보면 된다. 예컨대, 차례가 시작하는 지면 위쪽에 '차례'가 표기되고 각 항목이 아래쪽에 배치될 경우, 나머지 페이지의 위쪽은 빈 공간이 된다. 이상해 보일 수 있다. 그러나 그것은 괜한 노파심이다. 디자이너가 수평의 그리드를 그렇게 잡았다면, 독자는 첫 페이지에 설정된 그리드를 따라서 나머지 차례 페이지의 공간을 보게 된다. 그러므로 가급적이면 '뱀의 다리'는 그리지 말자.

'뱀의 다리'는 또 있다. 차례에 책의 제목을 함께 기재하는 경우다. 반복 학습의 효과를 노린 것일까? 아닐 것이다. 단아한 판형에 편집 디자인이 기분 좋은 『꽃 피는 삶에 홀리다』(생각의나무, 2009), 이 에세이집은 전체 네 쪽(펼침면 총 2개)으로 구성된 차례에는 시작 지면의 오른쪽에 책 제목인 '꽃 피는 삶에 홀리다'+'차례'가 함께 표기되어 있다. 그리고 이어지는 펼침면의 오른쪽 페이지에 책 제목이 모양 그대로 다시 한 번 표기되어 있다. 당연히 이때의 제목들은 디자인 요소의 하나로 기능한다. 이 책을 사랑하는 독자로서, 얼른 보기에 나쁘진 않지만 아쉬움이 남는 건 어쩔 수가 없다. 만약 차례에서 장식물(책 제목과 그 옆에 붙인 작은 꽃 그림) 없이 꼭 있어야 할 요소('차례'라는 꼭지명+각 항목+페이지 수)만 있게 디자인했다면 어땠을까 하는. 옛말에 지나치게 친절한 것도 예의가 아니라고 했다. '뱀의 다리' 그리기는 친절 과잉이 빚은 외계의 생명체 그리기다. (다행히 오픈하우스에서 재출간 되면서, '뱀의 다리' 없이 깔끔하게 정리되었다.)

독자의 시선은 순차적으로 흘러가야 한다. 위에서 아래로, 왼쪽에

서 오른쪽으로. 차례의 각 항목에서도 마찬가지다. 많은 양의 본문을 부, 장, 절 등의 구조로 나누어서, 내용을 체계적으로 파악하게 한다. 이러한 상하의 계층 구조는 서체를 통해 구현된다. 같은 계층끼리, 즉 장은 장끼리, 절은 절끼리 동일한 서체를 적용하여 계층별로 일관성을 준다. 그렇지 않고 장을 절과 같은 서체로 한다면 독자는 혼란에 빠질 수 있다. 계층 간의 상하관계가 뚜렷한지 여부를 독자의 입장에서 파악해야 한다.

숲을 보고 나무를 보는 눈

디자이너는 숲을 보고 나무를 보는 사람들이다. 책이라는 숲의 전체 맥락에서 각 부분의 디자인 수위를 결정한다.

약표제, 표제, 머리말, 차례 등 책의 각 부분만 보는 것은 상대적으로 쉽다. 하지만 부분과 부분, 전체와 부분의 관계에서 조형미의 표정을 판단하고 관리하기란 쉽지 않다. 편집자도 북디자인에서 숲과 나무를 보는 눈이 필요하다.

알다시피 책은 각 부분을 조화롭게 묶어서 만든 입체물이다. 중요한 것은 숲 속에서 전개되는 조화로운 편집의 마술이다. 이 마술은 부단히 관심을 가져야만 체득할 수 있다. 더욱이 독자가 체험하는 공간으로써 쾌적한 지면을 선사하려면 편집자도 디자이너 못지않게 북디자인의 생리에 깨어 있어야 한다. 좋은 내용에 쾌적한 디자인이 뒷받침되면, 독자의 심미적인 체험은 극대화된다. 북디자인은 책을 통해서 독자의 경험을 디자인하는 일이다.

지면의 양지와 음지

책의 지면은 평등한 공간일까? 아니다. 차별이 심한 공간이다. 같은 공간에도 볕이 잘 드는 양지가 있고, 그렇지 않은 음지가 있듯이 지면에도 시선의 양지와 음지가 있다. 전망 좋은 곳이 있는가 하면, 그늘진 곳이 있다. 평편한 지면이 있는가 하면 골짜기가 형성되는 경계면이 있다. 지면의 차별을 결정하는 요소는 크게 두 가지다.

하나는 독서를 할 때 시선의 흐름이다. 독자의 시선은 본능적으로 '위에서 아래로', '왼쪽에서 오른쪽으로' 움직이는 경향이 있다. 이에 따라 지면에는 시선이 머무는 양지와 시선이 스쳐 지나가는 음지가 형성된다. 이와 관련하여 재미있는 사례가 있다. 유통업체의 상품 진열에도 이런 원리가 적용된다는 사실이다. 우선 위에서 아래로 움직이는 시선의 흐름에 따라, 진열대에서 가장 눈에 잘 띄는 명당인 구간은 성인이 똑바로 섰을 때의 눈높이인 90~120센티미터. 이 높이에 맞춰서 신상품이나 전략 상품을 진열한다. 그리고 마트의 진열대가 위에서 아래쪽으로 갈수록

왼쪽 ——▶ 오른쪽

위

아

래

선반의 폭이 넓어지는 사다리꼴인 이유도 음지의 불리한 조건을 개선하기 위한 치밀한 판매 전략이다. 이때 명당인 위쪽의 상품이 세워져 있는데 비해 맨 아래쪽 선반의 상품은 눈에 띄게 제품명이 보이도록 눕혀져 있다.

그리고 왼쪽에서 오른쪽으로 움직이는 시선의 흐름에 따라 마트에서도 신상품이나 마진이 높은 제품 등은 오른쪽에, 저가 상품은 왼쪽에 각각 배치한다. 왼쪽보다 오른쪽이 중요해서, 오른쪽에 진열된 상품을 더 오래 보는 경향 때문이다. 그림에서도 가장 중요한 소재는 화면의 오른쪽에 두는 것이 조형미의 기본 원칙이다.

책에서도 유통업체의 상품 진열처럼 시선의 흐름에 따라 지면에 차별이

평면인 대지 상태에서 모든 면은 평등한 구조이지만 제본 과정에서 면이 꺾이는 순간, 평등한 구조는 산산조각 나고 각 면은 불평등한 구조가 된다.

생긴다.

다른 하나는 책을 펼칠 때 둥글게 말리는 데서 생기는 지면의 변형이다. 교정지 상태로 작업할 때는 모두 동일한 지면처럼 보였는데, 책으로 입체화되는 순간 지면은 불평등한 구조임을 뚜렷이 보여준다. 여러 페이지가 묶여 있는 구조인 책은 제본에 의해 자연스럽게 지면과 지면 사이에 경계가 생긴다. 그런 만큼 두 장의 지면이 교정지일 때처럼 완벽한 평면 구조가 될 수는 없다. 일반적으로 독자는 책을 읽을 때, 왼손으로 왼쪽 지면을 둥글게 말아 쥐고서 페이지를 넘기게 된다. 이때 왼쪽 지면은 시선의 음지가 되고, 대체로 평편한 상태가 유지되는 오른쪽 지면은 시선의 양지가 된다.

이렇듯 디자이너는 독자의 시선과 책의 구조를 염두에 두고 지면을 효율적으로 사용한다. 본문에 나타난 양지와 음지를 구체적으로 살펴보자.

첫째, 좌우 펼침면 상태에서 시선이 머무는 곳은 오른쪽 지면이다(그림 '가'에서 밝은 부분). 왼쪽 지면은 먼저 보는 곳이기는 하되, 책을 펼치면 약간 둥글게 접히는 탓에 심리적으로 불안하고, 시각적으로 불편하다. 독자의 시선도 스쳐 지나간다. 따라서 이런 시각적 변형 때문에 중요한 도판은 시선이 마지막에 도달하는 오른쪽에 배치하고(드러내고), 덜 중요한 도판은 왼쪽에 배치하게(감추게) 된다. 즉 양지에는 대체로 질 좋은 도판을, 음지에는 감추고 싶은 도판. 그러니까 양질의 도판을 구하지 못해 어쩔 수 없이 사용해야 하는 도판, 시선의 흐름에 부담을 주는 도판을 각각 배치하게 된다(잡지에서 광고비가 왼쪽 페이지보다 오른쪽 페이지가 비싼 이유도 이곳이 시선의 양지이기 때문이다).

둘째, 좌우 펼침면을 상하로 나눌 경우, 시선이 먼저 가는 곳은 위쪽이

다〔그림 '나'에서 밝은 부분〕. 상대적으로 아래쪽은 시선이 덜 간다. 위쪽이 시선의 양지가 되고, 아래쪽이 음지가 되는 셈이다. 이런 시선의 분포는 도판 배치에 영향을 끼친다. 즉 도판이 아래쪽에 있을 때보다 위쪽에 있을 때 안정감을 주고 눈에 띈다. 도판을 지면의 위쪽에 배치하는 데는 이런 이유가 있다.

셋째, 좌우 펼침면 상태에서 접지되는 경계선 쪽이 시선의 사각지대가 되고, 바깥쪽의 반은 시선의 광장이 된다〔그림 '다'에서 어두운 부분이 사각지대다〕. 그래서 가급적이면 경계선에 텍스트 공간인 판면 printed area 을 밀착시켜 디자인하거나

독자의 시선과 책의 구조 때문에 지면에 양지와 음지가 생긴다.

중요한 정보와 도판을 배치하지 않는다. 특히 펼침면에 도판 한 컷을 큼직하게 배치하면, 이미지가 좌우로 시원하게 펼쳐져서 좋기는 한데, 제책된 상태에서는 안타깝게도 도판의 중앙 부분이 희생되고 만다. 그래서 두꺼운 책일 때는 사각지대인 접지면 쪽 여백의 폭이 일반적인 경우보다 넓어야 한다. 판면이 사각지대로 치우치지 않게 말이다.

독자는 펼침면을 어떻게 인지할까? 책은 낱장이 한 덩어리로 묶여 있는

구조이지만, 펼치면 두 개의 낱
장이 좌우로 연결되어 가로 폭이
넓은 공간이 된다. 즉, 판형에 변
화가 생긴다. 세로가 긴 낱장과
달리 폭이 두 배로 넓어진 펼침
면에서는 지면을 시원하게 연출
할 수 있다. 예컨대 가로로 큼직
한 도판 배치가 가능하다. 따라
서 낱장일 때의 완성도도 중요하
지만 펼침면일 때 지면의 조화에
도 각별히 신경 써야 한다. 독자
는 펼침면을 무의식중에 하나의
공간으로 인식하며 독서를 하기

211

때문이다. 게다가 일반적인 판면 디자인에서, 펼침면 상태일 때 양쪽 지면
의 '쪽표제'나 '쪽번호'가 배치된 위치와 서체가 동일한 것도, 균형 잡힌 지
면으로 독자에게 심리적인 안정을 주기 위한 배려로 볼 수 있다. 중요한 것
은 항상 전체적인 구조 속에서 전체와 어우러진 지면의 개별 디자인이다.
본문 디자인을 검토할 때, 독자의 지면 인지 방식을 염두에 두고 처방전을
강구해야 한다.

2. 본문

속표제면이
오른쪽에 있는
까닭

시인이자 문학 평론가인 이승훈이 한 원로 화가에 관해 쓴 글(「선과 이우환」) 가운데 이런 구절이 있다.

"몇 해 전 우연히 서점에서 발견한 이 책의 저자는 독자이다. 저자가 독자라는 것은 저자의 죽음(?)을 암시하지만 아무튼 이 책이 계기가 되어 그동안 막연히 관심만 두던 이우환의 예술 세계에 대해 좀 더 사유하게 되었고 독자의 해석은 이 글을 쓰는 데에 큰 도움이 되었다. 무엇보다 이 책을 읽으며 나는 독자의 해박한 지식과 유연한 철학적 사유의 깊이에 얼마나 감동했던가? 지금도 이 책의 저자인 독자가 과연 누구인지 궁금하기 짝이 없다."[29]

문제의 '이 책'은 『이우환의 입장들』로, 저자인 '독자'는 미술 평론

가 류병학의 필명이다. 이 책은 현재 국내 미술시장에서 최고가로 작품이 거래되는 이우환의 작품세계를 치밀하게 분석한 작품론이다. 그런데 문제가 있다. 읽기가 쉽지 않다는 점이다. 미술과 철학을 넘나드는 도저한 사유의 세계도 읽기가 쉽지 않지만, 본문의 특이한 형식도 가독성에 브레이크를 건다. 위아래 2단으로 편집된 두 개의 텍스트에는 부, 장, 절 같은 구분은 물론 소제목도 없이 2,000여 매의 글이 줄기차게 이어진다. 마치 기네스 기록에 도전하는 수다쟁이 같다. 북디자인도 '전위적'이다. 빨간색의 표지는 앞뒤의 구분이 모호하고 약표제와 표제, 머리말, 차례 따위도 없다. 일반적인 책의 형식에서 벗어나 있다. 육질이 탄탄한 내용에 비해 독자를 위한 편집 디자인이 적용되지 않은 아주 불친절한 책이다. 그런데 나는 이 책의 '통짜배기' 본문 편집을 접하면서, 덤으로 책에서 본문 나누기의 중요성을 실감했다.

속표제면을 두는 이유

북디자인은 몇 개의 덩어리로 작업이 진행된다. 표지를 제외한 내지 디자인의 경우 대개 본문부터 하고, 권두, 권말 순으로 한다. 이때 권두는 표지와 연동되어 디자인되고, 본문의 속표제(통상 '장도비라'라고 부른다)는 표지와 조금 느슨한 관계 속에 디자인된다. 이유는, 표지 디자인이 완성된 상태에서 표지 이미지를 활용하거나 표지 이미지와 어우러져야 하기 때문이다.

차례를 지나면, 책에서 가장 많은 부피를 차지하는 본문이 나온다. 내지에서 권두와 권말을 뺀 본문은 책의 중심으로 저자의 의도와 생

각이 서술된 텍스트를 일컫는다. 본문에서 맨 먼저 만나는 면이 '속표제'다. 만약 본문 전체를 네 덩어리로 나누어 1~4장으로 분류한 책이 있다면, 처음 만나는 속표제면은 1장이 되고, 두 번째 속표제면은 2장, 세 번째는 3장, 네 번째는 4장이 된다.

알다시피 본문의 골격은 차례에 드러나 있다. 디자이너는 본문의 살(내용)을 독자가 보고 이해하기 쉽게 시각적으로 조형한다. 본문의 입구에 해당하는 속표제는 이를테면 사무실의 문^門 같은 것이다. 한 건물에서 현관문이 표지라면, 약표제면과 표제면이 각 층의 문이 되고, 속표제면은 각 층에 배치된 사무실의 문이 된다. 1, 2, 3부^部로 구성된 책에는 3개의 문이 있는 셈이고, 1, 2, 3, 4장^章으로 구성된 책에는 4개의 문이 있는 셈이다.

하나의 장은 한 권의 책과 같다. 무슨 말인가 하면, 각 장 안에서는 배당된 내용이 완결된 상태이므로, 그 자체로 한 권의 작은 책으로 볼 수 있다는 뜻이다. 그렇다면 한 권의 책은 대부분 네 권의 작은 책을 묶어서 표지로 감싼 형식이 된다. '책=표지+내지(권두+본문(1장+2장+3장+4장)+권말)'의 구조가 되는 것이다. 다만 책 속에 들어 있는 네 권의 작은 책은 서로 독립돼 있으면서도 하나의 큰 주제를 향해 나아가는 긴밀한 관계에 있다. 이때 장과 장 사이에는 속표제면이 배치된다. 그런데 속표제면은 왜 두는 것일까?

잠시 집 안에서 옷을 정리하는 광경을 떠올려보자. 누구나 옷을 종류별로, 색상별로, 계절별로 구분해서 옷걸이에 걸거나 서랍에 넣어둔다. 필요한 옷이 있으면, 서랍을 열어보면 된다. 정리가 되어 있으니 보

고 찾기에 편하다. 만약 옷을 구분해두지 않고 마구 섞어둔다면, 찾을 때마다 골치를 썩을 수밖에 없다.

책에서 본문의 장 나누기도 서랍의 옷 정리하기와 같다. 하나의 주제를 몇 개의 덩어리로 나누어서, 각 주제를 선명하게 부각시키면 독자가 정보를 습득하기가 한결 편하다. 두 개, 세 개, 혹은 네 개, 여섯 개로 나누어진 덩어리마다 제목을 붙여두면, 그 속의 내용물이 어떤 것인지를 쉽게 파악할 수 있다. 속표제면은 각 덩어리의 선두에서 내용을 홍보하는 역할을 한다.

각 장의 표지로서 속표제면은 제목으로 해당 장의 내용을 압축 전달하게 된다. "제6강 시나리오에서 말하는 시간과 공간"(『시나리오 이렇게 쓰면 재미있다』에서), "1. 옛 그림의 구도가 알려주는 인생 지혜"(『그림공부, 사람공부』에서) 등의 예처럼. 또 속표제면은 쉬어가는 페이지가 되기도 한다. 하나의 장을 다 읽고서 다음 장으로 넘어가기 전에 잠시 시각적·심리적인 여유를 가질 수 있는 휴식 공간 말이다.

한 가지 의문을 가져보자. 속표제면은 왜 오른쪽 페이지에 있는 것일까? 왼쪽 페이지에 있으면 안 되는 걸까? 이런 의문은 결국 이 원칙이 시선의 흐름과 관련되어 있음을 깨닫게 해준다.

거듭 말하자면, 독서를 할 때 우리의 시선은 왼쪽에서 오른쪽으로 움직인다. 펼침면 상태로 보면, 자연스럽게 시선이 닿는 '지면의 양지'는 오른쪽이 되고, 시선이 스쳐가는 '지면의 음지'는 왼쪽이 된다. 이는 책을 펼치는 모습에서도 알 수 있다. 그러니까 오른쪽 지면이 평편한 꼴로 바닥에 놓여 있는데 비해, 왼쪽 지면은 책을 펼치는 과정에서

약간 둥글게 접힐 수밖에 없어서, 시선이 스쳐간다.

새로운 '장'이 시작될 때, 첫 페이지를 왼쪽에 두지 않는 것은 지면의 이 같은 체형 때문이다. 따라서 왼쪽을 첫 페이지로 삼는 것은 자칫 뜨내기 손님이 많은 곳에 가게를 차리는 것처럼 어리석은 일이다. 설령 왼쪽이 백면白面으로 남을지라도, 시선이 머무는 오른쪽에 새로운 장의 속표제면을 설치하는 것이 현명하다.

속표제면의 두 얼굴

우리가 어떤 사무실을 방문할 때, 먼저 확인하는 것은 문에 부착된 부서명이다. 부서명을 통해 어떤 내용의 사무실인지부터 파악하는 것이다. 속표제면에 박혀 있는 제목은 일종의 부서명과 같다. 아주 짧은 시간이지만 속표제면의 감각적인 제목과 이미지는 독자의 마음을 사로잡는다. 그리고 약표제면과 표제면이 내지로 진입하기 전에 마음을 가다듬는 준비 공간이듯이 속표제면의 기능도 동일하다. 본문 안으로 들어가기 전에 제목을 보고 마음의 준비를 하라는 것이다. 이 마음의 준비는 서체와 디자인의 표정에 따라 유쾌하거나 담담해질 수 있다.

속표제면의 편집 디자인에는 크게 두 종류가 있다. 하나는 속표제면에 제목만 달랑 걸어둔 경우인데, 논문집이나 연구서에서 흔히 볼 수 있는 스타일이다. 별다른 이미지 없이 제목만 크게 박아둔다. 정보전달에만 충실하다. 으레 하는 관습적인 방식이다. 다른 하나는 제목 외에 플러스알파, 즉 소제목을 나열하거나 매력적인 문장을 인용한다. 간혹 별도로 작성한 내용 소개글을 싣는 적극적인 경우도 있다. 디자

인도 독자들의 심미적인 취향을 고려하여 이미지를 넣어서 재미있게 디자인한다.

곳곳에 흥미로운 요소를 감춰둔 영화처럼, 속표제면에서도 내용 홍보를 적극적으로 할 필요가 있다. 문에 상호명만 박아둔 사무실보다 재미있는 이미지를 함께 걸어둔 사무실이 좋은 인상을 주듯이, 속표제면에서도 아기자기한 디자인이 쾌감을 선사한다. 독자를 위한 서비스 차원에서 때로는 잔잔하게, 때로는 감각적으로 말이다. 물론 넘치면 안 된다. 어디까지나 전체 디자인의 흐름을 봐가면서 결정해야 한다.

속표제면에는 두 가지 스타일이 있다. 낱장의 속표제면이 있는가 하면, 펼침면의 속표제면이 있다.

본문 편집을 하다 보면, 낱장의 속표제면(오른쪽) 옆의 왼쪽 페이지가 비는 경우가 있다. 문장이 그 앞쪽 페이지에서 끝났을 경우에 어쩔 수 없이 다음 페이지는 텅 빈 백면으로 두게 된다. 이때는 가급적이면 비워두지 말고 뭔가 채우는 것이 좋다. 저자에게 부탁해서 앞부분의 문장을 조금 늘려달라고 하든지, 도판이 들어간 책이라면 도판을 키우거나 더 배치하여 한두 줄이라도 백면을 채우게 하는 것이다(이때 백면의 상단에 한두 자 정도만 걸리면 보기 흉하다. 부모 없는 '고아' 같다. 주의할 일이다). 그렇지 않으면 백면은 인쇄 사고가 난 책처럼 보기 흉해진다. 또 다른 처리 방식은 백면에 적절한 이미지를 앉혀 옆의 속표제면과 펼침면 상태에서 서로 호응이 되게 하는 것이다.

『그림쇼핑 2』의 속표제면은 낱장이 기본인데, 속표제면 옆의 왼쪽 페이지가 백면일 경우에는 대각선으로 선을 촘촘히 박은 사각형의 문

가) 나)

가)는 속표제면이 오른쪽에 있되 왼쪽 페이지에서 텍스트가 끝나는 바람직한 경우이고, 나)는 오른쪽 페
이지에 텍스트가 없는 백면으로, 마치 인쇄 사고가 난 것처럼 보인다. 그런데 디자이너는 그곳을 비워두
기보다 문양을 활용하여 채웠다.

218

양을 배치했다. 예컨대 2장의 속표제면은 바로 옆 페이지에서 문장이
끝나는데 비해, 3장의 속표제면 옆은 백면이다. 그래서 백면에 문양을
넣어 지면에 생기를 더했다.

　그런가하면 낱장의 속표제면을 펼침면으로 시원하게 처리하기도 한
다. 장식성을 가미할 수 있어서, 낱장의 속표제면보다 보기에 좋다. 펼
침면으로 된 속표제면에는 두 가지 스타일이 있다. 하나는 좌우 페이
지 전체가 같은 이미지로 디자인된 경우이고, 다른 하나는 좌우가 서
로 다른 이미지로 디자인된 경우다.

　『화가처럼 생각하기』(전 2권)는 속표제면의 펼침면이 같은 이미지로
되어 있다. 왼쪽에는 각 부의 제목(예:"2부. 내 안의 창의성을 깨우자―창
의성을 일깨우는 미술 1")을 배치하고, 오른쪽에는 이미지나 내용을 궁

<div align="center">다) 라)</div>

다)는 좌우 펼침면으로 속표제지를 만든 경우이고, 라)는 펼침면으로 속표제를 만들되 왼쪽 페이지에 관련 이미지를 배치했다.

금하게 만드는 문장을 배치했다. 이 경우는 펼침면으로 된 속표제면이 왼쪽에서 시작되는 셈이다. 대부분의 경우는 왼쪽 지면을 앞 장의 일부로 보고, 앞 장이 끝나는 페이지를 백면으로 두어 그곳을 채우는 식으로 이미지를 배치하곤 하는데, 이 책의 경우 각 장의 시작은 왼쪽이 된다.

반면에 『오주석의 한국의 美 특강』은 그 반대다. 원래 백면이어야 할 왼쪽에는 김홍도나 신윤복 등의 그림을 배치했고, 제목이 들어가는 속표제면에는 장 제목을 배치했다. 이곳을 펼치면 그림 면과 제목 면이 함께 나타난다. 『심리학의 힘 P』는 좌우의 이미지가 다르지만, 세련된 감각이 돋보이는 경우다. 이 책은 펼침면 상태가 속표제면의 기본 스타일이다. 펼침면의 왼쪽에는 해당 파트의 내용과 관련 있는 이미지

를 배치하고, 오른쪽에는 파트의 제목을 붙였다. 제목과 이미지 사이의 긴장감이 보는 즐거움을 배가시킨다. 속표제면이 적극적인 포즈로 독자를 낚시질하는 사례다.

속표제면은 본문 '속'의 표제면

바야흐로 영상매체의 시대다. 이제 속표제면도 조형적으로 치장할 필요가 있다. 무뚝뚝한 스타일에서 보는 즐거움을 선사하는 쪽으로 변화가 요구된다. 글 위주로 구성된 것이 본문이라면, 속표제면에서는 추상적인 이미지나 형상이 있는 이미지를 사용하여 얼마든지 조형적인 재미를 추구할 수 있다. 다만 주의할 것은 그것이 지나치게 튀어서는 곤란하다. 표지>표제면>속표제면 순으로 이미지의 복잡도가 조절되어야 한다. 표지가 가장 화려하고, 그 다음은 표제면, 속표제면 순으로 덜 화려한 것이 바람직하다. 만약 속표제면의 디자인이 표지나 표제면보다 화려하면 책이 비체계적으로 보일 수 있다.

끝으로, 제 본분에만 어긋나지 않는다면 속표제면의 디자인은 자유다. 각 속표제면끼리 서체와 이미지에 통일성을 부여하되, 기본적인 스타일 속에 작은 변화를 가하면 얼마든지 다양한 연출이 가능하다.

지면
생태계로 본
쪽표제와
발문

　　빈 A4지에 이렇게 적는다. '책은 입체다.' 그 밑에는 '작업은 평면에서 진행된다'라고 쓴다. 그리고 하염없이 바라본다.

　책을 잘 만들기 위해서는 이 두 문장의 차이를 염두에 둘 필요가 있다. 본문에 국한하자면, 평면(교정지)을 입체화한 것이 책이고, 입체(책)를 평면화한 것이 교정지가 된다. 그런데 편집자의 작업은 평면으로 출력된 교정지 위에서 끝난다. 이 교정지에서 완결된 작업은 인쇄, 제본 등 편집자와 무관한 공정을 거쳐 한 권의 책이 된다. 이 말은 편집자의 작업은 교정지라는 평면 공간을 벗어나서는 별로 할 일이 없다는 뜻이다. 편집자가 해야 하고, 또 할 수 있는 모든 일이 평면에서 시작되고 평면에서 끝나는 것이다.

이렇듯 교정지 위의 모든 작업은 입체적인 한 권의 책을 염두에 둔 평면 작업임을 알 수 있다. 따라서 편집자는 디자이너가 본문을 디자인해서 건네준 교정지를 볼 때, 입체화를 염두에 두고 편집의 이상 유무를 확인해야 한다. 그렇지 않으면 실수할 가능성이 크다.

간혹 이런 경우가 있다. 펼침면으로 된 교정지 상태에서는 본문 디자인이 아름다웠는데, 막상 제본된 책에서는 본문 디자인이 기대에 못 미쳐서 후회하는 경우 말이다. 교정지는 평면 위의 조화로움을 뽐내며 편집자의 판단력을 흐리게 한다. 디자이너가 건네준 교정지를 완벽한 조형물로 보기보다 일단 미완성으로 보고 구석구석 확인할 필요가 있다. 그래야만 완성도 높은 본문 디자인을 얻을 수 있다.

쪽표제가 살아야 본문 편집이 산다

본문의 중심에는 판면이 있다. 판면은 지면에 문자를 배치하는 영역을 말하는데, 구체적으로는 상하좌우 여백의 안쪽에 있는 부분, 즉 텍스트가 들어가는 영역이 된다. 이 판면의 텍스트가 '본문의 가장家長'이라면, 그 외의 요소는 식솔에 해당한다.

본문에서 중심 요소와 주변 요소를 구별하는 것은 본문 편집 이해의 지름길이다. 주변 요소란 텍스트를 제외한 쪽표제, 쪽번호 같은 것들이다. 주변 요소는 어디까지나 중심 요소를 보필하는 위치에 머물러야지 오버액션으로 방해가 되어서는 곤란하다.

일반적으로 쪽표제의 위치는 판면의 아래쪽이다. 왼쪽에 책 제목＋쪽번호, 오른쪽에 각 장이나 절, 부 제목(이하 '장 제목'으로 통일)＋쪽번

센세이션展 :: 세상을 뒤흔든 천재들

예스맨 프로젝트

가부장제에 도전한 페미니즘展

170
171

128
철학적 시 읽기의 즐거움

129
소비사회의 유혹_ 벤야민과 유하

쪽표제는 본문의 현재 위치를 알려주면서 본문 편집 디자인의 조형미에 관여한다.　　　223

호 식으로 배치된다. 독서의 몰입에 방해가 된다 싶으면, 왼쪽의 책 제목 표기는 생략하기도 한다.

　『철학적 시 읽기의 즐거움』은 쪽표제 좌우 페이지에 책 제목("128/철학적 시 읽기의 즐거움")과 장 제목("129/소비사회의 유혹_벤야민과 유하")을 표기한 경우다. 지면의 좌우에서 책 제목과 장 제목이 서로 균형을 잡아준다. 반면에 『법정 스님의 내가 사랑한 책들』은 488쪽의 두꺼운 책임에도 불구하고 책 제목은 생략하고, 오른쪽 페이지에 장 제목(정확하게는 본문에서 다루고 있는 도서명)만 표기하고 있다. 꼭 있어야 할 요소

내지 디자인　본문

만 있는 셈이다. 사실 실용적인 면에서 보자면 위쪽 쪽표제의 책 제목 표기는 사족에 가깝다. 이 책처럼 생략해도 책의 건강에는 이상이 없다. 그러나 장 제목은 다르다. 없으면 각 장을 단번에 파악할 수 없어서 갑갑해진다. 또 차례에서 제목과 쪽번호를 확인하지 않고 내용을 펼쳐볼 경우, 원하는 장이 어디에 있는지, 해당 장이 어느 페이지까지인지 등을 알 수가 없다. 『시장미술의 탄생』이 그렇다. 쪽표제 없이 쪽번호만 표기되어 있는 탓에, 해당 텍스트의 내용을 파악하기 위해서는 텍스트가 시작되는 속표제면을 찾거나 차례로 돌아가서 제목을 확인하는 수고를 치러야 한다. 이렇게 번거롭기는 쪽번호만 표기된 『아인슈타인과 피카소가 만나 영화관에 가다』도 마찬가지다.

그렇지 않고 쪽번호를 위쪽에 배치하거나 중앙에 배치하는 경우도 있다. 아이세움의 '그림으로 만난 세계의 미술가들' 시리즈는 쪽번호를 위쪽에, 쪽표제를 아래쪽이 분산 배치하고 있다. 같은 요소끼리 한데 모으는 디자인의 미덕에 역행하는 특이한 스타일이다. 그런데 『센세이션 展: 세상을 뒤흔든 천재들』의 쪽표제는 지면 상하의 좌우 여백 중앙에 세로쓰기로 되어 있다. 그것도 책 제목과 장 제목을 쪽번호와 함께 표기하고 있다. 그밖에도 쪽표제와 쪽번호를 안쪽의 경계선 가까이 배치하거나 쪽번호를 펼침면에서 한쪽 지면으로 모으기, 지면의 상하 중앙 지점에 배치하기, 쪽번호 키우기 등도 있다.

쪽표제는 본문 속의 작은 거인이다

디자이너는 새 원고를 디자인할 때, 형식을 통일해야 하는 시리즈

가 아니라면 이전 디자인을 반복하지 않는다. 주어진 소스를 조합해서 미묘한 차이로 수많은 표정의 판면을 연출한다. 편집자는 서너 종의 시안 가운데 적합한 디자인으로 본문을 결정하게 된다.

편집자는 대개 텍스트에만 신경 쓰고, 흔히 '하시라'라고 부르는 쪽표제의 위치와 모양과 색깔에는 무신경한 경향이 있다. 해당 면의 장이나 절 제목 등을 알려주는 쪽표제는 두 가지 기능을 동시에 수행한다. 정보 전달 기능과 심미적인 기능이 그것이다. 정보 전달 기능이란 쪽표제로 본문의 내용을 알려주고, 쪽번호로 찾아보기 편하게 해주는 것을 말한다. 예컨대 정혜윤의 고전탐독 에세이 『세계가 두 번 진행되길 원한다면』의 쪽표제는 심미적인 기능보다 정보 전달 기능에 충실한 경우다. 왜냐하면 일반적으로 책 제목이 적혀 있어야 할 왼쪽의 쪽표제 자리에는 해당 꼭지에서 다루는 책 제목이, 오른쪽의 쪽표제 자리에는 해당 꼭지명이 각각 기재되어 있다. 쪽표제의 주요 기능이 해당 책에 관한 정보 제공이라면, 이 책은 일반적인 쪽표제의 편집 원칙을 고집하기보다 해당 내용을 독자에게 전하는 편의를 우선시했음을 알 수 있다.

그런데 심미적인 기능은 쪽표제·쪽번호의 위치나 색상, 서체 등에 따라서 지면에 연출되는 다채로운 조형미를 의미한다. 가령 위에서 언급한 『철학적 시 읽기의 즐거움』의 쪽번호와 쪽표제를 보면, 고민의 결실을 확인할 수 있다. 즉 쪽번호와 쪽표제를 위아래에 배치했는데, 그 사이에 빨간색 점선을 넣어서 은근히 멋을 부렸다. 일반적인 경우라면, 위아래 2행으로 처리할 것이 아니라 쪽표제와 쪽번호를 한 행으로

225

내지 디자인 본문

나란히 표기했을 것이다. 『센세이션 展: 세상을 뒤흔든 천재들』도 쪽번호와 쪽표제 사이에 꽤 신경 썼음을 자랑한다. 약간 큰 '점'을 배치하되 분홍, 파랑, 빨강 등의 색점으로 시각적인 쾌감을 선사한다.

이런 사례가 소극적인 디자인이라면, 적극적인 디자인으로 쪽표제와 쪽번호에 재미를 가미한 경우도 있다. 이미지가 돋보이는 『예스맨 프로젝트』가 그것. 지면의 왼쪽 하단을 보면, 슈퍼맨 복장을 한 두 명의 사내가 책 제목과 나란히 배치되어 있고, 쪽번호는 오른쪽 하단에 모아서 2행으로 앉혔다. 이런 적극적인 쪽표제와 쪽번호 디자인이 독서를 방해할까? 전혀 그렇지 않다. 왜냐하면 텍스트 아래쪽과 쪽표제·쪽번호 사이에 조성된 적당한 여백 때문이다. 이 책처럼 펼침면에서 쪽번호를 한쪽 지면에 모아 배치한 것은 펼침면일 때는 두 쪽의 지면을 한 공간으로 인식한다는 사실을 간접적이나마 표나게 증명한다.

226
이들은 으레 하는 의무 방어전식 디자인에서 벗어나, 쪽표제와 쪽번호로 조형미를 적극적으로 연출하고 있다. 이 쪽표제와 쪽번호는 지면에 활기를 더해주는 본문 속의 섬이다. 그러므로 편집자도 그동안 존재감을 인지하지 못했던 쪽표제와 쪽번호의 심미적인 기능에 주목할 필요가 있다. 이들의 체형과 위치에 따라 본문의 조형미는 천당과 지옥을 오갈 수 있다. 텍스트에 기생하는 쪽표제+쪽번호에서 텍스트를 살리는 쪽표제+쪽번호로 말이다. 곰곰이 따져보면, 본문의 조형미는 쪽표제+쪽번호가 좌우한다고 해도 과언이 아니다. 우리 속담에 '작은 고추가 맵다'고 했다. 알고 보면, 쪽표제와 쪽번호는 비록 덩치는 작지만 역할은 큰, 본문 속의 '작은 거인'이다.

마케팅 전략으로서의 '발문'

서점에서 이뤄지는 책과의 만남은 대체로 '아이쇼핑eye shopping'에서 '리딩쇼핑reading shopping'으로 전개된다. 아이쇼핑은 훑어보기가 되겠고, 리딩쇼핑은 자세히 읽기가 되겠다. 먼저 빠른 속도로 페이지를 넘기는 훑어보기는 형식이나 내용의 전체적인 분위기를 파악하는 과정이다. 이때 독자는 책에 대한 정보가 전무한 상태다. 아직 책에 집중할 마음가짐이 안 되어 있다. 잠재적인 독자가 되겠다. 이런 독자는 주의를 끄는 북디자인을 통해, 내용보다 지면들 간의 레이아웃의 변화와 다양한 이미지가 연출하는 시각적인 효과를 접하고 책에 대한 인상을 갖게 된다(책이 독자의 시각에 최초로 인지되는 것은 내용보다는 형태다!). 이 단계에서 비로소 뇌가 작동하기 시작한다. 그리고 신중하게 자세히 읽기에 돌입한다. 훑어보기에서 형성된 호감을 바탕으로, 페이지를 넘겨가며 지면에 편집된 내용 습득 과정을 밟는 것이다. 이렇게 되면 그는 잠재적인 독자에서 실질적인 독자로 거듭나게 된다. 독자가 이 자세히 읽기에 돌입한 순간부터는 독자를 끌어들인 북디자인은 독서의 배경으로 물러나고, 독자는 내용에 집중하게 된다.

"이것은 독자들의 관심이 이제부터는 화려한 시각적 자극이 아니라 명쾌한 텍스트 내용, 그 텍스트의 내용을 보충 설명해주는 적절한 비주얼 요소들, 독자들의 시선을 보다 명쾌하게 해주는 조화로운 배치 등에 집중되기 때문이다."[30]

이런 훑어보기 과정에서 '발문'은 큰 역할을 한다. 흔히 발문은 본문에서 독자의 호기심을 끌만한 내용을 발췌해서 큰 서체로 두드러지게

배치한 문구를 말한다. 책을 다 읽지 않더라도 발문만으로 내용을 예상할 수 있다. 발문은 본래 '발췌문拔萃文'의 줄임말로서, 책이나 글 등에서 필요하거나 중요한 부분만을 가려서 뽑은 글을 일컫는다. 이는 본래 잡지의 편집 기법이었다. 잡지에서 특정 기사로 독자의 관심을 유도하기 위해, 기억될 만한 문장을 일부 발췌하여 크게 배치한 것이다. 이것을 단행본이 벤치마킹한 셈이다. 발문은 단순한 지면 장식이 아니다. 독자의 관심을 낚아채기 위한 일종의 낚싯바늘이다. 글자뿐인 지면에 변화를 주면서 피상적인 독자를 구매자로 낚는(만드는) 역할을 톡톡히 해낸다.

발문은 지면에 배치하는 방식에 따라 두 종류가 있다. 하나는 문구만 크게 배치하는 것이고, 다른 하나는 문구와 이미지(그림, 사진, 일러스트레이션)를 함께 편집하는 것이다. 그리고 발문의 공간은 한 면의 일부를 활용하는 경우와 한 면 전체를 활용하는 경우가 있다. 물론 전자보다는 후자에 구매자나 독자의 시선이 더 간다. 하지만 본문이 흑백일 경우에는 문구만으로도 독자를 자극할 수 있다.

어떤 발문이든 눈에 띄는 구조가 기본이다. 왜 그럴까? 독자의 시선을 끌어서 독서욕과 구매욕을 높이기 위한 전략이기 때문이다. 그래서 본문보다 큰 서체, 시각 이미지의 사용, 별도의 페이지 할애 같은 지원이 따른다.

가령 해당 도서의 홍보에 올인하는 표지 스타일의 책에서 발문은, 직접적인 마케팅 전략이 관통하는 앞표지─뒤표지─앞날개에서 이미 끝난 '북마케팅'을 내지로 연장하여 본문에서 지속하는 마케팅 전

가) 『수전 손택의 말』

나) 『나는 작가가 되기로 했다』

다) 『방황하는 아티스트에게』

매력적인 발문은 본문 곳곳에서 잠재 독자를 구매 독자로 바꾸는데 결정적인 역할을 한다. 일종의 '시식용 문안'인 발문은 본문에 구현된 마케팅의 최전선이다.

략이다. 그것도 일정한 위치마다 발문을 배치하여 끊임없이 독자의 '독감대讀感帶'와 구매욕을 두드린다.

잠시 이 과정을 되새겨보자. 서점 매대에서 책을 본 독자는 앞표지의 제목 등에서 호기심이 생기면, 뒤표지의 카피와 추천사 등을 살펴본다. 그리고 앞날개로 가서 더 직접적인 내용 관련 문안을 접하고 마음이 움직이면 내지로 들어간다. 일단 내지로 진입한 독자는 책을 구매할 가능성이 높아진다(아직 구매 결정은 못 내린 상태다). 이때 구매로 확실히 연결하기 위해 본문 곳곳에 포진한 발문들이 맹활약을 펼치기 시작한다. 내용에 대한 구체적인 정보가 없는 독자는 마음을 건드리는 발문을 볼 때마다 계산대와 가까워진다.

발문은 '시식용'이다. 편집자가 문안을 창작해서 사용하는 것이 아니라 본문의 일부를 발췌하는 만큼, 발문은 본문 스스로 말하게 하는 방식이다. 마치 마트나 빵집에서 시식용으로 잘라둔 먹거리나 빵 조각 같다. 시식용 먹거리가 한 조각 먹어보고 맛있으면 구매하라는 뜻이듯, 발문도 맛보기용이기는 매한가지다. 따라서 발문은 광고 카피를 뽑듯이 독자의 심금을 울리는 매혹적인 문구로 엄선해야 한다.

발문 뽑기는 편집자의 영역이다. 편집자는 본문에 직접 개입할 수 없지만 발문 뽑기로 개입할 수 있다. 발문은 소제목 달기나 일러스트 사용처럼 편집자가 본문에 간접적으로 참여하는 방식이다. 이때 내용에 부합하는 '내용 지향적인 문구'보다 독자의 마음을 홀리는 '독자 지향적인 문구'가 효과적이다. 발문은 소리 없이 강한 마케터여야 한다. 때로는 잘 뽑은 발문 하나가 열 마케터 안 부러운 법이다.

디자인을
살리는
여백의 미

"여백은 형태에 대응하는 또 하나의 형태다."[31] 231

어쩌다 고급 레스토랑에서 식사를 하게 되었다. 낯선 코스 메뉴. 음식이 한 접시에 한 가지씩 나왔다. 반찬과 밥이 한꺼번에 제공되는 일반식당과 음식물의 공급 방식이 달랐다. 식당 음식에 길이 든 사람에게 조금씩 나오는 고급 레스토랑의 요리는 간에 기별도 안 갔다. 투덜거리며 접시를 비우다 문득 발견한 사실이 있으니, 음식이 하나같이 미술작품 같다는 점이다.

식재료는 오브제였다. 소스는 물감이고, 접시는 캔버스였다. 드넓은 접시 위에 섬처럼 떠 있는 한 덩이의 음식. 일필휘지로 글씨를 쓰듯이

소스를 물감 삼아 접시 표면에 약간의 붓 자국을 남긴 뒤, 그 위에 올려둔 음식은 영락없는 미술작품이었다. 사각형이나 원형의 접시는 요리사가 음식을 담을 땐 캔버스였고, 손님 식탁에서는 고급스러운 액자로 변신했다. 그대로 코팅해서 벽에 걸어두고 싶을 만큼 색상과 형태 등의 배치가 절묘했다. 화가들의 캔버스 조형 방식과 요리사의 음식 조형 방식은 서로 다를 바 없었다. 요리사는 음식으로 사람들의 식감은 물론 미감까지 조형하는 화가였다.

만약 이 레스토랑의 요리를 집에서 대접한다면 어떻게 했을까? 일반적으로 집에서는 코딱지만한 양의 음식을 담으려고 큰 접시를 사용하지 않는다. 비실용적이다. 대신 음식물의 크기와 같은 크기의 접시에 담는다. 가정에서는 접시의 빈 공간이 주는 쾌감보다 음식을 담는 용기로서 접시의 기능을 중시하기 때문이다.

상품성이 요구되는 요리사의 음식과 가정주부가 만든 음식의 차이는 맛에도 있겠지만, 음식을 디스플레이하는 그릇의 여백에도 있는 것 같다. 요리사에게는 접시의 여백이 중요하고, 가정주부에게는 접시의 실용성이 중요하다.

여백은 '지면의 그린벨트'다

책에도 여백이 있다. 이 여백은 판형에 텍스트가 인쇄된 판면을 뺀 나머지 부분을 말한다. 일반적으로 편집자는 판면의 텍스트에만 주목한다. 텍스트를 액자처럼 둘러싼 여백에는 주의를 기울이지 않는다. 어쩌면 본문 디자인은 텍스트와의 싸움이 아니라 텍스트 주변에 여

백을 어떻게 확보하느냐와의 싸움일 수 있다. 텍스트는 여백의 크기와 체형에 따라 시원한 느낌을 줄 수도 있고, 답답한 느낌을 줄 수도 있다. 음식물이 접시의 여백으로 미적인 쾌감을 주거나 접시의 실용성으로 무감동을 줄 수 있듯이. 그동안 텍스트를 중심으로 지면을 봤다면, 한 번쯤 여백을 중심으로 텍스트와 지면을 볼 일이다.

여백은 빈 공간이 아니다. 의도된 공간으로서, '지면의 그린벨트'다. 지나친 도시개발로 인한 녹지의 훼손이 인간의 생존에 해롭듯이, 텍스트 판면의 지나친 확장은 여백을 줄여 독서에 방해가 된다. 곧 적절한 여백은 그린벨트처럼 쾌적한 독서 환경을 조성해준다. 지면에서 여백과 판면의 공존은 독자의 심미적인 환경 조성과 관련된다.

여백은 텍스트가 차지하는 판면과 긴밀한 관계에 있는, 살아 있는 공간이다. 판면과 상부상조하는 '또 하나의 형태'다. 여백은 텍스트의 외부에서 텍스트를 보호하면서 생기를 준다. 쾌적한 본문 디자인은 곧 여백의 크기에 달렸다. 텍스트가 차지하는 판면이 '실공간'이라면, 테두리의 여백은 '허공간'이 된다. 허공간은 쉬는 공간이다. 하나의 지면은 실공간과 허공간의 이상적인 조합으로 의무를 다한다. 실공간은 직접적으로, 허공간은 간접적으로 독자의 시각과 심리에 영향을 끼친다. 서로 맞물려 돌아가는 음양의 관계처럼 여백은 판면과 더불어 살아간다. 여백은 판면의 영원한 파트너다.

가로세로로 정해진 규격의 지면에서, 실공간의 폭을 넓게 하고 허공간의 폭을 좁게 하면 독자는 갑갑해진다. 반대로 실공간을 좁게 하고 허공간을 넓히면 지면이 여유롭고 시원해진다. 시인 김용택의 에세이

233

『아이들이 뛰노는 땅에 엎드려 입 맞추다』는 여백이 아름다운 책이다. 삽화와 어우러진 길고 짧은 생각들이 실공간(텍스트의 판면)과 허공간(여백)의 조화 속에 기분 좋게 펼쳐진다.

『그림 소담』은 '텍스트 반, 여백 반' 구조여서, 두툼한 여백이 지면의 조형미를 돋보이게 하면서 잔잔한 사색의 장이 되어준다.

『아이들이 뛰노는 땅에 엎드려 입 맞추다』는 여백이 아름다운 책이다. 교육현장에서 길어낸 단상들이 시원한 여백 속에 리드미컬하게 펼쳐진다. 삽화와 어우러진 길고 짧은 생각들이 실공간과 허공간이 연출하는 지면의 조형미와 더불어 잔잔한 감동을 준다.

또 간송미술관이 소장하고 있는 우리 옛 그림을 읽어준 『그림소담』도 눈에 띈다. 아담한 판면이지만, 그 판면을 감싸고 있는 상하좌우의 여백이 널찍하다. 그야말로 '물 반 고기 반'인 디자인으로, 천천히 옛 그림을 감상하게 만든다. 두툼한 여백이 고즈넉한 사색의 장이 된다.

이런 실공간+허공간은 독자의 심리와 책의 구조를 헤아려서 디자인된다. 예컨대 앞의 「지면 생태계로 본 쪽표제와 발문」에서 말했듯이 두꺼운 분량일 때는 접지되는 지면의 경계선 쪽은 여백을 많이 준다. 시선의 음지인 경계선 쪽으로 판면이 물리면 페이지를 펼쳐서 읽기가 쉽지 않기 때문이다. 그러므로 편집자는 건네받은 교정지를 검토할 때, 접지되는 쪽 여백의 폭을 반드시 확인해야 한다. 두꺼운 책이냐 그렇지 않은 책이냐에 따라 판면의 위치와 크기 등을 조정할 필요가 있다.

사실 교정지에서는 양쪽 페이지가 좌우로 펼쳐져 있으므로, 경계선 쪽의 여백에는 그다지 신경 쓰지 않게 된다. 왜 그런가 하면, 어떤 경우든 교정지에 구현된 편집 디자인은 일단 아름답게 보이는 탓이다. 그래서 전체적인 분위기의 그럴듯함 때문에 디테일에는 소홀하기 쉽다. 방지책으로는 역시나 칼로 잘라서 접어보는 것이다(판형대로 재단된 상태와 교정지 상태는 천지 차이다!). 그러면 접지되는 쪽의 여백을 한 번 더 살펴보고, 더불어 상하좌우의 여백에 신경을 쓰게 된다. 자르고 접

<table>
가) 나)
</table>

가)는 교정지 상태의 본문이고, 나)는 재단과 제본이 된 상태의 본문이다. 나)를 보면 접지된 부분에 그늘이 생겼다. 이 점을 고려하지 않으면 자칫 텍스트와 그림이 접지되는 쪽으로 몰려 독서를 불편하게 할 수 있다.

는 과정이 번거롭지만 가급적이면 재단해서 접어보는 것이 '장땡'이다. 항시 문제는 평면인 교정지와 입체인 책의 차이에서 발생한다.

판면은 '대체로' 지면의 안쪽 여백을 바깥쪽보다 넓게 잡고, 위쪽보다는 아래쪽의 여백을 넓게 잡는 편이다. 아래쪽에 쪽표제와 쪽수가 있다고는 하나 여백을 넓게 잡아서 지면을 시원하게 연출한다. 만약 위쪽과 아래쪽, 바깥쪽과 안쪽에 조성된 여백의 크기가 비슷하다면 지면은 어떨까? 십중팔구는 변화가 없어서 답답한 느낌을 줄 것이다.

여백이 지면의 상하좌우에만 있는 것은 아니다. 본문에서 새로운 꼭지를 시작할 때도 여백을 적절히 활용해야 한다. 대개 지면의 위쪽 절반이나 3분의 1을 비운 뒤, 그 위에 꼭지 제목을 배치한다. 이때 여백은 잠시 쉬어가는 기능을 하면서 부담 없이 새 글에 진입하게 해준다.

글이 시작되는 면에서는 텍스트의 행수가 적을수록 심리적인 부담감이 적어진다. 적당한 행수로 시작되는 지면은 페이지 넘김을 좋게 한다. 글줄기의 시작점은 본문의 인상을 좌우한다.

반대로 텍스트를 지면의 상하로 빼곡히 채우고, 그 위에 제목을 얹는다면 어땠을까? 시각적으로도 갑갑하고 읽고 싶은 욕구마저 떨어뜨릴 것이다. 꼭지의 시작 면에서 텍스트의 행수가 많을수록 답답하고 공격적이 된다. 넉넉한 여백은 가볍고 편안한 느낌을 준다.

판면의 상하(행수)나 좌우(행장)에서 한 행, 한 자를 빼고 더하기에 따라 지면은 근엄해지거나 편안해진다. 판면이 세로로 길면 고층빌딩처럼 독자에게 불안감을 줄 수 있다. 반대로 행장이 길어지면 독자의 호흡이 길어져 가독성을 방해할 수 있다. 가로세로 폭과 크기가 적당한 게 좋다.

또 새 단락이 시작될 때 지나치게 많이 들여쓰기를 하거나 뒤흘리기를 하면 판면이 들쑥날쑥하여(일반적인 판면이 아니기에) 시각적·심리적

『다카페 일기』처럼 적은 분량의 글과 많은 사진으로 편집된 블로그형 에세이는 여백의 효과적인 사용이 책의 운명을 결정하기도 한다.

으로 불편하게 할 수 있다(모두가 나쁘다는 뜻은 아니다. 이런 점을 고려하
자는 것이다). 실공간의 요철 때문에 허공간에도 요철이 생기는 탓이다
(실공간과 허공간은 암나사와 수나사의 관계다!). 독자에게 익숙한 스타일
은 대개 반듯한 직사각형의 판면(신국판으로 대표되는)이다. 직사각형의
판형과 동일하게 조성된 판면은 안정감을 준다.

 갈수록 여백의 미적인 처리가 중요해진다. 하나의 출판 스타일이 된,

블로그에 기반한 '블로그형 에세이'들은 분량이 적은 글과 많은 사진이 특징이다. 이런 책에서는 여백의 효과적인 활용이 중요하다. 여기에서는 책 전체의 여백과 각 페이지, 펼침면일 때의 여백 등 다양한 여백으로 책을 시각적으로 흥미롭게 만들어야 한다. 그러므로 디자이너에게만 요구되(는 것으로 여기)던 시각 정보의 해독력과 편집 디자인을 보는 눈이 편집자에게도 요구된다. 단순히 텍스트를 담는 그릇으로 기능하던 지면에서, 텍스트와 여백의 조화가 독자의 미감을 디자인하는 지면으로 시각을 확장할 필요가 있다. 음식을 더 맛깔스럽게 만드는 푸드 스타일리스트처럼 편집자에게도 지면을 조형하는 '편집 스타일리스트'의 자세가 요구된다.

레스토랑에서 큰 접시의 여백이 음식에 대한 '눈맛'과 식욕을 자극하듯이 본문의 여백 또한 텍스트의 표정에 임팩트를 부여한다. 여백은 액자의 프레임과 같이 판면을 명확하게 보여주고 가치를 높여주는 장치다. 지면에서 읽히는 것은 글(보이는 것은 이미지)이지만, 그것이 읽힐 수 있는 것은 여백 덕분이다. 여백이 정리되지 않으면, 글과 이미지는 주목 효과가 떨어진다. 여백이 살아야 지면이 산다.

텍스트는 본문 디자인의 재료다

동양의 수묵화에서 먹은 물의 농도를 조절하기에 따라, 무수한 검은색을 선보인다. 비록 단색이지만 검은색만으로도 무궁무진한 색의 스펙트럼이 만들어진다. 마찬가지로 흑백의 텍스트로 된 지면에서도 서체의 종류와 크기에 따라 미묘한 색상 차가 형성된다. 동일한 서체의

편집된 텍스트를 이미지 덩어리로 인식해 보면 서체의 농도는 강약의 리듬을 만든다.

종류와 크기로 전개되는 텍스트, 굵거나 진한 서체로 된 소제목, 쪽표제와 쪽수의 작은 서체 등이 지면에 강약의 시각적 리듬을 준다.

　　문맹자에게 책은 '검은 것은 글자요 흰 것은 종이'인 물건일 뿐이다. 흔히 글을 읽을 줄 모르는 까막눈을 빗댄 이 말은 각도를 달리하면, 지면의 색상차를 이해하는 데 도움이 된다. 실제로 낯선 언어로 된 책은 흰 종이 위에 인쇄된 텍스트가 검은색의 덩어리로 보인다. 디자이너 역시 텍스트를 글로서 인식하기보다 형태를 만드는 소스로 인식하는 경향이 있다. 지면에 사각의 판면을 만들 수 있는 디자인 재료로, 또 진하고 연하게 굵고 작게 표현할 수 있는 재료로 텍스트를 사용한다. 독자도 본문을 보면서 내용을 파악하기 이전에 강약이 있는 검은 글자 무리를 먼저 본다. 본문, 소제목, 쪽표제와 쪽번호의 서체 등이 가진 흑백의 미묘한 색상 차는 단조로운 지면에 활기를 불어넣는다.

서체 농도의 강약은 독자의 마음에 지면을 입체적으로 느끼게 해준다. 굵은 서체의 제목이 주는 색상의 강한 이미지, 텍스트의 서체보다 작은 쪽표제와 쪽번호의 연한 이미지 등이 연출하는 색상 차로 지면은 아기자기해진다. 한 번쯤 디자이너의 눈이 되어 디자인을 살펴보자. 요리도 요리사의 입장으로 보면, 보고 먹는 즐거움을 더 누릴 수 있듯이 본문 디자인도 디자이너의 마음이 되어보면 그 짜임새를 깊이 음미할 수 있다. 독자의 입장과 디자이너의 입장에서 보는, '입장 바꿔 생각해보기'는 디자인의 조형미를 제대로 파악하게 해준다.

이제 편집자도 주어진 텍스트를 교정용으로만 보는 것이 아니라 지면 디자인의 주요 재료로 보는 눈이 필요하다. 책은 읽기만 하는 매체이기보다 보고 읽는 매체인 까닭이다.

도판,
편집 디자인의
첫걸음

교정지에는 '재단선'이 있고, 책에는 재단선이 없
다! 두말하면 잔소리다. 그럼에도 굳이 잔소리를 하는 이유는 도판 편
집과 관련하여 종종 이 차이점을 망각해서 후회하는 일이 벌어지기
때문이다.

재단선은 교정지에서 잘려 나가는 부분을 표시해주는 선이다. 보통
교정지에는 재단선에서 바깥쪽으로 3밀리미터 정도 간격을 두고, 선
으로 표시한다. 왜 3밀리미터의 간격을 줄까? 재단선에 맞춰 도판을
배치하면 재단 공정에서 오차가 발생했을 때 흰 부분이 남을 수 있다.
그런데 재단선에 걸려 있는 도판을 재단선 밖으로 3밀리미터 정도 늘
려주면, 재단 공정에서 오차가 생기더라도 흰 부분이 남는 따위의 오

류를 미리 방지할 수 있다.

일반적으로 교정지는 중심 면과 주변 면이 동거하는 구조다. 중심 면이라 함은 책이 되는 지면을 말하고, 주변 면이라 함은 재단할 때 잘려나가는 자투리 지면을 말한다. 그런데 이들 면이 교정지에서는 연결돼 있다. 자르기 전까지는 두 면이 하나의 면으로 보인다. 문제는 여기서 발생한다. 막상 재단되었을 때 도판 디자인에 문제가 발견되어도, 교정지에서는 그것을 쉽게 인지하지 못한다. 왜? 자투리 면이 중심 면과 붙어 있어서, 전혀 문제가 없어 보이기 때문이다. 그러므로 교정지에서는 재단되었을 때 책의 모습을 떠올려가며, 도판의 배치 상태를 검토해야 한다. 재단되기 전과 재단된 후 책의 꼴이 완전히 다른 까닭이다.

3밀리미터에 달린 도판의 운명

고백부터 하자. 책을 만들다 보면 마음에 걸리는 책이 한둘은 있게 마련이다. 내게도 도판 때문에 목에 가시처럼 걸려 있는 책이 있다. 한 가지 주제를 깊이 있게 다룬 미술 에세이 『그림 속으로 난 길』이 문제의 주인공이다. 이 책은 도판 대부분이 지면의 상단 절반을 꽉 채우는 식으로 편집되어 있다. 그러다 보니 도판의 좌우와 위쪽이 판형의 가장자리에 물려 있게 되고, 당연히 도판의 가장자리에는 여백이 없다. 보기에 마음이 그리 편치 않다. 왜 그때 도판 디자인을 철저히 관리하지 못했을까. 볼 때마다 후회가 꿈틀거린다. 덕분에 배운 것이 있다.

첫째는 교정지와 완성된 책의 차이에 대한 인식이다. 누누이 언급하지만 교정지에서는 판형 면을 둘러싸고 있는 주변의 자투리 면이 함께

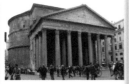

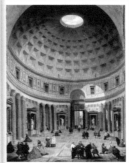

이 책은 도판의 상하좌우를 자르지 않고, 상하좌우에 좁게나마 여백의 폭을 두어 도판을 최대한 큼직하게, 온전한 상태로 감상할 수 있게 한다.

한다. 그런데 재단이 되면 자투리 면은 없어지고 두부모처럼 판형 면만 남는다. 이때 재단선 밖으로 뺀 도판도 가장자리가 잘려나간다. 물론 모든 도판을 판면에 맞춰 배치할 필요는 없다. 간간이 지면의 변화를 주기 위해 도판을 꽉 차게 디자인하기도 한다. 도판 주변에 여백이 없는 만큼, 작품을 크게 보여줄 수 있다. 틀린 생각이 아니다. 그런데 도판이 판형의 가장자리에 맞물리면 독자의 시선이

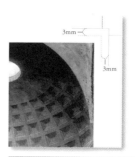

재단선은 교정지에서 잘려나가는 부분을 표시해주는 선이다. 그런데 도판을 크게 보여주려면, 도판이 재단선에서 3밀리미터 정도 더 나가게 배치하는 것이 좋다. 그래야 재단 공정에서 생길 수 있는 오차를 예방할 수 있다.

그림 바깥(위쪽과 좌우)으로 흩어지는 단점이 있다. 반면에 도판이 여백으로 싸여 있으면, 액자에 끼워진 그림처럼 도판에 대한 시선의 응집력이 생긴다(액자 효과!). 시선이 그림을 완전히 포착하면서 안정감을 갖게 된다. 도판을 지면의 가장자리에 맞물리게 디자인하는 행위는 신중해야 한다. 기왕이면 도판도 살리고 감상의 쾌감도 높이는 상생의 길로 독자를 이끄는 것이 좋다. 『화가 vs. 화가』가 눈에 띄는 데는 도판 편집도 한 몫 한다. 도판의 상하좌우에 여백의 폭을 좁게 주어 그림을 최대한 크게 보여준다. 그림의 가장자리를 재단하지 않고도, 그림을 온전한 크기로 감상하게 만든다.

둘째는 도판 디자인에 대한 철저하지 못한 인식이다. 편집자 대다수가 도판이 무엇을 의미하는지, 또 도판을 어떻게 다뤄야 하고, 어떻게

가)

나)

가)는 재단선에 맞물리게 도판을 편집하여 도판으로 상단부와 오른쪽 측면이 잘려나간 경우이고, 나)는 도판 주변에 여백을 두어, 마치 액자에 둘러싸인 것처럼 도판을 온전한 상태로 감상하게 만든다.

변화를 줘야 하는지 등에 어둡다. 특히 미술작품의 경우, 도판의 의미를 곱씹어보고 도판을 다루는 법을 제대로 배울 기회가 좀체 없다. 그래서 편집자는 디자이너가 디자인을 해주는 대로, 그것이 정답인양 대한다. 디자이너가 디자인 분야에서 전문가인 것은 맞지만 작업을 하다 보면 도판을 디자인에 끼워 맞추는 경우가 있다. 마치 침대 크기에 맞춰 사람의 몸을 자르는 것처럼. 그러니 눈여겨봐야 한다. 미술작품의 도판은 상하좌우 가장자리를 별 고민 없이 잘라서는 곤란하다. 평면에 그려진 그림의 경우는 더더욱 그러하다. 반면에 조각처럼 3차원의 공간에 설치되는 입체물을 촬영한 도판은 상하좌우를 재단할 수 있다. 도판 속의 작품이 훼손되지 않는 선에서 주변 풍경을 적절히 자를 수 있다는 말이다. 그러나 평면의 그림에서는 그래선 안 된다.

그림을 그리는 과정을 떠올려보자. 먼저 정해진 규격의 캔버스나 화선지가 있다. 화가는 이 캔버스나 화선지에 전체 균형을 잡아가며 그림을 그린다. 시인이 시어詩語를 고르고 배열하듯이 상하좌우의 간격을 고려하며 주도면밀하게 소재를 배치하고 색을 칠한다. 그리고 서명(사인)이나 낙관을 한다. 서명을 마친 그림은 그 자체로 완벽한 조형물이다. 선 하나를 덜어내거나 색 하나를 더해도 조형미에 금이 간다. 정신의 산물로서 그림은 최대한 정해진 크기를 존중해줘야 한다. 작품의 일부를 재단하는 것은 마치 한 편의 시에서 토씨 하나, 시구 한 행을 없애는 것과 같다. 만약에 지면의 조형미를 위해 시구 한 행을 삭제한다면 어떻게 될까? 크게 지탄받을 것이다. 모두들 그래서는 안 된다고 생각한다. 그런데 이런 자세가 '조형의 시'로 통하는 그림의 도판을 대

247

에드바르트 뭉크, 「절규」.
종이·판지에 템페라와 유채·파스텔·크레용
국립미술관(노르웨이) 소장

356

에드바르트 뭉크, 「절규」.
카드보드에 카세인과 유채·파스텔
뭉크미술관(노르웨이) 소장

도판 설명은 그야말로 작품의 이해를 돕고자 덧붙인 설명이다. 그림 위에 텍스트를 표기하는 것은 작품을 손상하는 것과 다름없다. 절대로, 그림의 표면에 도판 설명이라는 폭력을 가해서는 안 된다.

할 때는 작동되지 않는다. 지면에 맞춰 도판의 가장자리를 잘라서 디자인해도 이의 제기하는 사람이 없다. '비문자 언어'보다 '문자 언어'를 존중하는 풍토 탓인지, 기본적인 대우가 다르다. 이런 태도의 이중성부터가 문제다. 윤리 의식이 없으면 나쁜 짓을 저질러도 죄의식을 느끼지 않는 것처럼 도판을 다룰 때, 그림을 자르는 디자이너도, 그것을 봐 넘기는 편집자도 별 생각 없이 대한다.

주의할 일은 또 있다. 간혹 그림의 표면에 문안을 배치하거나 도판 설명을 배치하는 경우가 있는데, 그래서는 안 된다. 이것은 도판의 가장자리를 재단하는 것보다 더 끔찍한 일이다. 이를테면 시의 원문에

설명 문안을 겹쳐서 표기한다고 생각해보자. 모두들 경악할 것이다. 표지나 속표제면에서 디자인상 도판에 서체를 앉히는 것은 어쩔 수 없지만 본문에서마저 그래서는 곤란하다. 원형대로 보여주는 것이 작품에 대한 예의다. (화가 중에는 그림을 훼손하지 못하게 하는 조건으로 저작권 사용을 허가하는 경우도 있다.) 우리가 타인의 멀쩡한 얼굴에 대놓고 낙서를 해서는 안 되는 것과 같다. 문안이나 도판 설명은 도판 아래쪽에 배치하면 된다.

만약 그림의 한 부분을 자세히 보여주고자 확대한다면, 도판 설명에는 '부분' 혹은 '부분도'라고 표기해줘야 한다. 편집자는 독자가 도판 설명을 통해 그림을 감상하는데 지장이 없게 관련 정보를 최대한 밝혀줄 의무가 있다. 예컨대 "강희안, 「고사관수도」(부분), 종이에 수묵, 15.7×23.4cm, 15세기 중엽, 국립중앙박물관 소장"식으로 처리하면 된다.

겨우 3밀리미터를 자르는 것 가지고 무슨 호들갑이냐 하겠지만 그게 그렇지 않다. 도판의 가장자리가 잘려나가는 순간, 도판은 온전한 크기의 '작품'에서 하나의 '참고자료'로 전락하고 만다. 텍스트의 내용을 시각적으로 보충해주는 단순 자료로 말이다. 도판을 절단하지 않고 온전하게 실었을 경우도 물론 텍스트의 자료이기는 하되, 이때는 작품으로 기능하는 자료라 하겠다.

책을 살리는 도판의 설명과 품질

간혹 도판 설명을 대충 붙이는 경우가 있다. 이것도 '도판 설명'의 의미와 기능에 대한 인식 부족의 결과일 수 있다. 책 속의 도판은 실제

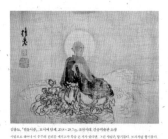

김홍도, 「염불서승」, 보물제칭체, 20.8 × 28.7cm, 조선시대, 간송미술관 소장
사람들로 태어나 이 우주의 신비를 얼마고자 무슨 건 것가 얼마인데. 그건 사람은 한가않다. 보지게망로 방기없다.

여기에 인공적인 냄새가 나는 것은 아무것도 없다. 온몸에 금박을 올려 펼쳐 우리가 살고 있는 세상과는 걱리된 듯한 것심의 부처님이 아니라 설제로만하는 부처의 모습이다. 그것은 더욱 우리 모두가 부처라는 불교의 가르침을 그림으로 녹여낸 듯하다. 담천이 불교를 실 속에서 느끼고 있다는 증거이리라.

'담노학'이라고 간략하게 쓴 호는 '담구세상' 와 함께 담천이 만년에 즐겨 쓴 호이다. 흔히 종속화의 대가로만 알려진 단원은 「염불서승尙」 같은 불화를 상당수 그리고 있다. 그

54

작품의 대체물이다. 실물 대신에 실물을 찍은 사진을 보여주는 것이다. 도판을 배치한 뒤에는 반드시 작품에 대한 정보, 즉 작가명, 제목, 재료, 크기, 제작연도, 소장처 등을 덧붙여줘야 한다. 도판의 축소에 따라 망실된 정보를 보충해주기 위함이다. 도판과 설명은 서로 보완관계에 있다.

만약에 작품 도판만 달랑 보여주면 어떻게 될까? 미술 전공자가 아닌 이상 독자는 해당 그림의 크기며 재료, 제작연도, 소장처 등을 짐작할 수 없다. 특히 도판 편집에서 크기나 재료의 표기는 중요하다. 가령 도판 설명에 '15.7×23.4cm'로 크기가 표기되어 있다면, 이는 그만큼의 크기를 상상하며 감상하라는 뜻이다. 재료도 마찬가지다. '캔버스에 유채'는 캔버스에 유채물감을 사용해서 그림을 그렸다는 뜻이다.

그런데 이렇게 중요한 도판 설명을 생략하는 책도 있다. 기본은 모든 사항을 밝혀주는 것이지만, 때에 따라서는 일부 생략된 꼴로 나타나기도 한다. 이는 도판 설명의 중요성에 대한 인식 부족에 따른 것이거나 정확한 도판 설명을 찾지 못했기 때문일 가능성이 크다. 생략 방식도 일반적으로 '소장처'를 뺀 '작가명+제목+재료+크기+제작연도'이고, 더 줄여서는 '작가명+제목+제작연도'가 된다. 후자의 경우에도

250

'도판색인' 같은 곳에서 정확한 설명을 해줘야 한다. 도판에 '작품의 신상명세'가 담긴 설명을 배치하는 것은 편집의 기본이다.

한걸음 더 나아가보자. 도판을 하나의 텍스트처럼 읽히게 할 수는 없을까? 도판에 단순한 작품 설명만 달아두면 독자는 한번 훑고 지나가버린다. 이런 독자의 눈길을 붙잡기 위해서는 장치를 강구해야 한다. 가장 쉽게 할 수 있는 장치가 도판 설명 외에 도판과 관련된 내용으로 간단한 문안을 덧붙이는 것이다. 예컨대 조정육의 『거침없는 그리움』처럼 "김홍도, 「염불서승」, 모시에 담채, 20.8×28.7cm, 조선시대, 간송미술관 소장"보다 "김홍도, 「염불서승」, 모시에 담채, 20.8×28.7cm, 조선시대, 간송미술관 소장. 사람으로 태어나 이 우주의 진리를 깨우치고자 목숨을 건 자가 있다면, 그런 사람은 향기롭다. 모과처럼 향기롭다" 쪽이 그림을 더 유심히 보게 만든다.

"뜻밖에도 사람들이 잡지에서 가장 많이 읽는 글은 기사가 아니라 이미지 설명이라고 한다. 도대체 그 이유가 무엇일까? 답은 의외로 간단하다. 그것이 '이미지'의 설명이기 때문이다. (중략) 이미지 설명은 많이 읽힐 뿐 아니라 다시 기억될 확률 또한 본문에 비해 높다."[32]

단행본에서도 마찬가지다. 간단한 이미지 설명은 도판을 한 번 더 주목받게 하면서 하나의 텍스트로 기능하게 한다. 독자는 도판 설명+문안이 재미있어서, 거꾸로 본문에 관심을 가질 수도 있다.

"그림 설명은 그림과 가까이 있어야 한다. 공간 속에서 자유롭게 있어서는 안 되며 그림과 하나의 시각적 단위가 되어야 한다. 그림 설명은 그림에 부수되는 존재이며 그림을 설명하고 기사 안에서 그것의 의

미를 부각시키며 그 내용에 의해 만들어지는 발상을 확장시킨다. 따라서 그림 설명은 절제되고 눈에 띄지 않는 타이포그래피를 사용해야 한다. 그림이 주의를 끌게 해줘야 하기 때문이다."[33]

대신 문안 첨부는 본문 텍스트의 일부를 그대로 사용하기보다 감각적으로 가공하거나 다시 작성하는 것이 효과적이다.

도판 설명에서 외래어를 그대로 노출하는 것도 문제다. 국내서가 한글 독자를 대상으로 하는 책인 만큼, 도판 설명을 외래어로 표기하는 것은 문제가 있다. 한글로 번역해서 표기하든가, 아니면 한글로 번역한 뒤 괄호 속에 원어를 병기하는 식으로 처리해야 한다.

저자는 원고를 입고시킬 때, 대개 글과 도판을 함께 건네준다. 도판은 책에서 오려낸 것을 주거나 도판이 실린 화집을 통째로 주기도 한다. 그런데 저자가 건네준 도판을 그대로 사용해도 될까?

꺼진 불도 다시 보고, 돌다리도 두들겨 보고 건너야 한다. 도판이 제각각인 만큼 전적으로 신뢰해서는 안 된다. 도판의 크기나 해상도가 인쇄용으로는 부적합할 수 있다. 저자가 처음 책을 내거나 도판이 실린 책을 처음 낸다면, 더욱 주의해야 한다. 설령 그들이 미술이론 전공자일지라도 도판 상태는 의심하고 봐야 한다. 그들이 자기 분야에서는 전문가일지 몰라도 독자를 상대하는 출판에서는 아마추어일 수밖에 없다. 출판에 어두운 아마추어의 입장에서 도판의 해상도나 크기는 중요하지 않다. 내용에 언급된 작품 도판이면 되지, 도판의 상태가 미남인지 추남인지는 크게 신경 쓰지 않는다.

만약 불량 도판이 입고되면, 편집자는 저자에게 요청해서 양질의 도

판을 다시 받거나 직접 화집을 구해야 한다. 좋은 도판은 독자에게 헌신하는 도판이다. 물론 고해상도의 도판을 수록하는 것은 누구보다도 저자가 해야 할 일이지만 그것의 최종 결정자는 다름 아닌 원고를 정리해서 디자이너에게 넘겨주고 교정지를 검토하는 편집자다. 저자가 건네준 도판을 그대로 사용하는 일은, 저자에 대한 존중이 아니라 독자에 대한 편집자의 직무유기다. 책은 한 번 인쇄되고 나면 재판을 찍을 때까지 교체가 불가능하다. 도판이 후지면 책은 후진 이미지로 독자에게 각인된다. 그러니 편집자는 같은 도판 중에서도 최고 품질의 도판을 엄선할 의무가 있다.

편집자는 도판의 건강주치의

디자이너에게 도판은 본문 디자인의 재료다. 편집자에게는 또 하나의 텍스트지만. 편집자는 텍스트 교정 못지않게 도판 교정에도 정성을 들여야 한다. 만약 편집에서 도판이 지나치게 훼손되었다면, 그것을 바로잡아주는 것도 편집자의 몫이다. 디자이너에게 지면은 디자인 공간이므로, 지면의 조형미를 우선시하다 보면 자칫 도판을 과하게 재단할 수 있다. 도판은 문자의 연장이다. 도판과 문자가 유기적으로 협업해야만 메시지의 선명도가 높아진다.

예술작품은 그 자체가 목적이다. 여행지에서 찍은 사진을 대하듯이 무작정 작품 도판을 재단해서는 안 된다. 멀쩡한 작품을 불구로 만들 수도 있다. 신중해야 한다. 편집자는 도판의 건강을 책임진 '주치의'다. 직무를 유기해서는 안 된다.

도판을
다룰 때
챙겨야 할 것들

　　　　　　　도판과 텍스트는 연인 사이이다. 그들은 같은 지면에서 공공연히 애정을 과시한다. 도판은 텍스트를 내조하고 텍스트는 도판을 외조하며, 독서를 유쾌하게 이끈다. 그렇다면 편집자는 도판을 어떻게 대접해야 할까.

　본문을 디자인할 때 판형을 결정하고 상하좌우의 테두리 여백을 설정하면, 텍스트 박스인 판면이 마련된다. 이 판면에 텍스트를 먼저 배치하게 되는데, 도판 같은 시각 자료는 텍스트에 따라 위치가 결정된다. 독자는 도판과 텍스트가 한방(같은 지면)을 쓸수록 편해지고, 각방(서로 다른 지면)을 쓸수록 불편해진다.

내용과 도판의 아름다운 동행

도판은 지면의 앞쪽에서부터 배치한다. 먼저 배치한 텍스트 위에 순서대로 도판을 배치하면 텍스트는 그만큼 뒤로 밀려난다. 펼침면, 한 페이지, 2분의 1페이지, 4분의 1페이지 크기로 도판을 조율하는 가운데 리드미컬하게 지면이 디자인된다. 그런데 작업 중에 도판이 추가되면, 그때까지 맞춰둔 텍스트와 도판의 관계가 흐트러진다. 불가피한 경우라면 어쩔 수 없겠으나 필요한 도판은 미리미리 챙겨둘 일이다.

도판은 텍스트와 부합되는 자리에 배치해야 한다. 독자가 즉석에서 확인할 수 있도록, 신혼부부처럼 서로 붙어 있는 게 바람직하다. 옛말에 화장실과 처갓집은 멀수록 좋다지만 텍스트와 도판은 가까울수록 좋다. 도판이 별거 중인 부부처럼 다음 페이지로 넘어가는 것은 곤란하다. 내용이 앞 페이지에 있는데, 관련 사진이 뒤 페이지로 넘어가면 독자는 번거로워진다. 편집은 독자를 위한 조형적인 서비스인데, 독자의 심기를 건드리는 것은 예의가 아니다. 물론 디자인을 하다 보면, 해당 텍스트의 위치에 도판 컷 수가 많아서 다음 페이지로 넘어갈 수도 있다. 가끔 어쩔 수 없는 상황이 벌어지기는 하지만, 컷 수를 줄여서라도 도판이 텍스트 내용과 같은 지면이나 근거리에 합석하도록 배려해 주는 것이 좋다.

편집자는 디자이너가 건네준 교정지를 검토할 때, 반드시 도판과 내용의 위치를 점검하되, 서로 위치가 어긋나 있으면 바로잡기에 들어가야 한다. 만약 앞 페이지에 큼직하게 편집한 도판이 있다면, 크기를 줄이고 한두 컷을 더 수록하도록 한다. 결정을 빨리 내려서, 텍스트와

도판의 애정전선에 이상이 없게 해야 한다.

도판 배치 방법에는 대칭형과 비대칭형이 있다. 대칭형은 펼침면에서 좌우 페이지에 도판이 동일한 크기와 동일한 위치에 배치되는 것을 말한다. 형식상 좌우가 동일하다. 안정감은 있지만 정적이어서 자칫 단조로울 수 있다. 반면에 비대칭형은 펼침면의 좌우 페이지에 도판의 크기와 위치가 대칭이 아니게 배치된 것을 말한다. 역동적이어서 독서에 활력을 준다. 이때 좌우 페이지의 도판 위치가 서로 어긋나 있을지라도 대칭형처럼 조화나 균형은 기본이다.

그리고 도판의 배치 형태는 크게 판면에 맞춰서 배치하기와 판면에서 벗어나 재단선에 걸리게 배치하기로 나눠볼 수 있다. 먼저 도판을 판면에 맞추면, 도판을 중심으로 상하좌우에 여백이 조성되는 장점이 있다. 액자 속의 그림을 보는 것처럼 독자의 시선이 도판에 집중된다. 반대로 크게 보여주고자 하는 도판은 재단선에 걸리게 편집한다. 그런데 단점이 있다. 판형이 재단되고 나면 도판의 가장자리가 재단된 면에 물리게 되는데, 이때 독자의 시선이 도판의 재단선 바깥으로 흩어진다는 점이다. 이 경우, 교정지를 검토할 때 도판이 재단된다는 사실을 명심하고 체크해야 한다. 남용되면 독자의 집중력을 떨어트릴 수 있다.

원고의 특성상 펼침면에서 도판을 좌우 페이지 중 어느 한쪽에만 배치하거나 2분의 1 크기로 배치할 때도 있고, 펼침면 전체에 도판 한 컷을 배치하여 지면을 시원하게 연출할 때도 있다(펼침면은 무의식중에 가로로 긴 하나의 면으로 인식된다). 이런 경우에도 조화와 균형은 필수다. 다만 조건이 있다. 전체 맥락 속에서 각 지면의 조화와 균형이다.

흔히, 눈코입을 하나하나 뜯어보면 모두 잘생겼는데, 전체가 조화롭지 않아서 이상해 보이는 얼굴이 있듯이 도판 편집에서도 개별 도판의 위치와 크기는 어디까지나 전체 지면들 속에서 정해져야 한다. 책은 수많은 낱장이 쌓여서 일정한 분량이 된다. 이때 각 낱장의 디자인이 의미를 갖는 것은 전체 디자인 속에서 제 역할을 할 때다. 낱장 디자인이 모두 튀어서는 안 된다. 낱장과 낱장, 즉 페이지와 페이지의 관계에서 강약의 리듬을 주는 가운데 조화를 이뤄야 한다. 균형과 조화를 기본으로, 지루하지 않게 리듬을 살린 변화가 더해져야 금상첨화가 된다. 디자이너는 숲을 보고 나무를 심는다. 디자이너들이 편집한 도판의 흐름이 리드미컬한 것은 이 때문이다.

한번쯤 생각해보자. 도판은 지면의 어느 쪽에 배치하는 것이 좋을까? 지면을 상하로 나눈다면, 위쪽이다. 이미 다른 꼭지에서 말했듯이 시선의 흐름 때문이다. 독자는 무의식중에 지면의 위쪽부터 본다. 시선은 위쪽에서 아래쪽으로 흐른다. 도판이 위쪽에 배치되어 있으면 안정감을 준다. 반대로 도판이 아래쪽에 있으면 어떨까? 전체 하중이 아래쪽으로 실리게 되고 지면은 무거워진다. 아래쪽에 시선이 머무는 시간은 노루 꼬리처럼 짧다. 자세히 보기보다 슬쩍 보고 다음 페이지로 넘어간다. 그러므로 아래쪽에 배치된 도판은 주목도 면에서 위쪽보다 불리하다. 펼침면 상태에서 왼쪽 페이지의 아래쪽에 배치된 도판은 왼쪽과 오른쪽 페이지 사이에 끼어 있는 꼴이 된다. 오른쪽 페이지 아래쪽에 배치된 도판 역시 위쪽의 텍스트와 다음 페이지 사이에 끼어 있는 꼴이 된다. 마치 도판이 텍스트 아래 매달린 형식이다. 이럴 경우

도판이 지면의 상단에 배치되면 안정감이 커진다. 상단의 도판은 텍스트와 긴장관계를 유지하면서 독자의 시선을 많이 받는다. 지면의 명당은 위쪽이다.

펼침면 상태에서 왼쪽 페이지 하단에 배치된 도판은 상단의 텍스트와 오른쪽 페이지의 텍스트 사이에 끼어 있는 꼴이 된다. 왼쪽 페이지를 기준으로 보면 텍스트에 매달린 꼴이라 도판에 대한 주목도가 그만큼 떨어진다.

독자는 텍스트의 흐름을 끊지 않으려고 도판을 스쳐지나 다음 페이지로 서둘러 넘긴다. 반면에 지면 위쪽에 도판이 놓이면 주목성이 높아지고 텍스트와의 관계도 끈끈하게 유지된다. 이처럼 도판의 위치가 위쪽이냐 아래쪽이냐에 따라 독자의 심리에는 미묘하지만 큰 차이가 생긴다. 이런 심리를 염두에 두고 도판 디자인을 살펴보면 도움이 된다.

한편 도판 트리밍 문제도 있다. 디자이너는 작가가 원고에서 불필요

한 부분을 제거하듯이, 효과적인 이미지 연출을 위해 사진을 트리밍해서 사용하기도 한다. 작품 도판과 달리 일반 사진 도판은 트리밍이 비교적 자유로운 편이다. 수많은 여행서를 장식하는 여행 사진이 대표적이다. 여행 사진은 일종의 내용 예시용으로 편집된 교정지를 보다가 크기를 조절하거나 소재를 클로즈업했으면 하는 도판에 트리밍을 하면 된다. 편집자의 미적 감각이 요구되는 부분이기도 하다. 그러나 사진작가의 작품 사진을 트리밍할 때는 주의가 요구된다. 기본은 사진 전체를 그대로 보여주는 것이지만 불가피하게 트리밍이 필요할 때는 사진작가에게 허락을 받거나 훼손을 최소화하는 것이 바람직하다. 작품사진 역시 그 자체로 살아 있는 조형물이기 때문이다.

도판의 질은 책의 질이다

책 속의 도판은 완결된 모습을 보여줘야 한다. 무슨 말인가. 사실 책 속에서 경험하는 도판과 책 밖에서 경험하는 원작이나 화집 속의 도판은 색상에서 차이가 날 수 있다. 인쇄 감리를 볼 때, 색상을 최대한 원본(원본이 원작일 경우도 있고, 불가피하게 화집일 경우도 있다)에 맞춘다고 하더라도, 양자의 차이는 불가피한 경우가 많다. 그렇다면 어떻게 해야 할까? 최선의 방법은 도판을 원본과 동일하게 인쇄하는 것이다. 만약 그것이 불가능하다면, 인쇄발이 떨어지는 본문 용지는 약간 진하게 인쇄하는 쪽이 낫다. 칙칙한 것보다 밝고 화사한 게 좋은 인상을 주는 까닭이다.

곰곰이 생각해보면, 독자는 책에서 도판 자체만 보지 않는다. 독자

는 도판의 상하좌우에 여백이 있고, 도판 설명과 본문 서체, 쪽표제와 쪽수 등이 조화롭게 디자인된 상태의 도판을 본다. 즉, 텍스트와 도판 등이 조형적으로 디자인된 책을 보는 것이다.

이런 책 속의 도판은 이를테면 맥락 속의 도판이 된다. 책 속에 도판만 '나홀로' 존재하는 법은 없다. 테두리 여백과 텍스트 박스와 도판 설명, 쪽표제와 쪽수 등의 맥락 속에 도판이 위치한다. 마치 '사랑'이란 단어가 '나는 너를 사랑해' '나는 차를 사랑해'처럼 특정한 문장 속에 들어가야 비로소 구체적인 의미를 띠는 것과 같다. 사전 속에서는 추상적인 의미로 존재하지만 문장의 맥락에 따라 하나는 연인을, 다른 하나는 물질에 대한 감정토로가 된다. 한 컷의 도판도 이와 같다. 우리는 절대로 텍스트와 도판을 따로 보지 않는다. 다른 요소와 관계 맺으며 디자인된 상태의 도판을 본다.

260　　그렇다면 칙칙한 도판보다 색상이 선명한 도판이 좋은 이미지를 주는 것은 당연하다. 똑같은 배우라도 수수한 얼굴보다는 화장으로 이목구비가 뚜렷해진 얼굴이 강한 인상을 주는 것과 같다. 도판은 책 속에서, 즉 책의 디자인 속에서 선명한 색상을 띠는 것이 좋다. 사실 책 속 도판을 책 밖의 원본과 일일이 대조해가면서 보는 독자는 없다. 책 도판 따로, 원본 따로 본다. 그런 만큼, 조금 과장하면 독자에게 원본 상태가 중요한 것은 아니다. 독자는 책에 인쇄된 상태로 도판을 인식한다. 책 속에서의 완결성이 중요하다. 인쇄 감리를 볼 때 약간 진하다는 느낌이 들게 도판의 색상을 맞추는 게 효과적인 이유는 여기에 있다. 인쇄발이 잘 받는 아트지는 원본에 도판의 색상을 맞추면 되지만

선명한 도판만으로도 구매욕을 자극하는 책이 있다. 따라서 양질의 도판은 내용과 맞먹는 구매력을 행사한다. 도판을 원본 슬라이드나 데이터로 사용하면 그만큼 선명한 질감과 색상을 얻을 수 있다. 이 책에 사용된 반 고흐의 「별이 빛나는 밤」을 보면, 원본 데이터를 사용한 탓에 도판 가장자리에 색칠이 되지 않은 노출된 캔버스 천을 확인할 수 있다.

잉크 흡수율이 큰 모조지는 조금 진하게 인쇄하는 게 낫다. 모조지는 잉크가 건조되면 인쇄할 때보다 색감이 약간 떨어지는 탓이다. 색이 연해서 빛바랜 듯한 도판보다는 약간 진한 게 좋은 인상을 준다.

도판의 색감이 떨어지는 데는 색상을 제대로 맞추지 못하는 인쇄 기술에도 원인이 있지만 간혹 도판 자체의 결함에도 이유가 있다. 도판은 최대한 원본을 촬영한 필름이나 작품 소장처에서 제공한 데이터를 사용하는 것이 좋다. 하지만 그렇지 않을 경우에는 이미지 뱅크 업

체(「표지, 그림에 미치다」 참조)에서 이미지를 대여하거나 대여비용(사용처가 표지냐 내지냐에 따라 가격차가 크다)이 부담스러우면 화집에 있는 도판을 사용하는 것이 좋다. 두툼한 화집 한 권을 구입하는 가격이 도판 대여비용보다 훨씬 싸다. 왜 화집인가 하면, 일반 단행본에 실린 도판은 인쇄가 되면서 색상에 변화가 생기므로, 그것을 다시 스캔하면 해상도는 당연히 떨어지게 된다. 반면에 화집은 일반적으로 원화를 찍은 필름을 사용한다. 그나마 신뢰할 수 있다. 해상도가 낮은 도판은 곧 책의 질 저하로 이어지고, 나아가 독자의 거부감으로 나타난다. 순전히 도판의 해상도에 반해서 책을 구매할 때가 있듯이, 도판만큼은 최상품으로 골라야 한다.

간혹 번역서 중에는 도판이 기막힌 책들이 있다. 『미술탐험』이 그런 경우인데, 이 책에 실린 그림들은 원화를 촬영한 것이다. 해상도가 최상급이다. 가령 도판이 작게 배치된 반 고흐의 「별이 빛나는 밤」을 대형 포스터 크기로 인쇄해도 거친 붓질의 마티에르(질감)가 생생하고 싱싱하다. 원본 슬라이드 필름을 사용했다는 뜻이다. 이 책에 사용된 도판이 다 그러하다. 선명한 도판만으로도 신뢰를 주는 책이다.

출판사 나무숲의 '어린이 미술관' 시리즈도 도판을 보는 즐거움이 내용 못지않다. 이 시리즈가 비록 어린이용이지만 어른들이 보고 소장해도 될 만큼 선명한 도판이 매력적이다. 그림의 마티에르를 고스란히 즐길 수 있다.

이주헌의 어린이 미술 관련서('이주헌의 어린이를 위한 주제별 그림읽기' 시리즈)가 어린이 대상 미술책 중에서도 단연 돋보이는 것은 저자의 유

명세 때문만은 아니다. 도판의 선명한 색상 덕이 크다. 인쇄발이 좋지 못한 다른 어린이 미술책과 달리 이 시리즈는 도판이 깨끗하고 선명하다. 미술책은 내용이 탁월하던가, 아니면 평범한 내용일지라도 도판이 월등히 좋으면 그것만으로도 독자에게 어필할 수 있다. 양질의 도판은 내용 못지않게 큰 경쟁력이다.

저자 대다수가 원고와 도판을 입고시킬 때, 화집이나 단행본 속의 도판을 찢어서 첨부한다. 그나마 화집에 있는 그림을 찢은 경우는 질이 양호한 편이다. 문제는 일반 단행본의 도판

이경윤, 「관폭도」, 비단에 수묵, 31.2×24.9cm, 16세기 후반, 국립중앙박물관 소장
원본 도판임을 증명하듯 색상표가 붙어 있다. 이런 고해상의 도판을 사용하면 선명한 결과물을 얻을 수 있다.

이다. 색상과 선명도가 화집보다 상대적으로 떨어진다. 그런 만큼 해상도가 낮은 도판을 그대로 받으면 안 된다. 저자에게 다시 요청하거나 편집자가 발품을 팔아서 좋은 도판을 구해야 한다. 미술책 전문 저자인 이주헌이나 노성두, 조정육 같은 이들은 원고를 입고시킬 때 최대한 해상도가 높은 도판을 챙겨준다. 그들은 책이 출간되었을 때, 질 좋은 도판이 낳는 긍정적인 효과를 알기 때문이다. 책에 관한 책임은

저자에게 있지만 책의 품질에 관한 책임은 담당 편집자에게 있다.

전통미술 관련해서는 국립중앙박물관의 도판을 사용하는 것이 좋다. 국립중앙박물관 소장의 도판은 무료에다가 해상도가 최고다. 회원 가입만 하면 언제든지 사용할 수 있다. 생존 작가의 그림을 사용할 경우도, 팸플릿에 수록된 도판을 스캔하기보다 작가에게 직접 도판을 요청하면 원본 이미지를 파일로 전송해준다.

도판의 상업적인 이용에서는 도판의 질뿐만 아니라 저작권 문제에도 각별히 신경 써야 한다.

"이미지 DB사이트에서 찾은 이미지는 구입 후 정해진 기한 내에 해당 용도로만 사용하고, 개인 블로그나 공유 사이트에서 찾은 이미지는 저작권자에게 이용 허락을 구한 뒤 필요하다면 사용료를 지불해야 한다. (중략) 위키미디어 공용(http://commons.wikimedia.org/)에서 찾은 이미지는 저작자가 상업적 이용 이미지를 따로 명시하지 않은 한 저작권 정보만 밝히고 제약 없이 쓸 수 있으니 참고하자."[34]

도판 중심으로 보기와 텍스트 중심으로 보기

보기 좋은 떡이 먹기도 좋다고 했다. 보기 좋은 도판은 책 판매에도 긍정적으로 작용한다. 이런 점을 분명히 인식해야 한다. 도판의 중요성은 독자가 서점에서 책을 접하는 순서를 보면 알 수 있다. 독자는 책을 볼 때, 텍스트보다 도판을 중심으로 책의 전체 표정을 살핀다. 그리고 텍스트를 검토한다(도판→텍스트). 반면에 편집자는 도판보다 텍스트를 중심으로 작업한다(텍스트→도판). 독자와 편집자가 책을 대하는 순

서는 정반대다. 문제는 여기서 발생한다. 텍스트 중심주의에 빠진 편집자는 자칫 도판을 가볍게 대할 수 있다. 중요한 것은 내용이므로, 시각적인 정보에 소홀해지는 것이다. 그래서는 안 된다. 부단히 독자의 입장에서 책을 보고 편집하는 자세가 필요하다. 책을 구매할 때는 그만큼 도판의 질이 중요하다. 도판은 책의 첫인상에 결정적인 영향을 끼친다고 해도 과언이 아니다. 도판의 질은 곧 책의 질로 통한다. 독자는 책을 보고(디자인, 도판 상태), 읽는다(텍스트). 읽고, 보는 것이 아니다. 이 사소해 보이는 미묘한 차이를 제대로 곱씹어볼 필요가 있다. 놀라운 결과는 미묘한 차이에서 빚어진다.

디자인은 마케팅 전략이다. 기획에서 마케팅까지, CEO에서 사원까지 디자인에 집중하라고 강조하는 한 저자는 "디자인을 더 이상 디자이너의 손에 맡겨 놓을 수 없다"며 "모두가 디자인적 사고를 갖춘 혁신가, 즉 '디노베이터'가 돼야 한다"[35]고 강조한다. 마찬가지로 편집자도 디자이너와 함께 북디자인을 고민할 수 있는 최소한의 디자인적 사고는 가질 필요가 있다. 그러기 위해서는 지면에서 펼쳐지는 디자인의 생리를 알아야 한다. 그리고 편집도 마찬가지지만 북디자인을 단순한 책 꾸밈에서 치밀한 마케팅 전략의 일종으로 보는 발상의 전환이 요구된다.

지면을
숙성시키는
도판의 저력

"솔거가 하루는 황룡사 벽에 늙은 소나무를 그렸다. 소나무가 얼마나 사실적이었던지 까마귀, 제비, 참새 등이 날아와 앉으려다가 미끄러지곤 했다."

통일신라 때의 화가 솔거의 뛰어난 그림 솜씨를 상징하는 일화다. 이 일화는 북디자인에서 도판의 역할과 효과를 곱씹어볼 수 있는 좋은 사례가 된다. 여기서 소나무를 그리기 전의 벽은 평면의 밋밋한 공간이다. 그런데 소나무 그림 때문에 벽은 입체적인 공간으로 변한다. 2차원의 평면이 3차원의 공간으로 도약한 것이다.

마찬가지로 지면은 텅 빈 벽처럼 2차원의 평면이다. 그곳에 텍스트가 인쇄되고 도판이 실린다. 소설처럼 문장으로만 이뤄진 책은 지면

이 2차원으로 끝난다. 반면에 사실적인 소재를 포착한 자연풍경, 건축, 조각 등의 공간감 있는 도판들은 평면의 납작한 지면에, 솔거의 소나무 그림처럼 입체적인 공간감을 부여한다. 비록 가상의 환영이지만, 2차원의 공간에 3차원의 세계가 더해지면서 지면은 평면에서 입체로 변하는 것이다.

예컨대 『법정 스님의 내가 사랑한 책들』과 『20세기 건축의 모험』은 책을 찍은 사진 도판이 눈길을 끄는 책들이다. 사실적인 사진 도판이 지면에 연출하는 3차원의 공간감과 관련하여, 이들 책은 의미 있는 생각거리를 제공한다.

2차원의 평면에서 3차원의 공간으로

지면에 배치되는 도판은 크게 두 가지로 나타난다. 하나는 '평면(지면)+평면(도판)'이고, 다른 하나는 '평면(지면)+입체(도판)'이다. 액션페인팅의 작가 잭슨 폴록1912~56이나 추상표현주의 계열의 작가 마크 로스코1903~70의 작품처럼 추상적인 그림을 지면에 사용하면 지면과 그림의 관계는 '평면+평면'이 된다. 도판을 더했지만 지면은 여전히 평면일 뿐이다. 막힌 벽처럼 갑갑한 느낌을 준다. 반면에 르네상스 시대의 거장 레오나르도 다 빈치1452~1519의 「최후의 만찬」처럼 원근법이 적용된 그림이나 조각 등의 입체물, 자연이나 도시 등의 풍경이 실린 지면은 공간감 있는 '평면+입체' 식이 된다. 도판의 안쪽으로 공간이 펼쳐져 있어서 창으로 보는 풍경처럼 느낌이 시원하다.

그러니까 책을 소재로 다룬 책들을 보면, 도판으로 사용한 책 이미

『법정 스님의 내가 사랑한 책들』은 자연 풍경에서 촬영한 도판 덕분에 자연스럽게 공간감이 살아 있어, 책을 감상하는 맛이 쏠쏠하다. 만약 지면에 책만 달랑 배치했다면, 지금의 책 사진처럼 시각적인 쾌감을 주지 못했을 것이다.

지 대부분이 앞표지만 실은 경우가 많다. 주민등록증의 인물 사진처럼 앞표지만 정면으로 보여 주는 것이다. 그러다보니 앞표지만 수록된 지면에는 입체감이 없다. 이보다 나은 경우는 앞표지와 함께 책등을 보여주는 방식이다. 흔히 말하는 입체 표지다. 앞표지만 달랑 보여주는 것보다 입체감이 살아 있다. 하지만 모두 '단독 씬'이다. 책 외의 배경이나 소품의 협력 없이 책만 단독으로 배치한다. 보는 맛이 부족하기는 입체 표지도 마찬가지다.

이와 달리 연출력을 발휘해서 공간감 있는 책 사진을 도판으로 활용한 사례가 있다. 야외에서 찍거나 스튜디오에서 찍는 방식이 대표적이다. 이때 책 사진은 평면(지면)+입체(도판)로 구성이 된다. 모두 자연풍경, 소품, 인공조명 등 책 외적인 것의 도움을 받았다는 공통점이 있다.

먼저 『법정 스님의 내가 사랑한 책들』은 자연과 어우러진 책 사진이 인상적이다. "법정 스님이 읽어온 책들은 어떤 책들일까?"라는 의문에서 출발하여, 그것을 "이 시대를 살아가는 한 개인과 공동체가 어떤 삶, 어떤 사회를 지향해야 하며 그 기준과 방향을 정하는 데 어떤 책들을 읽어야 하는가"로 확장시킨 기획의 발상도 빛나지만 시각적인 면에서 돋보인 것은 본문에 수록된 책 사진들이다. 『월든』에서 『걷기 예찬』까지, 그리고 『희망의 이유』에서 『왜 세계의 절반은 굶주리는가』까지 법정 스님이 추천하는 50권의 책을 찍은 사진이 그것이다.

앞표지에도 동명의 책 사진이 수록되어 있는데, 푸른 바다 저편에 섬이 있고 전경에는 책이 비스듬히 놓여 있다. 마치 흰색의 액자(표지)에 끼워진 사진처럼 포즈가 근사하다. 이런 식의 앞표지는 내지의 사

진 처리 방식을 암시하는 '예고편' 같다.

본문을 보면 각 꼭지마다 시작하는 페이지(왼쪽)에, 책 사진을 싣고 있다. 책을 야외에서 자연 풍경을 배경으로 찍었다. 책 앞쪽에, 사진은 두 명의 사진가(도연희·안소라)가 "제주도 서귀포와 중문지역에서 촬영"했다고 적혀 있다. 이국적인 맛이 난다. 책이 나무, 바위, 흙, 잔디, 바닷가, 잡초 등의 배경과 어우러져서 보는 맛이 진하다. 도판의 공간감이 지면을 아기자기하게 만든다. 도판의 가장자리를 싸고 있는, 폭이 좁은 여백이 액자틀 같다. 그래서 책 사진이 액자 속 풍경처럼 보인다. 책을 소개하는 책답지 않게 지면이 다감하고 정겨워졌다.

게다가 책 사진만 배치하지 않았다. 도판 아래 문안을 더했다. 가령 유채꽃을 배경으로 찍은 『슬로 라이프』 도판에는 "덧셈은 시시하다. 뺄셈은 짜릿하다. 내 안에 있는 생명의 텃밭은 내가 가꿔야 한다. 그리고 단순한 삶은 우리의 마지막 선택이다"(102쪽)라는 인상적인 구절이 붙어 있다. 이런 문안은 도판과 해당 책을 곱씹게 만든다. 기획·편집자의 세심한 고민과 배려가 느껴진다.

더 자세히 언급해보자. 앞에서 말했듯이 책 사진은 대부분 앞표지만 내세운다. 정보만 전달하는 차원이다. 설령 배경과 함께 책을 찍더라도 책만 '누끼' 따서 디자인한다. 그래서 평면의 지면에, 역시나 평면인 앞표지만 부동자세의 군인처럼 무표정한 포즈로 독자와 만난다. 단행본에서 책 사진을 사용하는 일반적인 방식은 이렇게 무뚝뚝하다.

잡지는 다르다. 책을 입체적으로 보여준다. 정보 전달에만 머물지 않고 조형적인 디자인이 더해져 있다. 소품을 활용하거나 책을 위쪽과

측면과 정면이 보이는 방향으로 찍어서 시각적인 쾌감을 준다. 책 사진에 배경이 들어가면 어땠을까? 일단 공간감이 생긴다. 2차원의 지면이 3차원으로 변한다. 보는 맛이 있다. 갈수록 단행본에서 잡지식 도판 편집이 늘어나는 추세다. 사진으로 구성된 여행서가 대표적이다. 사진이 절제된 일부 단행본도 잡지식의 사진 활용으로 색다른 '눈맛'을 선사한다. 『법정 스님의 내가 사랑한 책들』도 잡지 식으로 책을 촬영, 활용했다. 이 책의 144쪽을 보면, 바닷가의 맑게 씻긴 모래와 바위를 배경으로 『걷기 예찬』이 기왓장처럼 세워져 있다. 이 아름다운 풍경의 책 사진을 감상하며, 오른쪽 페이지에서 시작하는 관련 텍스트를 읽을 수 있다. 그 밖에도 책에는 수선화, 고목둥치, 바닷가, 노란 들국화 등 제주도의 특징을 적절히 활용해 책의 모습을 찍어 독자가 제주의 정취에 취할 수 있게 했다. 게다가 문명의 산물인 책을 자연의 품에 배치한, '자연+책'의 구성이 우리 시대가 지향해야 할 생명의 세계와도 통하는 것 같다. 법정 스님이 자연과 더불어 살았음을 고려해보면, 풍경 속의 책들은 스님과도 썩 잘 어울린다. 볼수록 의미심장하다. 만약 책만 달랑 배치했다면 어떻게 될까? 보는 맛이 덜했을 것이다. 자연의 품에 안겨 있는 책은 그 자체로 또 하나의 풍경이 된다.

또 책 사진과 관련하여 인상적인 책이 있다. 건축 평론가 이건섭의 『20세기 건축의 모험』이 그것이다. 20세기 건축과 디자인을 주도해온 중요한 책들을 소개한 이 책은 책을 활용한 도판들의 포스가 패션모델처럼 도도하다. 앞표지 도판부터 심상치 않다. 은은하게 조명을 받은 책상 위의 책들이 어둠 속에서 고풍스런 분위기를 띠고 있다. 본

271

『20세기 건축의 모험』은 책 도판을 스튜디오에서 패션모델의 사진을 찍듯이 조명 효과를 이용해 찍었다. 은은한 명암 대비와 미묘한 색감에 힘입어 책이 강한 인상을 준다. 명저가 가진 아우라를 시각화한 것 같다.

272 문에 들어가보면, 각 꼭지 앞쪽에는 네 페이지에 걸쳐 책 사진이 컬러로 실려 있다. 클로즈업되거나 조명을 받은 책의 표정과 포즈가 다채롭다. 책등만 찍은 사진, 책을 위에서 비스듬히 찍은 사진, 바닥에 놓고 찍은 사진 등 책이 조명과 더불어 근엄해졌다. 본문에 편집된 원서 페이지의 참고 도판들 때문에 지면이 자칫 어수선해 보일 수도 있지만 (이 책 편집의 특징!) 컬러로 실린 책 사진만큼은 예사롭지 않다. 한 시대를 풍미한 책들답게 고고한 기운이 살아 있다.

역시 사진 전문가 박우진의 솜씨였다. 실내에서 조명으로 숙성시킨 책의 표정과 분위기가 일품이다. 예컨대 281쪽의 『보이지 않는 도시들』은 책등이 보이는 각도에서 약간 정면으로 책을 세운 뒤, 책등 쪽

에서 조명을 주어 아주 기품 있게 뽑아냈다. 명저들의 권위에 걸맞는 쿨한 사진들이 지면에 무게를 더한다. 사진가가 사색적인 분위기를 내기 위해 장소나 소품 선정에도 각별히 신경을 쓴 덕분에, "사물에 지나지 않는 책이 그의 프레임 안에서 마치 패션지의 모델처럼 각기 개성을 가지고 다시 태어났다."[36] 증명사진 같은 관습적인 책 사진에서 탈피하여, 극적인 연출에 따른 차분한 톤의 사색적인 맛이 책을 보는 또 하나의 즐거움이 된다.

책에는 각 내용에 걸맞는 사진이 있다. 『법정 스님의 내가 사랑한 책들』의 책 사진을 『20세기 건축의 모험』처럼 근엄하게 처리했다면 어땠을까? 법정 스님의 이미지와 어울리지 않았을 것이다. 반대로 『20세기 건축의 모험』의 도판을 『법정 스님의 내가 사랑한 책들』처럼 해도 부자연스럽기는 마찬가지였을 것이다. 원고의 분위기를 파악하고 궁합이 맞는 사진을 찾아주는 것, 그것도 편집자의 몫이다. 편집자는 원고의 연출자이자 독자의 시각적인 경험을 디자인하는, 넓은 의미의 아트 디렉터(여야 한)다.

273

독자의 시각적인 체험을 디자인하는 도판

서양미술에서 원근법의 발견은 비록 환영Illusion이지만 평면에 입체적인 공간을 만들 수 있게 해주었다. 알다시피 원근법은 2차원의 평면에 3차원의 물체를 실감나게 묘사하는 기법을 말한다. 원근법에 힘입어 우리는 일정한 시점에서 본 물체나 공간을 실제로 보는 것과 동일하게 평면 위에 나타낼 수 있게 되었다. 가까운 대상은 크게 그리고, 멀리

있는 대상은 작게 그리는 식으로. 사진이 발명된 후, 그림 대신 고해상도의 사진이 그 역할을 하고 있다.

책 사진은 '단독 신scene'일 경우 시각적인 재미가 적다. 기왕 보여주는 것이라면 시각적인 쾌감을 줄 수 있게 편집하는 것이 좋다. 그러려면 책을 배경과 더불어 야외에서 찍거나 스튜디오에서 찍는 것이 효과적이다. 어떤 방식이든 간에 도판은 3차원의 세계로 보는 즐거움과 더불어 책의 이미지에 날개를 달아준다.

그런데 왜 이런 식의 사진을 활용하지 않는 걸까? 편집자의 능력부족? 아닐 것이다. 물론 일정 부분은 사진의 가치에 대한 인식부족 탓도 있겠지만 대부분은 비용 때문이다. 저자가 직접 찍지 않고 사진가에게 의뢰할 경우 별도의 비용이 발생하여 제작비가 상승한다. 그래서 전문가의 사진을 수록하면 책의 질이 높아지는 것을 알지만 모든 책에 그렇게 비용을 들일 수는 없다(제작비 절감 차원에서 담당 편집자가 직접 찍기도 한다). 안타깝지만 판매가 기대되는 주요 타이틀 위주로, 전문가의 힘을 빌리는 게 현실이다.

'사진발'이라는 말이 있다. 실물보다 사진 속의 이미지가 좋거나 사진 효과가 좋을 때 흔히 쓰는 말이다. 사람뿐만 아니라 책의 도판에도 사진발이 필요하다. 보기 좋은 제품에 먼저 시선이 가듯이, 이미지나 해상도가 뛰어난 사진이 그렇지 않은 사진보다 책에 대한 호감도에 긍정적으로 작용한다.

지금까지 도판이 지면에 부여하는 시각적인 효과(탈평면화)를 두 권의 책을 통해 살펴보았다. 태생적으로 지면은 평면의 운명이지만 사실

적인 도판으로 얼마든지 3차원의 세계를 독자에게 선사할 수 있다. 편집자는 지면을 숙성시키는 사진 도판의 기능과 효과를 제대로 인지할 필요가 있다. 또 사진 도판을 단순히 보여주는 차원에서 접근하기보다 독자의 시각적인 체험을 디자인한다는 차원에서 신중한 접근이 요구된다. 생각이 바뀌면 책이 웃는다.

텍스트와
맞장 뜨는
도판들

액자는 캔버스에 기생하고, 도판은 텍스트에 기생한다? 일부는 맞고 일부는 틀린 말이다. 대개 사진집이나 화집을 제외한 일반 단행본에서 도판은 텍스트와 동등한 대우를 받기보다 텍스트에 딸린 보조자료 취급을 받는다. 만년 주연인 텍스트에 비해 도판은 만년 조연인 셈이다.

그러나 쥐구멍에도 볕들 날이 있다고, 이 같은 현실에서도 간간이 텍스트와 어깨동무하는 도판들이 나오고 있다. 강력한 이미지로 텍스트와 공존하며 독자의 체험을 확장시키는 주연급 도판 말이다. 점차 도판의 기능을 극대화한 책들이 늘어나는 추세다. 그중에서도 『김영하 여행자 도쿄』나 소설가 이외수의 『아불류 시불류』는 주연급 도판

의 활약상으로, 눈여겨볼 만하다. 이들 책은 텍스트와 도판의 1:1 관계와 도판의 저력 등을 곱씹어보게 하고, 책을 만드는 색다른 방법을 귀띔해주는 '멘토'로 손색이 없다.

혈연관계로 꾸린 '한 지붕 세 가족'

『김영하 여행자 도쿄』는 구성이 특이한 책이다. 소설이 있는가 하면 사진에다 에세이까지 붙어 있다. '한 지붕 세 가족' 식인데, 모두 혈연관계다.

이 책은 저자가 한 도시에 머물면서 그 도시에서 찍은 사진들과 그 사진을 찍은 카메라, 그리고 그 도시를 무대로 쓴 소설을 하나로 묶은 '원 시티 포 원 카메라one city for one camera' 시리즈의 일종이다. 따라서 "이 시리즈는 특히 도시의 색깔과 분위기에 맞춰 매번 다른 종류의 카메라를 사용한다는 독특한 형식으로 사진에 녹아든 소설가의 남다른 감성을 엿볼 수 있으며, 여행의 영감으로 빚어낸 '소설'과 '사진' '에세이'로 한 도시에 자기만의 색깔을 덧입히고, 여행의 새로운 방식을 제시"한다.

서로 장르가 다르긴 하지만 '도쿄'라는 도시를 공유하며, '아주 불편한 카메라' 롤라이35로 찍은 사진이 글과 연결되어 있다. 독자는 먼저 대학원에서 국문학을 공부하는 '지영'과 일본에서 한국으로 유학 와, 같은 대학원에서 박사과정 중인 일본 청년 '마코토'의 동선을 따라가는 단편소설 「마코토」를 읽게 된다. 그리고 소설의 여운을 간직한 채 도쿄 시내를 산책하듯이 책 중앙에 배치된 다양한 풍경이 담긴 사진

단편소설

사진

에세이

두 편의 텍스트(단편소설과 에세이) 사이에 배치한 사진 도판들은 부가적인 요소가 아니라 텍스트와 대등한 관계를 통해 책의 감동을 넓고 깊게 해주는 '또 하나의 텍스트'다.

들을 감상하고, 이어지는 카메라와 도쿄 관련 에세이를 음미한다. 그런 가운데 저자가 발견한 "대단히 화려하지만 조용한 도시, '이상한 개인'들을 끌어안아주는 포용의 도시, 유쾌한 무관심 속에 사람과 세상을 마음껏 사랑할 수 있는 도시"에 자신도 모르게 마음을 섞게 된다.

분량으로 따지면 단편소설이 가장 적고, 그 다음이 사진, 에세이가 사진보다 조금 더 많게 구성되어 있다. 단편소설에는 사진이 수록되어 있지 않고, 사진 쪽에는 간간이 제법 긴 문장이 몇몇 사진에 붙어 있다. 에세이에는 각 꼭지마다 직간접적으로 텍스트와 관련된 사진이 실려 있다.

색다른 형식이다. 소설, 에세이 등 하나의 장르로 전문화된 기존의 책 스타일로 보면 체형이 기형적이다. 부족한 양의 원고(단편소설)에 사진과 에세이를 추가하여 늘린 것처럼 보인다. 그렇게 오해할 수도 있다. 기존의 장르에 대한 일종의 도전이자 실험이기도 하므로, 독자로서는 어리둥절할 수밖에 없다.

새로운 형식에 대한 이해에는 새로운 프레임이 필요하다. 기존의 책 분류 방식에 맞지 않는다고 해서 불편해하기보다 먼저 낯선 형식의 의도와 그것이 가진 긍정적인 면을 찾아볼 필요가 있다. 이 책은 단편소설의 확장이자 사진의 확장이며 에세이의 확장이다. 한 곳에 모인 세

가지 장르가 시너지 효과를 내는 독특한 형식이 된다. 이때 사진은 지면 늘리기 용이 아니다. 책의 일부로서 사진은 소설의 여운을 깊이 음미하게 해준다. 마치 커피숍에서 책을 읽고서 감동에 젖어 거리를 배회하듯이 사진 속의 도쿄 시내를 산책하는 것이다.

이런 '한 지붕 세 가족'식 구성은 책을 만드는 색다른 방식으로 얼마든지 활용할 수 있다. 즉 '소설+사진+에세이'를 기본 틀로 하되, 콘텐츠를 달리 하여 '한 편의 긴 글+도판(그림, 혹은 사진)+에세이' 식으로 기획하는 것도 가능하다.

점묘법 같은 '한 지붕 두 가족'

이외수의 『아불류 시불류』는 저자가 트위터에 올렸던 글 가운데 네티즌들의 반응이 좋았던 잠언 형식의 글에서 323편을 엄선하고, 59컷의 세밀화를 더해 엮은 책이다. 제목인 '아불류 시불류'는 "내가 흐르지 않으면 시간도 흐르지 않는다"는 뜻이다.

이 책은 단편소설과 사진, 에세이가 혈연관계에 있는 『김영하 여행자 도쿄』와 달리 텍스트와 도판의 완전한 '이종교배'를 보여준다. 물론 정태련의 세밀화와 이외수의 잠언이 번뜩이는 전작들의 연장선상에 있다. 우리 토종 민물고기 세밀화 65종이 짧은 글과 동행하는 『하악하악』과 야생화 55컷이 어우러진 『여자도 여자를 모른다』, 28컷의 세밀화와 입체적 기법의 만남을 추구한 『청춘불패』처럼 『아불류 시불류』에서도 59컷의 세밀화는 텍스트와 무관하다. 일반적인 책처럼 내용과 도판이 1:1 대응 관계가 아니다.

"1. 옷걸이에 축 늘어진 채 걸려 있는 옷을 보면서 문득 '나는 어디로 갔지'라고 생각해보신 적이 있으신지요."(11쪽)

"28. 고작 머리 한 번 쓰다듬어 주었을 뿐인데 숨이 넘어갈 태세로 기뻐 날뛰는 강아지. 그 동안 한 집에 살면서 건성으로 눈길만 주고 지나친 나를 한없이 부끄럽게 만드네."(31쪽)

"116. 쌀 앞에서 보리는 끝내 잡곡일 수밖에 없다. 하지만 어느 쪽이든지 허기진 자의 뒤주 속에 있을 때 진정한 가치가 있는 것이다."(95쪽)

저자 특유의 단문들이 한편의 에세이를 방불케 하지만 곁들여진 세밀화와 무관하게 펼쳐진다. 텍스트와 세밀화는 '절친'이 아니라 '따로 국밥' 같은 사이다. 이런 관계는 마치 미술에서 후기인상파의 대표적 기법인 '점묘법pointillism'을 떠올리게 한다. 「그랑자트 섬의 일요일 오후」를 그린 조르주 쇠라1859~91처럼 점묘법을 애용한 화가들은 원색의 물감을 점점이 찍어서 그림을 완성했다.

일반적으로 그림은 원하는 색깔을 내기 위해 두세 종의 물감을 섞는 과정에서 시작된다. 이를테면 보라색을 내기 위해서는 물감 튜브에서 빨간색과 파랑색을 짜서 붓으로 혼색한 뒤 캔버스에 칠한다. 이때 빨간색과 파랑색의 존재는 확인할 수 없다. 이미 섞여서 보라색으로 변했기 때문이다. 반면에 점묘법에서는 보라색을 만들기 위해 빨간색과 파랑색을 미리 섞지 않는다. 대신 보색(반대색) 관계인 두 색을 캔버스에 나란히 병치시킨다. 관객의 눈에서 보라색으로 섞이게 하려는 것이다. 그런 만큼 캔버스에 찍힌 빨간색과 파랑색의 존재를 분명히 확인할 수 있다.

태양은 대기업의 명성 하지만 버티지지 않습니다.

일부를 병들이나 눈물밭에 비려들 스치는 것들에도, 세월은 언제나 제 발길을 멀리간다.

기다렸다 지나치게 길어지면 그리움이 줄무늬으로 변모한다.

이 책의 텍스트와 그림(세밀화)은 서로 무관한 사이이다. 두 가지의 원색을 나란히 병치시켜 감상자의 눈에서 혼색이 되게 하는 '점묘법'처럼 이 책의 텍스트와 그림 역시 공통점이 없지만 독자의 마음속에서 서로 섞여서 삽상한 독후감을 남긴다.

『아불류 시불류』도 점묘법처럼 세밀화와 텍스트를 나란히 병치한다. 예컨대 펼침면인 12쪽과 13쪽을 보면, 12쪽의 세밀화 '며느리 배꼽'과 13쪽의 잠언 "2. 태양은 대기업의 빌딩 위에만 떠오르지는 않습니다"간에는 필연적인 관계가 없다. 그저 여백의 미를 최대한 살린 지면에서 세밀화와 잠언이 한 폭의 삽상한 분위기를 연출할 뿐, 심각한 '내연의 관계'는 아니다. 178쪽과 179쪽도 마찬가지다. "229. 창문을 열었더니 느닷없이 미간을 스치는 겨울 예감, 예감은 언제나 계절을 앞지른다." "230. 기다림이 지나치게 길어지면 그리움이 증오심으로 변모한다." 이 두 편의 잠언이 오른쪽 페이지에 실려 있고, 달처럼 떠 있는 '암모나이트'와 버려진 매미 날개의 잔해 그림이 옆 페이지에 배치되어 있다.

이렇게 공존하는 것들이 독자의 마음에서 혼합된다. 점묘법처럼 순도와 명도를 잃지 않은 빨간색과 파랑색이 어우러져 관객의 시선 속에서 보라색으로 섞이듯이, 따로국밥이던 세밀화와 잠언이 독서 과정에서 비로소 하나로 섞이는 것이다.

이런 연출은 독자로 하여금 상대적으로 적극적인 독서를 가능하게 한다. 이전의 책들이 텍스트 내용에 부합하는 도판을 수록하여 독자를 수동적으로 만들었다면, 『아불류 시불류』에서는 서로 무관한 도판과 텍스트를 합석시켜 감상을 독자에게 맡긴 셈이다.

짬뽕과 자장면을 한 그릇에 담아 파는 '짬자면'처럼 이 책은 두 권의 책을 한 권에 합친 것으로 볼 수도 있다. 나팔꽃, 깽깽이풀, 해당화, 산부추, 포도, 해마, 호랑나비와 붓꽃, 암모나이트, 겨울새 등의 세밀

화를 중심으로 책을 볼 수도 있고, "85. 당신의 사랑이 자주 흔들리는 이유는 그것이 진품이 아니기 때문이다"처럼 매운 잠언을 중심으로 본문을 읽을 수도 있다. 그래서 독자는 잔잔한 세밀화가 좋아서 책을 살 수도 있고, 톡 쏘는 잠언에 반해서 책을 살 수도 있다. 세밀화와 잠언은 동거를 통해 서로에게 빛이 되고 있다. 도판은 잠언에, 잠언은 도판에 화색을 돌린다.

이 책은 생태 관련 세밀화 책으로서도, 또 위로가 담긴 심리치유서로서도 시너지 효과가 커진다. 이 역시 책을 만드는 또 하나의 방식으로 활용해볼 수 있다. 서로 무관한 텍스트와 도판을 적절히 교접시켜 얼마든지 새로운 형식의 책을 만들 수 있는 것이다.

컨버전스 시대의 편집 전략

90년대 중반 이후 디지털 기술의 발달에 힘입어 서로 다른 기술과 콘텐츠가 결합해서 새로운 기술과 콘텐츠를 낳고 있다. 이런 현상이 흔히 말하는 '컨버전스convergence'다. '융합'이란 뜻의 컨버전스는 여러 기술이나 성능이 하나로 융합되거나 합쳐지는 일을 의미한다. 예컨대 휴대폰만 해도 단순한 통화 기능을 넘어 PDA 기능을 결합시키는 것을 시작으로 디지털카메라와 MP3 기능, 나아가 텔레비전 기능까지 포함하는 식으로 발전하고 있다. 그리고 정수기+냉온수기나 프린터+복사기+팩스의 복합기 외에도 팝페라나 퓨전 레스토랑 등으로 컨버전스 현상은 일반화되고 있다.

앞서 언급한 책들의 이종교배 형식은 출판계에 확산되는 컨버전스

현상으로 볼 수 있다. 다른 분야에 비해 변화의 속도가 느린 출판계에서도 서서히 색다른 형식의 책들이 동체를 드러내고 있다. 이미 블로그 바람을 타고 책들이 블로그 스타일로 체형을 개선했듯이, 단행본에서도 잡지처럼 다양한 장르를 한 권에서 골고루 맛볼 수 있게 이합집산하는 컨버전스 현상이 진행되고 있는 것이다.

사실 책의 내용과 형식은 사회 문화적인 변화와 무관하지 않다. 당장 기획거리부터 독자의 니즈needs에서 찾는다. 표지도 본문 형식도 독자의 입장에서 생각하고 디자인한다. 그만큼 책은 현실과 맞물려 돌아가는 매체이지, 하늘에서 뚝 떨어진 도깨비는 아닌 것이다. 『김영하 여행자 도쿄』와 『아불류 시불류』에도 컨버전스 시대를 사는 독자들의 욕구가 반영되어 있다. 일석삼조 혹은 일석이조의 효과, 시각적인 볼거리에 대한 배려 등. 기존의 책이라는 우물 속에서 이들 책을 보면 대략 난감한 꼴일 수 있다. 하지만 책의 우물 밖에서 보면 이 역시 독자의 수요에 근거한 맞춤형 스타일임을 알 수 있다.

도판의 독자적인 발언권을 중심으로 책을 살펴보면, 도판의 기능을 살려 색다른 형식의 책을 만들 수 있다. 갈수록 이미지의 비중이 커지는 현실을 염두에 둘 때, 도판의 소극적인 기능과 적극적인 기능을 곱씹어보고 그것을 십분 활용하는 것도 편집 혁신의 한 방법이 될 수 있다.

옛 그림으로 배우는 북디자인

'그림은 그림이다.'

'그림은 그림이 아니다.'

앞문장은 그림을 그림으로만 보는 시각이고, 뒷문장은 그림을 텍스트의 일종으로 보는 시각이다.

2010년에 출간된 『조선풍속사』(전3권)는 후자의 입장이 되겠다. 저자 강명관은 조선시대 풍속화를 당시 사회와 인간의 삶이 담긴 텍스트로 접근하여 풍부한 읽을거리를 선사한다. 만약 저자가 미술 전공자였다면, 전자의 시각에서 조형적인 면을 중심으로 풍속화를 보고 해석했을 것이다.

그림은 어떤 시각으로 접근하느냐에 따라 각기 다른 답을 준다. 그래서 그림이 창의력 개발의 교재가 되기도 하고, 심리치유의 동반자가 되기도 한다. 그렇다면 디자인 감각이나 노하우를 배울 수 있는 교재로 그림을 활용할 수는 없을까? 물론 얼마든지 가능하다.

편집자는 감동을 편집한다

조선시대 진경산수의 대표주자인 겸재 정선1676~1759. '외래종'인 중국의 관념산수에 제동을 걸며 이 땅의 산수가 가진 아름다움을 화폭에 담아온 '오리진origin'이다. 그 이전까지 조선의 그림은 '메이드 인 차이나' 풍의 비현실적인 산수화가 지배했다. 반면에 겸재의 진경산수화는 우리가 아

는, 우리 자연의 숨결이 담긴 산수였다. 하지만 겸재는 자연을 있는 그대로 묘사하지 않았다. 실제 자연을 대상으로 하되 화가의 마음을 담아서 재구성했다. 그래서 겸재의 진경산수화에는 카메라로 찍은 듯 실제 풍경과 100퍼센트 닮은 그림은 없다. 중요한 것은 형상을 통해 화가의 감동을 극대화하는 데 있다. 겸재는 이런 식의 변형화법變形畵法으로 「금강전도金剛全圖」「인왕제색도仁王霽色圖」 등 실제보다 더 실제 같은 진경산수화의 걸작을 남겼다.

그중에 「박연폭포朴淵瀑布」도 있다. 개성 송도 근처의 박연폭포를 그린, 폭포의 힘찬 물줄기가 장쾌한 그림이다. 실제 박연폭포는 그림처럼 폭포의 물줄기가 장대하지 않다. 또 폭포 주변의 암반도 날카롭거나 거칠지 않다. 그림에 비해 폭포는 체구도 작고 체형도 비교적 얌전한 편이다. 그럼에도 겸재는 폭포를 과장되게 그렸다. 왜 그랬을까?

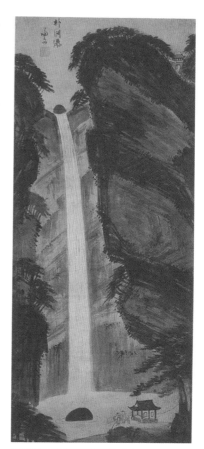

정선, 「박연폭포」, 비단에 수묵담채, 119.5×52.2cm, 1750년경, 개인 소장

287

한번 상상을 해보자. 박연폭포의 서늘한 자태에 크게 감동받은 겸재는 그것을 어떻게 화선지에 시각화(편집)할까를 두고 고민을 거듭했다. 중요한 것은 감동의 표현이었다. 그래서 폭포의 물줄기를 네 배로 늘이되, 그것을 관폭觀瀑, 폭포를 관조하는 일하는 선비들과 크기를 대비시켜서 폭포를 거대하게 그린다. 서늘한 느낌이 힘차게 발기한다.

그런데 이 그림은 박연폭포 현장에서 스케치한 것을 토대로 그리지 않았다. 순전히 자신의 기억에 의존해서 그렸다. 형상보다 정신의 표현을 중시한 탓에 기억 속의 감동이 과장되게 표현될 수 있었다. 따라서 그날 그때 겸재가 느낀 감동의 질이 오늘날에도 고스란히 전해진다.

젊은 문인들의 그림읽기 책 중에 『그림에도 불구하고』가 있다. 다섯 명의 시인과 소설가가 다섯 명의 젊은 화가의 그림에 관해 쓴 미술 에세이다. 나는 이 원고를 먼저 검토하면서 대강의 책 구성과 디자인에 대한 밑그림을 그렸다. 그러나 원고는 사정상 다른 출판사에서 출간되었다. 나는 출간된 책을 보면서 놀랐다.

책은 '그림에도 불구하고'를 비튼 제목에서 단적으로 느낄 수 있듯이 편집이 재미있다. 시원시원한 본문 편집은 보는 재미와 읽는 재미를 고르게 살리고 있었다. 내가 구상한 편집은 이보다 조신한 형태였다. 판형도 이 책처럼 좌우로 넓기보다 신국판에 가까웠고, 생각한 제목도 '범생이' 스타일이었다. 내가 놀란 것은 편집자에 따라 책의 꼴이 완전히 달라질 수 있다는 새삼스런 사실 때문이다. 담당 편집자가 원고를 어떻게 해석하느냐에 따라서 원고는 얼마든지 다른 체형과 표정을 띨 수 있다.

「박연폭포」는 박연폭포에 대한 겸재의 해석이다. 자신이 받은 감동을

극화하는 쪽으로 소재를 과장하고 재구성했다. 『그림에도 불구하고』의 편집자도 그랬을 것이다. 원고가 젊은 문인의 젊은 그림 읽기였으므로, 자신의 독후감에 따라 경쾌한 스타일로 책의 체형을 만들었을 것이다.

편집자는 원고를 읽고, 원고의 성격에 맞는 디자인을 부여하기 위해 고민한다. '디자인 의뢰서'에 이렇게 저렇게 디자인했으면 한다는 의견을 적는데, 이것이 바로 원고에서 받은 감동의 한 표현이라 하겠다. 디자이너는 이를 참조하여 디자인의 구체화에 돌입한다. 편집자는 감동을 편집하고, 디자이너는 감동을 디자인한다.

조형미는 여백이 만든다

우리 옛 그림에서 여백은 화법畵法의 기본이다. 그림을 그린다는 것은 어쩌면 여백을 아름답게 조형하는 일인지도 모른다. 수묵화에서는 형상을 통해 여백을 확보하는 것이 중요하다. 그런 만큼 여백은 죽은 공간이 아니라 살아 있는 공간이다. 형상과 어우러져서 그림의 완성도에 기여한다. 형상과 여백은 한몸이다.

이정, 「탁족도」, 종이에 수묵, 19.1×23.5cm, 17세기

드넓은 화면에 모자를 쓴 한 사람이 무릎까지 바지를 걷은 채 바위에 앉아 있다. 한쪽 다리를 꼬고, 한쪽 발은 물에 담그고 있다. 담담하기 그지없다. 서른 살에 요절한 나옹 이정1578~1607의 「탁족도濯足圖」다. 세세한 묘사 없이 꼭 필요한 요소만 남겼다. 화면 위쪽에 담묵으로 처리한 공간이 넓게 펼쳐져 있고, 농묵으로 거칠게 표현한 바위가 무심한 화면에 변화를 준다. 빠른 붓질로 처리한, 오른쪽의 나뭇가지는 또 적절한 농담으로 그림에 생기를 준다. 구도는 위에서 아래를 내려다본 듯이 그린 '부감법俯瞰法'을 사용했다. 빈 듯하면서도 짜임새 있는 화면이 고즈넉하다. 텅 빈 충만! 형상보다 여백이 많다. 마치 여백을 확보하기 위해서 먹으로 인물과 나뭇

가지, 냇물을 그린 것 같다. 특히 위쪽의 빈 공간은 그리다만 공간이 아니다. 치밀한 계산으로 구현한 살아 있는 여백이다. 그곳에서 세속과 거리를 둔 은자의 한가로움과 무욕의 정신이 묻어난다.

지금까지 판면을 중심으로 지면을 봐왔다면, 한 번쯤 판면이 아닌 판면의 가장자리를 싸고 있는 액자 같은 여백을 중심으로 지면을 보자. 지면에서 상하좌우 여백의 비율이 얼마나 중요한지를 새삼 깨닫게 될 것이다. 적절한 여백은 가독성에 날개를 달아준다. 따라서 편집자가 봐야 할 것은 판면을 감싸고 있는 여백의 꼴이다. 여백은 휴식이자 여유이고, 사유의 공간이다. 앞서 본 이외수의 『아불류 시불류』는 여백의 힘을 극대화한 경우다. 시원시원한 여백이 단문과 세밀화가 주는 감동을 더 넓고 깊게 만든다.

시선의 흐름은 생명이다

책에는 시선의 흐름이 있다. 독자가 이미지와 문안의 조합, 혹은 문안과 문안의 조합 등을 볼 때, 순차적으로 보이도록 크기나 위치로 시선의 흐름을 조절한다. 만약 어떤 책에서 독서가 자연스럽다면 그것은 시선의 흐름을 고려한 디자인 때문이다. 디자이너는 독자가 느낄 수 없게끔 일정한 체계에 따라 이미지와 문안을 조형한다.

조선시대 전기의 걸작 「몽유도원도夢遊桃源圖」는 안평대군이 꿈에 본 무릉도원을 화가 안견이 그린 그림으로, 시선의 흐름 처리에서도 주목할 만하다. 그림은 크게 세 부분으로 나눠진다. 왼쪽에 현실 세계가 있고, 중간에 무릉도원으로 가는 험난한 길이 있다. 그리고 맨 오른쪽에 복사꽃이 만발한 무릉도원이 펼쳐진다.

일반적으로 옛 그림은 오른쪽에서 왼쪽으로 감상한다. 두루마리로 된 「몽유도원도」를 펼치면, 오른쪽에 무릉도원부터 나오고, 기암괴석의 험준한 길을 지나 맨 왼쪽의 현실 세계로 가게 된다. 이상한 점은 안평대군이 꿈을 꾸는 과정은 이와 반대라는 사실이다. 즉 현실 세계에서 기암괴석의 길을 지나 무릉도원으로 이동한다. 그런데 안견은 무릉도원이라는 결론부터 먼저 보여주면서, 역순으로 꿈의 시작 지점인 현실 세계로 나아간다. 안견의 뛰어난 점은 이런 시선 처리에 있다. 먼저 결론부터 보여주고 서서히 현실 세계로 향하는데, 이는 그림을 두 번 감상하게 만든다. 그러니까 두루마리를 펼치면서 역순으로 꿈을 감상하게 한 뒤, 다 펼친 뒤에 다시 한 번 꿈꾼 순서대로 그림을 감상하게 하는 것이다. 오른쪽(무릉도원)에서 왼쪽(현실 세계)으로 한 번, 그리고 왼쪽에서 오른쪽으로 한 번. 감상자는 이렇게 꿈을 재독하게 된다.

디자이너는 본능적으로 독자의 시선을 어떻게 이끌 것인가에 신경을 쓴다. 크게는 약표제→표제→머리말→차례→본문 순으로 시선이 흐르고, 작게는 본문에서도 속표제→제목→소제목 식으로 시선의 흐름을 구조화한다. 독자의 가독성은 텍스트와 이미지가 물 흐르듯이 편집되어 있어야 한결 좋아진다. 이런 시선의 구조화는 표지에서 단적으로 확인된다. 제목—부제—이름—출판사명 순서로 눈에 띄게 한다. 그러므로 편집자는 교정지에서 시선의 흐름이 자연스러운지, 장애를 일으키는 부분은 없는지 등을 확인할 필요가 있다.

이 밖에도 옛 그림에서 활용할 수 있는 북디자인 관련 노하우는 많다. 굳이 우리 옛 그림에서만이 아니라 서양이나 중국과 일본의 그림이든, 우

안견, 「몽유도원도」, 비단에 연한 색, 38.7×106.5cm, 1447, 일본 덴리 대학교 도서관 소장

리의 근현대미술에서든 그림은 보기에 따라 괜찮은 디자인 교재로 충분히 활용 가능하다. 이를테면 '한·중·일 옛 그림으로 배우는 북디자인'이나 '서양 명화로 배우는 북디자인' 등이 되겠다. 인간의 마음을 조형적으로 다룬다는 점에서 그림이나 책은 같은 피를 나눈 형제간이다. 한 번쯤 곰곰이 거들떠보자.

3. 권말

|_

디자이너처럼
생각하기

|⎺

"나를 작가라고 생각하는 것은 아니다. 다만 내가 작가같이 생각하고 그릴 수 있다는 것이다."

정식으로 미술교육을 받은 적이 없지만 스스로 터득한 조형어법으로 몇 차례 개인전도 열고, 창의력 개발 프로그램까지 만든 『화가처럼 생각하기』의 저자 김재준의 말이다. 그는 누구나 예술적인 잠재력을 개발하면 기존의 작가들과 같은 수준의 작업을 할 수 있다고 말한다.

마찬가지로 편집자도 디자이너처럼 생각하면 디자인을 보는 눈을 가질 수 있지 않을까? 전문가 수준의 디자인 감각을 계발하지는 못하더라도 디자인을 보는 눈은 트이지 않을까? 편집자에게 디자이너처럼 생각하기란 어떤 의미일까? 한마디로 디자이너의 입장에 서보기가 되

겠다.

편집자도 디자인에 밝아야

편집자와 함께 작업하는 디자이너. 사실 가깝고도 먼 사이다. 같은 공간에 있지만 정작 그들이 어떤 생각으로 작업하는지 편집자는 모른다. 편집과 디자인이 분업화되어 있는 탓에 굳이 디자이너의 일을 속속들이 알 필요성을 못 느낀다. 그래서 마음산책 정은숙 대표는 "화성에서 온 디자이너와 금성에서 온 편집자"라고 형언했다. 문제는 세상의 변화에 따른 출판 생태계의 변화다. 스마트폰, 아이패드 등 이미지와 밀접한 각종 디지털 정보기기와 소셜미디어의 득세로 독자의 미적 감각도 나날이 세련되어 지고 있다. 책에서도 도판 사용이 대세를 이룬다. 출판 생태계의 변화는 편집자에게 변화를 요구한다. 텍스트만 섬기던 데서 이미지를 보는 눈이 필요해진 것이다. 편집자에게도 마케팅 능력이 요구되듯이 디자인에 대한 소양도 필요조건이 되고 있다. 그렇다고 북디자인을 배워서 직접 디자인하라는 말은 아니다. 화성에서 벌어지는 일, 즉 디자이너가 작업한 교정지를 검토할 수 있는 최소한의 안목은 가져야 한다는 뜻이다. 간혹 교정지에서 디자이너가 놓친 부분이나 좀 더 창의적인 아이디어가 있다면 '우물 밖'의 의견을 제안해서 디자인의 완성도를 높이자는 것이다.

'원고 마케터'로서 편집자는 독자의 입장에서 원고를 대하는 사람이다. 그런데 디자인을 대할 때도 독자의 입장에 설 수 있을까? 쉽지 않다. 텍스트 교정에서 작동되는 독자의 입장에 서기가 디자인 검토에서

는 거의 작동하지 않는다. 왜 그럴까?

디자인은 텍스트를 조형적으로 다룬다. 독자가 보고 읽기 좋게 텍스트를 시각화한다. 반면에 텍스트는 내용이 중요하다. 시각적인 부분을 고려하지 않는다. 디자인에 어두운 편집자는 독자의 입장에 설 수도 없다. 교정지를 보고 있으면서도 정작 그곳에 구현된 조형미는 못 보는 일이 벌어진다. 야구도 경기 규칙을 모르면, 봐도 모르는 것과 같다.

이미 「도판을 다룰 때 챙겨야 할 것들」에서 얘기했듯이 편집자와 독자는 책을 대하는 방향이 서로 어긋나 있다. 편집자는 텍스트에서 디자인으로 나아간다. 즉, 편집자가 컴퓨터상에서 텍스트를 교정하면, 이를 토대로 디자이너가 본문 편집을 한다. 이때도 편집자에게 중요한 것은 텍스트이지 디자인의 표정이 아니다. 편집자는 철저하게 텍스트 중심으로 사고한다. 독자는 반대다. 책을 접할 때, 디자인에서 텍스트로 들어간다. 서점에서도 눈에 띄는 표지에 이끌려 책을 잡고 내지를 펼쳐본다. 그냥 지면이 아니라 탐스럽게 디자인된 지면을 보고 읽는 것이다.

여기서 우리는 디자인의 중요성을 실감할 수 있다. 또 편집자에게 디자인을 보는 안목이 왜 필요한지도 알 수 있다. 모두 독자의 입장 때문이다. 구매 행위는 디자인을 통과해서 일어난다. 그러므로 편집자는 목에 칼이 들어와도 독자가 시각적인 지면(디자인된 지면)을 통해 내용을 접한다는 사실을 잊어서는 안 된다. 독자는 '보고' 사고, '보며' 읽는다. 편집자는 독자의 입장에서 교정지의 몸매(디자인) 관리도, 텍스트 교정 못지않게 신경 쓸 필요가 있다.

디자이너의 입장에 서보기

그렇다면 어떻게 해야 할까? 어떻게 해야 디자인과 친해질 수 있을까? 우선 가까이 있는 디자이너의 작업부터 눈여겨보자. 북디자인과 관련된 디자이너의 작업, 즉 디자이너가 원고를 대하는 법과 지면을 조형하는 법 등을 곰곰이 생각해보자. 디자이너의 작업 과정을 이해하면 큰 갈등 없이 일을 진행할 수 있고, 편집자의 요구 사항도 효과적으로 전할 수 있다(이는 디자이너도 마찬가지다). 책은 다 함께 만드는 물건이다.

편집자와 디자이너는 동일한 원고를 대하는 방식이 각기 다르다. 편집자에게 가장 중요한 텍스트가 디자이너에겐 디자인을 위한 재료일 뿐이다. 조형적으로 가공해야 할 '원목'인 것이다.

이런 차이에서 생기는 문제 중 하나는 편집자가 교정지 위의 디자인을 등한시할 수 있다는 점이다. 북디자인에 관해서는 디자이너가 전문가이므로 알아서 했겠지 하고, 디자인의 전체적인 분위기가 이상하지 않으면 편집자는 텍스트에만 집중한다. 그럴 수는 있다. 그런데 단순한 내용 전달 차원을 넘어, 지면에 조성된 미적인 쾌감까지 전해주고 싶다면, 그래서는 곤란하다.

디자이너는 텍스트를 재료 삼아 판면을 짜고, 서체를 고른다. 또 판면 상하좌우의 여백을 어떻게 둘지, 쪽표제와 쪽수의 위치를 안쪽으로 잡을지 바깥쪽으로 잡을지, 도판의 배치를 위쪽으로 할지 측면으로 할지 아래쪽으로 할지 등 미세한 차이를 고민하며 지면의 조형적인 표정을 만든다.

디자인의 질을 좌우하는 것은 아주 작은 차이들이다. 여백과 간기면의 폭, 쪽표제와 본문의 간격, 도판의 위치와 도판 설명의 범위 등 미묘한 차이가 본문을 아름답게 하거나 평범하게 만든다. 책의 표정은 독자의 마음을 디자인한다. 원고는 저마다의 표정이 있어서, 내용과 더불어 기분 좋은 지면 디자인이 있는가 하면, 내용에 비해 불편한 지면 디자인이 있다. 작은 차이가 조화롭게 어우러지는 가운데 지면은 조형적으로 단단해지고, 크고 작은 차이를 만드는 디테일을 놓치면 디자인이 허술해진다. 좋은 디자인은 디테일이 살아 있다. 디테일은 판면과 여백의 폭, 판면과 쪽표제의 간격 등 다른 요소와의 관계에서 조율된다. 무엇보다도 전체적인 조화가 중요하다. 편집자는 디테일에 주목하고, 전체 디자인과의 조화를 살필 필요가 있다.

일반적으로 저자가 입고하는 원고는 A4지에 10포인트 크기의 서체로 타이핑되어 있다. 물론 제목, 소제목 등에 서체의 변화를 주지만 대부분 동일한 서체의 연속이다. 이런 상태의 원고는 읽기가 지루해서 쉽게 지치게 한다.

가공되지 않은 '날것의 원고'도 일단 편집을 거치면 '원고의 이목구비'가 선명해진다. 원고를 판면대로 앉히고 제목, 소제목, 본문 등에 서체의 종류나 크기, 농도, 들여쓰기 등으로 변화를 주면, A4지 위의 건조한 상태와 달리 텍스트의 표정에 아기자기한 입체감이 생긴다. 독자는 이렇게 보기 좋고 먹기 좋게 세팅된 원고를 접한다. 디자인은 텍스트 조형을 통해 결국은 독자의 미적 감각을 조형하는 일이다. 편집자가 디자인에 주목해야 하는 이유는 이 때문이기도 하다.

한 번쯤 디자이너처럼 생각해보자. 그들에게 각종 도판이 디자인 재료인 것처럼 고고한 원고도 한낱 디자인 재료일 수 있다는 점, 그리고 쾌적한 디자인도 결국 지면에 조형된 미묘한 디테일의 산물이라는 점 등을 주의 깊게 살펴보면, 디자인을 보는 눈이 한결 밝아질 수 있다.

요컨대, 편집자가 디자이너처럼 생각해야 하는 이유는 첫째, 업무의 효율적인 진행을 위해서다. 디자이너의 업무와 진행 과정을 아는 만큼 효과적으로 소통할 수 있고, 소소한 갈등을 예방할 수 있다. 둘째, 디자이너가 놓친 부분을 챙기기 위해서다. 원고 교정을 볼 때 저자가 작업한 모든 문장을 의심해봐야 하듯이 텍스트가 디자인 재료로 사용된 만큼 문제는 없는지 등을 꼼꼼히 체크해서 그릇된 부분이 있다면 바로 잡을 필요가 있다. 셋째, 독자에게 쾌적한 지면을 제공하기 위해서다. 독서는 디자인된 지면을 보면서 체험하는 과정인 만큼 편집자는 미려한 지면으로 독자의 미적 쾌감까지 챙겨줄 의무가 있다.

디자인 안목을 키우는 빼기감상법

디자인 보는 눈을 키우는 방법은 역시나 많이 보고 많이 생각하는 것이다. 디자인이 잘된 책을 찾아서 자세히 뜯어보고, 비교하는 가운데 안목을 키울 수 있다. 물론 디자인이나 북디자인 관련서를 함께 보면 체계적으로 배울 수 있다. 그런데 디자인 이론서만 보기보다 이론서를 보되, 책과 함께 보는 것이 좋다. 그래야만 '이론 따로 책 따로'가 아닌 실제 편집에 도움이 되는 지식을 쌓을 수 있다.

그리고 개인적으로는 '빼기감상'(편의상의 조어임)을 권한다. 빼기감상

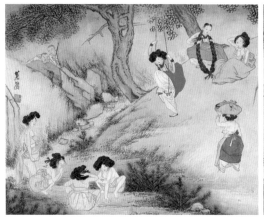

신윤복, 「단오풍정」, 종이에 채색, 28.2×35.6cm, 18세기 후반, 간송미술관 소장
왼쪽 그림이 원화이고, 오른쪽 그림은 바위 틈에서 여인들을 훔쳐보는 동자승들을 지운 상태다. 그런데
동자승을 빼내는 순간, 오른쪽 그림은 여인들이 목욕하고 단장하는 평범한 그림이 되고 만다. 동자승이
엿보는 광경이 주는 해학적이 재미가 사라져버린 것이다. 비로소 이 그림에서 동자승의 존재감을 실감하
게 된다.

이란 그림을 음미할 때, 머릿속으로 그림 속의 소재를 하나씩 움직여
보거나 가려가면서 조형미를 확인, 감상하는 방법이다. 그렇게 하면,
자연스러워 보이던 그림도 소재와 색채, 구도 등이 얼마나 조형적으로
탄탄하게 짜여 있는지 실감할 수 있다. 왜냐하면 완성된 작품은 사각
의 캔버스에 각 소재를 적재적소에 균형 있게 배치한 것이기 때문이
다. 따라서 그중 하나라도 빼거나 더하게 되면 조형미는 바람 빠진 풍
선 꼴이 되고 만다.

　같은 방식으로, 북디자인을 보는 눈을 키울 수도 있다. 우선 디자인
이 잘된 책을 고른 뒤, 표지 디자인이며 내지 디자인을 빼기감상 식으

표지 디자인을 보는 눈을 키우는 방법의 하나는 완성된 표지에서 상상으로 어느 한 요소를 움직여보는 것이다. 그러면 디자인의 짜임새를 제대로 이해할 수 있다.

로 뜯어보면 된다. 디자이너도 디테일까지 완벽하게 마무리 지은 상태에서 표지를 제작부에 넘긴다. 만약 어느 한 요소를 움직이거나 빼버린다는 것은 팽팽하게 조율된 디자인을 흐트러뜨리는 짓이 된다. 빼기 감상을 하면 그동안 느낌으로만 막연히 좋았던 책의 디자인이 왜 좋았는지를 구체적으로 인지할 수 있다. 이런 감상 과정에서 다른 책들과 비교해 보는 것도 좋다. 비교하면서 각 요소를 다른 책의 요소로 대체하거나 서체, 도판 등을 바꿔보는 것이다. 그러면 책의 장단점과 아쉬운 점, 보완했으면 좋은 점 등을 발견할 수 있다. 물론 이는 모두 상상으로 해야 한다.

북디자인을 제대로 보기 위해서는 무엇보다도 균형, 비례, 통일, 대

비, 강조 등의 조형 원리부터 챙기는 것이 중요하다. 특정 책의 표지가 왜 그렇게 되었는지, 왜 그럴 수밖에 없는지 등의 이유는 이 같은 조형 원리를 이용하여 파악할 수 있고, 더 자유롭게 디자인을 보고 즐길 수 있다. 다행히 편집자가 디자인을 공부한다면 디자인 전체가 아니라 북디자인(그것도 단행본)을 중심으로 하는 것이므로, 지레 겁먹을 필요가 없다. 조금씩 관심을 가지면 자연스럽게 체득된다. 책은 저자나 디자이너, 편집자의 역량만큼, 꼭 그만큼 빛난다.

간기면이 디자인하는 책의 이미지

이제 내지의 권말을 언급할 차례다. 본문을 보충하는 내용이나 자료로 구성된 권말의 위치는 본문과 뒷면지 사이다. 일반적으로 인문학술서의 권말에는 부록, 후주, 참고자료, 용어해설, 찾아보기, 간기 등이 이어진다.

부록에는 본문과 직접적인 관련은 없지만 간접적이나마 독서에 도움을 주는 텍스트가 소개된다. 후주는 본문에 배치하기에는 너무 많은 양의 주를 한데 모아둔 것이다. 서체의 크기는 본문보다 작게 한다. 대중서에서 주의 양이 적을 때는 독서의 흐름을 끊지 않게 본문에 녹여 넣지만, 양이 많을 경우에는 독자의 심리적인 부담감을 덜어주기 위해 후주로 처리한다(대중서에서 주는 없거나 감출수록 좋다!). 참고자료는 본문 작성에 도움을 준 책들의 목록이다. 용어해설은 본문의 이해를 돕기 위해 필요한 어휘들을 설명하여 모아둔 것이다. 차례가 권두에 위치한 채 본문으로 들어간다면(권두(차례)→본문), 찾아보기는 권

말에 있으면서 본문으로 들어간다[본문←권말(찾아보기)]. 각각 해당 책의 사전 역할을 한다.

이들의 전개 순서는 집필이나 편집 과정에서 나중에 작성되는 것이 후순위가 된다. 본문 다음에, 즉 권말의 선두에 부록이 배치되고, 부록 다음에 후주, 후주 다음에 참고자료, 그리고 용어해설, 찾아보기, 간기 순으로 전개된다. 책 전체와 내통하는 간기는 예외가 되겠지만 본문하고만 내통하는 권말의 다른 구성 요소들은 본문의 부속물이다. 대중서에서 권두는 약표제 외의 요소를 생략하는 경우가 드물지만 권말의 일부 혹은 전체를 생략하기도 한다. 부속물이 삽입되면, 책이 무거운(심각한) 인상을 줄 수 있기 때문이다. 독자가 느끼는 '가격 저항'이 있듯이, 부속물에서 느끼는 독자의 심리적인 저항을 고려한 조치라 하겠다. 권두는 본문을 안내하는 내용으로 구성되지만, 권말은 본문에 있는 내용을 바탕으로 구성된다. 그리고 권말의 맨 뒷자리에 간기면이 있다.

책의 간행 기록을 의미하는 간기는 이를테면 책의 엔딩 크레딧ending credit이다(저작권에 대한 권리가 부족했던 시절에는 '간행 기록'을 담은 간기 혹은 간기면이라고 했다면, 이제는 저작권이 중요해진 만큼 판권 또는 판권면이라고 하는 것이 적절하다는 의견도 있다). 간기면에는 일반적으로 책의 기본 서지 사항과 저작권 및 출판권 관련 사항을 기재한다. 서지 사항은 책 제목, 저작권, 발행일, 저자 혹은 역자, 편집자, 제작처 같은 요소는 위쪽에, 출판사명, 출판등록, 주소, 전화번호, 전자우편, 트위터, 홈페이지, 그리고 ISBN은 아래쪽에 배치한다. 그리고 저작권 사항은 서

출판사마다 간기면의 디자인에 개성미가 있다. 더욱이 특색 있는 간기면은 디자인만 봐도 해당 출판사를 떠올릴 수 있다. 때때로 출판사는 간기면으로 자신을 홍보한다.

지 사항 밑에 표기한다. 이들 요소 외에 CIP를 서지 사항 밑에 표기하거나 저자 약력을 서지 사항 위쪽, 즉 판면의 위쪽에 배치하기도 한다. 간기면은 원고 뒤에서 작업에 애쓴 이들을 기념하는 공간이자 출판사의 적법한 발행 행위를 공시하는 일이다.

간기면의 위치는 대개 본문이 끝난 다음 홀수 면이지만 점차 홀수 면 뒤쪽인 짝수 면에 간기면을 두는 경우가 늘고 있다. 경우에 따라서는 '권두'에 간기를 두기도 한다. 본문 뒤쪽에 지면의 여유가 없을 때, 서양식으로 권두의 표제면 뒤에 간기를 배치한다.

간기면은 출판사마다 디자인이 각양각색이다. 기본적인 구성 요소를 토대로 특색 있게 만든다. 그래서 일부 간기면은 모양만 봐도 특정 출판사를 떠올릴 수 있을 만큼 개성적이다. 출판사의 이미지 메이킹이 간기면 디자인에서도 이뤄지고 있는 것이다. 간기면을 본문에 기생하는 '찌라시'로 보느냐, 아니면 출판사 이미지를 업그레이드하는 생산적인 요소로 보느냐에 따라서 그 표정이 달라진다.

보통 간기면은 독자가 외면하는 지면이지만 책 작업에 참여한 이들을 확인할 수 있는 귀한 지면이기도 하다. 쌈박한 기획과 야무진 편집, 짜임새 있는 디자인 등이 밑받침된 책은 독자가 간기면을 통해 그들의 이름을 기억한다. 사막이 아름다운 것은 오아시스 때문이겠지만, 책이 아름다운 것은 어쩌면 간기면 때문일지 모른다. 간기면은 '책의 마침표'다. 간기면 없는 책은 마침표 없는 문장과 같다. 이 마침표도 근사하게 디자인할 일이다.

전체를
보는
눈

나무가 많다고 해서 건강한 숲이 되는 것은 아니다. 체계적인 관리가 따르지 않으면 잡목림이 되고 만다. 숲을 보는 눈이 필요하다. 한 권의 책이라는 숲 말이다. 책을 이루는 낱장은 그러니까 나무가 되겠다. 이 나무들은 더불어 숲을 이루지만 아무렇게나 식목되는 것은 아니다. 체계적으로 디자인된 사유의 수목들이다. 따라서 책은 '복수複數'다. 숲이 복수인 것처럼 수많은 낱장의 집합체인 책도 복수다.

왜 '책=숲'을 강조할까? '전체'라는 상징성 때문이다. 낱장들의 집합체라는 점에서 책도 숲처럼 전체 개념과 통한다. 편집자는 전체 개념으로서의 책을 염두에 두고 작업해야 한다. 전체 구조와 맥락을 잊은

채 작업하게 되면, 조형적인 밀도가 떨어진다. 책은 분명 읽는 물건이지만, 읽는 과정은 어디까지나 디자인된 지면을 '보면서' 이뤄진다. 때로는 허술한 디자인이 심기를 건드려 독서를 방해하는 경우도 있다. 안정감을 주는 디자인은 표지든 내지든 간에 숲을 보고 나무를 보는 디자인이다.

숲을 못 보는 편집자

작업 과정을 보면, 먼저 디자이너가 본문을 디자인해서 샘플을 건네준다. 서너 개의 샘플 중에서 하나를 고르면, 전체 텍스트를 앉힌 본문 교정지를 받는다. 그리고 편집자는 각 장과 장, 텍스트와 도판 등이 리드미컬하게 배치돼 있는지 여부를 살핀다. 이때 필요한 것은 돌다리도 두들겨보고 건너는 자세. 디자이너는 텍스트도 디자인 재료의 일종으로 다루기 때문에, 간간이 내용과 도판의 위치가 어긋나 있는 경우가 있다. 이런 점을 확인하고 바로잡아서, 지면의 요철을 고르게 조율해야 한다. 본문 작업 후 속표제면 등의 디자인에서도 앞뒤 지면의 표정을 세심하게 살펴본다. 디자인이 자연스러운지, 시각적으로 복잡한 곳은 없는지 여부를 체크하여 독자가 부드럽게 본문으로 진입할 수 있게 말이다. 각 낱장의 표정은 어디까지나 앞뒤의 맥락 속에서 디자인되어야 한다. 표지와 약표제, 약표제와 표제, 표제와 차례, 표제와 속표제 등의 관계에서 디자인 농도가 조율될 때 책의 육체는 한층 탄탄해진다.

교정지는 낱장으로 분리되어 있다. 비록 펼침면 상태의 낱장이긴 하

지만 디자인을 검토할 때는 이 두 쪽짜리 낱장이 책으로 제본된 성태를 염두에 둬야 한다. 펼침면 상태이기에, 자칫 그 디자인에 현혹될 수 있다. 펼침면일 때 조화로워 보이는 디자인도 막상 가장자리가 재단이 되면 비로소 문제점이 드러나 후회할 수 있다. 이 후회를 예방하는 길은 첫째, 제본된 책(숲)을 염두에 두고 교정지를 검토하는 것이다. 둘째, 디자이너의 작업 과정을 떠올려가며 교정지를 검토하는 것이다. 디자이너는 제본된 책을 염두에 두고 각 부분을 작업한다. 그런데 편집자는 숲은 보지 않고 나무만 보고 교정한다. 숲은 안중에도 없다. 문제는 숲을 못 보는 데서 발생하기 시작한다.

잠시, 다음 두 가지 경우를 생각해보자. 1)책은 입체물이다. 2)교정지는 펼침면으로 된 낱장이다.

일반적으로 디자이너는 '1)'을 염두에 두고 디자인한다. 전체 지면의 모양을 살펴가면서 각 낱장의 디자인 수위를 조절하는 것이다. 만약 도판이 들어가는 원고라면, 동일한 지면 디자인의 단조로움에 서체의 꼴이나 색상 등으로 악센트를 주면서 시각적인 변화를 준다. 그것도 전체 조화 속에서 낱장들의 상태를 보고 처리하게 된다.

반면에 편집자는 '2)'의 입장에서 작업을 한다. 교정을 보는 형식이 펼침면의 낱장이기 때문이다. 그래서 각 낱장이 한 권으로 제본되었을 때의 모양은 생각하지 않고 교정을 본다. 물론 책의 전체 모양은 전문가인 디자이너가 알아서 해주므로, 편집자는 크게 신경 쓰지 않는다. 하지만 책을 구성하는 각 지면의 완성도는 전체 맥락 속에서 이뤄져야 한다. 그러니 본격적인 교정을 하기 전에, 건네받은 교정지의 전체

디자인부터 살펴보자. 지면이 낱장으로 봤을 때는 '훈남'인데, 막상 제본을 하면 '폭탄'처럼 거슬리는 경우가 있다. 디자인에서 힘을 뺄 때는 빼고 줄 때는 줘야 하는데, 모든 지면에 힘이 고르게 들어가 있으면 상당히 지루할 수 있다. 이런 점을 체크하여 강약을 조율해야 한다. 디자인이 잘된 책에는 그저 보는 것만으로도 기분 좋은 훈남처럼 디자인의 이목구비가 골고루 발달해 있다.

편집자는 '2)'에서 '1)'로 사고를 확장할 필요가 있다. 숲을 보면서 나무를 보는 시각 말이다. 그것이 디자이너와 더불어 편집자가 책의 체형 관리에 일조하는 최선의 길이다.

표지와 본문의 숲과 나무 보기

알다시피 표지의 중심은 앞표지다. 앞표지는 서체(제목, 부제, 저자명, 역자명 등)와 이미지가 결합하여 개성적인 책의 이미지를 만든다. 이때 각 서체와 이미지 역시 전체 조화 속에 한데 어우러져야 한다. 하나의 서체나 이미지의 크기는 어디까지나 다른 서체·이미지와의 관계에서 결정된다. 조화가 중요하다.

크기뿐만 아니다. 서체나 이미지의 위치도 관계 속에서 정해진다. 상하좌우의 균형이 조형미의 기본이라면, 만약 제목을 오른쪽 상단에서 세로쓰기로 배치했다면 나머지 요소는 어떻게 해야 할까? 저자명이나 로고는 왼쪽 상단이나 하단에 배치하는 식으로 균형을 잡아주면 된다. 화음이 조화로운 합창단의 노랫소리처럼 디자인 요소는 각자의 위치에서 조화롭게 어울리는 것이 중요하다.

색도 그러하다. 색은 감정이다. 눈에 머물지 않고 마음으로 스민다. 그러므로 표지를 여행서처럼 편안하게 디자인하거나 추리물처럼 자극적으로 디자인하려면 색도 다르게 사용할 필요가 있다.

이미지는 어떤가. 일러스트레이션이나 사진 등은 눈길을 끄는 강한 이미지로서, 이들의 표정에 따라 서체나 서체의 위치 등을 조율하게 된다. 이미지는 책의 내용을 바탕으로 마련된 것이지만 표지에서는 판형, 서체 등과 관계를 맺을 때 비로소 체형이 당당해진다.

앞표지는 책의 대표 이미지로서 철저하게 크기, 색채, 이미지 등의 균형과 변화를 바탕으로 디자인된다. 또한 앞표지만이 아니라 앞표지와 뒤표지, 앞표지와 책등, 앞표지와 앞날개, 책등과 뒤표지, 뒤표지와 뒷날개, 앞날개와 뒷날개, 앞표지와 뒤표지 간의 조화도 전체 분위기 속에서 조절된다. 그러므로 편집자는 각각의 표지만 주목하던 데서 전체와 부분, 부분과 부분 간의 관계를 볼 줄 알아야 한다. 표지는 다섯 개 면이 한데 어우러진 유기적인 조형물이다.

전체 맥락에서 본문의 각 장이 디자인되는 것은 표지와 같다. 숲을 보고 나무를 보는 눈. 교정지를 받아든 편집자도 이 같은 시각으로 디자인 상태를 검토해야 나중에 후회하는 일이 없다.

약표제면은 표제면의 약식이다. 표제면 앞쪽에서 표제면을 보필한다. 약표제면은 홀로 설 수 없지만 표제면은 홀로 설 수 있다. 지면 부족으로 약표제면과 표제면 중의 하나를 생략해야 한다면, 당연히 약표제면이 희생된다. 표제면에 기생하는 존재이기에, 약표제면은 없어도 그만이다. 그럼에도 약표제면은 표제면의 위치, 표정, 크기 등에 따

라서 자신의 위치며 표정, 크기 등을 결정한다. 서로 간의 시각적인 이미지의 격차가 너무 크거나 가까우면 곤란하다. 가장 기본적인 정보(제목)를 중심으로 표제면을 디자인하되, 색상이나 이미지를 더할 수도 있는데(일반적으로는 제목만 달랑 기재하지만, 그것은 관습의 존중이거나 약표제면과 표제면의 관계나 존재 이유에 대한 고민 부족 탓일 가능성이 크다!), 그것은 표제면의 표정을 봐가며 진행하면 된다.

머리말도 마찬가지다. 권두 부분을 보면, 머리말은 약표제—표제와 차례 '사이'에 위치한다. 이 사이를 주목해야 한다. 즉 머리말의 앞쪽과 뒤쪽에 무엇이, 어느 정도로 디자인되어 있는가를 알면 머리말 디자인이 쉬워지기 때문이다. 예컨대 앞쪽과 뒤쪽의 디자인이 복잡하면 머리말은 별다른 장식 없이 단순하게 처리하는 것이 효과적이다. 이 머리말은 조형적인 숨통이 된다. 차례도 머리말과 본문의 속표제 사이에 있으므로 양쪽의 디자인 상태를 봐가면서 체형을 만드는 것이 좋다.

책은 '시간의 공간화'다. 시간의 흐름에 따라 전개되는 스토리를 수많은 낱장(공간)에 저장해 둔 것이 책이다. 독서는 이 공간화된 스토리를 시간을 바쳐가며 읽는 과정이다. 즉 '공간의 시간화' 과정이 독서가 된다. 디자이너는 물론 편집자도 이 공간의 시간화(독서)를 자연스럽게 하기 위해 시간의 공간화(북디자인)에 목숨을 거는 것이다.

그런데 숲을 보는 거시적인 눈과 나무를 보는 미시적인 눈의 발육상태는 보통 고르지 않다. 작업은 낱장으로 하는 데(이때 낱장은 그 자체로 '전체'가 된다!) 비해, 책은 수많은 낱장을 묶어서(이때 낱장은 전체의 '부분'이 된다!) 완성된다. 이런 전체와 부분의 역학관계를 인지하며 작업

하는 것과 그렇지 않은 것 간에는 결과에서 완성도의 차이가 두드러진다.

미묘한 차이에 눈뜨자

전체를 보는 눈 못지않게 미묘한 차이를 보는 눈 또한 필요하다. 최종 교정지를 '오케이'하고 한 번 인쇄하고 나면, 다음 쇄를 찍기 전까지는 수정이 불가능하다. 양질의 조형미는 미묘한 차이에 달려 있다고 해도 과언이 아니다. 디자이너라면 기본적인 디자인은 어렵지 않게 해낸다. 그러나 마음을 사로잡는 디자인은 누구나 할 수 있는 것이 아니다. 작은 차이를 보는 눈이 있어야 한다. 디자인의 맛은 미묘한 차이의 효과적인 연출에서 결정된다.

김훈의 장편소설 『칼의 노래』는 '조사'와 관련된 일화로도 유명하다. "버려진 섬마다 꽃이 피었다"가 문제의 첫 문장이다. 김훈은 이것을 처음에는 "버려진 섬마다 꽃은 피었다"라고 썼다. 하지만 며칠을 고민한 끝에 '꽃은'을 '꽃이'로 바꾼다. 왜냐하면 "'꽃이 피었다'는 꽃이 핀 물리적 사실을 객관적으로 진술한 언어"인데 비해, "'꽃은 피었다'는 꽃이 핀 객관적인 사실에 그것을 들여다보는 자의 주관적 정서를 섞어 넣은 것"(김훈, 『바다의 기별』 중 「회상」에서)이기 때문이다. 아무런 감정의 개입 없이 눈에 보이는 사실만 그대로 표현하고 싶어서, 조사 하나 고르는 데도 혼신을 다한 것이다. 사실 독자는 첫 문장이 '꽃이'든 '꽃은'이든 상관하지 않는다(물론 조사 하나가 벌여놓은 하늘과 땅 같은 차이를 감지하는 눈 밝은 독자도 있을 것이다). 그럼에도 저자는 독자가 알아

주든 몰라주든 문장의 디테일에 정성
을 다한다. 이 책의 '고압전류가 흐르는
문장'은 저 삼엄한 정신의 결실이다.

　미묘한 차이를 보는 눈을 갖기란 쉽
지 않다. 조형의 기본 요소를 토대로
부단히 디자인이 잘된 책을 교재삼아
보고 체득하는 수밖에 없다. 이런 과
정에서 자신이 하는 편집 작업의 만
족도(편집자로서)뿐만 아니라 한 권의
조형물로서 책을 감상하는 즐거움(순수한 독자로서)도 누릴 수 있다.

　일반적으로 크게 세 덩어리로 나눠지는 내지 중에서도 권두는 디자
인의 조형미를 높여서 책 전체의 이미지를 환하게 밝힐 수 있는 최적
의 공간이다. 또한 본문으로 들어가는 입구로서 첫인상을 결정짓는 곳
이기도 하다. 그런 만큼 조형미의 극대화를 꾀할 필요가 있다. 약표제
—표제—머리말—차례는 스냅사진처럼 각 지면이 완결된 형태로 연
결된다(머리말도 서너 페이지 분량의 긴 것도 있지만, 표제와 차례 사이에서
끝난다는 점에서는 이 역시 본문과 달리 감상용이 될 수 있다). 따라서 독자
는 순간순간 멈춰서 각 지면의 짜임새 있는 조형미를 감상하게 된다.
(권두는 읽는 기능보다 상대적으로, 보는 기능이 크다!) 반면에 본문은 동영
상처럼 텍스트가 계속 이어지는 탓에 스냅사진처럼 감상하기에는 무
리가 있다. 하나의 연속된 이미지로 다가오고 일정한 내용으로 각인
된다. 물론 본문에서 '이미지 메이킹'할 장소는 각 장의 속표제가 되겠

다. 이 역시 한 면 혹은 펼침면의 완결된 형식이다.

전체적인 분위기 속에서 각 지면의 스타일을 만들었다면, 디테일이 이상한 곳은 없는지, 또 손질을 하면 더 나아보일 요소는 없는지 등을 꼼꼼히 체크하자. 그리고 최대치로 수정하자.

"처음 98퍼센트는 잘하는데 마지막 2퍼센트를 제대로 마무리하지 못하는 사람이 많다."(톰 피터스)

성공 여부는 미묘한 차이에서 판가름 난다. 책은 독자의 마음을 조형하는 매체다. 책은 독자의 감각을 담지만 독자의 감각은 책을 닮는다.

책은 사람이다!

그날도 아파트 문에는 크고 작은 광고 전단지가 잔뜩 붙어 있었다. 대다수 통닭집과 중국집에서 배달 음식을 홍보하는 전단지였다. 그런데 컬러풀한 전단지들 사이로 유난히 눈에 띄는 게 있었다. A4지에 손글씨가 빼곡한 흑백의 전단지였다.

내용은 "껍질 째 드시는 사과"를 구입해달라는 것. 사인펜으로 또박또박 쓴 필체에서 간절함이 묻어났다. 읽어 보니 사과는 직접 "정성을 다해 기른" 것이었다. 하지만 내 관심은 사과보다 소박한 편집 디자인에 있었다.

어느 과일 장수의 전단지 편집 디자인

애플의 로고처럼 그려 넣은 사과 그림과 사인펜으로 여러 번 겹쳐 써서 굵게 처리한 헤드카피, 그리고 서브카피에 해당하는 "경상도 산골 대덕 '꿀' 부사"를 2행으로 처리했다. 본문은 행을 바꾼 뒤, '당구장 표시(※)' 옆에 "세상에서 가장 맛있는 '꿀' 부사가 왔어요"라며, 세 가지 장점을 열거했다. 아래쪽에는 밤 열 시까지 주문 배달한다며 전화번호를 크게 적어두었다.

전단지 광고주는 작은 트럭에 사과를 싣고 아파트 주변을 도는 과일 장수였다. 전단지에는 광고의 기본 요소가 다 들어 있었다. 그가 광고 카피를 뽑는 법이나 편집 디자인을 배웠을 리 없을 것이다. 그럼에도 구매자에게 어필하기 위해 이미지를 그려 넣고 서체에 변화를 주며 강조할 부분에는 동그

▲**껍질채 드시는 사과**
정상도 산골 대덕 "꿀" 부사

※세상에서 가장 맛있는 '꿀 부사' 왔어요.

○퇴비거름 듬뿍 먹고 자란 사과라서 껍질째 드셔도 정말 좋은 사과예요.

○된서리 세번 맞고 딴 사과라서 육질이 부드럽고 단단해서 오래두고 드실 수 있습니다.

○햇볕 많이 받고 찬 바람 많이 받은 사과라서 당도가 뛰어나서 정말 달고 맛있습니다.

※최고로 맛있는 제 '꿀' 부사 팔아주세요. 오늘밤 10시까지 주문 배달해 드립니다.

제 전화번호는 ███████ 입니다. 정성을 다해 기른 제 사과 꼭 좀 많이 팔아주세요

라미까지 쳐서 독자(구매자)가 읽기 쉽게 편집했다.

나는 문득 무위당 장일순 1928~94 선생이 생전에 가장 아름답게 봤다는 글씨 이야기가 떠올랐다. 그것은 추운 겨울, 포장마차에서 마주친 삐뚤삐뚤 써 내려간 주인의 글씨였다. 그 어눌한 글씨에는 살아야만 하는 생의 절실한 의지가 담겨 있었다고 한다.

과일 장수의 전단지가 그랬다. 가슴이 짠했다. 편집 디자인의 원초적인 모습이 저렇지 않을까. 사과를 팔고자 하는 마음이 낳은 본능적(?)인 편집 디자인, 서체의 변화와 주목성, 전단지에 압축한 카피 등을 곱씹지 않을 수 없었다. 세련미와는 거리가 멀었지만 갖출 건 모두 갖추고 있었다.

오늘날의 북디자인도 따지고 보면 이 전단지처럼 소박하게 출발해서 오랜 세월에 걸쳐 다듬고 체계화한 결과물이 아닐까. 텍스트로 본문을 편집

한 뒤, 독자를 염두에 두고 헤드카피와 서브헤드카피를 작성하고, 본문 카피를 각각 뽑아서 표지 디자인한 것이 한 권의 책이라고 말이다.

이 전단지는 판로를 개척하기 위한 과일상의 판매 전략이 되겠다. 직접 키운 사과인 만큼 자신감에 차서 한 자 한 자 써 내려간다. 북디자인도 독자에게 어필하기 위한 체계화된 판매 전략이기는 마찬가지다. 비록 이 전단지가 수작업의 결실이고 책이 기계적인 공정을 거친다는 점에서 차이가 있지만 독자와 소통하고자 하는 점에서는 동일하다. 과일상이 전단지를 만드는 마음, 그 마음은 책을 만드는 편집자나 디자이너의 마음과 다르지 않다.

편집자가 알아야 할 북디자인의 환경 변화

최근 표지 디자인은 표정이 서로 비슷해졌다. 예전에는 디자이너에 따라 표지 디자인의 색깔이 비교적 분명한 차이를 보였는데, 지금은 같은 병원에서 성형수술한 얼굴처럼 구별이 뚜렷하지 않다. 앞날개에서 담당 디자이너의 이름을 확인해야 할 만큼 표지 디자인 간의 차별성이 떨어졌다. 이는 표지에 손글씨나 일러스트, 사진, 그림 등이 많아지면서 빚어진 현상이기도 하다. 이런 시각적인 요소가 표지에서 차지하는 비중이 커지면서(이미지의 호소력이 강해지면서) 디자이너의 개성이 약화된 것으로 보인다.

이제 표지 디자인도 협력 체제다. 원고의 성격에 맞는 손글씨, 일러스

트, 사진, 그림 등을 물색해서 원하는 이미지를 외주자에게 부탁한다. 그리고 완성된 외주물이 입고되면 적절하게 배치하고 서체를 앉히는 과정을 거쳐 표지 디자인과 약표제, 표제, 차례, 속표제 등을 완성한다. 예전처럼 디자이너가 이미지를 구하거나 직접 이미지를 조립하여 표지를 제작하기보다 외주물의 표정에 맞춰서 디자인에 들어가는 것이다. 1인 체제(디자이너)에서 2인 체제(디자이너+일러스트), 혹은 3인 체제(디자이너+일러스트+캘리그래피)가 되면서, 디자이너의 영향력이 작아지고 있다.

2010년에 나온 『불편해도 괜찮아—영화보다 재미있는 인권이야기』의 앞

날개에는 표지 작업과 관련된 세 명의 이름이 올라 있다. 일러스트, 손글씨,

디자인. 이 책의 표지는 3인의 협업물임을 알 수 있다. 일러스트나 손글씨 등은 그 자체로 완결된 조형물이다. 암수 한 몸인 '자웅동체'처럼 정보와 조형미가 일체화되어 있다. 그렇지만 디자이너에겐 이들 역시 디자인 재료일 뿐이다. '맞춤형' 디자인 재료 말이다. 따라서 협업을 하더라도 최종 작업은 여전히 디자이너의 몫이 된다. 디자이너는 맞춤형 재료의 체형과 표정을 봐가면서,

그 효과를 살리거나 극대화하는 쪽으로 디자인한다.

이런 협업 시스템에도 빛과 그늘은 있다. 협업 체제는 일러스트, 손글씨 등과 협조하여 디자인한다는 점에서 긍정적이지만 원하는 이미지를 얻지 못하면 재작업에 따른 시간 낭비라는 위험도 따른다. 그리고 1인 체제로 디자인을 시작한 이들은 협업 체제가 되더라도 그동안 쌓은 노하우로 효과적으로 대처할 수 있는 반면, 협업 체제로 시작한 디자이너는 외주자의 이미지가 없으면 난감해할 가능성도 있다. 이미지 의존성 때문에, 이미지 없이는 작업에 어려움을 겪을 수 있다는 뜻이다. 변화는 또 있다. 협업 체제에서는 디자이너의 색깔을 찾아보기가 쉽지 않다. 표지에서 부각되는 것은 어디까지나 '주연'인 손글씨나 일러스트, 사진, 그림 등이지 디자이너가 아니다. 디자이너는 이들 이미지를 효과적으로 교통 정리하는 숨은 연출자에 머문다.

어떻게 보면 디자이너는 기회가 많아진 듯한데, 오히려 북디자인에서 소외되는 형국이다. 일러스트, 손글씨, 사진 등 이미지의 강세로 디자이너의 입지가 예전에 비해 약해졌다. 그렇다면 이런 이미지의 확산을 어떻게 봐야 할까? 그것은 일정 부분 독자의 취향 변화와 맞물려 있겠지만 아동물이나 청소년물의 표지 디자인이 성인물로 확장된 현상으로 볼 수도 있다. 사실 아동·청소년물에서는 표지 일러스트가 매우 중요하다. 일단 의뢰한 일러스

트가 입고되면, 이를 토대로 서체를 배치하여 표지를 마무리한다. 이것이 성인물(특히 소설)로 확장되어서, 성인물도 동일한 표정을 띠게 된 것 같다.

이런 현실에서 편집자의 역할이 더더욱 중요해졌다. 표지 작업이 2인 체제(혹은 3인 체제)가 되면서, 편집자가 내용과 어울릴 만한 일러스트, 손글씨, 사진, 그림 등을 추천하여 원하는 표지 디자인을 만들 수 있다. 이렇게 하자면 평소 서점에서 일러스트와 캘리그래피 등을 눈여겨봐 두었다가 작업 중인 원고와 부합하는 스타일의 작가에게 외주 처리하면 된다. 물론 이 과정에서 디자이너와의 상의는 필수다. 디자인에 필요한 사항들을 미리 알고 외주를 맡기면 작업의 효율성을 높일 수 있다. 협업 체제에서는 무엇보다도 '선택'이 중요하다. 어떤 일러스트, 손글씨 등을 선택하냐에 따라서 표지가 달라질 수 있다. 아무리 디자이너가 애쓴 결과가 표지 디자인이라 하더라도 독자에게 먼저 가닿는 것은 일러스트나 손글씨 등이다. 그러므로 편집자는 적절한 일러스트나 손글씨 등의 선정에 각별히 신경 써야 한다.

선택은 편집자가 표지 작업에 참여할 여지가 커졌다는 뜻이기도 하다. 담당 편집자가 이미지에 관심이 깊다면, 디자이너에게 모든 것을 맡기지 않고 텍스트 내용에 부합하는 이미지를 스스로 선택해서 표지 디자인에 생각을 반영할 수 있다. 표지뿐만 아니다. 본문에서도 일러스트가 필요하다면, 해당 텍스트에 가장 밝은 편집자로서 직접 일러스트레이터를 선택하여 원하

는 일러스트로 지면을 꾸밀 수 있다. 편집자가 이미지나 디자인에 관심을 가져야 하는 이유는 여기서도 찾을 수 있다.

무의식을 공략하는 심미적인 디자인

어느 미술 평론가는 평론을 쓸 때, 곳곳에 독자의 무의식을 건드리는 요소들을 배치한다고 한다. 그래서 독자가 원고지 300여 장의 평론을 지루하지 않게 완독하도록 만든다. 『나의 문화유산 답사기』의 저자 유홍준도 글을 쓸 때, 어떤 부분은 센티멘털하게 또 어떤 부분은 논문처럼 정확하게 표현한다. 구성에서도 한 꼭지의 원고를 100장으로 쓴다고 할 때 동행한 전문가를 화자로 등장시키는 등 단편소설처럼 구성을 짠다고 한다. 독자는 이렇게 저자가 치밀하게 설계한 대로 읽으면서 재미를 느끼는 것이다.

마케팅이 니즈 충족 경쟁에서 벗어나 원츠wants, 심리적 욕망를 자극하는 아이디어 게임으로 바뀌고 있듯이, 디자인 역시 독자의 욕망을 자극하는 요소가 필요하다. 앞의 저자들이 보이지 않는 독자의 가독성을 고려하며 글을 쓰는 것처럼, 또 아이폰이 심플한 디자인으로 사용자의 마음을 사로잡은 것처럼 좋은 북디자인은 심미성을 좇는 독자의 욕망을 소리 없이 자극할 수 있다.

텍스트는 읽는 과정을 통해 흡수되고, 밀도 있게 조율된 디자인은 무의

식중에 흡수된다. 책은 대부분 내용 때문에 구입하지만 디자인에 끌려서 구입하는 경우도 있다. 내용만 좋으면 만사 오케이라는 말은 여전히 유효하지만 그것만으로 충분치 않다. 내용을 담는 그릇의 디자인도 좋아야 한다. 단순히 멋을 부린 디자인이 아니라 텍스트의 이미지를 효과적으로 드러내는 수단으로서의 디자인 말이다. 독자의 감각은 갈수록 럭셔리하게 업그레이드되고 있는데, 책이기 때문에 디자인을 다소 소홀히 해도 된다는 인식은 더 이상 먹히지 않는다. 스마트폰이나 각종 전자기기의 미끈한 디자인에 길든 사람들은 책에서도 그런 세련미를 맛보고 싶어 한다. 북디자인에서도 이런 욕구에 적극 부응할 필요가 있다. 더욱이 풍부한 사진으로 지면을 메이크업하는 각종 여행서를 비롯하여 도판 비중이 높은 책들이 늘어나는 추세다. 보는 맛도 주고 더불어 구매욕도 자극하는 세련된 디자인은 이제 선택이 아니라 필수다. 심미성을 좇는 사람들의 욕망을 들여다보자. 그곳에 하나의 답이 있다.

322

쾌적한 독서 체험에 헌신하는 북디자인

이 책을 시작할 때, 'I. 북디자인'에서 "책은 사람이다!"라고 했다. 또, 다른 것은 다 잊어도 이 말만은 명심하자고 했다.

'책은 책이다'라는 인식에서 출발하면, 책만 보이지, 책이 왜 그런 형식이

되었는지는 모를 수 있다. '책은 원래 이런 형식으로 되어 있기 때문에 그렇게 만드는 것이다'라고 하는 말은 '주입식 지식'처럼 편집자에게 도움이 되지 않는다.

반면에 '책은 사람이다'라는 인식은 책을 사람이라는 넓은 시각에서 보게 해준다. 책이 왜 생겼는지, 왜 지금과 같은 형식이 되었는지, 지금과 다른 형식은 불가능한지 등의 의문 속에서 책은 독자의 심리를 구조화한 매체라는 점, 효과적인 독서를 위해 형식이 체계화되었다는 점 등 책의 체형에 관해 근원적으로 사고할 수 있다. 근원적인 사고는 책을 보는 눈에 자유를 주고, 편집의 근육을 강화시킨다. 그리고 독자의 심리를 거스르지 않는다면, 지금까지와는 다른 형식의 책을 만들 가능성도 안겨준다.

북디자인은 독자를 위한 조형적인 서비스다. 편집자가 북디자인을 알아야 하는 것은 책의 심미성을 높이기 위해서지만 그렇다고 그것이 이유의 전부는 아니다. 정작 중요한 이유는 독자에게 있다. 즉, 독자의 심미적인 독서 체험을 위해서도 북디자인의 탄탄한 체형은 기본이다. 책은 '보고' '읽는' 매체다. 편집자는 특히 '보고'에 주목할 필요가 있다. 독자가 기분 좋게 볼 수 있도록(체험할 수 있도록), 편집자는 디자이너 못지않게 책의 체형 관리에 전력을 기울여야 한다.

다시 말하자면, 북디자인은 시각적인 판매 전략이다. 단순히 책을 만드

323

는 일이라는 생각에서 벗어나 판매 전략의 차원에서 접근해야 제대로 효과를 볼 수 있다. 담당 편집자는 디자이너와 합심해서 마치 판매 전략을 짜듯이 각종 문안이나 시각 장치를 치밀하게 배치하는 것이 좋다. 본래 이미지를 다루는 능력은 마케팅 능력과도 깊은 연관이 있다. 이 역시 편집자가 북디자인에 밝아야 하는 이유다.

책을 통해 독자의 마음을 디자인하는 일, 그것이 북디자인이다.

명심하자.

북디자인은 심리전이다.

1 정은숙, 『편집자 분투기』(바다출판사, 2004), p.172

2 이용재, 「책·글 지키는 편집자와 휴일 프렌치토스트로 옛 추억을 나누고 싶다」, 『경향신문』, 2014년 11월 22일자

3 앤드류 해슬램Andrew Haslam, 송성재 옮김, 『북디자인 교과서Book Design』(안그라픽스, 2008), p.174

4 한기호, 「'퍼블리터'의 시대」, 『경향신문』, 2014년 12월 3일자

5 오창섭, 「'책맹'들의 착각」, 『문화일보』, 2014년 10월 29일자

6 정상혁, 「죽음은 슬프다? 永生에 대한 질투일 뿐」, 『조선일보』, 2014년 12월 6일자

7 강지연, 「베스트셀러의 비밀이 여기에 있다」, 『책과 삶』(no.170), 2014년 11월호

8 잰 화이트Jan V. White, 정병규·안상수 옮김, 『편집 디자인Editing by design』(안그라픽스, 2013), p.28

9 박선의·최호천, 『비주얼 커뮤니케이션 디자인』(미진사, 1999), pp.43~45

10 오경호·박찬수 엮음, 『출판편집강의』(커뮤니케이션북스, 2014), p.78

11 최경원, 『좋아 보이는 것들의 비밀, Good Design』(길벗, 2004), p.71

12 송민정, 『Layout 레이아웃의 모든 것』(예경, 2006), p.8

13 sbi 교육 콘텐츠 개발위원회, 『편집자 입문 과정』(서울북인스티튜트, 2007), p.128

14 박훈상, 「'그때 그 사진' 두고…인기 만점 포즈로 찍고 또 찍고…」, 『동아일보』, 2014년 10월 30일자

15 지상현, 『이유 있는 아름다움』(아트북스, 2006), p.86

16 아서 아사 버거Arthur Asa Berger, 이지희 옮김, 『보는 것이 믿는 것이다Seeing Is Believing』(미진사, 2001), p.69

17 박선의·최호천, 앞의 책 p.102

18 원유홍·서승연, 『타이포그래피 천일야화』(안그라픽스, 2004), p.139

19 임현우·한상만, 『새로운 편집디자인』(나남, 2007), p.26

20 김민영, 「인연으로 만난 『남한산성』」, 『기획회의』(202호), 2007년 6월

21 와시오 켄야鷲尾賢也, 김성민 옮김, 『편집이란 어떤 일인가編集とはどのような仕事なのか』(한국출판마케팅연구소, 2005), p.151

22 김윤덕, 「우리 오빠가 참여 詩人? 그냥 시인이었죠」, 『조선일보』, 2013년 12월 18일자

23 곽아람, 「하루키와 이우환이 만났을 때」, 『조선일보』, 2013년 9월 10일자

24 김윤종, 「북 도플갱어」, 『동아일보』, 2014년 10월 20일자

25 곽아람, 앞의 기사 재인용

26 sbi 교육 콘텐츠 개발위원회, 앞의 책 p.86

27 최현호·심우진, 「양장본의 요소와 얼개」, 『히읗』(no.7), 2014년 7월호

28 박선의·최호천, 앞의 책 p.40

29 이승훈, 『아방가르드는 없다』(태학사, 2009), p.206

30 최태선, 『편집 커뮤니케이션 디자인』(교학사, 2004), p.69

31 원유홍·서승연, 앞의 책 p.129

32 김은영, 『좋은 문서디자인 기본 원리 29』(안그라픽스, 2012), p.46

33 잰 화이트, 앞의 책 p.112

34 김은영, 앞의 책 p.51

35 팀 브라운Tim Brown, 고성연 옮김, 『디자인에 집중하라Change by
 Design』(김영사, 2014)

36 전미정, 「그의 더듬이가 움직였다 그리고 사진 속에 이야기가 피
 어난다—박우진」, 『포토넷』, 2006년 9월호

편집자를 위한 북디자인

디자이너와 소통하기 어려운 편집자에게

ⓒ정민영 2015

1판 1쇄	2015년 8월 28일
1판 5쇄	2021년 6월 10일

지 은 이	정민영
펴 낸 이	정민영
책임편집	김소영
편 집	임윤정
디 자 인	이선희
마 케 팅	정민호 김도윤
제 작 처	영신사

펴 낸 곳	(주)아트북스
출판등록	2001년 5월 18일 제406-2003-057호
주 소	10881 경기도 파주시 회동길 210
대표전화	031-955-8888
문의전화	031-955-7977(편집부) 031-955-2696(마케팅)
팩 스	031-955-8855
트 위 터	@artbooks21
인스타그램	@artbooks.pub

ISBN 978-89-6196-249-0 03600

이 도서의 국립중앙도서관 출판예정도서목록(CIP)은 서지정보유통지원시스템 홈페이지
(http://seoji.nl.go.kr)와 국가자료공동목록시스템(http://www.nl.go.kr/kolisnet)에서
이용하실 수 있습니다. (CIP제어번호: CIP2015021339)